© Luna Vega

ZOÉ VALDÉS nació en 1959 en La Habana. Filóloga de formación, entre 1983 y 1988 trabajó en la Unesco y en la Oficina Cultural de Cuba en París. En 1988 regresó a Cuba, donde participó en el movimiento pictórico de aquellos años, trabajó como guionista y fue subdirectora de la revista *Cine cubano*. Ha publicado cuatro libros de relatos, dos libros de cuentos infantiles, cinco poemarios y trece novelas entre las que se encuentran: *La nada cotidiana,* con la que alcanza el reconocimiento mundial; *Te di la vida entera,* finalista del Premio Planeta 1996; *Lobas de mar,* Premio de Novela Fernando Lara 2003; *La eternidad del instante,* Premio Ciudad de Torrevieja 2004; *Bailar con la vida* y *La cazadora de astros.* Su obra ha sido traducida a más de treinta idiomas. En 1996 obtuvo la nacionalidad española y la Orden de Chévalier de las Artes y las Letras que otorga Francia. Le fue concedido el Doctor Honoris Causa de la Universidad de Valenciennes en Francia. Recientemente recibió la nacionalidad francesa y en la actualidad reside en París.

www.zoevaldes.com.fr
www.zoevaldeswordpress.com

LA
FICCIÓN
FIDEL

LA FICCIÓN FIDEL

ZOÉ VALDÉS

rayo

Una rama de HarperCollins*Publishers*

Los libros de HarperCollins pueden ser adquiridos para uso educacional, comercial o promocional. Para recibir más información, diríjase a: Special Markets Department, HarperCollins Publishers, 10 East 53rd Street, New York, NY 10022.

Diseño del libro por William Ruoto

Este libro fue publicado originalmente en español en el año 2008 en España por Editorial Planeta S. A.

PRIMERA EDICIÓN RAYO, 2008

ISBN: 978-0-06-175551-4

09 10 11 12 DIX/RRD 10 9 8 7 6 5 4 3 2

A mis padres y a mi abuela materna,
quienes jamás creyeron en él.

A Jean-François Fogel. A Robert Menard.
A Pedro J.Ramírez.

A los cubanos.

Fidel Castro y su grupo han declarado reiterada y airadamente, desde la cómoda cárcel en que se encuentran, que solamente saldrán de esa cárcel para continuar preparando nuevos hechos violentos, para continuar utilizando todos los medios en la búsqueda del poder total a que aspiran. Se han negado a participar en todo proceso de pacificación y amenazan por igual a los miembros del gobierno que a los de la oposición que deseen caminos de paz, que trabajen a favor de soluciones electorales y democráticas, que pongan en manos del pueblo cubano la solución del actual drama que vive nuestra patria.

Ellos no quieren paz. No quieren solución nacional de tipo alguno, no quieren democracia ni elecciones ni confraternidad. Fidel Castro y su grupo solamente quieren una cosa: el poder, pero el poder total, que les permita destruir definitivamente todo vestigio de Constitución y de ley en Cuba, para instaurar la más cruel, la más bárbara tiranía, una tiranía que enseñaría al pueblo el verdadero significado de lo que es tiranía, un régimen totalitario, inescrupuloso, ladrón y asesino que sería muy difícil de derrocar por lo menos en veinte años. Porque Fidel Castro no es más que un psicópata fascista, que solamente podría pactar desde el poder con las fuerzas del Comunismo Internacional, porque ya el fascismo fue derrotado en la Segunda Guerra Mundial, y solamente el comunismo le daría a Fidel el ropaje pseudo-ideológico para asesinar, robar, violar impunemente todos los derechos y para destruir en forma definitiva todo el acervo espiritual, histórico, moral y jurídico de nuestra República.

—Rafael Díaz-Balart, *La Amnistía*, 1955

El choteo —cosa familiar, menuda y festiva— es una forma de relación que consideramos típicamente nuestra, y ya esa sería una razón suficiente para que investigásemos su naturaleza, con vista a nuestra psicología social. Aunque su importancia es algo que se nos ha venido encareciendo mucho, por lo común en términos jeremíacos, desde que Cuba alcanzó uso de razón, nunca se decidió ningún examinador nuestro, que yo sepa, a indagar con algún detenimiento la naturaleza, las causas y las consecuencias de ese fenómeno psicosocial tan lamentado. En parte por aquella afición de época a los grandes temas, en parte también porque ha sido siempre hábito nuestro despachar los problemas con meras alusiones, los pocos libros cubanos que tratan de nuestro psicología se han contentado, cuando más, con rozar el tema del choteo. Esquivando casi siempre esta denominación vernácula, se ha tendido a desconocer la peculiaridad del fenómeno y a identificarlo con cualidades más genéricas de carácter criollo, como la "ligereza", la "alegría" y tales. También aquí nuestro confusionismo ha hecho de las suyas.

—Jorge Mañach, *Indagación del choteo*

Jamás la historia será equitativa con Fidel Alejandro Castro Ruz. Por haber nacido con la personalidad de un Alejandro el Grande, en una pequeña isla de palmas y de caña, por haber creído en el leninismo hasta el crepúsculo del marxismo, permanecerá como una figura fuera de toda proporción, fuera de su tiempo y aún de la razón, con su insistencia en prometer la tempestad sin contar siempre con el trueno.

Sus esfuerzos, sus cálculos, sus locuras, desmienten el famoso "ningún hombre es una isla" del poeta John Donne. Cuba es Castro naturalmente... Pero Fidel, es mucho más que su isla. Es el caudillo más lírico que América Latina haya producido. Un patriarca demiúrgico, teatral, vano, loco, soñador, implacable. Un revolucionario que, una vez en el poder, restablece la pena de muerte, elimina a Papá Noel y cambia la fecha del carnaval. Un militar que se roba la única estrella de la bandera cubana y la coloca, cubierta de laureles, sobre el diamante rojo y negro de la charretera que inventa. "Un leo ascendente leo", en un país que se fascina con el horóscopo. Un jefe de gobierno que ha pretendido aclimatar fresas bajo el trópico de Cáncer, dirigir los restos del imperio del Negus, escribir de nuevo las cifras de la deuda mundial. Un superdotado enfrentando el problema de sobrevivir...

—Jean-François Fogel y Bertrand Rosenthal,
Fin de siglo en La Habana.
Los secretos del derrumbe de Fidel

Contenido

———

Por qué no me interesa
la historia

LA HISTORIA NO ME INTERESA para nada, como no sea para escribir novelas. Me dan igual las fechas, los datos precisos y los nombres, como no sea para inventar lo que desearía narrar en la ficción. No soy historiadora, ni científica, aunque me protejo mal de la ironía de la razón. Porque según Poincaré, al final de cada una de sus ecuaciones lo estaba esperando la poesía. La historia la hacen los escritores, dijo Ezra Pound, e inmediatamente después se volvió loco. Es probable; soy insomne, no me siento cómoda con mi lucidez y me gusta estrellarme en el riesgo; es probable que delire a gusto. El que no arriesga no falla. Y como declaré hace poco en el blog *El Imparcial Digital,* de mi amigo Eufrates del Valle, sospecho de mis extraños y dudosos frecuentes estados de claridad. No invierto energía alguna en ser lúcida, no aspiro a la exactitud, mucho menos a la transparencia en la literatura. En la literatura, prefiero la sombra absorbida por la mucha luz. Quizá por eso escribí un poemario titulado *Todo para una sombra;* sí, es la frase que más se repite en el Ulises de Joyce.

No escribo novelas que hagan soñar, huyo de los versos radiales para oír y acompañar la tarea de pintarse las uñas de

los pies, no estreno agendas para recordar sucesos y rememorar artilugios. Yo sueño para escribir, no escribo para soñar. Ninguna palabra potente se parece al estado idílico del sueño, en los sueños se conservan las verdaderas raíces de las palabras. Soy soberanamente imprecisa. Mi equilibrio es el desequilibrio. Amo la sensual impertinencia de Nabokov, la sutileza criminal de Dostoievski, el estado de soborno en que nos sumerge Proust, un autor más bondage que snobista. O ambas cosas. Me apasiona la locura estrafalaria de François Rabelais, la vehemencia de Stendhal, y el misterio caótico de Flaubert, me faltarán autores por citar. Todo eso es para mí la historia, pura y revuelta, subversiva y sensible. De mi cosmos hago mi caos, y a la inversa. Soy exigente con la creación, y subrayo creación; porque datos, glosarios, e índices, abundan por doquier, sin embargo, de creatividad, locura, y pasión carece cada vez más el mundo. Y yo busco constantemente, afiebrada, la desazón, el desasosiego que inauguró Pessoa.

Hoy conversaba con dos mujeres, la poeta y pintora Laure Fardoulis, y una amiga suya. Ellas se preguntaban si quedaba alguna revolución por hacer. Y yo, que en lo que menos creo es en las revoluciones, contesté: sí, una, queda revolucionar la educación. Habrá que volverse educados contra la educación, o contra la basura diaria que quieren instaurar como educación. ¿A qué me refiero: a que se debe ser correctamente sumiso? No. ¿Estamos obligados a guardar una compostura? Sí y tampoco. Sencillamente me refería a que la creatividad no está reñida con la elegancia, y mientras más falsamente educados somos menos creativos y elegantes seremos. Los falsos universos de la falsa educación están acabando con la espontaneidad. Para ser creativos no hay que necesariamente ser puñeteros. No confundo

creatividad con creación, con arte, sé de lo que hablo cuando me refiero a creatividad y a lo principal, la creación. Nunca se es más elegante que cuando expresas tus sentimientos, airadamente, o calmadamente, pero con palabras o acciones como puñados de tierra. Dejar una huella personal en cada acto de la vida es prueba de elegancia. La verdad es lujo. Lo demás es fatuidad.

El padre de Laure Fardoulis era un gran poeta francés, a la casa asistían todos los grandes artistas de su época. Ella contaba apenas cinco años cuando Georges Bataille atravesó el salón del apartamento familiar. La pequeña Laure lo miró y dijo a su madre: "Il est mort". Es cierto, que toda la obra de Bataille es un debate perenne entre Eros y Tanatos, mas Tanatos siempre gana. Su madre no reprimió sus palabras, coincidió con Bataille en que acababan de presenciar una de esas soluciones poéticas que nos brinda la vida para describir la realidad más distanciada. Esa frase irradiaba luz, y la sombra crecía al amparo de un debut revolucionariamente educativo. Hoy en día, cualquier madre, habría reprimido, erróneamente, claro, esa frase; creyendo que educa, destruye. Como cuando la maestra de dibujo de la escuela le mató la manía a mi hija Attys L. de dibujar los ojos de los seres humanos a ambos lados del ombligo. O sea, lo que hacía Henri Michaux de adulto, en su majestuosidad surrealista. La madre de Laure Fardoulis supo ser brillante, y revolucionó por un instante la educación ofreciéndole a su hija la libertad de incoherencia. Lo que únicamente se consigue en absoluto estado de inconsciencia.

No me interesa la historia más que para describir mi pasión, para encaminar mi ira y destruirla, y de este modo novelar mi pensamiento. Lo crucial es no quedarme en lo

pequeño, y he aprendido que la generosidad está muy bien para cuando pones el mantel, hundes el dedo en un tarro de miel, y te escribes con personas sabias e imprecisas; la precisión siempre conduce al cálculo. La escritura y el arte, ahora para mí, nada tienen que ver con ese signo nefasto de las cuentas; y un consejo: la bondad, mejor tírala al hoyo más hondo y podrido que encuentres cuando vuelvas a elegir a alguien. Desde el inicio, en cuanto se te acerque a contarte cualquier tontería emborrónalo con una mancha de tinta, exclúyelo. Sólo así la palabra retornará exhalando nuevos aromas. La certeza es boomerang. Y yo hace mucho que poseo mis palabras propias.

No añoro la certeza del día en que nací, ni siquiera me interesa ninguna partida de nacimiento que confirme nada. Porque ninguna de mis novelas nacerá de una partida de nacimiento hallada y rapiñada en un juzgado.

Supuestamente acontecí un 2 de mayo, sábado, a las 8 y media de la noche, del año 1959; en la clínica Reina, en una isla, y la milagrosa puso un ramo de rosas amarillas en un búcaro repleto de azogue. Mi carta astral sobresale con demasiadas aristas, en forma de diamante. Pero todo eso me lo ha contado mi madre, y ¿por qué tengo yo que creerle a mi madre? Sólo el misterio posee sus razones. Sólo la soledad lo anunciará, cuando te halles extraviado en la palma de tu mano, o invisible frente al espejo, si eres o no el dueño de tu rostro.

Escribo novelas para reconocerme en esas caras escapadas, y poesía para olvidarme de ellas, y alguna que otra vez cuento mi historia a través de una historia que me otorgaron cual pesada medalla, y claro que me fugo a través de tantos malditos nombres y fechas, que no me importan en lo más mínimo, aunque finja lo contrario. No resulta esencial en mi historia

la autenticidad de los acontecimientos, lo esencial hasta ayer era crear alianzas, verdecer relaciones. Ya no. Hoy no. Lo más importante hoy es fortalecer la soledad, enorgullecerme de mi angustia. Nunca he leído escritores radiantes y felices. No existen, y si existieran los aborrecería. Tampoco doy prioridad a los sortilegios. Dudo de mí cuando me encuentro en estado excesivo de felicidad, pierdo compostura y sabiduría. Aunque me río con la aventura inteligente, me extasío con el optimismo de mis amigos.

Mi prioridad es este espacio, sola, y pretendidamente útil. Medio mar, medio éter.

LA
FICCIÓN
FIDEL

YO ACUSO

Yo acuso al silencio tejido en nombre de una revolución alrededor de una isla: mi país.

Yo acuso al cómplice e ignorante silencio de aquellos que teniendo libre acceso a la información contribuyen a impedir que el mundo sepa de la humillación y del dolor del pueblo cubano.

Yo acuso a la insensibilidad y a la desidia de los medios de comunicación internacionales.

Yo acuso a la CNN, entre otros medios de comunicación.

Yo acuso la ceguera y el acomodamiento. Yo acuso a los colaboracionistas que enriquecen sus bolsillos con el dolor ajeno.

Yo acuso a los pederastas que consiguen sexo barato con los niños cubanos.

Yo acuso al régimen por incentivar la prostitución infantil, y acuso al cliente que consume y se beneficia de la pobreza de la niñez cubana.

Yo acuso a un hombre, el dictador de Aquella Isla, de exterminio por agotamiento.

Yo acuso su método de tortura psicológica, y física, en cárceles repletas. Lo acuso de ser el causante de numerosos fusilamientos.

Yo acuso al dictador por haber depredado al país, por haber devastado su economía, su cultura, por haber hundido

la conciencia política del pueblo cubano en el más profundo de los abismos, el del terror.

Yo acuso al dictador de habernos mentido día a día, a nosotros, los niños supuestamente felices porque nacimos en el año 1959; a los hijos del desgarramiento histórico, haciéndonos creer que se nos estaba construyendo un futuro luminoso y digno.

Yo acuso al culpable de haber dividido a tantas familias.

Yo acuso al culpable de que catorce mil niños hayan tenido que abandonar su país sin sus padres, en lo que se llamó el éxodo Peter Pan, por el temor de sus padres a perderlos debido a lo que la dictadura cubana instauró: la patria potestad.

Yo acuso las garras ensangrentadas del régimen por tantas vidas cubanas tronchadas en combates cotidianos e inútiles, y en guerras que nada tenían que ver con nosotros.

Yo acuso al dictador por tantos destinos ahogados en el mar, devorados por los tiburones; ésos son nuestros desaparecidos. La única puerta que el dictador abre en tiempos de crisis es la del mar. Autorización oficial para la muerte.

Yo acuso al régimen del asesinato de niños y adultos en el *Remolcador Trece de Marzo*.

Yo acuso al régimen por el crimen de los cuatro pilotos cubanos de Hermanos al Rescate.

Yo acuso al culpable de haber rebajado a Cuba a ser catalogada hoy en los textos escolares franceses como uno de los países más miserables del planeta, situándola por debajo de los índices de desarrollo humano. Un país donde las nuevas generaciones carecen de alimentos, de medicamentos, de viviendas, de ropa y zapatos, de libros.

Yo acuso el alto nivel de analfabetismo que ha ido expan-

diéndose a falta de libros, a fuerza de recibir como educación un discurso monotemático encubierto en una ideología apologética, castradora, y holocáustica.

Yo acuso a los inoculadores del virus del terror, de la doble moral, del doble lenguaje.

Yo acuso al mecanismo diabólico creado por el régimen castrista que aniquiló las libertades ciudadanas, burlándose de los derechos humanos.

Yo acuso al dictador responsable del encarcelamiento del Doctor Oscar Elías Biscet, y de cientos de presos políticos, y del asesinato de Yohana Villavicencio, una joven artista que pidió asilo político en Francia, se le negó, y fue devuelta a Cuba en condiciones violentas; murió en un sospechoso accidente de tráfico.

Yo acuso a quienes con su complicidad contribuyen a abortar movimientos opositores internos equivalentes a los de los ex regímenes totalitarios: a un sindicato clandestino de Solidaridad en Polonia, a una organización de intelectuales como la Carta de los Setenta y Siete en Checoslovaquia, a una prensa independiente y clandestina como los Samizdat, en la antigua URSS.

Yo acuso, aunque muchos hagan oídos sordos a esta acusación. Aunque este texto sirva sólo en memoria de Émile Zolá y como homenaje a Lydia Cabrera, a Guillermo Cabrera Infante, a Reinaldo Arenas, a Reynaldo Bragado Bretaña, a Guillermo Rosales, a Carlos Victoria.

★

INTRODUCCIÓN
A FRANKENSTEIN

A veces pienso que todo esto ha sido una pesadilla, o una mala película, o una novela mediocre, o una pésima telenovela, un chiste pesado; y que esto no ha sido mi vida, mi existencia con Fidel Castro, como cualquier cubano, que mientras viva jamás podrá liberarse de su pasado con Fidel. Fidel, una suerte de Frankenstein, creado por sí mismo, ¿creado por los propios cubanos? ¿Alimentado por los americanos?

Nunca pensé que iría a escribir un libro sobre Fidel Castro, y mucho menos un libro de ensayos, donde me dedicara a analizar la personalidad del hombre que se mantuvo en el poder durante medio siglo, y en la historia de Cuba mucho más de medio siglo, y en la mentalidad del cubano, seguramente se quedará aún todavía por un tiempo imperecedero; porque las secuelas castristas no se borrarán con tanta facilidad como suponemos o ansiamos los cubanos.

El siguiente análisis de la personalidad del comandante lo haré a través de hechos ocurridos en Cuba en los últimos cincuenta años, las consecuencias históricas de actos personales de Fidel Castro, provienen de ese personaje entre lo heroico y lo inmortal que el niño de Birán se inventó desde su más temprana infancia, cuando supongo se dio cuenta de que su madre no era la verdadera esposa de su padre, y de que no llevaba los apellidos de éste, aún no. Un niño abandonado en un tren, con un viejo amigo de la familia. Un niño que empezó a forjarse una personalidad, una historia, para imponerse, para

ser un héroe, un ídolo, a la manera americana, bajos los focos hollywoodenses.

Como prueba adjunto, esta divertida y no menos insólita carta escrita con apenas doce años y enviada al presidente norteamericano Franklin Roosevelt, en inglés. (Tomada de Serge Raffy, *Castro l'infidèle*, Fayard, 2003.)

Santiago de Cuba, 6 noviembre de 1940

M.Franklin Roosevelt,
Presidente de Estados Unidos

Mi buen amigo Roosevelt,
No conozco muy bien el inglés, pero sí suficientemente para escribirle. Me gusta escuchar el radio y estoy muy contento porque oí que usted será presidente de nuevo.

Tengo doce años. Soy un muchacho, pero, tengo consciencia, no, yo no soy consciente al escribirle al Presidente de los Estados Unidos.

Si usted quiere envíeme un billete verde americano de diez dólares, en su carta, porque yo nunca he visto un billete de 10 dólares y me gustaría tener uno.

Mi dirección: Fidel Castro
 Colegio Dolores
 Santiago de Cuba. Oriente. CUBA.

Yo no conozco muy bien el inglés pero sé muy bien el español y supongo que usted no conoce el español pero que usted conoce el inglés porque usted es Americano, pero, yo, yo no soy Americano.

Muchas gracias. Adiós. Su amigo, Fidel Castro.

Si usted quiere hierro para fabricar sus barcos, yo podría

enseñarle las mejores minas de hierro de mi país, ellas están en Mayarí, Oriente, Cuba.

El joven Fidel miente al decir que jamás ha visto un billete de diez dólares, se hace pasar por un pobre, cosa que él no era para nada; pero además, ya le está proponiendo e indirectamente vendiendo por diez dólares las minas de hierro de Oriente al presidente de los Estados Unidos. Sin embargo, este hecho es sólo un detalle de la compleja personalidad de quien no sólo se llamaba Fidel, además se llamaba Alejandro, como Alejandro Magno. Alejandro, su segundo nombre, fue el seudónimo de combatiente que adoptó en la clandestinidad. Después del triunfo revolucionario, y a partir de ahí siempre que daba un discurso, hacía colgar o pegar en los micrófonos un cartelito: "Fiel Castro", como podremos ver en el documental *Fiel Castro*, del realizador Ricardo Vega, cuyo guión ha sido estrictamente respetado y la autoría es del propio Fidel.

Hace algunos años vi en un documental, *Conducta impropia* de Néstor Almendros —el cineasta de origen catalán, pero cubano de crianza— y Orlando Jiménez Leal, una entrevista con el dramaturgo René Ariza, donde este último finalizaba con una frase lapidaria, decía algo así como, cito de memoria: "Tenemos que cuidarnos del Fidelito Castro que todos llevamos dentro". Nadie había hecho una reflexión más certera del fenómeno de masificación de Fidel, porque desde que apareció Fidel Castro en el panorama cubano su mayor empeño fue inocular con su carisma de hechicero la psicología del cubano de un veneno apabullante: el del totalitarismo.

Desde muy joven Fidel Castro descubrió que poseía un don, el don de manipular y de embaucar a la gente que lo ro-

deaba. Nunca nadie ha sabido manejar en la historia de Cuba un don individual con tanta maestría, nunca antes ninguna personalidad política había conseguido seducir hasta hipnotizar, a amigos y enemigos. Fidel Castro fracasó con su revolución, pero triunfó en una sola cosa, en su estudio de *marketing*. Porque Fidel Castro ha sido el más grande especialista de *marketing* que ha dado la historia contemporánea. Creó un producto: la revolución, y todo el mundo se la compró. Creó un héroe, el Ché, y creo que le ha ganado a Marilyn en ventas de camisetas con su cara.

Pero sobre todo se creó a sí mismo; él es su propio Doctor Frankenstein, él mismo cosió al monstruo.

Cuando necesitó publicidad la tuvo a chorro, desde la mismísima revista *Bohemia* hasta los periódicos de mayores tiradas, dentro de su propio país las publicaciones se rindieron a sus pies, y para ser reconocido mundialmente, reclamó la presencia, nada más y nada menos, de una estrella del periodismo norteamericano de la época, Herbert Matthews, quien subió hasta las montañas de la Sierra Maestra y desde allí entrevistó a Castro para el *New York Times*, existen imágenes fílmicas de esa entrevista.

Después de neutralizar al pueblo cubano con sus maniobras de mago negro, y no contento con aplastar a la isla de Cuba bajo su bota, puso todo su empeño en conquistar el resto del mundo con su figura de joven y eterno revolucionario. También lo consiguió, su imagen se impuso, y sobrevivió a todos los presidentes norteamericanos desde el 59 hasta la fecha, pero por encima de todo, con su presencia rocambolesca y altisonante, empañó la labor de figuras internacionales, que en política, aportaron ideas y proyectos mucho más positivos para la humanidad que las suyas.

Ninguna idea de Fidel Castro ha sido positiva, desde luego, pero él ha hecho creer que sí. Que alguien me cite una sola idea de Castro… No tuvo una acertada.

Ha sido asunto raro este de Fidel, porque si estudiamos a Fidel Castro desde los inicios, sus imágenes, sus frases, sus discursos, nos damos cuenta enseguida de que la personalidad de Castro resulta realmente pesada. Pudiera ser el gordito acomplejado de cualquier escuela, el rompegrupo, el chistoso que ningún chiste da gracia ni hace reír, el trajín que todos trajinan. Un auténtico plomo, para no ir por cuatro caminos. Y sin embargo, se ganó al mundo con su verborrea barata, de a tres por quilo, con esos silencios espaciados, nerviosos, donde quedaba claro que su mente quedaba vacía, que enmudecía paralizado por la timidez; semejante a un monigote que se movía de un lado a otro sin palabras, las manos gesticulaban, aporreaban la tribuna y los micrófonos, en busca del verbo que aleccionara, del insulto que vejara, de la acusación que humillara. Triunfó con sus pesadeces, y eso es lo único que no aguantan los cubanos: a los pesados. "¡Cargue con su pesa'o!", advertía la fraseología popular. Y han cargado con él cincuenta años.

Pero también Fidel Castro ha ido triunfando a golpe de ponerse al mundo por montera, o sea por sus "cojones", y no sólo los cubanos lo han aceptado, el mundo lo colocó en un pedestal. No es que lo hayan tolerado, no, lo aceptaron con regocijo, ya digo, empezando por los cubanos, y nada más y nada menos que desde los cubanos de las altas clases sociales, hasta los intelectuales burgueses europeos y americanos. Fueron ellos los que pusieron a Fidel Castro en el poder: al hombre blanco, apuesto, de estatura imponente, hijo de latifundista, aspirante a abogado (nunca llegó a graduarse), gallego de pura cepa.

Hace tiempo oí decir al escritor cubano-francés Eduardo Manet que Fidel Castro era un excelente actor, a la altura de un Marlon Brando, así dijo, me puse muy brava de que comparara a Brando con Castro. Pero en lo que no se equivocó Manet es en que por algo será que Fidel es el tirano favorito de Hollywood. Para probarlo Humberto Fontova ha escrito un libro sobre el tema, y con el mismo título, *Fidel, el tirano favorito de Hollywood* (Ediciones Ciudadela, Madrid, 2006).

La verdad sobre Fulgencio Batista es dura. Indirectamente, Fidel Castro es también el resultado de Fulgencio Batista, me explico mejor: Fidel Castro es lo que andaba buscando la burguesía cubana, y los sectores racistas de la sociedad cubana para impedir que el "negrito" siguiera gobernando, cuanto y más el "negrito" de orígen humilde ya comenzaba a ser incómodo también para los Estados Unidos con su pretendida independencia económica y por empezar a repartir negocios a los europeos en lugar de dejarle el país a los americanos exclusivamente, ésa es la pura verdad.

Fidel Castro era un joven medio loco, que la megalomanía de Estados Unidos, la de la rancia burguesía cubana, y la de sí mismo, convirtieron en ese producto exótico, revolucionario por demás. Fidel Castro es su propia ficción, pero por encima de todo, es la película que querían ver los clasistas de la sociedad cubana y, por supuesto, los americanos, siempre hambrientos de conflictos hollywoodenses.

No voy a hacer la historia del tabaco con Fulgencio Batista, me la reservo para otro momento. Pero deberíamos aclarar algunas ideas, las fundamentales. Batista al lado de Fidel, ha sido un niño de teta. Batista fue un revolucionario, en el 1934 llevó a cabo la revolución de los sargentos, fue elegido

dos veces democráticamente, y después cometió el error en el año 1952 de dar el golpe de estado que el pueblo cubano estaba esperando, que todos aplaudieron y cantaron con aquello de "pájaro lindo de la madrugá", después se dejó vencer por agotamiento.

La dictadura batistiana, tan cacareada por los amiguetes de Castro sólo duró dos años, y jamás llegó a ser dictadura a la manera de las dictaduras que existieron en América Latina, ni siquiera se puede comparar con la crueldad de la de Castro.

Cuando entre los años 1940 y 1943 Europa ardía bajo el yugo nazi, Cuba era un modelo de democracia y desarrollo para muchos países. La figura protagónica de este triunfo del escenario cubano, con amplia presencia en el exterior, lo fue sin duda alguna, el presidente Fulgencio Batista, admirado por personalidades del mundo entero, entre ellas el presidente Franklin D. Roosevelt.

Sin embargo, el eslabón silenciado de la cadena de sucesos espantosos en los que ha ido cayendo la isla a lo largo de estas décadas bajo la dictadura de Castro lo constituye esa etapa de Batista. Porque el tejido de mentiras que el hijo del gallego de Birán urdió alrededor del general ha crecido hasta confeccionar un velo que guarda celosamente la realidad de nuestra historia desde hace años: la de reconocer a la figura de Fulgencio Batista en su auténtica dimensión.

En esta tragedia han participado todos, pero principalmente una cierta burguesía cubana, hipocritona, racista, narcisista, y lo peor, ignorante. Una burguesía rapiñera que jamás toleró que un humilde campesino mestizo llegara a donde llegó, gracias a una formación autodidacta, gracias a la lectura, a su inmenso deseo de sabiduría y a su amor por Cuba. Esta

sencillez molestó profundamente a quienes fabricaban bibliotecas con lomos de libros, vacíos de contenido, sólo para adornar un espacio en la casa.

Para nadie es un secreto que la burguesía cubana le dio al presidente lo que en Cuba se llamó, en el argot racista, Bola negra. Aun siendo presidente, Batista no podía entrar, según se cuenta, en el Havana Yacht Club para entregar los premios deportivos de las regatas.

Hace algunos años empecé a interesarme por Batista (Cuba fue el primer país occidental en tener un presidente mestizo, observen cuántos años antes que Barack Obama en Estados Unidos, si el demócrata sale presidente). Primero, intenté buscar libros que hablaran de él y la tarea no fue nada fácil. Siempre que ponía "Fulgencio Batista" en el buscador de Google aparecían las tonterías de siempre: "dictador que dio un golpe de Estado", ignorando que Batista hizo una revolución, la revolución de los sargentos en el 34, y que fue elegido posteriormente democráticamente. Golpe de Estado o cambio antidemocrático, en cualquier caso bienvenido por el pueblo, que lo llamó desde entonces, como dije anteriormente "pájaro lindo de la madrugá", porque el golpe había sido dado de madrugada, y por la canción popular, pero sobre esto hay mucha tela que cortar.

De Batista se ha dicho de todo, y la gente lo ha creído, incluido lo de aquellos que fueron testigos de la época y protagonistas de las mentiras infundadas. Sus razones tendrán, aunque no sean las mejores. Las mías son sencillamente las de aclararme esa zona tan extrañamente oscura a la luz de la honradez, de la justicia. He leído la gran mayoría de los libros de y sobre Batista, los conseguí finalmente al acercarme a la li-

brería Universal en Miami, y a la familia del ex presidente. He conseguido entrevistarme con personas de su entorno. Y llego siempre a la conclusión siguiente. Quizás el error de Batista fue liberar a Fidel Castro de la manera como lo hizo, después de haberlo mantenido arrestado en condiciones principescas, por su gamberrada del Moncada y las vidas que costó, y luego darle la palabra. Desde entonces, el monstruo no paró de hablar cáscaras de piña.

Para colmo el malo de la película indudablemente siempre es Fulgencio Batista. Hace algunos años en La Habana, una de esas manos valientes y anónimas, hizo un dibujo gigante en una pared urbana, donde representó a Castro con Batista en brazos, cual recién nacido inocente, sin un adjetivo calificativo. La lectura inmediata fue: Batista es un niño de teta al lado de éste. Así descifraron el dibujo los pocos habaneros que pudieron verlo, ya que enseguida fue borrado por la policía castrista.

En el misterio Batista, como señalé antes, entraré con más tiempo, pero quiero detenerme en una de esas mentiras que comenzaron de nuevo a recorrer ciertas publicaciones del exilio. La del antisemitismo batistiano. Los que acusan a Batista de antisemitismo son más que ignorantes, son, digámoslo con todas las letras, cabrones, son los escribanos repartidos por el mundo bajo las órdenes castristas y dependientes de las mercedes que les otorga como propinas la dictadura. También seguramente recibieron alguna que otra medalla de hojalata, y el viajecito veraniego al corral convertido en centro turístico.

Fulgencio Batista fue de los primeros en ponerse del lado de los Aliados durante la Segunda Guerra Mundial. Y ante el conflicto mantuvo una posición muy firme. Cinco días antes

de que ocurriera el ataque a Pearl Harbor, el 2 de diciembre del 1941, convenció al Congreso cubano para que declarara un estado de emergencia nacional. "Cuba", dijo Batista a su pueblo "será copartícipe real; verdadero jugador en el equipo de los Aliados, cumpliendo cualquier tarea que se le encomendare como contribución a la victoria democrática".

Cerca de quinientos buques de los Aliados fueron hundidos en las costas cubanas. Más habrían sido si Batista no hubiese organizado un eficaz sistema de contraespionaje en cooperación con el FBI. No sólo eso, el 1 de septiembre de 1942 fue arrestado en Cuba el espía fascista August Lunning. Fue ejecutado el 10 de noviembre de 1942, siendo el único espía nazi que sufrió este castigo en América Latina. Esto le valió no pocas críticas a Batista.

Por otro lado, Batista no se aprovechó de la guerra para subir el precio del azúcar. Bien pudo haber sacado tajadas de esto, pero no lo hizo. Desde Radio Berlín, llovieron amenazas de bombardeos a las costas cubanas. Uno de los locutores se atrevió a alardear: "Amigo Batista, recuerde que usted vive a pocos metros de la orilla". Batista recibió este mensaje contra su vida como un alto reconocimiento a su posición antifascista.

En lo que a mí corresponde, seguiré desentrañando la verdad de Batista. Sólo con leer y contrarrestar información se van iluminando las zonas sombrías. De este modo, me he enterado de que es mentira que los más grandes hospitales cubanos los creó Castro. Todos fueron construidos por Fulgencio Batista, igual que las escuelas, los centros educacionales y sanitarios, que eran inmejorables. Topes de Collantes, un envidiable sanatorio contra la tuberculosis, fue construido e inaugurado por el presidente Batista. Había visto morir a uno de sus hermanos

a causa de esta enfermedad y siempre fue muy sensible a las personas que la padecían. Fue Batista quien quiso cambiar las cañerías gastadas, desde los tiempos del viejo acueducto Albear, y modernizar las tuberías, para que La Habana pudiera abastecerse de agua normalmente. Fue, por supuesto, la burguesía cubana quien protestó, y levantaron campañas, argumentando que Batista quería destruir la ciudad.

Los mismos burgueses izquierdistas que vemos hoy por doquier no han cambiado mucho; aquellos que voceaban, en privado, escondidos dentro de sus mansiones: "¡Fidel, Fidel, acaba de sacar al negro del poder!" Con lo del negro se referían a Batista. Siempre he pensado que Fidel Castro los despreció y les convirtió las mansiones en letrinas, y les colocó un hisopo en las manos para que destupieran escusados, porque nunca ha podido soportar deberle el poder a semejante recua de envilecidos.

¿Díganme cuántos negros, cuántos chinos, cuántos judíos ha habido en el gobierno de Fidel Castro durante estos años? Se pueden contar con los dedos de las manos y sobran dedos. Sin embargo, la gente ha querido ver y ha visto la película de Fidel antirracista. Aunque la verdad es que Fidel ha sido uno de los gobernantes más racistas que ha dado la humanidad. La ficción Fidel ha ido sola, tomando posesión de los retorcimientos mentales de la humanidad, como de las tortuosas confusiones que privaron al cubano al principio de la revolución de discernir sobre los valores de su país, además que querían ver al Mesías, y lo vieron. No era el Mesías, pero ellos lo transformaron con su ardiente imaginación.

Mientras Fidel hacía discursos en Harlem, el barrio negro de Estados Unidos, y rechazaba un hotel de lujo por un

modesto hotel en ese mismo barrio, en los años 60, mientras Fidel reclamaba a grito pelado la libertad de Angela Davis, luego la de Nelson Mandela, cientos de negros cubanos eran fusilados y encarcelados en Cuba, y jamás se les dio el acceso al poder que les tocaba por derecho de ser cubanos.

En este libro hablaré de la historia de esa gente, de los marginados por Castro, de los ejecutados por Castro, de las víctimas. Pero en la medida en que irán leyendo, se darán cuenta de que cualquier intento de querer aclarar, de enfocar científicamente la verdadera historia de Cuba, pese a los numerosos y extraordinarios libros que se han escrito sobre ella, inevitablemente caeremos en un estado de estupefacción, arrastrados por un cuento, una suerte de ficción ilógica que ha sido el producto del propio Fidel, quien supo como nadie inventarse un personaje, reinventarse a sí mismo en otra dimensión. Para ello apeló a los recursos de los jefes de secta, con un gesto de la mano hacia abajo acallaba a millones de personas; un gesto, una mueca, bastaba para dejar en vilo a todo un pueblo. Y el pueblo respondió afirmativo, en su ansia absurda y dramática de reconocerse en el héroe. Aunque éste fuese de *papier maché*.

La ficción Fidel es un ensayo novelado donde intentaré, no sólo a través de la figura del dictador, sino además a través de los cubanos, y de la dolorosa situación provocada por él mismo, en la segunda mitad del siglo xx y en la primera década del siglo xxi, estudiar las reacciones del hombre que llevó a una isla a la destrucción de la manera más demencial que haya existido, y de cómo todos hemos sido, de alguna manera, sus marionetas, sus cómplices, querámoslo o no.

Fidel seguramente jamás olvidó cuando su madre, una

mujer que cocinaba con la pistola en el cinturón, lo montó en un tren acompañado de un amigo de la familia y lo alejó del hogar, eso jamás lo perdonó. Es la razón por la que posteriormente secuestra a su propio hijo, Fidelito, el que tuvo con Mirta Díaz-Balart, dejando a la madre en un estado de desesperación, del que esta pobre mujer no logró recuperarse en mucho tiempo. Esto también explica su obsesión con el niño Elián González. Y explica el horror de amenazar a sus opositores, desde los primeros años, con quitarle a sus hijos, la idea de la patria potestad. Por esta ley, catorce mil niños cubanos salieron de Cuba sin sus padres, hacia América, hacia organizaciones caritativas que los recogieron en refugios, monasterios, conventos. Muchos de esos niños no vieron a sus padres hasta treinta años después. Se llamó la Operación Peter Pan, y varios libros se han escrito sobre ellos.

Las mujeres poco importan para él. Su misoginia ha ido bastante lejos, tuvo infinidad de amantes, empezando por la heroína de la revolución Celía Sánchez Manduley, pero también a aquella espía alemana, Marita Lorenz, a la que no dudó en anestesiar, y en hacerla abortar, sin su consentimiento. Luego están Naty Revuelta, la amante que sacrificó su cómoda vida burguesa, abandonó al marido y a la hija de su primer matrimonio, por parirle al guerrillero, quien hoy es más la madre de Alina Fernández —que no lleva el apellido Castro— que la mujer del dictador. Y finalmente la madre de sus otros tres hijos varones, Alejandro, Diego y Antonio, Dalia Soto del Valle, una mujer discreta; solamente se dejó ver en público cuando el niño Elián González regresó a Cuba, apareció dos o tres veces en medio de las manifestaciones y de los discursos, no más.

Fidel fue siempre un niño solitario, un adolescente difícil

al que sus compañeros no aceptaban con facilidad, un joven revoltoso que superó su timidez imponiéndose como jefe de pandilla, un pandillero, un gángster posteriormente en la universidad. Fidel, una vez en el poder, siguió siendo un hombre sumamente solo, que se creyó inmortal, y prometió al pueblo la luna y la eternidad.

En un diálogo con Jean-Paul Sartre, en 1960, el revolucionario de 33 años (según el escritor y periodista Carlos Franqui, Fidel se cambió la edad para entrar en La Habana con la edad de Cristo), no titubea un segundo ante el filósofo francés.

Fidel dijo:

"Todos los hombres tienen derecho a tener lo que ellos piden…"

Sartre responde:

"¿Y si ellos piden la luna?" dije yo, seguro de la respuesta.

Él retoma su tabaco, ve que se había apagado, lo deja y se vuelve hacia mí:

"Si ellos piden la luna, es porque ellos la necesitan."

Tengo pocos amigos porque le doy una gran importancia a la amistad. Después de esa respuesta comprendí que él, Castro, se había convertido en uno de ellos.

Ésta es una cita de *La lune et le caudillo: le rêve des intellectuels et le régime cubain (1959–1971)*, su autora es Jeannine Verdès-Leroux (L'Arpenteur, 1989). Curiosamente, pese a las numerosas gestiones que he hecho personalmente, y las de otros amigos, este libro no ha sido traducido al castellano, y por supuesto, tampoco publicado en España.

Es sabido que, poco tiempo después, Fidel traicionaría esa

amistad con el filósofo francés, y por su parte, Jean-Paul Sartre rompe con él al enterarse de la cantidad de fusilamientos que cada noche se ejecutan en la prisión de La Cabaña.

Fidel prefiere la soledad acompañada, y esos momentos de compañía los elige él y él decide cuándo deben terminar, no son durables. Se vuelve poco a poco más intransigente, su modelo de disciplina es la militar de los jesuitas, por ellos fue educado y a ellos tuvo que obedecer y su meta fue impuesto por ellos de por vida.

Desde el 8 de enero de 1959, fecha en la que entró en La Habana, triunfante, junto a Camilo Cienfuegos y al Ché Guevara, no olvidemos al Comandante Hubert Matos (a los tres los fue eliminando hasta quedarse solo en las tribunas) se convirtió en el líder máximo. Poco a poco ocupó los principales cargos que harían de la isla "un bastión inexpugnable en contra del imperialismo yanqui", según su propia jerga: Comandante en jefe del ejército, primer secretario del Comité Central del Partido Comunista, presidente del Consejo de Estado y de ministros, autor de la nueva Constitución. Se muestra impecable en su traje de militar, no existe para él otro atuendo; se regocija de ser un hombre de moral y de honor. Se compara con José Martí, el revolucionario, escritor, poeta, del siglo XIX, que entregó su vida por Cuba, luchando en contra de los españoles, en 1895.

Pero Fidel no puede evitar que se trasluzca su insoportable orgullo, su cólera habitual. Es testarudo, y no lo abandona una única obsesión, la idea que se hará de él la humanidad cuando ya no esté entre ella: Es la visión del hombre, el lugar preponderante que cree merecer en la historia. Admirador de Napoleón, pero lector de Adolf Hitler, un auténtico fanático de *Mi lucha*.

Su único compromiso es con la patria, con el nacionalismo. Su vida privada muestra a un hombre entregado en cuerpo y en alma a una sola figura femenina como ideal: la causa revolucionaria, que no es más que una imagen, porque es un tipo sumamente convencionalista. Es un hombre inconforme, y hasta el último momento ha desconfiado de todo y de todos, la prueba es que el estado de gravedad de su enfermedad que padeció al final se la provocó él mismo al no aceptar la solución que le daban los médicos.

Se inventó no sé cuántos atentados, que él mismo preparó con cuidado, sin contar los reales, que ya muchos ponen en duda.

También se ha especulado ampliamente con lo que pudo acontecer en esos tres meses que el joven Fidel pasó escondido en Estados Unidos. ¿Andaría por Hollywood tratando de convertirse en un gran actor o la CIA lo habría captado desde entonces?

¿Es o fue Fidel Castro un actor frustrado o un agente de la CIA finalmente? ¿Es cierto que Fidel hizo de figurante en dos películas de Esther Williams, una de ellas es la muy famosa *Escuela de sirenas*, y que una vez en el poder consiguió cortar las escenas donde aparecía?

Cualquiera de las dos versiones resultaría fascinante. Pero serían sólo detalles en la vida de un hombre que consiguió cambiar la ideología de una isla, y del mundo.

Lo cierto es que el hombre al que él mismo designó como sucesor, en una especie de dinastía castrista, se llama Raúl Castro, y es su hermano, el mismo que en el año 1960 afirmó: "Mi sueño es arrojar tres bombas atómicas sobre Nueva York" (véase página 25 del libro de Humberto Fontova *Fidel, el tirano*

favorito de Hollywood, Ediciones Ciudadela, Madrid, 2006). Raúl Castro, una extensión de Fidel Castro.

Me fijé siempre en las manos de Fidel Castro, largas, puntiagudas, como garras, uñas afiladas, siempre hecha la manicura.

★

ENCUENTROS CERCANOS
DE TERCER TIPO

1

No recuerdo bien si sucedió en séptimo o
en octavo grado, pero yo cursaba la secundaria básica y mi es-
cuela había sido enviada de manera "voluntaria-obligatoria" al
campo. "Voluntaria" porque jamás nos dijeron que era obli-
gado asistir a las labores agrícolas; "obligatoria", porque si no
ibas te ponían una mancha en el expediente escolar, o sea te
marcaban como apolítico, y eso significaba que jamás podrías
conseguir el acceso a la universidad, aunque sacaras mejores
notas que Einstein.

Nos habían enviado a recoger papas, en un terreno árido
lejano de nuestros hogares; el trabajo era rudo, debíamos hur-
gar con las uñas, desenterrar la papa del fango seco, la tierra
reseca se adhería al tubérculo, formando una piedra dura que
había que romper con las manos y con las uñas, los dedos san-
graban. La mayoría de las niñas, teníamos entre once y doce
años, avanzábamos con dificultad por encima de los pedruscos,
descalzas, porque no había números pequeños de botas o de
tenis para nuestras tallas de pie. Nos levantaban de madrugada,
a las cinco daban el de pie, salíamos con la tierra mojada, fría,
bajo nuestras plantas, en la medida que el sol recalentaba, la

tierra se endurecía y formaba una especie de suela aprisionante que cubría los pies, inmovilizándonos los dedos. Los pies sangraban, los tobillos inflamados, la espalda jorobada y dolorosa, la boca despellejada, mucha tos, ojos legañosos y enfermos, cabezas piojosas.

Serían alrededor de las dos de la tarde, acabábamos de almorzar, y estábamos de vuelta en los surcos sembrados de papas. De súbito, pasó un helicóptero por encima de nuestras cabezas. Los guajiros gritaron que ahí iba Fidel:

"¡Ahí va Fidel! ¡Ahí va Fidel!", se volvieron como locos.

La brigada, compuesta sólo por hembras —a los varones los habían puesto en un campamento aparte, bien lejano del de nosotras—, quedó en *stop motion*. La maestra gritó que siguiéramos trabajando y levantó la cabeza hacia el cielo, bastante confundida.

El helicóptero volvió a pasar y nos lanzó como unos papelitos de colores. Los papelitos no eran sólo papelitos, lo supimos cuando dieron contra nuestro cráneo como si fueran balines, a riesgo de partirnos la cabeza. Eran caramelos. ¡Caramelos! Hacía años que no veíamos caramelos envueltos en papeles de colores, ni desenvueltos tampoco. De pronto, el desespero se apoderó de nosotras, nos olvidamos del deber y de lo demás, y nos lanzamos como fieras a recoger los caramelos que nos lanzaba aquella piñata de hierro que revoloteaba de un lado a otro. Nos llenábamos los bolsillos, las copas de los ajustadores, los sombreros…; no nos metimos puñados en los oídos porque no cabían. La carencia nos volvió a todos, en pocos años, medio salvajes, y como tal nos comportamos.

Detuvimos el trabajo en contra de la voluntad de los jefes de lote, nos sentamos en los surcos, aplastando aún más los

sembrados con las nalgas, y empezamos a masticar caramelos, saboreando el paladar, en pleno trance deleitoso. En eso andábamos, y no pasó media hora, cuando de súbito divisamos en la lejanía un *jeep*. Todo el mundo reconoció el *jeep* de Fidel, todavía no lo había sustuído por el Mercedes-Benz blindado; sobre todo porque se trataba de un territorio seguro, el campo, y como campesino al fin, aunque hijo de latifundista, sabía que se encontraba muy bien protegido.

La maestra nos silbó y en un minuto estuvimos alineadas en los surcos. Fidel avanzó hacia nosotros a grandes zancadas, sus acólitos apenas podían seguirle, sudorosos, sofocados.

Se paró a contraluz, su silueta era imponente, parado con las piernas abiertas y los brazos en jarra.

"¡Acérquense!", ordenó, y todas corrimos alegres, como ratoncitas domesticadas, y lo rodeamos risueñas, nerviosas.

"Así que yo les tiro caramelos y ustedes dejan de trabajar. ¿Y si no fuera yo? ¿Y si fuera el enemigo quien les tirara caramelos para engatusarlas? ¿Dejarían de trabajar?"

"¡Nooooo!", respondimos a coro.

Preguntó por la jefa de brigada, una niña levantó la mano, preguntó de nuevo por la responsable de las metas a cumplir, la jefa de producción, otra niña levantó la mano, indagó por la cantidad de sacos de papas llenos, dudó de que sobrecumpliríamos la meta; no paraba de interrogar, se reía como un energúmeno, tenía los dientes cariados, no dejaba de moverse de un lado a otro. Conversó haciéndose el simpático con la maestra, se veía que ella le había gustado, y ella se derretía delante de él.

"Hay otra niña que es la responsable de cultura", pronunció orgullosa la maestra.

Yo la maldije entre dientes; ahora me tocaría hablar, con lo tímida que era.

"¿De cultura?" Fingió que le interesaba. "A ver, ¿quién es?" Yo salí de detrás de las demás.

"¿Y tú qué haces? Pones aquí a la gente a cantar, a bailar, a mover el esqueleto, ¿no? Con lo flaquita que estás, ¿no comes bien?"

Miré a la maestra antes de responder, ella se había puesto muy seria. Yo organizaba lecturas de poesía, concursos de canto, es cierto; fiestas bailables, pero buscaba siempre la manera de darle un sentido menos frívolo, intentaba que fuesen bailes típicos, canciones de la nueva trova, aunque la gente en aquella época prefería los éxitos del programa radial "Nocturno", que hacía furor y en el que podíamos escuchar los últimos *hits* del momento salvo en inglés (los Beatles estaban prohibidos, entre otros).

Aunque considero necesaria la frivolidad, en aquella época yo intentaba hacer lo mejor posible mi trabajo, sin buscarme problemas, era sólo una adolescente y cumplía mi deber, respetaba a pie juntillas lo que me habían inoculado en el cerebro desde preescolar. Y es cierto que era una niña flaca, enclenque, de mal comer.

"¿Eres muda?", se echó a reír a carcajadas. "¿Pero cómo puedes ser tú la responsable de cultura?"

Y volvió a carcajearse, en tono burlón, las demás lo secundaron. Me hizo un guiño, y nos dejó plantadas, instándonos a que regresáramos al trabajo mientras él conversaba meloso con la maestra. Al día siguiente me destituyeron y pusieron a otra niña, más desarrollada físicamente, en el cargo de responsable de cultura.

Ésa fue la primera vez que vi a Fidel cara a cara, y no me había ido bien, le cogí miedo, es la sensación que recuerdo, un miedo aplastante que me paralizó. Al cabo de muchos años reproduje esta escena en mi novela *Querido primer novio*, al personaje le puse Cheo Cayuco.

Fidel ha aparecido como personaje en varias de mis novelas. En *Te di la vida entera* es XXL. En *Milagro en Miami* es el hombreprofundamentebestia.com o la Maraca o Maruga Quisquillosa, en *El pie de mi padre*, es la imagen que sustituye al padre ausente de Alma Desamparada. Pero Fidel ha sido inspiración para otros novelistas cubanos, como es el caso de Reinaldo Arenas; y es el protagonista principal de los chistes de Pepito, el niño malo cubano, fruto de la imaginación popular, que invariablemente se burla del comandante.

2

Estudiaba primer año de Filología en la Universidad de La Habana. Un joven trigueño, alto, de cejas pobladas, muy serio, había llamado mi atención. Andaba para arriba y para abajo con otro muchacho, también de pelo negro, parecían hermanos, no se mezclaban con nadie, y nadie con ellos, más bien los rehuían. Noté que el primer joven también devolvía interesado mis miradas, sonreía medio sato, me hacía guiños, aunque discretos; esto ocurría en los recesos de la facultad, a la entrada, a la salida, siempre que nos topábamos.

En segundo año unieron su grupo con el mío para las clases de Marxismo y Comunismo Científico. Ellos estudiaban Informática.

Yo no tenía muchos amigos, venía de la Facultad de Educación Física, la que había dejado en cuarto año de la carrera, por lo tanto yo le llevaba tres años a mis compañeros de clases. Tuve que repetir los exámenes del preuniversitario para poder trasladarme a la Facultad de Letras. Yo también era una solitaria. Un mediodía lluvioso, mientras esperaba a que escampara, el joven se me acercó, me tendió la mano, y se presentó:

"Me llamo Alejandro". Se le notaba bastante discreto; más

que discreto, secreto, no dijo nada más y yo tampoco, nos dedicamos a contemplar la lluvia.

Escampó, nos despedimos, cada uno partió a su casa. Al día siguiente me invitó al cine Yara, frente a Coppelia. Me extrañó que no se separara de su amigo, cuyo nombre era Luis. Los tres vimos una película que no recuerdo, porque en la oscuridad del cine, Alejandro no paró de murmurarme al oido frases hechas, convencionales, aunque sinceras. Nos habíamos sentado al final de la sala y no molestábamos a nadie. No podía creer lo que estaba escuchando, se me estaba declarando, de la manera más antigua que yo haya oído jamás, y sin embargo me conmovió; además, no niego que me gustara Alejandro.

Empezamos a salir juntos, y cada vez la gente me miraba de forma más extraña. Hasta que una compañera de fila me advirtió de que tuviera cuidado:

"Te veo muy acaramelada con Alejandro. Estás saliendo mucho con él".

"¿Y qué?"

"Estoy segura de que no sabes con quién te estás metiendo".

Yo no entendí a qué se refería, siempre viví un poco con un pie en la luna y otro en la tierra.

"Es uno de los hijos de Fidel".

No, no estaba enterada, le aseguré. Yo conocía únicamente a Alina, pero no al resto de los hijos de Fidel.

Esa noche salimos a pasear por el Malecón, Alejandro, Luis, y yo. Le pedí a Luis que nos dejara solos un momento. Luis era un muchacho muy simpático, amable, un verdadero caballero; se quedó rezagado, pero siempre siguiéndonos los pasos.

"Hoy, en la escuela, me dijeron que tú eras hijo de Quien tú sabes".

Alejandro no respondió de inmediato, su rostro se enserió, no le agradó que yo descubriera su secreto. Que de todos modos tarde o temprano habría descubierto.

"Es cierto".

"¿Luis es tu amigo o tu guardaespaldas?"

"Las dos cosas".

"Ya entiendo por qué nunca podemos salir solos. Esto va a ser muy difícil".

Además de que yo le había mentido, no estaba sola, vivía con alguien. Pero no se lo confié.

"Mi vida es muy difícil". Entonces, inesperadamente se desató a hablar, "Yo quería estudiar Deportes y mi padre quiso que estudiara Informática".

"Mira, qué cosas tiene la vida. Yo quería estudiar Letras, y me obligaron a estudiar Deportes".

"¿Tus padres?"

"No, el tuyo".

Me di cuenta que él también estaba más ido que yo de la realidad, o que su realidad era otra, ¿para qué decirle que había tenido que estudiar Deportes porque a su padre se le había metido entre tarro y tarro de que la vocación no existía y que había que estudiar lo que necesitara la revolución y que la revolución necesitaba maestros de educación física, y que aun con mis notas tuve que meterme a saltar vallas, a hacer atletismo, en Ciudad Libertad, hasta que pude, en cuarto año cambiar de carrera, y eso porque me expulsaron antes, en el año de la segunda cacería de brujas de la universidad. Si le decía todo eso, iría presa al instante.

"No, mis padres habrían dado la vida porque yo estudiara lo que quería", repetí, "Me obligó tu padre".

Me miró taciturno, volví a hablar:

"Bueno, la revolución necesitó maestros de educación física, y… nada, dejémoslo…" De pronto me había puesto peligrosamente audaz.

"Entiendo". No sé cómo entendió tan rápido, Alejandro era un poquito entretenido o lelo.

Hubo un gran silencio, y de súbito hablé, no sabía muy bien qué decir, y hablé, y volví a meter la pata:

"Conozco a tu hermana. Hemos ido al ballet juntas, con Fructuosito Rodríguez". Es cierto que conocía a Alina y que Fructuosito, el hijo del mártir de la revolución, Fructuoso Rodríguez, un muchacho bastante contestatario en la época, nos había invitado al ballet en dos o tres ocasiones.

"¿Hermana? No tengo hermana". Me di cuenta que de verdad no sabía que tenía una hermana.

"Alina".

"No sé quién es".

"La hija de Naty Revuelta con tu padre. Casi todo el mundillo cultural lo sabe, ¿cómo lo vas a ignorar tú?"

"No pertenezco al mundillo cultural. No sabía que tenía una hermana".

Luis se nos aproximó. Nos quedamos conversando un rato en el muro del Malecón, frente al muelle de Casablanca. Y al rato, nos separamos. Del mar venía un olor muy fuerte a brea, y yo no me sentía nada bien, me invadieron unas extrañas ganas de vomitar, tuve mareos.

Al día siguiente Alejandro me buscó en el aula, nos dimos cita en el cine Yara, salimos dos o tres veces más. Nos hicimos

novios, pero no pudimos hacer nunca nada, como novios, besarnos furtivamente. Sólo conversábamos de la escuela, de las lecturas, aunque él leía bastante poco. Me regaló una foto de carné y yo le dediqué un poema.

Un ocho de marzo me invitó al cine, al salir le dije que no podría verlo más. Me iba a hacer un viaje. Me iría a París. Se quedó muy apesadumbrado. Esa tarde me casé en una ceremonia en un bufete colectivo del Vedado, poco tiempo después me fui a París. Yo tenía veintitrés años. Vi a Alejandro una vez más, años más tarde, en un festival de cine. Pepe Horta, mi amigo, y director del Festival, vino a presentármelo. Le dije que ya nos conocíamos y le conté a Pepe Horta de nuestro corto pasado juntos. Luis seguía de guardaespaldas.

He sabido poco de Alejandro durante todos estos años. Se graduó de informático. Luis se fue del país, creo que vive exiliado, o "quedado", en un país latinoamericano. Nada más.

3

Festival Internacional de Cine de La Habana.
Finales de la década de los '80. Fiesta brasileña en la embajada
de Brasil. Todo el mundo esperaba a Fidel, y el mero hecho de
que pudiera caer de un momento a otro los hacía comportarse
como ratas drogadas en un laboratorio.

A mí nadie me conocía, no era nadie, sólo acompañaba
a alguien.

Muy tarde, cuando ya la gente se había cansado de es-
perar, llegó Fidel de improviso, como siempre solía llegar.
La gente hacía cola para darle la mano, tocarlo, jalarle la
leva, guataquearle. Yo me aparté. Él se dió cuenta, salió del
cerco humano y se dirigió hacia mí. Era joven, iba vestida
de manera estrafalaria, porque como no tenía ropa tuve
que inventar un atuendo con unos trapajos coloridos. Para
colmo era la época en que yo me empeñé en ser *punk* en una
ciudad donde sólo algunos marginados sabían lo que era la
punk actitud; tenía la cabeza rapada de un lado y el pelo
teñido de azul con azul de metileno. Fue hacia mí como un
rayo.

"¿Quién eres? ¿De qué país?", me extendió la mano.

Traté de sonreír para no desentonar, por aquella época yo me había puesto más salvaje que nunca:

"Nadie, no soy nadie. Soy cubana".

Su cara se transformó, no esperaba esa respuesta. Dio media vuelta y se hundió en la marea de fans latinoamericanos. Encendí un cigarro y me alejé aún más. ¡Qué imbécil!, me dije. Debí meterle una mentira, o decirle la verdad: debí decirle que escribía, que me dedicaba a la poesía, a los guiones de cine, como quien corta doscientas arrobas de caña diaria. No lo hice, volví a meter la pata, hasta el muslo.

4

OTRA VEZ EL FESTIVAL Internacional de Cine de La
Habana, en diciembre del año 1990, con *Vidas paralelas,* yo
acababa de ganar el premio al mejor guión cinematográfico
inédito que entregaba el Festival y Televisión Española. Recogí
mi Premio Coral, y me invitaron a asistir a la recepción con
Fidel en el Palacio Presidencial. Es una ceremonia que Castro
ofrecía cada año, de hecho, la mayor cantidad de personali-
dades asistía al festival con la ilusión de encontrar el último día
al Comandante.

Hice la cola obligada de invitados, demoraba, porque, cada
vez que Fidel le daba la mano a un invitado, el fotógrafo del
Consejo de Estado tiraba el *flash* de su cámara y el encuentro
quedaba plasmado como testimonio oficial. De hecho, no es-
taba permitido ningún otro fotógrafo, ni ninguna otra cámara.
El control de la imagen pertenecía al Comandante. Llegó mi
turno. Alfredo Guevara, presidente del ICAIC, y con quien
yo trabajaba directamente como subdirectora de la revista *Cine
Cubano,* —Alfredo era el director—, se hallaba situado junto
a Castro. Se adelantó y le habló de mí, elogioso. José Horta,
director del festival, también se nos acercó. Fidel me saludó

afectuoso, me retuvo la mano varios minutos, mucho más que a otros invitados, me miró fijo a los ojos, preguntó si yo era la campeona de los guiones. Un término que no tiene que ver con la cultura, sino más bien con el deporte. Sonreí, no me atreví a hablar.

Después de dos horas, o más, las recepciones con Fidel duraban hasta el amanecer, los artistas, cineastas, escritores, rodeamos a Fidel. Yo quedé aprisionada entre los que se debatían por estar más cerca del Comandante. Entonces él me pidió la mano, me haló, sacándome de la multitud, y me hallé frente por frente a Fidel.

"Lindo vestido. ¿Dónde lo compraste?, ¿en París?"

"No, en Venezuela". Es cierto que había un viaje a Caracas para ver locaciones para la película *Vidas paralelas* y me había comprado con el dinero de bolsillo un vestido negro.

"¿Y por qué te has vestido de negro? ¿Estas de luto?"

Decididamente, no ponía una.

"Sí, estoy de luto", mi marido había fallecido en un accidente de avión, "pero no es la razón por la que me vestí de negro".

"Lo siento". Hizo un silencio espacioso. El tiempo de que la gente volviera a apelotonarse a nuestro alrededor.

Un director de cine venezolano, completamente ebrio, le preguntó si de verdad había dejado de fumar o si fumaba escondido en el baño. No le gustó nada la pregunta; fijó a alguien por encima de nuestras cabezas, a un guardia de la seguridad, y enseguida sacaron al realizador cargado por debajo de los sobacos.

"¿Qué novela me aconsejas para leer? No me gusta leer novelas. Leo lo que me aconseja Alfredo —Alfredo Guevara—, pero sobre todo lo que me aconseja Gabo".

"*Memorias de Adriano* de Marguerite Yourcenar". Fue el primer título que se me ocurrió, pude haber dicho otros, pero dije ése.

Alfredo Guevara, que se encontraba a mi lado, me miró con dureza e interrumpió:

"Ya la leyó". Con evidencia la había leído y había detestado la obra que cuenta la vida del emperador romano.

"A mí, en ese género, ¿sabes?", me hundió un dedo largo con una uña bien cuidada en la clavícula, "A mí en ese género me gustó *Yo, Claudio*".

"Ah, sí, *Yo Claudio*, de Robert Graves. Magnífica".

Me desencajó el dedo de la clavícula, aún recuerdo la sensación de la hincada, como un alfiler. Entonces se dirigió a otra persona, ignorándome por completo.

En esa noche, sólo una vez más nos cruzamos la mirada.

El Gabo se me acercó:

"Yo estaba con Fidel la noche que el avión donde iba tu marido se cayó y se estrelló, y él lo sintió mucho".

Nunca he sabido por qué me dijo eso, quizás porque ya se comentaba en La Habana que el avión lo habían tumbado, que se trataba de un sabotaje para matar a Raúl Castro, quien había confirmado que viajaría en ese vuelo, y a última hora desconfirmó. De aquella noche y de otras, poseo muchas otras anécdotas, pero como no soy la protagonista principal de ellas, y sólo intervengo como testigo, no puedo contar lo que no me pertenece en exclusiva.

★

**TODO LO QUE USTED HA IGNORADO
SOBRE FIDEL CASTRO Y CUBA
Y AÚN NO QUERRÁ SABER**

DESDE QUE TENGO USO DE razón no he dejado de escuchar sobre cualquier tema cubano que hay un antes y un después, lo que convierte a Cuba en una suerte de Crista, es decir Cristo con faldas, incluidos pasión, sacrificio y crucifixión.

De adolescente, más de una vez, intrigada por este mismo motivo del antes y el después, tan frecuente en boca de los adultos, quise ir más allá de los soporíferos manuales donde la historia del país se condensaba en tres o cuatro composiciones rimadas, o en verso libre, dedicadas a los mártires de la Revolución. Quienes —cosa rara— habían muerto en el siglo pasado, José Martí, Antonio Maceo y Carlos Manuel de Céspedes, entre otros, eran considerados mártires de la revolución castrista: "Aquellos cubanos, como no podía ser de otra manera, eran unos liberales del siglo XIX, que aspiraban a crear una república clásica, democrática y con respeto por la propiedad privada, y que nada tenían que ver con los experimentos totalitarios puestos en marcha en la Rusia de 1917." Cito a Carlos Alberto Montaner, escritor y líder de la Unión Liberal Cubana, en una entrevista para *Libertad Digital* (27 de enero, 2007). Poemas combativos dedicados a los logros de esa misma revolución, o simplemente dirigidos a concientizarnos, a politizarnos, a advertirnos sobre los deberes contraídos con la Revolución. O sea, nos instruían "castromilitarmente". ¿Era eso educación?

Dejábamos de ser seres humanos para convertirnos en seres cubanos.

Visitaba la Biblioteca Nacional, frente a la Plaza de la Revolución. Cuál no sería mi sorpresa —en el transcurso de tantos años de lectura e investigación, los de mi adolescencia, pasando por mi juventud, hasta hace sólo trece años cuando salí de Cuba y me exilé— al intentar consultar documentos de antes de la revolución, cuál no sería mi sorpresa al descubrir que muchos de ellos tenían prohibido el acceso. Que conste que no hago referencia a patrimonio complicado alguno, se trataba de la prensa y los libros de una época anterior a la revolucionaria, nada ultra secreto, repito: periódicos, libros. Era absolutamente imposible consultarlos si no se presentaba una carta o identificación de alto nivel que autorizaba el préstamo, y sólo en casos excepcionales de trabajos investigativos sumamente controlados, o con intereses oficialistas.

El único *Manual de Historia de Cuba* utilizado en las escuelas era el de Fernando Portuondo, reeditado en los años sesenta, censurado, por supuesto, después de su primera edición en los años cuarenta. Nunca nadie ha podido escribir otro *Manual de Historia de Cuba*, no existe un título de este tipo después de la Revolución. Existen discursos, panfletos, cronologías dispersas y plagadas de errores ingenuos y otros introducidos a propósito, pero lo que se dice un auténtico manual, un texto escolar digno, y sobre todo fidedigno, para ser utilizado en las escuelas, no existe.

Mi memoria se remontaba a los cuentos de los mayores: "Cuando antes sucedió tal cosa, en la época de antes, después del 59... etc.". Así fui enlazando anécdotas, tanteaba entre los libros orientados por el partido, hurgaba aquí y allá, reconstruí a trompicones mi historia, la de mi país.

Había algo que no cuajaba, la curiosidad de mi generación, los que no habíamos experimentado el antes, nos decía que sobraban las zonas oscuras, sospechábamos que había demasiada gloria, demasiado heroísmo, demasiada exageración en los discursos. Los profesores de Historia hacían hincapié en la etapa *prerrevolucionaria* como una etapa erradicada, plagada de corrupción, prostitución, desempleo y todo lo malo y lo infame. Cuando yo repetía esto en casa, mi abuela, mi madre y mi tía se ponían como el diablo, ellas no eran ricas, pero tampoco habían tenido que prostituirse para vivir, habían trabajado como bestias, igual que la mayor parte de las cubanas. Sin embargo, yo seguía la rima y la candanga. La revolución había parado todo esto, la canción de Carlos Puebla repetía: "Se acabó la diversión, llegó el Comandante y mandó a parar". El presente era el umbral al paraíso, vivíamos el sueño que nos conduciría a la perfección, a un mundo mejor, al hombre nuevo patentizado por el Ché Guevara, el argentino que ha fusilado a más cubanos en la historia de la humanidad.

El antes y el después marcaron, simplificaron, ningunearon las vidas. De hecho, en los exámenes de casi todas las asignaturas, menos en las de ciencias, aparecía invariablemente una pregunta final que si era respondida correctamente —lógico—, su respuesta daba el aprobado. Decía más o menos de este modo: "Explique la Cuba de antes y la Cuba de después de la Revolución." Con argumentar que antes todo era nefasto y de un día a otro nos habíamos convertido en un estado ejemplar, aprobábamos el control. Incluso muchos estudiantes se daban el lujo de no estudiar las asignaturas de letras, sencillamente garabateaban la última respuesta, apresurados por largarse del centro escolar hacia "la universidad de la

calle", despreocupados porque sabían que, de todas formas, obtendrían el mínimo del aprobado, y con ese mínimo podían hacerse médicos, maestros, e inclusive ingenieros. Porque Fidel necesitaba médicos, maestros, ingenieros, graduados dentro de la Revolución.

La realidad de la calle era bien distinta y difícil a la del ensueño paradisíaco de los largos dictados escolares. La Historia, con mayúscula, era sinónimo de Represión, no de Revolución. Lo demás, lo anterior al año 1959, no tenía derecho a existir, y si existía debía ser negativo.

Para abordar el tema del antes y del después cubano, necesitaba esclarecer algunas zonas del período donde fueron escritas ciertas obras literarias, me sumergí en los libros de historia concebidos antes, y en los publicados recientemente; me pareció sumamente importante compartir algunas informaciones, las que, por lo que he podido corroborar, al leer tanto la prensa, como ciertos libros que se publican sobre la isla están en muchos casos erradas, o manipuladas, en relación a la realidad histórica que antecedió al año 1959. Se tiene la impresión de escuchar un cuento recitado con el mero objetivo de saltar etapas incómodas para no herir la sensibilidad de no pocos oyentes o lectores. Esos oyentes o lectores no siempre han sido los cubanos simpatizantes del castrismo; en la mayoría de los casos han sido los europeos ignorantes de la historia de una isla que les incumbe más de lo que ellos suponen.

Sin embargo, habrá que viajar muy atrás, por lo menos a la tardía y difícil independencia, justo al instante en que se podía hablar de una Cuba entera, y no sólo de La Habana, aunque es cierto que La Habana se situó siempre en un nivel de desarrollo muy por encima del resto del país; habría que

remontarse, para intentar comprender el pasado lleno de episodios dramáticos, de desastres y de conquistas que encaminaron a ese, glorioso para algunos, y fatídico para otros, 1959.

Cuba se independizó de España tardíamente, en 1898, el proceso fue lento y violento. Figuras como José Martí, Carlos Manuel de Céspedes, Antonio Maceo, Máximo Gómez, entre otros, marcaron profundamente con un trágico sentido de sacrificio e independencia el futuro de la nación cubana. La sociedad se basó durante siglos en el trabajo de esclavos africanos. La esclavitud tuvo consecuencias indiscutibles en los ulteriores desarrollos sociales; en su cultura, en la religión que es una religión de sincretismo, entiéndase la constitución de un catolicismo supersticioso, politeísta, y sobre todo, y mayormente, de los cultos afrocubanos, que son más cultura que religión.

El otro rasgo fundamental es el papel de los Estados Unidos. La explosión del *Maine* en el Puerto de La Habana sirve de pretexto para la intervención militar y la guerra hispanonorteamericana desvía la independencia. La flota española es destruida en Santiago de Cuba y la ciudad es tomada por asalto. A través del Tratado de París, España renuncia a Cuba, a Puerto Rico y a Filipinas. La soberanía de la isla fue entregada de manos de los españoles al General Brooke. Ninguna autoridad cubana fue convocada. El país se hallaba en ruinas.

La imposición en 1901 de la Enmienda Platt, limitante de la soberanía, explica posteriores las oleadas de antiamericanismo que sacudieron los medios estudiantiles. Eso no significa que existiera un antiamericanismo a ultranza reflexionado. En 1970, Fidel Castro declara: "la mayoría de nuestro pueblo, en el año 1959, ni siquiera era antiimperialista". Sin embargo, ese mismo antiimperialismo fue el fundamento principal, el más

manipulado por el propio Castro a su favor, con el objetivo de justificar, alarmar, amplificar una movilización permanente, y este antiamericanismo resulta la base esencial de su política defensiva, u ofensiva, según los contextos, y las conveniencias ante el supuesto enemigo, que no lo era totalmente en tiempos republicanos, o sea en época de elecciones democráticas. Fidel Castro conocía muy bien la historia de su país, tuvo excelentes enseñantes en la escuela de los jesuitas, y tiempo y dinero suficiente para instruírse.

Entre los determinantes del destino cubano está la dependencia creada de la producción azucarera, las inmensas fluctuaciones que producía y produce en la vida económica y social, el alza formidable de 1920, llamada La Danza de los Millones, la caída brutal que viene después, las restricciones y el empobrecimiento nacidos con la crisis del 29. Mucho más tarde, los desequilibrios de la economía castrista, al subvalorar la caña al principio, después al embarcar al país entero en una zafra sin precedentes, la de 1970, que constituyó el primer grave fracaso económico. A todo esto debe añadirse el incierto mercado mundial y las relaciones de rechazo que estableció Fidel Castro con el mundo capitalista, lo que le granjeó una simpatía sin precedentes entre todas las clases sociales del mundo entero; por debajo del tapete seguía siendo más latifundista que capitalista.

Volvamos atrás. En 1899, los dos gobernadores americanos, el General Brooke y el General Wood, apoyados en el personal republicano criollo, se disponen a poner el país en marcha: preparan elecciones, construyen vías férreas y carreteras, aumentan significativamente el número de escuelas. Ocurre la separación de la Iglesia y del Estado. En la medicina se consigue la erradicación de la fiebre amarilla.

En 1890, el pedagogo cubano Enrique José Varona recibió instrucciones de hacer reformas en la educación. Se abrieron escuelas en cada pueblo y se hizo un llamado de personal extra a causa de la falta de maestros. Sin que eso quiera decir que los cubanos fueran analfabetos, sólo un 55 por ciento estaba alfabetizado (en el año 1957 existía en Cuba un 23,6 por ciento de analfabetismo, nada en comparación con México, que tenía un 60 por ciento). La apertura de 2.400 escuelas constituyó un buen progreso. Fidel Castro heredaría todas esas escuelas y las haría suyas, haría creer al mundo que él con su revolución había construído todas esas escuelas. Fidel Castro es un fabulador de primera, incluso los cubanos que sabían que el cuento de las escuelas y los hospitales no era cierto le creyeron, o lo que es peor, le quisieron creer. Mi madre se había enfermado de tifus de niña, sólo tenía un tercer grado cuando triunfa la revolución, y desde los doce años había trabajado de limpia piso o de empleada en la cafetera nacional. De alguna manera, Fidel y su discurso la tocaban, sobre todo cuando hablaba del futuro de los niños cubanos, que todos tendrían juguetes, leche gratis, medicina y escuela gratis. La única muñeca que tuvo mi madre era una botella vacía a la que ella vestía con trozos de tela. Para gente como ella hablaba Fidel, pero mi madre nunca se tragó la guayaba del todo, quizás por esa desconfianza ancestral que traen los chinos y los guajiros de atrás.

En lo que a la salud respecta, como dije antes, fue erradicada la fiebre amarilla y se eliminó la terrible epidemia causada por la picadura del mosquito; bajó la mortalidad, esto se logró en La Habana gracias a una política de higiene, limpieza de calles, inspección de casas, etc., lo que constituyó un auténtico éxito. De un 91, 08 por ciento, al final de la guerra, la mortalidad baja a un 24, 40 por ciento.

En 1902 es elegido presidente Tomás Estrada Palma, nadie se presenta en su contra. La democracia cubana comienza con una ratificación del tratado permanente con Washington. Con la presidencia del liberal José Miguel Gómez finaliza la segunda intervención militar americana, ya desde 1903, aunque con una Base Militar en Guantánamo. La Cuban Telephone Company llega y aparecen varios periódicos de carácter importante, por ejemplo, *La Prensa*, y en 1908 la revista *Bohemia*, que jugaría siempre un importante rol en la vida social y política cubana de carácter burgués. *Bohemia* fue la revista que en su momento le dio mayor publicidad a Fidel Castro y a su revolución montañera. Mi abuela reflexionaba en voz alta que *Bohemia* le hizo la revolución y luego él acabó con *Bohemia*, como acabó con todo.

A José Miguel Gómez lo sucede el conservador Mario García Menocal, (1913–1921). Son períodos descritos como de intensas crisis morales, a causa de un súbito enriquecimiento, e inmediatamente después acontece uno de los más espantosos desastres económicos.

En 1918, más del 51 por ciento de la producción azucarera estaba en manos de los americanos, los cubanos poseían un 22,8 por ciento, es decir, un poco más del 17,3 por ciento de lo que todavía poseían los españoles. En 1914, el gobierno decide emitir una moneda nacional; hasta el momento circulaban solamente la peseta española y el dólar. La moneda cubana sale en 1915, en paridad con el dólar.

Entretanto, la vida cultural habanera se enriquecía. En enero de 1895 se había presentado el Kinetoscopio de Edison. En 1897 se inaugura la primera proyección pública del cinematógrafo Lumiére, introducido en la isla por Gabriel Veyre,

quien es el primero en filmar en Cuba. Se construyen varios teatros importantes y continúa desarrollándose una producción cinematográfica interesante.

En 1916, la Virgen de la Caridad del Cobre, la diosa Oshún afrocubana, es elegida patrona de Cuba. En 1918 entra en vigor la ley sobre el divorcio, y el servicio militar obligado.

Las feministas reivindican el derecho al voto y lo logran antes que Estados Unidos. Hay que señalar que desde 1904 el marxista Carlos Baliño funda el Partido Obrero Socialista. En Cuba existían numerosos partidos, incluidos partidos raciales que, no lo olvidemos, fueron reprimidos y prohibidos, por ejemplo, el Partido Independiente de Color. Las mujeres y los negros se hacían oír, no fue como nos contaron en las escuelas castristas.

En 1923, un grupo de intelectuales y artistas dirigido por el joven poeta Rubén Martínez Villena convocó a lo que se denominó la Protesta de los Trece, contra la corrupción y el mercantilismo. Ya está en el ámbito político la figura del comunista Julio Antonio Mella, asesinado más tarde a los veintiséis años en México junto a su compañera Tina Modotti, a la que culparon injustamente de este asesinato; es él quien en este mismo año preside el Congreso de Estudiantes y funda la Universidad Popular José Martí, destinada a los trabajadores.

En este mismo año se celebró, además, el Primer Congreso Nacional de Mujeres. Es en Cuba, en el año 30, donde se estrena mundialmente una marcha musical feminista compuesta por una cubana.

Finalmente, en 1924 triunfa en las urnas el General Gerardo Machado, candidato del Partido Liberal. Es durante este gobierno que se activan los movimientos de protestas y

acciones armadas, los veteranos y patriotas se alzan contra la delincuencia gubernamental, la violencia política toma dimensiones desproporcionadas. En 1925 se funda el Partido Comunista y la Confederación Nacional Obrera. Julio Antonio Mella debe partir al exilio, donde es asesinado en 1929.

La prensa continúa creciendo, ya existen periódicos como *El País*, con estación radial, y *El Heraldo*. Aparecen las revistas *Alma cubana* y *La mujer moderna*, entre otras.

En 1928, Machado es reelegido como candidato único. En 1930 se llama a huelga general, dirigida por Rubén Martínez Villena. Proliferan las manifestaciones estudiantiles, se organiza un nuevo Directorio estudiantil universitario; es llevado a cabo el cierre y la ocupación militar de la universidad, la represión es ardua. Mi abuela, nacida en 1905, fuera de Cuba, es una joven que se da cuenta de que su país sufre. Para ella, Cuba es su país aunque su padre, irlandés, fue soldado del lado mambí en la guerra de independencia frente a España, ella se hispaniza el nombre y se siente tan cubana como la mayoría de los cubanos, y como ellos está en desacuerdo con los desaciertos de Machado.

Por otro lado, la isla cuenta con 61 estaciones radiales, 43 en La Habana. Esto coloca a Cuba en el cuarto escalón mundial, después de Estados Unidos, Canadá y la URSS. En 1931 se forman el ABC y el Ala derecha estudiantil, cuyos primeros integrantes eran grupos de marcado carácter violento. Estos grupos revolucionarios también estaban compuestos por jóvenes cultos y encantadores. A los grupos *gangsteriles* adhirió más tarde Castro, en tanto que cabecilla activo. Fidel ya andaba a la búsqueda de un extremo protagonismo.

Otra huelga en el 33 obliga al dictador Gerardo Machado

a abandonar el país. Toma la presidencia, guiado por el movimiento revolucionario, Ramón Grau San Martín. El joven sargento Fulgencio Batista es nombrado jefe del Estado Mayor y se perfila como el hombre fuerte.

Mulato, de origen humilde, sonriente siempre, Fulgencio Batista había ejercido diversos oficios manuales antes de entrar en el ejército. Entró en lo militar buscando un futuro, y más temprano que tarde lo halló. Muy pronto se convierte en el Sargento Batista, luego en el Coronel Batista, y tiene una aceptación indiscutible entre la población, que observa en él un símbolo del triunfo del mestizaje racial, y es además quien logra acabar con la violencia política. Sus adversarios, entre ellos Pablo de la Torriente Brau, le reconocen su vivacidad, su habilidad política. Al menos al inicio de su carrera no debió de ser mediocre como siempre nos lo pintaron a las generaciones posteriores, por supuesto, desde la visión castrense de la historia. Mi abuela contaba que Batista llevaba un indio a sus espaldas, como protector, y que había visto la luz de Yara. Mi abuela simpatizaba con Batista.

Sin embargo, la buena sociedad cubana, incluso de izquierdas, no tragaba su mestizaje, ni su pasado humilde. Pero nadie pudo impedir que de 1934 al 44 se produjera con la revolución de los sargentos la era Batista. Batista inicia una marcha a la democracia, sin brutalidad y sin arbitrariedad. Adopta cambios importantes en la legislación social, crea medidas a favor de la educación, apadrina en 1937 una ley de coordinación azucarera innovadora, reconoce el derecho del campesino sobre la tierra que cultiva y cambia el modelo de propiedad del terreno. Acuerda una protección especial a los pequeños agricultores, modificó favorablemente los salarios de los macheteros. Un

salario mínimo fue fijado para el obrero de refinerías. Eran, sin duda, para la época, leyes muy ambiciosas.

Cuba comenzó a distinguirse por avances importantes en cualquier dominio y en su estructura social, pero en el 39 todavía el capital extranjero dominaba en el sector de la producción azucarera, el 22, 4 por ciento salía de centrales cubanos, el 55 por ciento era producido por americanos, españoles, y canadienses. En el excelente libro *La Lune et el caudillo* publicado por L'Arpenteur, Gallimard, en 1989, de Jeannine Verdès-Leroux se hallará la información ampliada sobre esta época con datos provenientes de los archivos cubanos.

Bajo la influencia del joven ministro de Fulgencio Batista Antonio Guiteras, el gobierno decreta la jornada de ocho horas, el salario mínimo, la autonomía universitaria. En 1939 se funda la Confederación de Trabajadores de Cuba, CTC, dirigida por el mulato comunista Lázaro Peña. Los comunistas se alían a Batista. Todos los grupos, o partidos, incluso los de ABC, se presentaron en las elecciones constituyentes.

En 1940 se crea la nueva Constitución comprendiendo avances sociales y es saludada como un monumento nacional. La Constitución del 40 es una de las mejores en el ámbito mundial de la democracia. En las elecciones, gana Fulgencio Batista, sostenido por la izquierda. Se crea el Ministerio de Educación. En 1942 se entablaron las relaciones con la URSS. En 1943, Eduardo Chibás, dirigente del Partido Ortodoxo inició una serie de emisiones radiales denunciantes y demenciales. Chibás era un demagogo, un puritano que rayaba el histerismo, pero inmediatamente adquiere una enorme popularidad precisamente gracias a sus defectos; cualidades poseía pocas. Con él comienza la verdadera confusión en la mentali-

dad popular acerca de los gobiernos democráticos. En el futuro habrá que estudiar la influencia psicológica de Chibás en Castro, y las consecuencias de esta personalidad, la de Chibás, en el destino cubano.

Es él uno de los culpables de que el pueblo aceptara el golpe de estado de 1952 de Batista y de que nadie moviera un dedo para defender la democracia, porque la mayoría del pueblo cubano aceptó encantado de la vida el golpe de estado de Batista. Y este golpe favoreció tremendamente a Fidel Castro, de hecho era justo lo que él necesitaba como pretexto para imponer la violencia y el terrorismo. Finalmente, Chibás se suicida "accidentalmente" durante una de sus emisiones, a causa de no poder presentar al pueblo las pruebas de corrupción de un ministro que desde hacía semanas prometía desenmascarar. Fidel Castro se apunta enseguida al Partido Ortodoxo, en aras de devenir oportunistamente su líder.

El presidente del Partido Comunista, Juan Marinello, es designado ministro sin cartera del gobierno de Batista.

En 1944 es elegido Ramón Grau San Martín. De inmediato surgen signos de delincuencia política. Rolando Masferrer funda el Movimiento Socialista Revolucionario. La llamada insurrección revolucionaria no era más que una guerra de *gangs* que dominaba la capital y que, desgraciadamente, llegó a la universidad. Pero mi familia vivía ajena a ese ambiente revoltoso universitario. Cuba era mucho más, una isla alegre, que se desarrollaba económicamente y comenzaba a tener una reputación mundial como país ejemplar. La mala reputación de Cuba fue inventada por Castro y sus secuaces, desde la universidad, según mi madre.

En el 48, Fidel Castro se autonombró representante de

los estudiantes cubanos en Colombia, en una manifestación antiimperialista, y es en ese momento que ocurre el Bogotazo. Siempre he pensado que Gabriel García Márquez ha venido tejiendo la novela de su amigo Fidel a partir de este suceso, por declaraciones que ha hecho el propio Gabo. Una novela que quizás con la muerte de Fidel salga a la luz, porque sospecho que el Nobel colombiano ya la tiene escrita. Al menos *El otoño del patriarca* fue un extraordinario ensayo de la misma.

Ya en el 49 habían asesinado a varios dirigentes sindicales, la confusión del terrorismo de grupo crecía enormemente.

En el año 1952, a punto de las elecciones, Batista ocupa la presidencia con un golpe de estado "pacífico", nada de violencia, hubo un sólo muerto, pocos arrestos provisionales, y sobre todo ninguna resistencia. El pueblo —como señalé antes— apoyó el golpe de estado. Batista fue impulsado a causa del miedo de los que le rodeaban, al extremismo del partido ortodoxo, y en buena parte por la ambición de dinero de muchos de su confianza. Las condenaciones del Partido Comunista y del Partido Socialista Popular fueron bien flojas. Las organizaciones obreras se aliaron a Fulgencio Batista. Entre tanto, no sólo las clases altas, el pueblo también, baila y vive, y vive mejor que nunca, desde el punto de vista de desarrollo social y económico.

En 1953 toman fuerza nuevas manifestaciones de estudiantes, cierra La Universidad de La Habana; fue prohibido el Partido Socialista Popular. Por otra parte, la hostilidad contra el comunismo crecía en igual grado que el desprecio a Batista, alimentado por los revolucionarios y por los ignorantes, muchos advenedizos ideologizantes que no sabían nada del mundo, y que creían y quería convencer de que Cuba era el peor país del planeta.

Hubo tres períodos en el enfrentamiento a Batista. El primero está marcado por la organización de pequeños grupos revolucionarios que llevaban a cabo acciones terroristas fracasadas. La más conocida fue la del 26 de julio de 1953, el asalto de un grupo de revoltosos anárquicamente dirigidos por Fidel Castro al Cuartel Moncada en Santiago de Cuba, hubo una veintena de militares muertos, pocas bajas de los participantes. Sin embargo, Fidel Castro fue apresado y encarcelado. Pero se ha sabido que su actitud fue de las más cobardes.

Conocemos las prisiones de Batista sobre todo por las célebres descripciones de Castro. Estuvo preso dieciocho meses, sus cartas fueron publicadas con el objetivo de dar la imagen del prisionero y no de embellecer las prisiones; sin embargo Castro leía libremente, sin censura de ningún tipo, a Marx, a Lenin, a Prestes, a Ostrowski, se preocupaba de doctrina política, de economía, daba consejos sobre la lucha, sobre las coordinaciones que había que establecer en el extranjero. Castro, según sus cartas, podía bañarse dos veces por día, él mismo cuenta lo que comía y cito: "Espaguetis con calamares, chocolates italianos a falta de postres, después un café y un H. Upmann número 4 [...] todo el mundo quiere mimarme un poco [...] tengo la impresión de estar sobre una playa; y después, aquí, tengo un pequeño restorán. ¡Van a hacerme creer que estoy de vacaciones! ¿Qué diría Carlos Marx de un revolucionario de ese género?".

La celda medía 5 metros por cuatro, poseía una ducha, un váter, un estante de libros, y una cocinita. Todos conocemos el desenlace, Fidel Castro asumió su propia defensa con el famoso panfleto *La historia me absolverá* inspirado en el discurso hitleriano de quien fue un gran admirador de *Mi lucha* (cuentan que se lo escribió el intelectual cubano Jorge Mañach,

pero lo dudo); y más tarde, como siempre Batista amnistió a los presos.

A la salida de prisión, los periodistas esperaban a Fidel como a una diva. Fidel Castro contaba con toda la prensa a su favor, aunque *Bohemia* se quejó de cierta censura, pero nada alarmante. No hay que olvidar que *Bohemia* era virulenta con respecto al régimen.

Sin embargo, entre 1953 y 1955 Castro era impopular. En 1957 —año en que mi padre conoce a mi madre y que la lleva a bailar cada noche al Bar Two Brothers a golpe de victrola—, su liderazgo es reconocido, pero más bien es situado como personaje inquietante. El mundo político y el propio Partido Ortodoxo lo veían como un ambicioso con pasado de *gángster* político. Si a Batista lo había apoyado, en su mayoría, el pueblo, el Partido Comunista y las organizaciones sindicales, a Fidel lo apoyarían la Iglesia, la Federación Estudiantil Universitaria, y el Directorio Revolucionario.

Los opositores al régimen eran irresponsables, en la mayoría de las veces, frívolos, apoyaban una guerra civil, uno de ellos financiaba expediciones armadas, antiguos ministros y altas personalidades vivían en una seudo clandestinidad, en un confortable exilio, sus hijos e hijas ociosos impulsaban los actos extremistas, los millonarios financiaban a Castro con el propósito de vengarse a través de un *gángster* de la tiranía. La prueba es que, se ha escrito en varios libros y artículos, Prío Socarrás entregó a Castro 250.000 dólares para financiar el desembarco del *Granma* desde México.

Los años 1956 y 1958 fueron los años de mayor violencia en la ciudad, el terrorismo urbano mandaba, pero por otra parte en la época de Batista, Cuba fue un país próspero.

La isla vivía esencialmente de sus entradas gracias a la exportación de azúcar, la producción nacional en el año 1952 era de 55 por ciento, y de 68 por ciento en el 58. A partir de 1950 había cultivo intensivo de tabaco, de café, de arroz, de maíz, de papas y de vegetales. En 1958, el desempleo era de un 11,8 por ciento. Sobre el censo poblacional del 53 de 6 millones de habitantes, 43 por ciento en zona rural, el 23, 6 por ciento era analfabeto y se hallaba la mayor parte en el campo, este dato lo dio el entonces Ministro de Educación Armando Hart —compañero de insurrección de Castro—, Ministro de Cultura en los años 80, publicado en 1963 en la revista *Démocratie nouvelle* (número de junio, página 44). La gente vivía bien, y sus esperanzas de vida mejoraban diariamente. Mi madre me contaba que con un peso podía comer decentemente, que los precios eran muy bajos, que había de todo.

Pero en la época, el 44 por ciento de la población mundial era analfabeto. En América Latina, sin contar Haití que contaba el 90 por ciento, muchos países sobrepasaban el 50 por ciento: El Salvador, República Dominicana, Guatemala, Nicaragua, Perú, Brasil, Venezuela, Bolivia, México contaba el 43 por ciento. Debemos tener en cuenta de que en el año 1952 Cuba ocupaba el tercer lugar económico entre los veinte países latinoamericanos, por producto nacional bruto por habitante. En 1981 ocupaba el quinceavo lugar, le seguían Nicaragua, El Salvador, Honduras, Bolivia y Haití. Hoy el lugar que ocupa es considerado *top secret*, o sea uno de los últimos y muy por debajo de los peores.

En el año 55, Castro parte a México. Allí prepara la expedición del *Granma*, y encuentra a Ernesto Ché Guevara, un aliado, del que Fidel intuyó enseguida que sacaría mucho beneficio. En México, Castro vuelve a asesinar a sangre fría a

uno de sus compañeros que, en un determinado momento, se colocó en contra de sus belicosas acciones.

En La Habana, el dirigente estudiantil José Antonio Echeverría preside la FEU. El Partido Socialista Popular condenó la actitud terrorista de estos grupos. En el 56, Castro desembarcó con ochenta y dos hombres por Playitas; entre ellos iban el Ché y Camilo Cienfuegos, el héroe más popular de Cuba. Fidel gana la Sierra Maestra, pero en el combate ha perdido a la mayoría, quedan dieciocho, después él hablará de doce para empatarse históricamente con Carlos Manuel de Céspedes y sus doce hombres, y con Jesucrito y los doce apóstoles, siempre a la caza del símbolo, del mito. Incluso, a esta guerra la denominó la Guerra de los Cien Años, porque según él había comenzado en el 1868, cuando Carlos Manuel de Céspedes, el *Padre de la Patria*, liberó a sus esclavos en la finca "La Demajagua".

El mundo entero se desayunó con la existencia de la guerrilla en la Sierra Maestra, de hecho en el pico Turquino, el lugar más inaccesible de toda la isla porque hasta allí llega, haciéndole una visita larga y amena, el periodista norteamericano Herbert Matthews, y éste no se inquietó en lo más mínimo porque más bien ve pocos combatientes, un puñado, pero el periodista sólo piensa en que debe entregar a su periódico un palo periodístico. Fidel Castro fue dado a conocer internacionalmente gracias a la prensa americana: en breve su rostro será la portada del *New York Times*. En poco tiempo, él y aquel puñado de irresponsables, consiguieron transmitir su mensaje subversivo a través de una emisora de radio. Sin embargo, la gente seguía trabajando, inmerso en sus problemas, y todavía le daban poca importancia a Castro. Lo veían como un iluminado que hacía de las suyas, pero que jamás podría virar el país al revés.

En 1957, el Directorio Revolucionario ataca al Palacio Presidencial. José Antonio Echeverría resultó asesinado al cruzarse con un carro de policía. Al advertir el vehículo, el joven líder estudiantil creyó que lo perseguían, cuando en realidad el auto pasaba de casualidad. El líder estudiantil salió de su automóvil disparando su arma, allí mismo fue fulminado.

La represión se vuelve sangrienta. Sin embargo, la prensa extranjera hablaba de 20.000 muertos, sobre todo los reportajes posteriores al triunfo, como los de Jean-Paul Sartre y de la izquierda francesa. La prensa cubana y las cifras reales hablaban de dos mil muertos, lo que no deja de ser una barbaridad. Pero, en verdad, mucho más tarde se ha descubierto que una buena parte de la Revolución Cubana que se le vendió al mundo, es el producto de un invento desmesurado de la izquierda francesa. Allí donde había un 23, 6 por ciento de analfabetismo, Simone de Beauvoir ponía un 50 por ciento, como si los que se merecieran la revolución, o para los que se hacía la revolución, fuesen retrasados mentales, miserables, idiotas en su mayoría; pero es cierto que esto fue lo que Castro con la ayuda de sus simpatizantes vendió al mundo.

Entonces, ¿por qué no se había dado primero la revolución en los países más pobres?

Si en Cuba hubo una Revolución, mayormente fue por el nivel económico con que esta misma revolución fue subvencionada, debido al nivel de preparación de los grupos, casi todos estudiantes universitarios que decían que estaban haciendo una revolución para los obreros. Unos obreros que nunca estuvieron atraídos por esa misma revolución.

En 1958 fracasó la huelga general del 9 de abril debido a un chivatazo castrista. Batista agudiza la represión contra

la guerrilla. Sin embargo, los tres frentes avanzan de Oriente ganando las provincias occidentales. El Che gana la batalla de Santa Clara sin demasiado esfuerzo, lo más parecido a la toma de la Bastilla, donde ahora se sabe que dentro sólo había tres locos, un depravado, y poco más. El célebre tren de Santa Clara era un tren de carga, y no un tren militar.

Batista huye al extranjero; no es derrotado, se trata de una huída. Se fuga con la esperanza de regresar en tres meses. Batista intuía ya que los americanos no lo querían.

1959 es proclamado el Año de la Liberación y Fidel Castro entra con sus hombres y sus tanques en La Habana muchos días más tarde, cosa de estar seguro que entrará triunfador y sin ningún obstáculo en su camino. Una excelente estrategia.

Sería interesante volver a los por cientos.

Con respecto a la salud, antes de la Revolución habían muchos médicos, en 1957 existían 6.421, es decir, uno por un poco menos de 1.000 habitantes, según el anuario de la ONU del 58, en 1967 había un médico por 1.153 habitantes, según el anuario de la ONU del 72. No hay que olvidar que numerosos médicos decidieron abandonar el país al ser intervenidas sus consultas y también por desacuerdo político.

Mi madre estuvo a punto de irse del país a inicios del 60, un amigo suyo la invitó a acompañarlo, pero mi madre dudó, no quería dejar a mi abuela, y se sentiría insegura en un país extraño. Y estaba yo, y ella quería lo mejor para mí. Y Fidel prometía lo mejor para mi generación, los niños nacidos con la revolución.

Los informes sobre las tasas de natalidad y mortalidad han sido totalmente alterados en beneficio de dar fama a la medicina castrista. En 1952 la tasa de mortalidad era de 6,5 por ciento, de 5,8 por ciento en el 56, después de 8,2 por ciento en el 63 y de

7,5 por ciento entre el 65 y el 70. En lo que concierne a la mortalidad infantil, Castro mentía impunemente. Si consultamos los anuarios de la ONU podemos ver las cifras siguientes: 1945–49: 38,9 por ciento; 1958: 33,4 por ciento; 1965–70: 39,7 por ciento; 1968: 38,2 por ciento; 1969: 46,7 por ciento. Solamente en 1972 la mortalidad infantil comenzó a descender.

El estado de la población cubana lo podemos ver a través de su hábitat, la alimentación, y algunos bienes de consumo. En materia de hábitat, las diferencias eran considerables entre el campo y la ciudad, si el 82,9 por ciento de las casas urbanas estaban electrificadas, en el medio rural el porcentaje bajaba a 8,7; si 62,4 por ciento de las viviendas urbanas tenían baño, no era así para el 9,2 por ciento del campo. Con 2.870 calorías por día y por habitante Cuba poseía un alto nivel, Canadá tenía el 3.070. Hoy los cortes de electricidad suponen entre 4 a 6 horas diarias, o al contrario, sólo hay electricidad de 4 a 6 horas diarias. Aunque los cortes han mermado gracias al petróleo venezolano de Hugo Chávez.

Por otra parte, la generación de los felices, criados en la revolución, no tuvimos derecho a juguetes por la libre,[1] nos prohibieron las navidades, nos llenaron la cabeza de discursos. Y nuestros padres pasaron a ser los subordinados de Fidel. Fidel mandaba en todo, y primero que nada en nuestros hogares. A falta de no tener el suyo, de no haber sabido construirse uno propio, se adueñó de absolutamente todos los hogares de los cubanos. Y él se convirtió en el jefe de familia. Nos daba o nos quitaba la comida a su antojo.

1 Denominación popular y oficial para referirse a los poquísimos artículos que pueden adquirirse sin necesidad de presentar la libreta de racionamiento.

En la actualidad, el cubano se alimenta con dólares, o sea el dinero del supuesto enemigo.

Pero la ración de un cubano en el año 1996, según la libreta de racionamiento era la siguiente: noventa gramos de arroz diario por persona; noventa gramos de azúcar diario por persona; un pancito al día por persona; cuatro onzas de café al mes por persona, si viene a la bodega; un litro de leche un día sí y uno no a los menores de cinco años y enfermos graves; ocho onzas de cereales mezcla de soja, harina y leche en polvo al mes; cuatro onzas de aceite al mes por persona, si viene; media pastilla de jabón de lavar al mes por persona; media pastilla de jabón de baño al mes por persona; un tubo de pasta dental por familia al mes; cuatro o siete huevos al mes por persona; dos cajitas de fósforos al mes por familia; cuatro tabacos al mes a mayores de treinta y cinco años, y tres a menores de treinta y cinco; seis cajetillas de cigarros al mes por persona a mayores de treinta y cinco y tres a menores de treinta y cinco; tres libras de papas al mes por persona; un plátano por persona semanal; cinco onzas mensuales de galletas; una botella de ron a granel al mes por persona; tres latas de conservas de frutas al año por persona; un pollo por familia una vez al año en el aniversario del 26 de julio; cuatro onzas de fricandel o perro caliente al mes por persona; masa cárnica o de soja, cuatro onzas al mes por persona. Doce años después las raciones individuales disminuyeron.

Lo que consumía un esclavo en el siglo antespasado en cada comida: ocho plátanos grandes, dieciocho onzas de harina de maíz, ocho onzas de tasajo, azúcar, caña, guarapo caliente, raspadura, miel de purga y frutas por la libre. Los esclavos recibían también un pantalón, una camisa, un gorro de lana, un

sombrero de yarey y una frazada dos veces al año (véase en *El Ingenio* de Manuel Moreno Fraginals, pág. 60).

La llamada Revolución cubana se inicia con una euforia poco común, generalizada, aspaventosa, pero también se estrena con 600 fusilamientos el 30 de enero del 1959, muchos sin juicios previos o con procesos totalmente injustos y arbitrarios. Un compañero de clases, con sólo cuatro años de edad, presenció el ametrallamiento de su padre en el patio de la casa, cuando se resistía a ser apresado por los rebeldes, por el simple hecho de que el pobre hombre trabajaba como agente del orden en la época batistiana, un trabajo como otro cualquiera.

Aquella Revolución "justa y para los humildes", según los observadores extranjeros, y de la que tanto se esperaba, muy pronto se convirtió en un régimen totalitario, en una de las dictaduras más complejas, astutas y sanguinarias, enmascarada siempre tras las agresiones exteriores. Agresiones que nunca hemos visto hechas realidad, por mucho que Castro las deseara en su desatino verbal.

Los fusilamientos continuaron siendo acontecimientos frecuentes, también los juicios públicos, los tribunales populares.

El más célebre fue el del intelectual Heberto Padilla en 1971, un juicio estalinista que culminó cuando lo llevaron a la cárcel junto a su esposa, Belkis Cuza Malé, también escritora. A raíz de este acontecimiento numerosos intelectuales de prestigio internacional y de izquierdas rompieron sus alianzas con Castro.

Las desapariciones sin juicios continuaron sucediéndose, ochenta mil según cifras oscilatorias, si contamos los ahogados en el estrecho de la Florida y los que no regresaron de las gue-

rras de Angola y Nicaragua; con Cuba jamás tendremos cifras reales, las oleadas de exiliados, en la actualidad algo más de 2.800.000, el 10 por ciento de la población, y ha habido entre dieciocho y veintiún mil fusilamientos; aquí tampoco tenemos cifras claras.

El Comandante de la Revolución Huber Matos, el número tres de la lucha armada, fue juzgado sin motivos y condenado a 22 años que cumplió a cabalidad. Las torturas, según cuenta en su libro *Cómo llegó la noche* (Tusquets, 2002), no tienen nada que envidiarle a las "sutilezas" del fascismo.

Una gran cantidad de presos plantados, entre ellos, otro hombre de confianza de Castro, Mario Chanes, hizo treinta años y un día en la cárcel. Su hijo nació y murió estando Chanes entre rejas; no conoció a su hijo, no pudo asistir a su entierro. Desde luego, mucho más que Nelson Mandela.

Camilo Cienfuegos cuenta entre los desaparecidos, o asesinados por Castro, uno de los dirigentes más populares, mucho más que el propio Fidel.

El Ché. ¿Qué pasó realmente con el Ché? ¿Por qué tuvo que alejarse, primero a África, luego a Bolivia, donde se sintió abandonado? ¿Por qué hubo de desentenderse de Castro? O mejor: ¿Por qué Castro se desentendió de él?

Por otro lado, todavía la Crisis de los Misiles es un misterio, así como el crimen del presidente J.F. Kennedy.

En todo tiene que ver, está implicado directamente, Fidel Castro.

El proceso Ochoa. En el año 1989, enjuició y ejecutó a varios generales, entre ellos, a Patricio y Antonio de la Guardia, quienes bajo la tutela de Fidel Castro se dedicaban al tráfico de drogas y a otras actividades consideradas ilícitas en cualquier

Estado civil y democrático, salvo que Cuba no lo es. Castro los traicionó juzgándolos arbitrariamente, y al cabo de un mes ejecutó a los generales Arnaldo Ochoa y Antonio de la Guardia, entre otros. Patricio de la Guardia fue encarcelado.

Estos generales participaron en la guerra intervencionista de Angola donde murieron alrededor de setenta mil soldados cubanos (la cifra se ha ido rebajando según las conveniencias, a treinta mil y hasta a diez mil), en el atentado al general nicaragüense Anastasio Somoza, y en múltiples operaciones de carácter terrorista en disímiles lugares del mundo, como secuestros y chantajes. Se dice que Patricio y Antonio de la Guardia preparaban un atentado o apresamiento de Fulgencio Batista en España, pero que esta fracasó porque Batista murió de un infarto. La operación se llamaba Operación Pinocho.

Como consecuencia del caso de la embajada del Vaticano en La Habana fueron fusilados tres hermanos, uno de ellos menor de edad. Un miércoles, 10 de diciembre de 1980, alrededor del mediodía, un grupo de ocho cubanos llegaron a los predios de la embajada del Vaticano en La Habana, y sin dilación, los que portaban armas de fuego conminaron al guardián de seguridad que no interfiriera, ingresaron precipitadamente con el propósito de buscar asilo político.

Al encontrar el grupo a uno de los funcionarios eclesiástico de la embajada, le señalaron sus deseos de asilo, a lo que el clérigo les dijo que esperaran un momento. El mencionado funcionario se perdió por uno de los pasillos del edificio y no regresó. Lo que había hecho dicho eclesiástico era avisar a los otros funcionarios, que no estaban al corriente del suceso, y en minutos casi todos abandonaron el recinto; quedaron así solamente en el local que representaba

a la Santa Sede del Vaticano en la Habana cuatro monjas, el Guardia Civil de Seguridad y los ocho que tenían la intención de ser refugiados.

Tan pronto el gobierno comunista se enteró de lo que acaecía, rodeó con tropas especiales la embajada y, como es natural en estos casos, al ser informado vía telefónica el Vaticano, se pusieron de acuerdo para negociar con los que ocupaban la Sede.

En las negociaciones, los eclesiásticos de la embajada prometieron a los refugiados, que si salían del recinto se les respetarían sus derechos humanos, que diplomáticos de otros países irían a hablar con ellos y le darían una solución a su deseo de salir de Cuba. Los refugiados estuvieron de acuerdo con dichas promesas y concertaron una cita en el patio de la embajada.

Al acercarse el momento de la reunión con los funcionarios de países extranjeros, los refugiados encargados de las negociaciones se dirigieron hacia el lugar señalado. Pero al llegar se percataron que no eran diplomáticos, sino miembros de la Seguridad del Estado Cubano, y al instante, sin determinarse aun quien disparó primero, se formó un tiroteo, cayendo muerto de un disparo el guardia civil de seguridad. Un hecho que tampoco se pudo precisar con exactitud fue de donde partió el proyectil.

El gobierno marxista de Cuba, ya con la autorización de un funcionario eclesiástico (que por lógica debió ser de muy altos niveles), asaltó con tropas especiales la nunciatura diplomática y tomó prisioneros a las tres mujeres y los cinco hombres que componían el grupo de refugiados.

El martes 1 enero de 1981, escasamente veintinueve días después de ser apresados, fueron juzgados los ocho implicados.

En el juicio, el cual se puede considerar sumarísimo, recibieron condena de fusilamiento bajo los cargos de haber matado al guardia civil de seguridad, los hermanos García Marín: Ventura García Marín, de diecinueve años de edad; Cipriano García Marín, de veintiún años de edad; Eugenio García Marín, de veinticinco años de edad. Los demás fueron condenados a años de prisión.

Al siguiente día del juicio, fue ejecutada la sentencia de los tres hermanos García Marín. Pero esta historia no termina con el asesinato de los tres hermanos, puesto que a su madre la Sra. Marín también la enviaron a cumplir veinte años de prisión, bajo el alegato del gobierno marxista, de que no había denunciado los planes de sus hijos. La Sra. Marín, desdichada madre cubana, se volvió loca en la prisión, y al cumplir unos diez años en las infames ergástulas comunistas, fue puesta en libertad.

En resumen, un 10 de diciembre del año 1980, los hermanos Cipriano, Ventura, y Eugenio García Marín, penetraron en la Nunciatura del Vaticano en La Habana, con el afán de pedir asilo político, un comando dirigido por Patricio y Antonio de la Guardia consigue acorralarlos, en el tiroteo muere el mayordomo de la Nunciatura, los tres hermanos son condenados a muerte y fusilados. (Para más información, véase Leopoldo Fornés-Bonavía Dolz, *Cuba. Cronología. Cinco siglos de historia, política y cultura*, Verbum, Madrid, 2003, pág. 265.)

De todos modos, la causa número uno a estos militares, llamada así por Castro, ocurrida posteriormente en el año 1989 ha sido uno de los más onerosos gestos teatrales del Comandante.

Pero, repito, el drama de los fusilamientos en Cuba no

empezó en el 89; se inició en el mismo año 1959. El 30 de enero se suspende el derecho al *habeas corpus* y las garantías constitucionales a quienes estén sometidos a juicio, y son constituidos y ratificados los tribunales revolucionarios responsables de seiscientas condenas a muerte por ejecución inmediata. Muchas familias de los acusados cuya sanción fue llevada a cabo sin contemplaciones de ningún tipo, se encuentran hoy impedidas de poder testimoniar sobre las víctimas de la bestialidad castrista.

En la Primavera Negra de Cuba, en 2003, Castro encarceló a setenta y cinco opositores, entre ellos el médico negro Oscar Elías Biscet, la economista Marta Beatriz Roque, a los poetas Raúl Rivero, Manuel Vázquez Portal, y a un numeroso grupo de periodistas, escritores, y bibliotecarios independientes. Tres jóvenes negros fueron juzgados y ejecutados en menos de setenta y dos horas, tras un intento de salida ilegal del país.

Al fin, pareciera, que la opinión pública internacional se sensibilizaría con el caso cubano y se identificaría con su sufrimiento. El recorrido ha sido largo y lleno de escollos. Apenas empezamos, pero de nuevo todo cae en el olvido.

Algún día sabremos toda la verdad, también nosotros los cubanos. Pero seamos sinceros, ¿no les parece todo esto de una irrealidad exuberante, materia pura de ficción?

★

LINDAS CUBANAS
PARA FIDEL

DESDE HACE CINCUENTA AÑOS, el régimen totalitario de Fidel Castro no cesa de exportar mentiras. Entre las más repulsivas está la de degradar la imagen de la mujer cubana antes de 1959. O sea, afirmar que "Cuba era el burdel de los americanos" y, por lo tanto, se supone que nuestras abuelas y madres debieron de ser prostitutas en su gran mayoría. Con falsedades y fusilamientos se inició un proceso revoltoso que el mundo entero adoptó, consagrándolo como movimiento revolucionario. Para comprobar lo contrario, una amiga periodista se brindó a viajar a Cuba con un cuestionario preparado; yo haría el resto. Concebimos una estrategia, no puedo divulgarla.

En Cuba no sólo vivían decorosamente las grandes damas ricas, de quienes casi siempre se hacen injustos retratos; también podemos citar nombres de sencillas e ilustres mujeres que contribuyeron con su inteligencia y valor al desarrollo de la nación cubana durante el período republicano. No ha habido un escritor como Miguel de Carrión para describir las contradicciones femeninas de aquella época en sus novelas *Las honradas y las impuras*.

La mujer cubana se destacó por sus labores docentes, como bibliotecarias, periodistas, o en el arte de la costura. Como benefactora cívica resalta en la historia de la asistencia social el nombre de Marta Abreu de Estévez, nuestra Mariana, quien tanto contribuyó a la causa de la independencia cubana

en la guerra contra los españoles, ayudando económicamente desde el exilio a las víctimas de la Reconcentración del general Wayler; la autora de la primera escuela para niños negros y blancos, y creadora del Teatro de Santa Clara.

De todo esto se iría a informar mi amiga periodista, guiada por mí. No podía creer lo que la gente le contaba, en su mayoría mujeres. Ella pensaba, como los demás, que las mujeres eran cuando más un objeto de adorno cualquiera en la coqueta de la historia que se inventó el Fifo (Fidel).

Sin embargo, en otros casos, el talento debió de imponerse solo, pues las familias prestaban mayor importancia en desarrollar la vocación caprichosa a veces de los varones, en detrimento de las hijas. Así y todo, durante los años treinta surgió uno de los primeros movimientos feministas del mundo y nuestras antecesoras fueron de las pioneras con derecho al voto, que exigieron además el derecho al trabajo. Ana María Borrero fue una de las ensayistas de más fino talento, dedicó también su pluma al arte de la alta costura, Juana Borrero, su hermana, una poeta precoz que moriría a los diecinueve años en su exilio en Tampa, con una obra poética encomiable. Emilia de Córdoba es la cabeza de las oficinistas a finales del siglo XIX. Lilia Castro de Morales, directora de la Biblioteca Nacional; Aida Peláez de Villa Urrutia, periodista y fundadora de la Mesa Redonda Panamericana y de la Casa de la Mujer de América; María Teresa García-Montes de Giberga, presidenta y fundadora de la Sociedad Pro Arte Musical, institución clave para la cultura musical de la isla; Berta Arocena de Martínez Márquez, escritora y primera presidenta del Lyceum habanero; María Gómez Carbonell, presidenta de la Alianza Nacional Feminista, fundadora del Colegio de Primera y Segunda Ense-

ñanza Néstor Leoncio Carbonell, consejera de Estado, representante a la Cámara, senadora por La Habana, ministra sin cartera, además de llevar la presidencia de la Corporación Nacional de Asistencia Pública.

No podemos olvidar —señalé a la periodista— a la gran dama del exilio Gertrudis Gómez de Avellaneda, o a Juana Borrero —ya la cité antes—, la niña prodigiosa de los versos eróticos, y a su hermana Mercedes Borrero, escritora también, cuyos versos metafísicos hicieron de ella un personaje hondo y original. Ni mucho menos a Emilia Bernal, a Dulce María y a Flor Loynaz, Dulce María recibió el premio Cervantes en 1992, de eso hablaré en un instante.

En la alta costura, las vitrinas de la Quinta Avenida neoyorquina dieron que hablar con Otilia Ruz y Nenita Roca. María Teresa Freyre de Velásquez estudió bibliotecología en la Sorbona y al regresar a la isla formó junto a la poetisa María Villar-Buceta un dúo célebre de conferencistas para bibliotecarias y periodistas en la Sociedad Económica de Amigos del País. Laura G. Zayas Bazán fundó la revista *Fémina*. La novelista María Collado fundó y dirigió la revista *La Mujer*; fue la primera mujer que con sus reportajes atendió sectores políticos y parlamentarios. Catalina Lasa, musa de Lalique, Rosalía Sánchez Abreu, la extranjera del poema de Saint-John Perse. Dulce María Loynaz, abogada y poetisa, reconocida por la crítica madrileña publicó en España su novela *Jardín*, que fue proclamada "el más grande acontecimiento literario". En 1992 con noventa y tantos años viajó a la capital española para recoger el Premio Cervantes, la mayor condecoración de las letras hispanas. Insisto en que no haya que olvidar a la rebelde Emilia Bernal, la autora de *Layka Froyka*.

Otros nombres de proyección internacional fueron Rita Longa de Tabío, escultora; Amelia Peláez y Antonia Eiriz, pintoras, y Clara Park de Péssimo dirigió uno de los diarios más importantes, el *Havana Post*; Amelia Hernández Clavareza, directora de *La Voz Femenina*; Josefina Mosquera, directora de *Vanidades* y jefa de anuncios de ambas revistas; Celia Cruz, *la Reina de la Rumba*. Olga Guillot, el orgasmo del bolero; Lydia Cabrera, antropóloga, a mi juicio la más grande escritora que ha dado la isla.

Las principales asociaciones femeninas: una de ellas El Club Femenino de Cuba que tuvo como organizadoras a Pilar Jorge de Tella y a Pilar Morlón; la Sociedad Pro Arte Musical, la mayor contribución de la mujer cubana a las artes desde la guerra de Independencia; de sus clases de ballet surgió la gran *ballerina assoluta* Alicia Alonso, aplaudida por los públicos más expertos y exigentes y llamada "la bailarina de todos los tiempos"; las Damas Isabelinas; la Casa Cultura de Católicos. La Alianza Nacional Feminista se constituyó en 1928 y ha sido sin duda la asociación que con mayor tenacidad y vigor luchó por la plenitud de los derechos civiles; Lyceum y Lawn Tennis Club, una de sus primeras presidentas fue la narradora Renée Méndez Capote, cuya novela *Una cubanita que nació con el siglo* ejerció en mi generación, sumida en la censura, una influencia impactante.

El Lyceum se propuso ser baluarte y refugio de nuestra cultura, brindando ayudas a los artistas en una época notablemente difícil para el país. La Cruz Blanca de la Paz, para consolidar la paz en el mundo. Artes y Letras Cubanas para ayudar a los escritores. Club Soroptimista de La Habana. La fundación Varona Suárez para los ciegos, admirable obra para

la salud cuyo hospital en Marianao heredó Fidel Castro, como tantos otros hospitales construidos antes de 1959, por ejemplo el sanatorio Topes de Collantes, para tuberculosos, que construyó Fulgencio Batista, "el malo", porque su hermanito murió de esa enfermedad. La Comisión de Damas de La Liga contra el Cáncer para lo cual la familia Falla Bonet donó un espléndido edificio y parte de su fortuna. Comité de Damas en los Hospitales. El Bando de Piedad y el Asilo La Misericordia para la protección de los animales.

Un capítulo resulta insuficiente para continuar nombrando a personalidades e instituciones que engrandecen la obra social, artística, humana, de las mujeres cubanas. Para muchas de ellas se interrumpió la vida en el año 1959, a la llegada de los barbudos al poder, porque el sentido de sus vidas, o sea sus obras, les fueron expropiadas pasando a ser "logros colectivos de la revolución castrista", hasta que en poco tiempo desaparecieron.

"Hagamos", le dije a la periodista, "como si yo fuera tú". Todo es permitido en la ficción Fidel. "Llévame contigo dentro de tus preguntas", y así lo hicimos.

Lilia Carrera, sentada en un sillón de ruedas es una de las pruebas de la inquina del régimen castrista en contra de la cultura y de las grandes familias. Los barbudos, apestando a rayo, borraron los apellidos de la aristocracia, tacharon a las intelectuales, para imponer la nueva clase rica, la de los militares revoltosos que ignoraban todo de economía y de proyectos sociales, y que hundieron el país en la miseria más caótica, en el capitalismo más salvaje, en el parque temático en que ha sido transformada Cuba hoy en día; de donde no hay un turista que no salga reivindicando la miseria con rumba, pero para

evocarla a miles de kilómetros del lugar de los sufrimientos, y si es posible disfrazado de verde olivo —moda espantosa—, después de hartarse de quesos y vinos importados.

Lilia Carrera reclama a Luisa con un hilo de voz. La sirvienta mulata murió desde hace un año; pero los noventa y cinco años de Lilia no admiten la ausencia de quien estuvo toda su vida a su servicio; como mismo lo fue la madre de Luisa de toda la familia. Antes de morir, Luisa llegó a ser la señora de la casa, la que ordenaba, pues contrario a su señora, no perdió la lucidez: "¿Pero dónde se ha metido, donde está Luisa?" Insiste tres veces la dama para que le sea servido el té de las cinco.

A sus noventa y siete años, la memoria de Zaida, la hermana de Lilia, goza de una claridad de río en primavera. "Teníamos alrededor de una docena de empleados", quienes se ocupaban del espléndido palacio en el Vedado, y del Jardín Tropical. "Nos llevaban a la escuela en Rolls Royce, y pasábamos los mediodías jugando al tenis, o en el Country Club." En las noches asistían a bailes de sociedad vistiendo fabulosos vestidos de modistos parisinos: Dior, Chanel. Sus antepasados se habían esforzado cimentando un imperio de ingenios azucareros, dándoles a sus hijas la mejor de las vidas.

A la toma del poder por los rebeldes, la madre de las Carreras contaba ochenta años y las hermanas decidieron esperar a que ella muriera para después partir a Miami; pero la señora se hizo centenaria y, entonces, "ya estábamos demasiado viejas para irnos". En Miami hubieran encontrado una patria; pues en aquel momento más de veinte mil familias cubanas de la alta sociedad huyeron a los Estados Unidos, donde tuvieron que empezar de cero, muchas de ellas doblando el lomo en la recogida de tomates en La Florida. Allí se formó la colonia que

empezó con el nombre de Little Havana, y muchas de aquellas familias rehicieron a golpe de trabajo nuevas fortunas. Los ricos que quedaron en Cuba perdieron todo por decreto, pero también perdieron todo los pequeños comerciantes; poseer un puesto de fritas o una juguera de caña de azúcar se convirtió en ilegal y altamente perseguido. La familia Carrera, como cualquier otra, fue expropiada, nacionalizadas sus riquezas.

El Ché Guevara hizo un teatro con todo aquello haciendo creer que la tierra se le entregaba a los campesinos y que se formaban cooperativas, cuando en verdad los campesinos tampoco llegaron a ser dueños de sus tierras, pues no tuvieron la libertad de sembrar lo que ellos sabían que produciría, sino lo que les ordenaba el gobierno comunista. Los verdaderos propietarios son hasta hoy la jerarquía dominante. Cuba se transformó en la finca de Fidel Castro.

El bloqueo o embargo americano —en verdad, boicot comercial, pero en la ficción la gente ha creído lo primero—, desde hace unos treinta años, constituyó una medida de castigo que se le inflingió a una dictadura que violaba y viola los derechos humanos. Esta confrontación provocada por Castro no ha hecho más que alargar el sufrimiento del pueblo cubano. Si Castro hubiese querido lo mejor para su pueblo debió desde hace mucho tiempo hacer elecciones libres; entonces el boicot comercial no existiría.

En la Cuba actual los viejos se mueren de hambre, los jóvenes se prostituyen alentados por los pedófilos que viajan del extranjero a negociar sexo por un plato de comida. Así y todo, la primera entrada económica de la isla no es el turismo, son los mil millones de dólares anuales que —según cifras de la CEPAL— entran gracias a las remesas de los familiares en el

exilio. El salario medio es entre ocho y diez dólares al cambio. Comer es el dilema cotidiano.

Pero el cubano mientras llora, baila. Nos viene desde la época de la esclavitud en que los cimarrones con el grillete clavado en el tobillo y el bocabajo ahogándoles, entonaban dulzonas y pegajosas canciones libertarias. El escritor Carlos Franqui hizo un estudio sobre la dieta en la época de los esclavos y lo que comen los cubanos hoy: Los esclavos podían comer frijoles, arroz, plátanos, yuca, carne de cerdo, todo tipo de vegetales. Pregúntenle al cubano de a pie de nuestros días por esos alimentos...

Las paredes carcomidas y ruinosas, la fuente reseca e invadida por las yerbas, el estanque igual reseco y sin peces de colores, desaparecieron los cundeamores y los mar-pacíficos, las mariposas emigraron. El palacio de las Carreras está envuelto en un halo fantasmal. Queda un tablero de juego en madera preciosa, cartas y piezas. Y pensar que de nuestros bosques salieron las maderas para El Escorial. Las damas se dan cita para una partida de bridge, conversan de los buenos tiempos, evadidas del presente. Ellas no abandonan sus posiciones estilizadas, el buen gusto, los modales; pero son más pobres que las ratas de sacristía, aunque las sacristías han mejorado mucho debido a la crisis de fe que ha hecho que los cubanos pongan sus esperanzas en la religión, en el milagro.

Las damas cuentan literalmente los granos de arroz como antes contaban las perlas de sus prendas, por la libreta de racionamiento toca un huevo al mes per cápita. Me consta que Dulce María Loynaz decidió vivir encerrada hasta su muerte. Un día, delante de mí expresó: "El día que no tenga nada que comer, mataré a mis perros a balazos y luego me pego un tiro

yo." Eso me dijo, en una tarde gris habanera, un premio Cervantes.

Las damas morirán muy pronto y el Estado saqueará lo que queda dentro de la mansión, incluidos a los mendigos y a los marginales que han encontrado refugio en las numerosas habitaciones. Entonces se restaurará la residencia, no sabremos los años que eso llevará, y la casona será alquilada por un magnate de cualquier sitio del planeta, probable un americano demócrata, o por cualquier gobierno para destinarla a embajada.

La Habana Vieja, con sus palacetes barrocos o neoclásicos, art nouveau o el Vedado, con sus construcciones art nouveau o art déco son los barrios históricos por excelencia. Miramar abriga los tesoros arquitecturales de los cuarenta y los cincuenta. Naty Revuelta habita una casa de Nuevo Vedado, al estilo de amplias terrazas, jardines cercados por rejas forjadas artísticamente por el herrero Soler. A la sombra de imponentes árboles llorones escuchamos a los hombres comentar de pelota o discretamente hacer referencia a la última estupidez política.

"A principios de siglo mi familia nadaba en plata", cuenta Naty Revuelta, setenta y tantos años, hija de un dueño de central azucarero y de una dama que vivía de mirar a los celajes, aporreando el piano y recibiendo cursos de danza.

Naty fue una mujer muy bella, todavía lo es. Instruida y educada a la manera burguesa. A los veinte años, apasionada, para colmo rebelde contra su familia, participaba en las conspiraciones del Partido Comunista, hacía donaciones de dinero y de joyas, pegaba afiches en las calles amparada por la oscuridad nocturna, organizaba reuniones de mujeres como ella; así conoció a Fidel Castro.

"Lo escondí más de una vez en la casa, cuando él preparaba el asalto al cuartel Moncada en Santiago. Pareciera un cuento de hadas: Él se enamoró de una hermosa mujer que trabajaba para una compañía petrolera americana, casada con un médico. Ella cayó en los brazos del audaz revolucionario, y desde ese día arriesgó todo por él. Ella vendió sus joyas y los regalos que el marido le hacía, para financiar el ataque al cuartel".

Enciende un cigarrillo en el largo pitillo de ébano.

"Después del asalto, vinieron y registraron la casa, y la de mis parientes. El teléfono estaba ya pinchado. No encontraron nada".

Poco tiempo después Castro sería juzgado ante un tribunal, donde pudo hacer su propia defensa durante cuatro horas, *La historia me absolverá*, el abogado, hijo de familia latifundista, fue encarcelado dos años, donde no lo privaron de buena lectura ni de comida sensacional, como él mismo reconoce en sus cartas.

Mirta, la esposa desde hacía cinco años, pidió el divorcio y partió con el hijo de ambos, Fidelito. Naty tomó posesión de su rol de amante autorizada.

Sería interesante volver a ver las imágenes de una entrevista que le hace la televisión americana a Castro, en inglés, después de que Castro recuperara a su hijo mediante secuestro. Está vestido con un pijama, llama a su hijo Fidelito que también está en pijama, le hace preguntas verdaderamente torturadoras al pobre niño. Fidelito en aquel momento había sido —como señalé antes y subrayo— secuestrado por su padre, separado de su madre, y nunca nadie ha protestado por eso.

"Nos escribíamos cartas", cuenta Naty.

Un retrato del líder Fidel la observa.

"¡Dios mío, un tipo increíblemente apuesto, los cabellos rizados, negros como el azabache, y un perfil de héroe griego!"

Sonríe mientras lo contempla:

"Así era en mayo de 1955, cuando salió de prisión".

Dos meses más tarde, él se va a México, dejándola embarazada.

"Nuestra hija, Alina, nació en 1956". La niña hereda el nombre de la abuela paterna, Lina Ruz.

"No lo volvimos a ver hasta 1959, el día en que entró triunfante en La Habana".

Naty se divorció de su esposo e hizo todo por que Fidel se quedara con ella, pero él iba a verla cada vez menos. Su esposo y su primera hija se marcharon a Miami. Alina no supo quién era su verdadero padre hasta los diez años. Naty jamás le ha sido infiel a Castro:

"Cuando se ha vivido con él es imposible de amar a otro", agrega en un suspiro.

Recuerda la frase de Dora Maar, la mártir picassiana: "Después de Picasso, Dios".

Para ella, ciega de pasión al fin, Castro es el más grande de todos los cubanos de todos los tiempos, un mago, un hechicero. Incluso cuando obliga a su pueblo a ayunar, a no rebelarse, a economizar la electricidad, a lanzarse al mar en busca de libertad. Incluso cuando encarcela y fusila a inocentes, incluso cuando esclaviza vendiendo a sus trabajadores al mejor postor, incluso cuando reivindica la prostitución, incluso cuando asesina a doce niños ahogándolos en el océano. Incluso siendo un dictador, de los peores que ha conocido el siglo xx. Incluso cuando el pueblo finge que la mayoría está de su parte, ¿de qué otro modo podrían comportarse bajo el terror?

Alina lo odia, por momentos, reacciona como cualquier hija abandonada por su padre. Alina se rebeló contra su padre, a quien tiene que obligar a visitarla, fingiendo la pobre adolescente enfermedades que se autoinflinge. Ella quiso ser médico, y un día se hizo modelo, bailarina. La anorexia que padeció se la debe a la constante ausencia del padre. Cuando decidió marcharse de Cuba no obtenía la autorización oficial; entonces, disfrazada, con peluca y pasaporte falso, consiguió escapar hacia Madrid. Vivió un tiempo en Estados Unidos, luego regresó a Barcelona donde escribió un libro sobre las tortuosas relaciones con Castro y con su madre, (*Alina: Memorias de la hija rebelde de Fidel Castro*, Plaza y Janés, 1997). En la actualidad vive de nuevo en Estados Unidos, ha tenido que afrontar un proceso judicial que le puso su propia tía, la hermana exiliada en Miami de Fidel, Juanita Castro, quien no admite que Alina insulte a su abuelo Ángel Castro, el gallego latifundista, padre de ella y de Fidel, se duda que de Raúl; dicen que el padre de Raúl es un chino de nombre desconocido. Alina, no creo que odie a su padre. Alina es una mujer que analiza su pasado.

Naty opina que el libro de su hija es un libro sobre "su vida desperdiciada, grotesca". Naty y Alina vivieron durante años en París, enviadas por Castro con el fin de alejarlas de su entorno; allí la niña aprendió el francés y el inglés, algo prohibido para los niños cubanos obligados a aprender el ruso.

"Casi no tenemos contacto, pero ella me ayuda", afirma Naty.

La casa donde vive es grande, sin la magnificencia de la residencia familiar del Vedado. A la sombra del patio sembrado de plantas tropicales, Naty fuma cigarrillos que sólo venden en dólares y lee revistas extranjeras. El vasto salón repleto de

antigüedades, sofás en madera preciosa, sillones entretejidos, cómodas laqueadas en blanco nacarado encima de las cuales se acumulan bibelots de porcelana. Cuadros de maestros de la pintura cubana, un gran Portocarrero ilumina el recinto. ¿Es regalo de Fidel Castro?

"No, es propiedad de la familia".

"¿Todavía tiene contacto con el Comandante?"

Niega con la cabeza, nunca.

"Con él viví lo mejor de mi vida".

Erguida y orgullosa, expele humo en silencio. Ni siquiera pudo conservar todas sus cartas:

"Alina me cogió seis y las vendió a los periódicos". No la perdonará nunca.

Natalia Bolívar es otra cubana de armas tomar, de rompe y rasga; fue una de las estudiantes que apoyó a los barbudos desde la clandestinidad en la capital. La mejor amiga de Naty; es de origen aristocrático.

"Mi madre me recordaba siempre que su familia podía entrar en la iglesia a caballo, los aristócratas gozaban de ese privilegio real", ironiza.

Su árbol genealógico, de múltiples ramas, no tiene parangón según ella: Simón Bolívar, el prócer venezolano, defensor de las libertades en América del Sur; artistas como su tía abuela, Aurelia del Castillo, o empresarios como Joaquín Bacardí:

"Uno de los de la dinastía del ron que se casa con mi prima. Figúrese, el dinero debía ir al dinero".

En otros tiempos su vida era muy agradable, las cenas en los yates de alta mar, los cursos de danza clásica, la natación. Estudió filosofía, arte, francés, y etnología cubana. En el 1955

viajó a New York a estudiar pintura, regresa con diecinueve años.

"Entonces me pregunté, ¿y ahora qué? ¿Nada más hay esto en la vida?"

Natalia entra en la lucha y fue el inicio del horror. En 1957, su amigo José Luis fue asesinado, un año más tarde ella es arrestada, torturada, según cuenta, y dada por muerta. La embajada de Brasil le ofrece el asilo político:

"Después volví a la clandestinidad, junto a Raúl Díaz Argüelles, asesinado más tarde en la guerra de Angola, y con Gustavo Machín, asesinado con el Ché en Bolivia".

En 1959, la heroína de la revolución fue nombrada con un alto cargo, como directora del Palacio de Bellas Artes. Las cosas, sin embargo, no le fueron bien.

"Yo era demasiado insolente, contradecía a los jerarcas del Partido. Además, les molestaba que yo tuviera hombres muy jóvenes, y demasiados".

Natalia se casó ocho veces. Tuvo tres hijas, y trabajó como una bestia; al mismo tiempo se encerraba en su caparazón. Piensa también demasiado, acordándose de las historias que le contaba su tata: misterios de su país, el Congo, espíritus y dioses, almas purificadas, caracoles sabios. Relee los libros de etnología, cuyos padres fueron Don Fernando Ortiz, y en el exilio Lydia Cabrera. Bajo esas dos inmensas influencias Natalia escribe *Orishas, los dioses de África*.

Pocos reconocen su trabajo. En su apartamento repleto de cuadros, originales de Picasso, libros, ocho perros, una tortuga gigante, y una cotorra, Natalia deambula fatigada y obstinada. Los dioses son ahora su familia. Yemayá, la diosa del mar y de la inteligencia, patrona de los homosexuales, y Changó, dios

hermafrodita de la guerra, viajaron desde el Congo hasta Cuba amparando a los esclavos, asociándose con Jesúcristo y con San Lázaro, Oshún, la diosa de la sensualidad, patrona de Cuba, la Caridad del Cobre; los tres acompañan a las devotas de la revolución en su trayectoria final.

Cuando el whisky recorre la suavidad de sus labios, del mismo rojo que el de sus uñas, ella brinda por la salud de todos, y los diamantes de sus tres sortijas rutilan con el esplendor del pasado. Esperanza Barnet, ochenta y tres años, se asemeja a una muñeca de fina porcelana colocada en el centro de un salón lujoso, reliquia de la elegancia. Su abuelo fue Ministro de Salud, su hermano presidente –afirma ella. Y el legendario poeta y revolucionario José Martí, amigo íntimo de la familia.

"Martí se sentía en nuestra casa como en la suya; fue testigo de la boda de mis padres". Sus pestañas parpadean bajo el pesado rimel negro, que no es rimel es betún negro de zapato, porque el boicot comercial americano no deja que entre rimel en la isla, según ella.

Su hijo, Enrique Pineda Barnet añade:

"Martí fue el autor intelectual de la revolución que Castro llevó a cabo".

No es fácil seguirle la rima a Castro hoy en día gritando "socialismo o muerte"; aunque los Barnet, gracias a las cenas de embajadores, a los viajes de Enriquito, no carecen de alimentos. Enrique es un cineasta relevante. Su última película data de 1988, *La bella del Alhambra*, tuvo un gran éxito nacional y obtuvo el premio Goya al mejor filme extranjero.

"En otros tiempos, en el momento del *happy hour,* nos íbamos por la ciudad, cada día a un bar distinto. Ahora apenas

salimos. El Moskvitch ya no da para más, no quiere arrancar, imposible manejarlo".

Recordar es el mayor placer de la anciana.

"Mi sobrino es Miguel Barnet", el autor de la novela testimonio *El cimarrón,* "Por eso me siento orgullosa de ser una Barnet".

Lo dice saboreando el apellido. Conocí a Esperancita en la embajada de Francia, muy elegante con su enorme pericón (abanico de plumas), parecía atornillada a la mesa de las golosinas, pero sin perder ni un segundo la dignidad y su distinción. Esperancita tiene la dicha de poder viajar —anhelo inalcanzable para la mayoría de los cubanos— a Miami y a California cada año, a Brasil, a México, a España, a Holanda, a Alemania, ya sea para los festivales de cine donde invitan a su hijo, ya sea a visitar a familiares. Esperancita remueve su cuerpo, aclara que en su árbol genealógico también deslumbra el nombre de un compositor cubano, Nilo Menéndez Barnet, el autor de la canción *Aquellos ojos verdes,* interpretada por Nat King Cole, Plácido Domingo, Julio Iglesias, y Rosita Fornés, entre otros. ¡Hasta una calle de Centro Habana lleva el ilustre apellido de los Barnet! Y ya que son las seis de la tarde, y que con la periodista tiene auto y compañía, se van a recorrer los bares, "¡a vivir la hora alegre!" Puedo imaginarlo, es tan fácil imaginar ese recorrido.

Ésta es una pequeña representatividad de lo que el Benny Moré llamó en su canción "lindas cubanas". Cuando ellas mueran a nosotras nos quedará el mínimo tiempo para pensar en el futuro y recuperar la memoria de la historia.

(Referencias citadas de *Les vieilles dames de La Havane,* y de *Historia de la mujer cubana.)*

★
EL TIEMPO DE
LAS CEREZAS

1

Los tiempos implacables

S I L A V I D A T I E N E pasado, presente, y futuro, y la historia, o sea la memoria, de cada individuo, conforman la historia y la memoria de sus ancestros, de su infancia, de su ciudad, de su país y del mundo, no veo honestas intenciones en el empeño de que para algunas personas la isla de Cuba no deba tener pasado, o que el pasado que posea sea siempre el de "burdel de los Estados Unidos" (hoy es el burdel del mundo entero)... O peor, que se confunda a Cuba con Castro, negando así a figuras culturales y políticas que engrandecieron a ese país.

Cualquier tiempo, por nefasto que haya sido es necesario, para la memoria de la humanidad, incluso los implacables, sobre todo para su reconstrucción socio-política. Llama la atención que, cuando se trata de Cuba, a los cubanos se nos reproche indagar e inspirarnos en nuestro pasado si no es con mirada crítico-burlona, y despreciativa, choteadora, en una palabra, habiendo tenido mejor pasado que otros países que sin embargo continúan dando unos pocos y estreñidos pasos adelante y cientos hacia atrás.

El discurso amañado del oneroso y degenerado pasado

cubano, inevitablemente antes del año 1959, emana tufo rancio. Si de pasado tuviésemos que hablar, el pasado es también y ya para muchos —no sé por qué razón no puede serlo para los cubanos— las décadas de los sesenta, los setenta, y hasta los ochenta, años implacables.

Vergonzosas décadas para la revolución gángsteril-castrista; ah, aclaración adecuada: el pueblo llamó *el Caballo* a Castro no exclusivamente en el sentido positivo que Juan Gelman entendió y plasmó en su poema, sino en el significado irónico. Décadas de juicios stalino-castristas, de fusilamientos, de éxodos masivos, de traiciones, de prostitución... Caballo en el argot se traduce como "bestia".

No he dejado de escuchar desde que nací, cuando se trata de razonar sobre cualquier tema cubano, un intencional antes y después, lo que —como mencioné con anterioridad— convierte a Cuba en una Crista, en la sacrificada con faldas pasiva en su pasión, hundida en su esfuerzo, crucificada desde hace medio siglo. Ojalá podamos ser testigos de la resurrección.

Más de una vez, intrigada por el demoníaco antes y después, me propuse investigar más allá de los soporíferos documentos donde la historia se condensa en composiciones torpemente manipuladas por el régimen, dedicadas a los héroes y mártires, a los logros revolucionarios; empecinados en concienciar, en politizar a los niños y jóvenes. No debemos olvidar la triste imagen del pionerito vociferando elogios a Castro, sus alaridos, el puño alzado como en un saludo hitleriano, o staliniano, cuando los sucesos de Elián. Se rumoró que a este niño Castro le pagó con un apartamento. Y digo "se rumoró" porque en Cuba nada, ningún hecho, ni siquiera un indicio acerca de un accidente aéreo, se puede comprobar. Y en caso de

que se pruebe la evidencia, la misma es ocultada con alevosía por los sempiternos secuaces, o simpatizantes en el exterior.

Ya he dicho que en la Biblioteca Nacional la consulta de documentos de antes del año 1959 resulta sumamente restringida para los cubanos, me refiero a prensa, a libros, a autores censurados; ni pensar en los documentos catalogados como patrimonio. Y si, con carta de autorización en mano expedida por dirigentes máximos, se consigue la autorización para trabajos investigativos de altísimo nivel, estos casos son considerados excepcionales, muy controlados, y con carácter de marcado interés oficialista; como cuando le abrieron los archivos a Claudia Furiati, periodista brasileña conocida en los medios cinematográficos cubanos, esposa de un inversionista brasileño, a quien le entregaron parte de los documentos de la operación Mangosta para que redactara el libro, desde luego, desde el lado cubano sobre la Crisis de los misiles, y hasta una biografía autorizada de Castro que si ha sido publicada no ha tenido demasiada resonancia. Fue Claudia Furiati quien anunció la enfermedad real de Fidel antes que nadie, la diverticulitis, en su biografía *Fidel Castro*, (Plaza y Janés, 2003).

Reitero que al inicio, el único manual de historia de Cuba utilizado en las escuelas —todas del Estado— era el de Fernando Portuondo, reeditado y bien expurgado en los años 60, después de su primera edición en los cuarenta. Nunca nadie dentro de la isla se ha atrevido a escribir otro *Manual de la Historia de Cuba*, no existe un título que actualice la historia después de la revolución, o sea la historia no tiene importancia alguna si no es la personal de Castro, y ésta, por el momento, se halla a buen recaudo.

Atiborrados de discursos de panfletos, cronologías disper-

sas plagadas de errores para nada ingenuos, lagunas abismales; así se han educado cinco generaciones cubanas bajo la opresora y embrutecedora metodología de la enseñanza castrista. No existe un auténtico manual, un texto escolar digno de la historia. Será porque ellos piensen que no habrá nada digno que mostrar a las generaciones sucesivas. La buena educación se debe a la memoria de los ancianos, aquellos jóvenes de los años cuarenta o cincuenta, quienes varados en su juventud, no paran de expresarse en pretérito: "Cuando antes había tal cosa… —y se acuerdan de cuándo sucedió tal hecho—. En la época de antes sí que había de todo, y se podía ser libre, y se hablaba de este modo…". Esto lo hemos escuchado más de una vez en nuestros hogares. Así hemos ido enlazando anécdotas, tanteando entre la oralidad y los libros hurgados en las pilas prohibidas que un vendedor esconde en el cuarto de los tarecos de su casa, por terror a la cárcel.

De este modo, mi generación, y otras, han ido reconstruyendo la historia, la verdadera, a trompicones, con la sensación de que lo oficial y lo considerado acto delictivo, o sea leer prohibido, no cuajaban en ninguna de sus versiones, sobraban las zonas oscuras, o las empalagosas glorias de los barbudos. Heroísmo, exageradas traiciones. Los maestros recitan sus libritos con los ojos virados en blanco, hechizados con la musaraña, con este simple gesto, los alumnos entienden que la mentira manda: "En la etapa prerevolucionaria imperaba la corrupción, la prostitución, el desempleo. Ésta es una etapa erradicada…" Y estos mismos maestros —debo precisar que había excepciones, en muchas ocasiones exponiéndose al peligro— orientan a aquellos alumnos que les inspiran confianza por el camino del aprendizaje libre; con una sencilla frase les

entregan la clave, iniciándoles en una lectura diferente, un libro distinto forrado con la portada de una revista oficial para evitar sospechas.

Si comparamos, lo único que hizo la revolución ha sido romper los *récords* de sucesos negativos en la isla entera de lo que antes sólo ocurría en los barrios marginales de La Habana. Como aquel chiste en que se dice que Castro le dio la electricidad a los campesinos, para luego quitársela al pueblo cubano. En las escuelas, como en los noticieros, el presente cubano es siempre el paraíso, se vive el sueño que conducirá al cubano a un mundo mejor. La imagen de Pepito, jaba en mano, diciendo que va a comprar tomates al Noticiero es el refinamiento del choteo. Y una piensa, si el mundo está cada vez más malo, el único mundo posible mejor será el de los muertos. Y a ése se estuvo y se están mandando buchito a buchito a una gran parte de la población cubana.

Salvo aquellos que poseen dólares, remesas de las familias exiliadas, los demás deben resolver a lo como puedan, vía el delito si da lugar, con lo cual es muy fácil de convertir y de acusar a un ciudadano normal de escoria. Entre ochocientos y mil millones de dólares entran anuales en la isla gracias al exilio, procedente de Estados Unidos. ¿Y a esto se le sigue llamando embargo? ¿Qué embargo ha tenido Cuba? Al romper relaciones con los Estados Unidos, de inmediato Castro entregó la isla a los soviéticos; por tubería entraban las sobras rusas, incluidas las guerras africanas. Los convenios de ayuda humanitaria nunca dejaron de existir. Y cuando no es un barco repleto de maíz (¿por qué no se da el maíz, la yuca, la malanga en la tierra cubana, productos que siempre se dieron en los peores momentos anteriores al castrismo; José Bové, siendo

un campesino francés debiera conocer mejor de agricultura cuando se refiere al embargo), un cargamento de pollos entra en La Habana proveniente de los Estados Unidos. Ha habido ventas de medicinas, de materiales de alta tecnología médica, intercambios culturales y científicos. ¿De qué embargo se habla cuando los productos que se adquieren en dólares en las diplo-tiendas presentan el sello *Made in Florida*? Algunas personali-dades de Miami poseen estatus privilegiados en la isla, como es el caso de Max Lesnik, con residencia en Miramar, se desplaza en Mercedes-Benz, y adquiere cuadros y objetos del patrimo-nio nacional para las paredes de su palacete.

Igual, *se dice*, que hacía la Fundación Danielle Miterrand, que intercambiaba pollos contra tesoros museables, apoyada por el comerciante de aves Gérard Bourgoin. Y esta es sólo una parte de la reciente historia de mi país, continuará...

2

Los tiempos ridiculizados

CUBA POSEYÓ UNA de las mejores constituciones del mundo, la Constitución del 40, la que Castro eliminó para crear otra constitución a su antojo, la que hoy en día también se viola impunemente. Una gran cantidad de personalidades de la disidencia cubana, dentro y fuera de Cuba, se debate desde hace varias décadas por recuperar la Constitución del 40, e incluso existe en Cuba el Proyecto Varela, creado por Osvaldo Payá Sardinas del Grupo Democracia Cristiana, y firmado por un número importante de cubanos, en el que se demanda que se respeten los artículos de la Constitución del 74, la creada por Castro y que incluso él mismo no respeta. Ridiculizar el pasado de Cuba es propio de sinvergüenzas, no cabe otro adjetivo. Idealizar y romantizar la época castrista es también propio de cubanófobos.

Vivir bajo el yugo del totalitarismo engendra un miedo que ni la persona que lo sufre puede situar dentro de sí misma, ni siquiera consigue explicárselo, de tal modo se manipula el pensamiento y la sensibilidad que un día uno llega a despreciarte por "traidor", es lo máximo en sinceridad que puedes conseguir en la escala de valores humanos. Ya desde la adolescencia

empecé a entender el fenómeno, y el terror y la inseguridad invadieron mi espíritu. Teníamos dos familias, la real que no valía gran cosa ante la prepotente familia estatal que podía hacer de nosotros y de nuestros padres lo que les diera la gana, incluso fusilarlos delante del circo romano de intelectuales europeos. La curiosidad de mi generación avanzaba lenta y peligrosa, los que no habíamos vivido "el antes", nos susurrábamos que sobraban las zonas oscuras, sospechábamos de tanta gloria de parte de los dirigentes, demasiado heroísmo, exageraban una guerra que ni había durado tanto, ni había sido tan cruenta. Pero para eso Castro halló la fórmula, la guerra que no lo fue, la de Castro, la habían iniciado Carlos Manuel de Céspedes, Antonio Maceo, José Martí, etc. El sólo la había continuado, así le daba a su guerrita la dimensión que con toda evidencia no tenía. Fidel pasó a ser el papá de todos los cubanos, al decir de su hermano Raúl, nos debíamos a él en cuerpo y alma. Entonces, Raúl será nuestro tío. Fidel hizo una Constitución a su medida, que "le ronca los cojones", y la agente la aceptó. Junto a la reproducción del Sagrado Corazón, colocaron la foto del comandante en el Pico Turquino.

Los profesores de todas las materias se veían y se ven hoy en día en la obligación de priorizar la historia oficial por encima de la enseñanza real. El antes y el después simplificaron, ningunearon nuestras vidas, marcaron con hondas cicatrices nuestro "disco duro", la materia gris se puso sombría. El presente era el paraíso, y la mentira más grande lo sigue siendo; se vivía y se vive el sueño transmutado en pesadilla, el sacrificio que nos conduciría y conducirá —según Castro— a la perfección de la eternidad, al mundo mejor donde todos seríamos hombres nuevos, o sea héroes impolutos.

Resulta ciertamente pobre que la Historia anterior a 1959 no exista, no posea ningún derecho a ser revivida, ni siquiera para la reconstrucción del futuro. Y para esa reconstrucción no hay que partir de las falsas conquistas de la revolución; habrá que lanzarse desde un pasado remoto, reconociéndolo, recibiéndolo con sabiduría; y sólo así podremos liberarnos de su peso y del terror de tantos años de dictadura castrista, sólo así el cubano vivirá en el esplendor de sus posibilidades, mirando hacia el porvenir con entereza y respeto a sus raíces verdaderas.

Me acabo de enterar, con cierto retraso, de que el futbolista argentino Diego Armando Maradona, se tatuó un Fidel Castro en la piel. Al menos, ese tatuaje algún día se podrá borrar.

★

EL SILENCIO DE
LOS CORDEROS

1

Corderos, digo, cubanos

Corderos, que corren
tras de corderos.
Corderos, que corren
siendo sinceros.
Corderos que corren
por lo verdadero.
Corderos que corren,
al matadero.
Pobres corderos, que sus edictos
nunca leyeron.
Pobres corderos, sin veredictos,
todos murieron.

—Ricardo Vega, *Fábula del viejo cordero*

"¿DE QUÉ NATURALEZA estamos hechos los cubanos que aguantamos tanto?", me pregunta un amigo de la isla en una carta. No es verdad que todos los cubanos hayan soportado las horrendas ideas que se le ocurrieron a Fidel Castro y que fueron ejecutadas por sus secuaces y por él mismo. Durante cincuenta años muchos compatriotas se han rebelado contra el régimen; después, el dictador mandaba a prisión a

unos, a otros les fusilaba, a unos cuantos los mandaba a matar en sospechosos accidentes de automóviles o infartos cantaditos, envenamientos, sin contar los desterrados obligatoria y definitivamente. Y a muchos los sobornaba.

En más de una ocasión Castro reanudó el numerito de que "el pueblo en masa clama enfrentarse corajudo al decadente capitalismo", y decidió modificar una vez más la Constitución, o sea, cambiar la que ya él mismo había impuesto de a Pepe Calzones, de a por que sí, y decretó que el único destino de Cuba es el socialismo de por vida; más tarde exigió el consenso. A mí no me inquietó lo de la modificación de la Constitución, otra barbaridad más del Salvaje Máximo, y cuando se muera, si no se ha muerto ya, nada de lo que hizo valdrá para nada.

Pero debemos estar claro que logró una vez más la paralización, el país estuvo parado tres días en ese trapicheo, tres días el pueblo sin ir a trabajar, lo cual le venía muy bien al dictador; pues que el pueblo trabajara era un gasto enorme que a él no le interesaba asumir. Total, sí a él no le hacía falta que nadie trabajara en Cuba, con el dinero que mandaban y mandan los exiliados mantenía y mantienen, él y su hermano, intacto el vicio de comunismo, que ya ni siquiera Marx, ni Engels, ni Lenin, ni la madre de los tomates, si hubiesen resucitado, podrían creer lo que está pasando allá. Y más con los barcos cargados de cocaína, como el Winner que interceptaron proveniente de Cuba y con destino a España —según la agencia AFP— el Coma Andante se sentía muy seguro de eternizarse en el poder.

El Winner se suponía que llevaba hasta dos toneladas de cocaína, llegó un miércoles al Puerto de Brest, después de haber sido apresado en aguas cercanas a las Islas Canarias el 13

de junio, eso es el azar ocurrente más que el lezamiano concurrente. El 13 de junio de 1989 fueron detenidos los hermanos Antonio y Patricio de la Guardia, acusados por Fidel Castro de tráfico de droga, ¿quién no conoce el pésimo montaje de falso juicio que llevó a cabo el dictador en aquella ocasión? Fusiló a Antonio de la Guardia y metió en cana a su gemelo, quienes a propósito cumplieron año ese mismo día: el 13 de junio. Castro adoraba los golpes teatrales. En el instante en que reescribo este libro aún no sabemos si está vivo o muerto.

Nos consta que no todos los cubanos son corderos, pero hay unos cuantos que deben adoptar la sumisión como supervivencia, callar, fingir, asistir y firmar con cara de carneritos sacrificados, y acto seguido aplaudir. Y después están los traidores, los que ya sabemos, los que no matan a la vaca pero le aguantan la pata. Y es triste y a la vez insultante conocer que varios artistas y escritores se prestan a ello. En fin, "la historia dictará su fallo", como escribió Carlos Manuel de Céspedes en las páginas finales de su diario pocos días antes de caer en la emboscada de San Lorenzo que le costó la vida. Y lo más desolador es comprobar que escritores del exilio aceptan ser sobornados por el Ministerio de Cultura castrista, porque según Abel Prieto, el ministro de Cultura; ellos corrieron con los gastos de estos escritores en aquella carnavalera feria del libro de Guadalajara. Allá ellos.

Mis amigos europeos, convencidos del horror de la dictadura de Castro, se sintieron muy esperanzados con la última visita del ex presidente Jimmy Carter a Cuba. Yo no. No cabe duda de que el hecho de Carter mencionara a la disidencia interna y al Proyecto Varela, firmado por primera vez por miles de cubanos dentro de la isla, fue todo un acontecimiento y

permitió que la gente al menos se enterara de un suceso distinto. Pero entre algunos demócratas americanos y Fidel Castro siempre ha habido arreglos extraños, o sea, gato encerrado. Yo desconfío de las buenas intenciones de cuyo camino está sembrado el infierno. Parecido a cuando la visita del Papa Juan Pablo II, mucho ruido y pocas nueces. Fue Carter, y más valía que no hubiera ido, porque enseguida el Coma Andante no perdió prenda para hacer de las suyas, obligar al pueblo cubano a firmar por su propia muerte de por vida, con el objetivo de hundir, de enterrar para siempre el Proyecto Varela, y cualquier otro proyecto que haga pensar.

El Domador en Jefe no pierde ni a las escupidas, y cualquier oportunidad es buena para afincarse y apretar la tuerca.

Eso me recuerda el chiste popular que cuenta que el Papagayo en Jefe se pavoneaba como siempre discurseando en la tribuna de la plaza de la Revolución, y se puso a lo que más le da pucheros de gusto, a soltar sandeces: "Y ahora, ordeno que cada mujer de este país tenga diez hijos, cuyos hijos enviaremos in situ para una guerra cualquiera, aún recién nacidos." No se oyó ni una mosca. "En segundo lugar, los maridos partirán de inmediato a una labor internacionalista adonde a mí me dé la real gana." Ni se escuchó el revoloteo de una guazasa. "Y las mujeres será obligadas a acostarse con cada uno de los dirigentes y militares, que son los únicos que quedarán para controlar la disciplina." Ni las garrapatas osaron respirar. "Y todo aquel que se atreva a disentir será ahorcado". Entonces una mano temerosa se elevó en medio de la multitudinaria manifestación, Castro preguntó si se le ofrecía algo, el otro respondió con la voz en un hilo: "Sólo un

detalle, ¿la soga la pondrán ustedes o tendremos que ocuparnos de conseguirla?"

Hace unos años, en el metro de New York, un amigo me definió la diferencia entre el capitalismo y el comunismo: en el capitalismo, dijo, si te excedes en una protesta callejera, aparecerá un policía y te machacará a patadas, en el comunismo, si protestas, mandarán a cualquiera, que de seguro será policía tapado, y te reventará a patadas, mientras te pega, tú te verás obligado a aplaudir gozoso de recibir semejante pateadura, sonriente y con la moral muy alta.

2

Parte de guerra y
un beso para el mundo

ME CONTÓ UN AMIGO SUYO que, momentos antes de que la policía irrumpiera en su casa, el poeta acababa de leerle unos versos dedicados a un niño herido en la guerra de Irak. Días más tarde, por fin, conseguí hablar por teléfono con Blanca Reyes, la esposa de Raúl Rivero, quien, junto a las otras mujeres de los periodistas independientes presos, sostuvieron una posición muy valiente en defensa de sus maridos. La voz de Blanca siempre me ha parecido serena, incluso en el peor de los momentos. El día de la ratificación de la pena de veinte años, me dijo que en el juicio su esposo también permaneció tranquilo, respondió con toda sinceridad y rechazó la manipulación de las acusaciones por parte del régimen.

En una ocasion hablé con Blanca gracias a una radio española, ella regresaba de la prisión de Ciego de Ávila, a quinientos kilómetros de La Habana, su lugar de residencia. Contó que a Raúl lo pelaron al rape, y mencionó con añoranza su melena canosa, y añadió que su marido se había emocionado mucho de la reacción internacional a favor de su liberación, que pudo entregarle papel y lápiz, aunque la visita duró apenas quince minutos. Entonces perdí la tabla, la voz se me quebró,

empecé a temblar, y apenas pude responderle... Raúl Rivero, antes de desaparecer escoltado por su verdugo, se volteó y dijo: "Un beso para el mundo."

A Oscar Elías Biscet, médico negro, lo encerraron semidesnudo en una celda de castigo, en la cárcel de Kilómetro Cinco, todavía más distante de la anterior en la que se encontraba, y la que ya resultaba inaccesible. En aquel momento no obtuve noticias de Marta Beatriz Roque Cabello, economista, y una de los fundadores del proyecto de Asamblea para la Construcción de la Sociedad Civil, aunque ya liberada. A Oscar Espinosa Chepe, periodista independiente, se le empeoró su mal hepático, no recibió asistencia médica, no le permitieron sus medicamentos, y la familia temió por su vida, lo liberaron con licencia extrapenal, pero no lo dejan salir de Cuba.

Poco he podido averiguar del resto de los setenta y ocho presos, salvo noticias entrecortadas. Entre ellos hay miembros del Proyecto Varela, pero podemos suponer el alto nivel de maltrato al que estarán sometidos si analizamos la ubicación de los recintos carcelarios. Salvo que otros cuatro presos fueron deportados recién hacia España, muy enfermos, con licencias extrapenales: esto ocurre en plenas elecciones españolas, lo que contará a favor de Zapatero, para eso hizo la gestión.

A quienes me preguntan por qué Fidel Castro vuelve a castigar y a fusilar inocentes, intento explicar lo inexplicable. La respuesta, sin duda, es porque le da la real gana, como mismo ha venido haciendo desde el año 1959. Es cierto que Castro estaba cada vez más chocho, pero aún enfermo continuaba siendo el asesino de siempre, y en medio de la rebambaramba final, con la matraca incesante en ristre del "Patria o muerte" insiste en revolver con caca el podrido potaje. Necesita publicidad.

Por otra parte, habrá que reconocer que tenía miedo, mucho miedo del cada vez más creciente coraje de los cubanos, sintió pavor del cambio del mundo en relación a la Cuba castrista. Porque la Cuba castrista no ha variado el horror, pero el mundo, en su apreciación del castrismo, claro que sí ha madurado, aunque no lo suficiente.

Por supuesto, no puedo obviar la eterna intriga del mal llamado embargo económico, que apenas existe ya. Después de las ventas de varios barcos de alimentos y medicinas por parte de Estados Unidos, se rumoreaba que los americanos pretendían levantar la sanción, novedad siempre incómoda para el dictador y su hermano, ya que la consecuencia del levantamiento del embargo sería su derrota inmediata. Entonces se empeñó en impedirlo utilizando las triquiñuelas consabidas: cuando no es un niño náufrago y su madre devorada por los tiburones, es una crisis de balseros, la represión o ejecuciones masivas, el derribo de dos avionetas donde murieron auxiliadores de Hermanos al Rescate.

Después del derrumbe del tirano, tanto los sucesores como los *talibanes* (los Pérez Roque y los Hassan Pérez) aspirarán salvajemente al poder. Y se disputarán tumbar, además, a Raúl Castro, el sucesor nombrado por el hermano en una dinastía castrista. Entonces, a repartirse el pastel, aunque el fetecún no llegará a tal, y lo más seguro es que se extinguirá de modo deprimente.

Después, resistiremos inmersos en el desasosiego, y claro que nos levantaremos, como se han erguido otros pueblos del mundo tras haber vencido a horrendas dictaduras, por ejemplo, España y Chile. El precio será duro, y los resultados no los apreciaremos de inmediato, por la sencilla razón de que Castro

se hizo de un país durante medio siglo y luego se dedicó a deshacerlo minuciosamente en el mismo tiempo, convirtiéndolo en su finca privada con once millones de esclavos.

La herencia del castrismo será un lastre muy pesado. La estamos sufriendo ya en el exilio, con las víctimas y los victimarios que llegan, a quienes cuesta desprogramarse el cerebro, y que incluso a veces no intentan ni siquiera desprogramárselo y pretenden vencer en el desparpajo y el engaño. Nadie más sagaz que un ma(rx)chista-leninista para aprovechar los privilegios y las ventajas del capitalismo socialista.

Y la tercera reflexión: también un día llegarán los cubanos del exilio a la isla, los de Miami, en fin, los 2.800.000 cubanos que hoy mantienen con una gran cantidad de remesas en dólares a ese país. Pésele a quien le pese, llegaremos los cubanos desperdigados en este doloroso exilio, porque somos cubanos, y la patria será de todos, y no sólo de los turistas ideológicos. Y arribarán quienes quieran aterrizar, siempre que respeten nuestra soberanía debatida en elecciones libres, discutida en una democracia, la que Cuba conocía antes del golpe de Estado del año 1952.

Y desembarcarán también, qué remedio, los traidores, los cambia casacas, y se excusarán argumentando que ellos no sabían, que nadie les informó, que les habían chantajeado... y se venderán como víctimas; existirán, por supuesto, quienes les compren sus hipócritas pucheros, sus patrañas. En cualquier caso ninguno de ellos podrá argumentar, tampoco Harry Belafonte no creo que podrá balbucear entre tos y tos, entrecortando su voz ronca, que nunca supo que tres jóvenes negros habían sido asesinados por querer escapar del infierno, y solamente cuento a los fusilados más recientes.

A los franceses que me vienen con el paternalismo de que hay que crear una plataforma francesa para que en un futuro Cuba no caiga en manos de los Estados Unidos, como lo es —según ellos— el Estado libre asociado de Puerto Rico, pues tendré que recordarles Córcega, Guadalupe, Martinica; en fin, con las colonias del Caribe, y su presencia en el continente africano. Francia perdió prenda muchas veces. En su momento pidió consideración a Estados Unidos para los talibanes presos en la base naval de Guantánamo. ¡Cuánto agradeceríamos los cubanos que exigiera lo mismo para los presos cubanos! ¡Por favor, Presidente Nicolás Sarkozy, reclame libertad para los presos de conciencia cubanos! La plataforma debió haberse creado desde hace tiempo, no se hizo. Cuba no caerá en manos de Estados Unidos, no sucedió en medio siglo de República.

Hablemos, pues de injerencias. Castro se preocupaba por la invasión de Estados Unidos a Cuba, y ¿qué fue lo que hicieron las tropas cubanas en Angola y en Granada? Una guerra espantosa, química y bacteriológica, las víctimas del lado cubano sumaron cientos de miles.

Estados Unidos ha repetido en innumerables ocasiones que no atacará Cuba, y por supuesto, que nadie quiere la guerra, ninguno de nosotros clama por la guerra, y sin embargo algunos intelectuales, y otros inventados, ajustándose la careta del intelectual de *gauche caviar*, firman una carta histérica liderada por Gabriel García Márquez y Rigoberta Menchú (¡qué premio Nobel de la Paz más interesante, que le conmueve en exclusiva la violación y el patíbulo!), donde aprueban los fusilamientos, los encarcelamientos de poetas y periodistas, de médicos y economistas, y condenan una guerra que nadie, como no sea el dictador y sus secuaces, ha anunciado.

Es curioso: dos o tres de esos intelectuales por fin se han desenmascarado, y espero que el contribuyente español se de cuenta de la mala fe del sabandija que con el dinero del pueblo organiza semanas supuestamente literarias en el corazón de España, facilitando así que los castristas se cuelen e implanten su terrorismo ideológico entre ingenuos y menos ingenuos intelectuales europeos y latinoamericanos.

A los que contaron que las manifestaciones pacifistas también fueron reprimidas, y que en América Latina la cosa estuvo terrible, o peor. ¿Por que siempre habrá que oponer al dolor cubano uno más tremendo, mientras más exagerado mejor? Les refresco la memoria. Pinochet fusiló a tres mil personas; Castro, entre dieciocho y veintiuna mil. Les contesto que las manifestaciones pacifistas no siempre lo han sido, si recordamos las vidrieras rotas de El Corte Inglés o de los Campos Elíseos; los incrédulos comerciantes contemplaron defraudados sus comercios destruidos, las cabezas rotas de transeúntes indiferentes, y las camisetas con la imagen de uno de los más célebres instructores de fusilamientos de La Cabaña, o sea, del Ché, o con Ben Laden, como las que observé horrorizada en las calles parisinas.

Insisto en que el discurso antimundialización me parece uno de los discursos más violentos y globalizados del planeta, y resulta aún más interesante recalcar que ninguno de sus voceros puede centrarse en una causa sentida y propia: Veamos: en el desayuno son devotos del subcomandante Marcos, y ni siquiera pueden entenderse con los indios de Chiapas —tampoco el subcomandante Marcos, dicho sea de paso—; en el almuerzo se declaran chavistas, y a último momento es que manosean Internet para familiarizarse con un barrio popu-

lar de Caracas y con Bolívar, en la cena y el postre, qué duda cabe, son castristas ciento por ciento. Que es la única manera que pueden asegurar concierto y público, o sea mediatización garantizada, a costa del lomo de un pueblo hambriento, publicaciones maratónicas aunque pasadas por el tamiz de la censura, almuercitos en la mesa sueca del hotel Nacional, y de paso, negritas casi niñas por la mitad de un bocadillo y un buche de Coca-Cola.

A los que afirman en transido y desajustado arrebato fascista, comunista y castrista que, pidiendo la libertad para Cuba, los cubanos estamos provocando y alentando al imperio norteamericano, sólo debo remitirles un poema de Raúl Rivero, titulado "Parte de guerra":

Nadie avisó esta guerra
y estalló sin banda sonora

No ululan las sirenas en la ciudad
ni se ha puesto negro de humo el cielo de repente
pero los evacuados y los heridos
pasan lentos en camiones
en bicicletas y carros de caballo
hacia sus casas y sus trabajos
en calma
en un tenaz ayuno
que los está matando.

(La Habana, año quinto del Período Especial.)

3

Cuba en Francia:
¿Diplomáticos o terroristas?

EN MENOS DE DOS SEMANAS, a inicios del mes de abril del 2003, el régimen cubano encarceló a 75 opositores, entre ellos 26 periodistas independientes, y ejecutó a tres jóvenes negros opositores a la dictadura castrista. A raíz de estos sucesos, un grupo de cubanos del exilio y Reporteros Sin Fronteras iniciamos una serie de protestas pacíficas, condenamos los fusilamientos y reclamamos la liberación inmediata de los presos de conciencia por parte de los cubanos. Reporteros Sin Fronteras se ocuparía de demandar la liberación inmediata de los periodistas (ver en www.telebemba.com; sección Reportajes).

El jueves 24 de abril nos encontrábamos frente a la embajada cubana en París los periodistas de Reporteros Sin Fronteras, y un grupo de intelectuales franceses y cubanos: Eduardo Manet, Romain Goupil, Catherine David, Elisabeth Burgos, Margarita Camacho y Ricardo Vega, entre otros. El objetivo era entregar una carta al embajador Eumelio Caballero, dirigida a Fidel Castro para reclamar la liberación inmediata de los veintiséis periodistas. En caso de que no aceptaran el diálogo, o sea, la carta, los periodistas de Reporteros Sin Fronteras harían un

happening pacífico, encadenándose a las rejas de la embajada y esposándose ellos mismos a estas cadenas, en solidaridad con los presos cubanos. Así sucedió.

De súbito, del interior de la embajada emergieron hombres y mujeres armados con martillos, porras y mandarrias, rompieron las cadenas y arremetieron a golpes salvajes contra los jóvenes encadenados aún a las rejas, que nunca esperaron semejante reacción por parte de diplomáticos y de empleados de la embajada.

A la cabeza, el embajador Eumelio Caballero y otros diplomáticos, quienes en plena calle, continuaron arremetiendo a mandarriazos y martillazos contra Robert Ménard, Régis Bourgeat, contra Christian Valdés, camarógrafo de Televisión Española (TVE), contra mujeres, a quienes patearon una vez lanzadas al pavimento.

Subrayo que estábamos en el medio de la calle, y no en territorio de inmunidad diplomática. A mi esposo, el cineasta Ricardo Vega, le golpearon en la cara, con la evidente intención de sacarle el ojo, mientras hacía su trabajo: tomar imágenes para las televisoras Univisión y Telemundo. Ricardo Vega presentó tres fracturas en el rostro.

Tanto Ricardo Vega como yo, y varios de los que nos estábamos manifestando, partimos de nuestro país para escapar de la horrenda represión castrista, que ha durado casi medio siglo ya. Ricardo Vega fue disidente en Cuba, perteneció al grupo ARDE, Arte y Derecho. Si residimos en Francia es porque queremos vivir en democracia y en el respeto de la Declaración Universal de los Derechos Humanos.

Consideramos que los actos vividos el 24 de abril del 2003 frente a la embajada deberían ser reconocidos como actos

de terror en territorio francés, perpetrados por diplomáticos y empleados de la embajada cubana. Reclamamos la solidaridad del pueblo francés con los cubanos del exilio y con el pueblo cubano.

El reclamo no obtuvo respuesta unánime, sólo unos cuántos nos llamaron a modo privado.

Iniciamos un proceso jurídico en contra de los diplomáticos, dicho proceso no dio resultado por hallarse ellos amparados por el estatus diplomático.

4

La cubana filosofía
de la ilusión

DESDE QUE TENGO USO DE razón, mi madre siempre tenía en la boca su palabra preferida: ilusión. La que, por un pelo, casi llega a ser mi desgracia, pues me contó que en un momento determinado, alrededor del octavo mes de gestación, pensó bautizarme con el gracioso nombre de Vida Ilusión, o a la inversa. Finalmente, gracias a mi abuela, me pusieron Zoé Milagros. En griego, Zoé es "vida", o sea, que me llamo Vida Milagros, lo que no está muy lejos de la primera fórmula.

A mi madre le arrebataba tanto la palabra ilusión que todos su zapatos llevaban tacones *ilusión*, muy de moda en los años cincuenta. Y no paraba de entonar aquel bolero fatal que hablaba de falsas ilusiones, lo que es ya de una redundancia extrema.

La primera ingenua ilusión de mi vida que se convirtió en realidad fue la de publicar un libro. Desde los diecisiete años escribía en serio poesía, a los veintitrés terminé mi primera novela, y vivía anhelando el acontecimiento de ver uno de mis libros colocado en la vidriera de una librería, o en las manos de un lector. Demoré en publicar, pero no perdí las esperanzas, y soñaba con el instante en que me encontrara a una

persona con la que pudiera comentar uno de mis textos. Puedo afirmar que uno de los días más felices de mi vida fue cuando vi aquel libro mío en las manos de una joven, en el metro de París. Iba leyéndolo, y se reía, parecía divertirse mucho con lo que yo había escrito en *Te di la vida entera*, que es un poco la vida de mi madre. Aquello me excitó tanto, las mejillas debieron habérseme puesto como un tafetán, porque sentí que me subió la temperatura y la fiebre quemaba mi cara y mis orejas. La emoción fue tan intensa que descendí en la siguiente parada para poder respirar y volver en mí, por fin darme cuenta de que era cierto. Tomé conciencia que había realizado por fin el sueño, mientras regresaba caminando a casa, con el alma radiante de optimismo. Creo que, después de varios libros escritos, fue sólo en ese momento que tuve la certeza de que era escritora.

La otra gran ilusión fue cuando concebimos a mi hija. Supe perfectament el momento en que fue concebida. Puedo jurarlo, no miento. Incluso le dije a mi marido, en ese instante: "Será niña". Y esa noche soñé con su rostro. Exactamente la misma carita que tuvo un año después de nacida. O sea, que las ilusiones siempre me han tratado bien. Al menos cuando han estado impulsadas por el élan vital del deseo, de la constancia, del amor.

En Cuba existe una filosofía de la ilusión muy simpática. Uno de los dichos más oídos en Cuba es el siguiente: "No vayas a tirarte del trampolín de las ilusiones para estrellarte en la piscina del desengaño", o sea, una versión habanera de la célebre frase pesimista: "El que vive de ilusiones muere de desengaños."

El cubano ha vivido estos últimos casi cincuenta años

varado en la ilusión. La ilusión de libertad. Es la gran ilusión de la que vivo pendiente hoy en día, con los cinco sentidos, y ese sexto del tapiz de *La dama y el unicornio* en el Museo Cluny de París: *à mon seul désir*. Es la ilusión que mi madre no pudo cumplir; pues murió antes de que esto fuera posible. Cuba es un gran baile de ilusiones irrealizables por el momento.

Cuántas veces mientras merodeaba los alrededores de un hotel intentando evadir a la policía para recuperar la carta que me traía un extranjero de parte de un amigo o de un familiar en el exilio, oí a una sencilla familia cubana soltar la frase en un suspiro: "¡Dios mío, cuándo podremos disfrutar de lo que disfrutan los turistas!" O sea, de comida normal, de hoteles, de playas, de diversiones que en cualquier otro país del mundo constituyen derechos importantes de sus ciudadanos, y que en la isla son sólo privilegios para los foráneos. De ahí que Pepito, el niño malo de los chistes, haya contestado a la pregunta de su maestra:

"Pepito, ¿qué te gustaría ser cuando seas grande, qué te haría ilusión?"

"¡Extranjero, maestra, me haría mucha ilusión ser extranjero!", fue la inesperada la respuesta.

Sin embargo, ilusión no era un estado de ánimo, o sentimiento, o presentimiento, que agradara al aparato represivo cubano. Jamás olvidaré el empeño de los *personajeros* del régimen por eliminar un gran número de ilusiones que formaban parte de la tradición popular. Muy temprano, a mi abuela y a mi madre, y a todas las generaciones nacidas y criadas antes del año1959, se les anunció que no disfrutarían nunca más de las nochebuenas, porque aquello formaba parte del plan estratégico del enemigo para desviarnos de la construcción del comu-

nismo, y bla, bla, bla. Las Pascuas y la Nochevieja pasaron a ser proyectos de la CIA para hundirnos en el fanguizal de las falsas ilusiones; ilusiones perversas que nos mutilaban los cerebros de las valiosas ideas revolucionarias.

Poco tiempo después tocó el turno a Los Reyes Magos. ¿Qué tontería era aquello de la estrella de Belén, de los pastores, de la Virgen María, del Niño Jesús en un pesebre, del carpintero José, y hasta del asno, con todo y lo progresista que eso pareciera? Justamente, disfraces del enemigo para embaucar a todo un pueblo, sobre todo a los niños, víctimas inocentes. Otro plan de la CIA, otra falsa ilusión.

Luego, al tiempo y un ganchito, se prohibieron los carnavales. Tampoco era necesario que un pueblo trabajador viviera masivamente pendiente de un mes del año para recholatear y bailar: eso resultaba de baja estofa en comparación con las demás tareas que nos esperaban, las encomendadas por la gloriosa memoria de los héroes que murieron para que nosotros creciéramos en la victoria real, y no en la rastrapera tontería de una ilusión como podía serlo el carnaval.

A fuerza de tanto amedrentarnos con el peligro de las ilusiones, llegamos a invocarlas como plegaria para poder continuar resistiendo. La vida se convirtió en una oración perenne por alcanzar aquello que nos prohibían tener: ilusiones. Vivíamos de hecho en la ilusión total. Aquel célebre poema de Nicolás Guillén: "Tengo", que dice: "Tengo lo que tenía que tener...", pasó a ser de poema revolucionario a disidente. Lo que había sido una hermosa constatación pública para Nicolás Guillén para nosotros era una negación, un trauma ilusorio. Nadie, absolutamente nadie, tenía derecho a tener nada. Mucho menos ilusiones, las peores enemigas de una revolución dictatorial.

El 4 de junio de 1999, mi madre realizó la mayor hazaña de su existencia. Por primera vez tomaba un avión, por primera vez viajaba fuera de Cuba, para encontrarse con nosotros, su familia, en el exilio. Nunca olvidaré sus palabras al abrazarme:

"¡Hija, me has dado la mayor ilusión de mi vida!"

Yo pensaba que se refería a la huída de la dictadura, al viaje a París; enseguida la segunda exclamación lo aclaró todo:

"¡Volver a ver a mi nieta antes de morir!"

Algo que el oficial de la Seguridad del Estado le había pronosticado que no ocurriría jamás:

"Usted no verá nunca más a su hija y a su nieta", aseguró al finalizar el interrogatorio que llevó a cabo durante horas en una oficina apartada.

Mi madre me contó que, aterrorizada, las lágrimas le mojaron la falda, pero que por dentro una voz le repetía en letanía: "Así tengas que aprender a volar, pero no renunciarás a la esperanza".

5

De puño y letra: Visionario Arenas

No RECUERDO QUÉ ESCRITOR fue quien dijo, o escribió, que existen dos tipos de escritores: aquellos que responden la correspondencia y terminan por abandonar su obra, y los que se dedican en exclusivo a la obra, y renuncian al género epistolar. Reinaldo Arenas escribió muchas cartas, y sin embargo construyó una obra de una vitalidad inigualable. Quizás porque el hilo invisible entre su vida y su obra, entre tanto, conocía de tejer sueños y confesiones.

Gracias al magnífico trabajo de Margarita Camacho al recopilar las cartas recibidas de Reinaldo Arenas a lo largo de toda su vida y de su amistad, y de trabajarlas cuidadosamente para su publicación, sabremos de la inmediatez de los sentimientos del escritor, de sus urgencias, de sus proyectos literarios, de sus batallas políticas, de sus ideas como cubano, y de sus experiencias, en múltiples casos discriminatorias, como homosexual. Apreciaremos también sus abruptas reacciones (la mayoría justificadas), y su espiritualidad poética más elaborada, ambas igualmente válidas por la profundidad de su análisis o por la veracidad que a veces encanta o divierte.

Reinaldo Arenas fue un visionario, toda su obra lo de-

muestra; y no sólo en relación a Cuba, también en su experien-
cia como escritor exiliado en Estados Unidos, pues allí experi-
mentó diversas y duras situaciones extremas por causa de llevar
el emblema libertario en contra de los regímenes totalitarios, y
como amante estudioso de la cultura europea y de su situación
económica y social, también en estos casos opinó críticamente
sobre el caos americano, y hoy nos damos cuenta que tampoco
se equivocó, o que estuvo muy rayano de la verdad. En sus
cartas lo refleja, nos cuenta de su segundo inconformismo, el
del exiliado que no cesa en su cuestionamiento de la medio-
cridad ante un concepto estilizado de revolución. Su pasión es
su razón. Ambas le sobraban, y lógicamente con ellas creció el
amor a la independencia que expresó desde su niñez, pasando
por su juventud, con su carne hecha jirones en la cárcel, hasta
ese último suspiro en que declara en carta dirigida a Fidel Cas-
tro: "Cuba será libre. Yo ya lo soy". Y se suicidará, continuando
la tradición de tantos intelectuales y políticos cubanos, desde
José Martí, a mi juicio nada discutible, por el contrario, muy
válida su decisión de montarse en el caballo blanco y lanzarse
a las balas enemigas, aunque parezca locura o desespero, o so-
berbia. Pero es curioso que en el último pensamiento de Arenas
haya estado nada más y nada menos que Fidel Castro.

Margarita y Jorge Camacho fueron los amigos fieles desde
el inicio de su carrera como escritor. Quienes no han cesado
ni un segundo en el empeño de editar su obra, antes y después
de muerto Reinaldo, y mucho antes de que Julián Schnabel
y Javier Bardem hicieran la película basada en sus memorias:
Antes que anochezca. Por ello, la correspondencia de próxima
aparición se sitúa en el centro mismo de su escritura, como un
complemento de la autobiografía y como libro individual que

más que aportar confirma, su costado menos iluminado, pero uno de los imprescindibles.

Margarita y Jorge Camacho fueron los hermanos, los padres, en cierto modo. Padres además de Oneida Fuentes, la madre del poeta, a quien nunca olvidaron y asistieron vehementes en la distancia, comunicándose con ella y enviándole diversos tipos de ayudas (todo parece indicar que tras la película el gobierno cubano "protege" celosamente a la anciana, y por esa razón el contacto ha sido roto. Cuando Arenas muere, su madre y su padre están vivos, aunque del padre no se supo nada hasta el documental *Seres extravagantes* (2004) de Manuel Zayas. Sin embargo, Arenas decide escribir su última carta a Fidel.

Hay muchas verdades en esta correspondencia, y algunas exageraciones, en dependencia de quienes compartieron vivencias con su protagonista principal, y según versiones de sus actores secundarios. En cualquier caso, nada importa como no sea la verdad de su escritura, su existencia que es la de Reinaldo Arenas, no sólo porque se trata del punto de vista de un oráculo, es su triunfo póstumo, sino porque es él, y no habrá nada que dudar, más bien que saborear y deleitarse con sus palabras. Las de aquel que adivinaba y denunciaba qué es lo que había detrás de una actitud veleidosa y ambigua políticamente, o las de quien descubría sólo de olfato la traición de un colega; quien sufría constante de la sospecha, de la intriga, padecía el dolor de la soledad y de la muerte.

La paranoia de la que nunca más podrás curarte, porque cuando has vivido en un régimen como el castrista, estos tormentos son elementos sustanciales para entender la esencia de sus novelas, de su poesía. Porque en una dictadura de izquierdas la sutileza del daño resulta casi perfecta e imperecedera, cuando

te riegan el cerebro de porquería es casi imposible conseguir reformatear el disco duro y volver a pensar sin antecedentes esquizofrénicos infundidos o reales, ya que es muy sencillo que la policía te convierta en delincuente, y te mande a la cárcel, al linchamiento, o simplemente a la oscuridad, al ostracismo. Y quizás hasta te convierten en adicto al castigo.

Como repite el gran músico cubano Paquito D'Rivera, a los paranoicos también nos persiguen. Y todos los que vivimos en Cuba en época de dictadura, de una manera u otra hemos sido perseguidos y hemos sufrido vejaciones, nada nos quitará eso de nuestras vidas. Nada ni nadie nos liberará de esa pena, de esa tristeza infinita como consecuencia de habernos estropeado la infancia, la juventud, lo mejor del ser humano, la inocencia.

Sin haber leído estas cartas, sin haber conocido personalmente a profundidad a Reinaldo Arenas, yo, en muchas ocasiones, he reaccionado como él. No es fácil explicar una y otra vez lo evidente, no es fácil continuar luchando por la libertad de una isla pequeña ante los poderosos representantes de las izquierdas democráticas del mundo, quienes han copado universidades, editoriales, puestos políticos, organizaciones no gubernamentales; quienes sólo se interesan por Cuba cuando se trata de "hacer la fiesta", de encubrir con acciones solidarias sus pretensiones más vulgares, de mostrar discretos sus armarios repletos de trofeos esclavistas, de prebendas sexuales, de venganzas acumuladas en la larga historia de brutalidad de la que es capaz el ser desarrollado.

Yo también he conocido a los papagayos y sus perogrulladas, mentiras como catedrales; ¿quién osaría negarlas? Yo también me he debatido entre la nada y la pasión, con la razón. Y

he seguido gritando aún cuando me han enseñado —incluso con elegancia— el hilo de acero destinado a coser las gargantas. Y en repetidas ocasiones he caído abrumada de tanta ignorancia, de tanta ceguedad, de tanto cinismo, y les digo, si no fuera por mi familia, también yo hubiese claudicado.

A veces dan ganas de volar, de cerrar los ojos, y de no haber nacido en Cuba... Entonces retornas del ensueño o de la pesadilla, abres los ojos, lees cartas como éstas, y tu pecho vuelve a henchirse de ansias de vivir en la patria libre.

Un eterno agradecimiento a Reinaldo Arenas, y a Margarita Camacho, por haber continuado... Yo seguiré junto a ellos.

6

La caída

FIDEL SE CAYÓ encima de una tribuna a causa del calor, yo lo vi por la televisión; me hallaba en un encuentro poético en Verona. Se pudo apreciar que entre los allegados, Felipe Pérez Roque fue el más avaricioso, enseguida le arrebató el micrófono y se le saltaron las venas del cuello.

Fidel se volvió a caer. Después de mencionar al Ché, pisó en falso, cayó de plano y resbaló como un patín, se fracturó un brazo y una pierna, perdió los dientes, postizos. Lo operaron a sangre fría, no quiso anestesia. Se recuperó.

Fidel sangró por el culo, sangró a mares, pero no quiso que le pusieran la bolsita, ¡la bolsita, no! Volvió a dar instrucciones, le cosieron un culo coreano, y ahí se fastidió la cosa. Porque Fidel ha sido de todo, pero médico no es. Creo que sólo tres escritores hemos podido imaginar y escribir el fin de Castro: Reinaldo Arenas en *El color del verano*, Carlos Alberto Montaner en *Viaje al corazón de Cuba*, y yo en *Milagro en Miami*. Modestia aparte, fui yo quien más se acercó al pronóstico; dije que moriría de un peo atorado, y así parece que será o ha sido:

…el viejo se movió en el colchón y los muelles chirriaron; todos acudieron a auxiliar al penco en caso de que necesitara un calmante para el dolor. Nada, fue la única vez que no exigió ni una uña. Hubo una arqueada y de su boca cavernosa emanó un aliento a huevo clueco. Ahí mismo estiró la pata. DoblevedoblevedoblevepuntoHombreProfundamenteBestiapuntoCom, el Gran Fatídico, la Maruga Quisquillosa, falleció de un pedo atorado, el cual no pudiendo evacuar por el ano dio marcha atrás y encaminado hacia el sólo ideal libertario de hallar un orificio fue expulsado por el gaznate, concluyó el matasano. Más tarde se comprobaría por la autopsia que el cáncer lo había minado, pero no guindó el piojo a causa de la enfermedad. Quien le truncó la vida fue ese peo disidente y enemigo, imperialista para colmo, pues lo último que había absorbido trabajosamente con una pajilla y que le produjo tal cantidad de gases había sido una burbujeante Coca-Cola de dieta.[2]

Numerosas han sido las veces en las que nos hemos acostado o desayunado con la noticia de una enfermedad, de una caída física, o de la muerte de Fidel Castro, y en la mayoría de ellas el bulo lo ha hecho correr el mismo Coma Andante. También nos tenía acostumbrados a inventarse sabotajes y atentados. En esta ocasión, en el verano del 2006, la variedad fue que, por primera vez en casi medio siglo, la televisión cubana confirmó la existencia de una enfermedad y de una operación quirúrgica en el cuerpo de quien hasta hace sólo unas semanas se consideraba inmortal; haciendo alarde de su salud de hierro, alegó irónicamente que no pretendía seguir en

2 Zoé Valdés, *Milagro en Miami,* Planeta, 2001, pág. 248.

el poder hasta los cien años. O cuando hace un par de años se le ocurrió la tontería de mostrarse medio desnudo durante un examen médico delante la cámara de Oliver Stone con el objetivo de que lo filmara y de este modo dar la imagen de que se encontraba "entero", en el documental *Comandante*.

¿En qué contexto se dio la noticia de la intervención quirúrgica a causa de una hemorragia intestinal? ¿Cómo? ¿Por quién? El contexto es la guerra en el Líbano, como cuando aprovechó la guerra de Irak para meter preso a 75 periodistas y disidentes, lo que provocó la llamada Primavera Negra de Cuba.

Los presentadores de televisión, (en Cuba no existen los comentaristas, y mucho menos nadie se atreverá a comentar semejante noticia ni repetirla siquiera), gesticularon poco e iban vestidos sobriamente, de negro, en pleno verano. Sin embargo, en su jefe de despacho, Carlos Valenciaga, con atuendo aparentemente descuidado, se notaba un nerviosismo en la voz fuera de lo común, en su manera de casi vocear el informe, como si se tratara de una actividad política más en afrenta al imperialismo yanqui; lo noté incluso desafiante, parecía que hasta la culpa de la enfermedad de Castro la tuviera el imperialismo.

El segundo dato, que me pareció mucho más sintomático, es el estado de inseguridad que se podría extender entre la población, acostumbrada a ser dirigida por el paternalismo político que se podía apreciar ya en el rostro sumamente angustiado de la presentadora que intervino después del informe, totalmente demudada.

Otro dato curioso. El mundo acoge de manera normal, dado el horario, el hecho de que mientras las calles de Mi-

ami bullían de euforia, por el contrario, en La Habana la desolación y el silencio enmudecían la ciudad. La hora es la misma en La Habana que en Miami, o sea de noche, pero no tan tarde. Y tendría que ser más bien raro, que un país como Cuba, bullanguero, que espera esta noticia con impaciencia —no seamos hipócritas, desde hace años— se haya mostrado tan ecuánime. Sencillamente no es extraño, nada más parecido a un toque de queda; a los que vivíamos por los alrededores de la oficina de intereses de Estados Unidos, siempre que ocurría algún incidente de magna importancia, nos invadían los apartamentos y las casas los miembros de las tropas especiales, o sea tocaban dos militares armados hasta los dientes por núcleo familiar.

No dudo de que a estas horas la vida civil esté siendo controlada por los militares, dado, además, que el sucesor es Raúl Castro.

La sucesión estaba cantada; es la crónica de una sucesión mil veces anunciada. Lo novedoso es que en los cargos importantes Castro haya decidido nombrar a los históricos, y la mayoría son históricos duros, como es el caso de su propio hermano, de Ramón Machado Ventura y de Esteban Lazo. Nada para el ambicioso Ricardo Alarcón, presidente de la Asamblea Nacional del Poder Popular. Las horas, los minutos, significarán mucho a partir de ahora para estos hombres a los que Castro les deja la responsabilidad de su herencia: casi medio siglo de dictadura, asesinatos políticos, crímenes a inocentes, entre ellos muchos niños, presos políticos, una población hambrienta, enferma y reprimida, un país sin derecho a ninguna de las libertades que disfrutan los europeos, los norteamericanos, y los latinoamericanos, guerras de invasión en África y en América

Latina, batallas ideológicas manipuladoras que actualmente se cobran la libertad de Venezuela y de Bolivia.

Pero después de todo, tendremos que ser prudentes, mantener la calma. Quien quita que dentro de unos días salga mejorado, retocado, y nos meta por la cabeza un discurso de siete horas y media. Comprendo la algarabía de los cubanos exiliados en Miami, para todos nosotros ha sido muy duro el camino, pero para algunos más que otros, muchos dejaron sus vidas en el intento de vivir en libertad.

Recuerdo ahora aquella novela del amigo del dictador, el colombiano Gabriel García Márquez, *El otoño del patriarca*. No la tengo ahora en mis manos, cito de memoria aquel instante en que uno de los secuaces del patriarca declara aterrorizado que el dictador ha muerto, pero ahora, ¿quién se atreve a anunciárselo?

Castro reapareció el día de su cumpleaños, el 13 de agosto de 2006; leía un periódico. Poco tiempo después junto a Chávez y a Raúl, una visita que hizo reír a media América Latina y a Miami entero. Castro volvió a aparecer haciendo calistenia; me recordó a Frankenstein. Balbuciente, más loco que nunca, pero débil, flacuchento; me dio pena, no puedo negarlo.

Fidel no ha salido más. Chávez, el Mico Mandante, muestra una firma falsa. Un médico español da un parte no oficial, Fidel mejora. Nadie lo ha visto. Fidel… no quiere descansar. Fidel vuelve a exhibirse, escribe reflexiones, o rifles-xiones, en *Granma,* periódico del único partido existente, el partido de Fidel, el comunista.

Hace dos días reaparece. Aún débil, pero mejorcito. Yo caigo con una gripe tremenda. Se me muere gente cercana.

Meses, meses… Fidel dice que se presentará a las elecciones del 2008 en Cuba. ¡Qué broma colosal!

Ayer escribió, con mano y firma temblorosa, que cree, que está pensando, que probablemente, deje el poder, que está pensando en los jóvenes, y en jubilarse…

Me despatarro de la risa. Lloro de la carcajada.

7

El verdadero trópico
de silencios

CUANDO ETA, AL-QAEDA, las FARC o la IRA matan, soy más española, más pro americana y occidental, más anticastrista, más antiizquierdosa que nunca, en una palabra, soy más antiterrorista que nunca. El terrorismo nace de la ultraizquierda como el fascismo de la ultraderecha. Pero la gente no quiere enterarse, y allá van las escrupulosidades a la hora de ilegalizar falsos partidos que lo único que promueven es el crimen que ya no es político ni es nada (ni que estuviese permitido acabar con una vida por diferencias ideológicas); es satanismo a secas, maldad de asesinar. Cuando se mata a una niña de seis años no hay causa alguna ni ideología que justifique el cinismo. Fidel, ese dictador "bueno", ha sido uno de los creadores del terrorismo. Pero eso tampoco muchos no han querido verlo. Es una mala película, no encaja en la ficción revolucionaria de la izquierda, y me atrevería a decir que de la derecha. Fidel, esa ficción de todos, le ha dado caña al planeta entero, con esa mala película, con ese Gran Hermano que ha durado medio siglo; como escenario, una isla llamada Cuba. Parece Hollywood a pulso.

El presidente paquistaní, que tiene un nombre muy com-

plicado y a quien he decidido llamar Perverso Musaraña declaró hace algún tiempo que Osama Ben Laden no fue el autor intelectual del ataque terrorista a las Torres Gemelas, que fue otro. Eso lo pensé yo desde el inicio, que Ben Laden sólo no había sido, muchos pudieron ser los autores del cobarde acto, entre ellos el propio líder de Al-Qaeda, hasta Fidel Castro quien meses antes, en el mes de mayo del 2001, había hecho una gira por los países árabes y hasta —qué casualidad— advirtió a estudiantes universitarios de "el inminente derrumbe del imperialismo americano".

Otra casualidad, curiosamente muy poco casual, es que el ex primer ministro de Relaciones Exteriores, destituido de su cargo hace tres años se encuentre en arresto domiciliario y haya sido expulsado deshonrosamente de las filas del Partido Comunista Cubano, nada más y nada menos que por Raúl Castro, el mismo que, hace trece años cuando el caso de los generales fusilados en Cuba, haya dado el célebre discurso radial (famoso por la payasada) donde en un rapto de telenovelería mediocre confesó que frente al espejo, mientras se lavaba los dientes, había llorado por los hijos del general Arnaldo Ochoa; el juicio no había comenzado y él ya pensaba en la tristeza de los hijos frente a la evidencia del fusilamiento de su padre. Un descaro.

Con los Castro el dominó siempre es el mismo: el de la ficción novelera, mediocre para colmo de males. John P. Walter hizo pública las negociaciones con el gobierno de México para obtener la extradición de unos cuantos capos mexicanos de la droga, entre ellos Mario Villanueva, quien en la época en que fue gobernador de Quintana Roo —ahora procesado por narcotráfico— mantuvo relaciones amistosas con Roberto Robaina. Demás está aclarar que cuando se es ministro castrista

no hay amistad alguna que no esté férreamente controlada y manipulada, y hasta dirigida por Castro. Aquí hay cocaína encerrada, y maraña en el Líbano, que no es que tenga que ver con el Líbano, es sólo una frase hecha del argot cubano, pero quién sabe ya.

Por otra parte, desertó, nunca mejor dicho —pues este sí que era un alto cargo militar— un íntimo colaborador del ministro de Defensa Raúl Castro. Alcibiades Hidalgo, de cincuenta y seis años, antiguo jefe de despacho de Castro, embajador en Naciones Unidas y en Namibia, segundo jefe de la misión negociadora de la retirada de las tropas cubanas en Angola, vicecanciller, y miembro del Comité Central del PCC. Arribó a Miami un jueves 25 de julio hace unos cuantos años —no tiene importancia, en la ficción fidelista las fechas sobran—, y desembarcó —siempre habrá un desembarco por medio como en toda buena ficción— en una balsa que naufragó próxima a las islas Marquesas. Es el desertor de mayor rango del régimen castrista. O sea, que entre el capo mexicano y el traidor, los Castros estarían chorreados en los pantalones. La solución es la de siempre, como cuando los casos de Marquitos, la microfracción y el sectarismo, Luis Orlando Domínguez, Diocles Torralba, Arnaldo Ochoa y Antonio y Patricio de la Guardia entre otros; sacar a relucir al corrupto Robertico Robaina —¿quién no es corrupto en Cuba?— para desviar la atención y que no se hable más que de deslealtad a la patria, digo, a Fidel que es la patria en dos patas.

Lo trágico es que Robaina debió disfrazarse de cuello y corbata, obligado por supuesto —la mentira o la vida—, y se tiró las paletadas de caca encima creyendo que de este modo salvaría el pellejo. Ni de broma. Lo patético es que la CNN

se prestó una vez más a otra macabra maniobra del régimen. Robaina es hoy guardaparque de los alrededores del río Almendares, uno de lo ríos más contaminados del planeta. Pero nuestro río es apestoso pero es nuestro río, parafraseando a Martí: "Nuestro vino es agrio pero es nuestro vino".

Entre tanto, muy pocos periódicos —casi ninguno— se hicieron eco de los cinco espías castristas acusados en la Florida de espiar desde Estados Unidos para la dictadura de Castro. Tampoco se habló de la espía puertorriqueña Ana Belén Montes —una más, tampoco importa demasiado su nombre, aquí el único nombre que importa es el de Fidel Castro, que es la mano que mueve el hilo y la marioneta—, cuyo alto cargo en la defensa de Estados Unidos se supone haya permitido dar información a Castro sobre la aviación estadounidense, o sea que la implicación en el 11 de septiembre está que quema. Si a ello le añadimos la supuesta estancia de Mohamed Atta en La Habana meses antes del atentado, ¿fue o no real? Y la prueba de que una vez en Estados Unidos, y durante el conocido caso del niño Elián, se vio a Mohamed Atta hablando con un funcionario de la embajada cubana en Washington, pica y se extiende. ¿Son bolas? ¿Por qué la madeja de las bolas se quedó enredada? ¿O forma parte de la ficción Fidel?

Para colmo, desde hace unos meses, en un asilo de ancianos de la Florida, un cubano reconoció en un compañero de sillón a su verdugo cuando él estuvo preso político y el otro era enfermero de Mazorra, el hospital siquiátrico donde tantos electrochoques se repartieron a trote y mocha a manera de tortura contra los opositores, a personas que no tenían antecedentes de enfermedades siquiátricas. Detrás de la primera víctima, otras fueron identificando al torturador. Eri-

berto Mederos, de setenta y nueve años, fue acusado de ocultar su pasado de verdugo contra la humanidad a la hora de naturalizarse ciudadano americano. ¿Verdad o no? Pero desde luego, hay materia para un peliculón o para un novelón, tal como le gusta a Hollywood.

Es espantosamente famosa la sala Castellanos de Mazorra donde se aplican torturas a los presos negados a responder a los interrogatorios de la policía. Esto es otro rollo para Castro, y sin embargo poco se ha dicho sobre este asunto; nada raro, Castro tiene comprada a mucha gente, ya sea con dinero, ya sea con videos pornográficos.

Al fin y al cabo, quienes pagan son las gentes, las víctimas, los inocentes cuyas vidas han sido destrozadas, ya sea por dieciocho electrochoques seguidos, o por el balazo en la nuca. El pueblo muriéndose de miedo y de hambre. El trópico y el tópico del silencio, cubanos convertidos la mayoría en corderos de una ideología que azota al mundo, el de la ultraizquierda terrorista, nada más que por servir cabizbajos a lo políticamente correcto. ¡Al carajo! Qué ficción tan estupenda nos reservó Castro. Gracias Fidel por mantenernos entrenidos. Pero, por favor, muérete de una vez.

8

Sociolismo a la manera fidelista, una escuela sin precedentes

El *sociolismo* no es más que un matojo enraizado en el tronco del socialismo. Tan afincado está, que a veces el socialismo se convierte simplemente en el *sociolismo*. Los resultados pueden ser catastróficos, ya que se termina por no saber qué cosa es cualquier cosa, y además nadie tiene la culpa. Los *sociolistas* jamás declararán ante un fracaso rotundo: "Nos hemos equivocado". No. Equivocación es una palabra abolida del diccionario *sociolista*. Ellos acudirán a fórmulas redundantes, a discursos delirantes, o a silencios estruendosos. Aunque esta última opción sería la menos utilizada, pues gran cantidad de ellos son partidarios de paliquear de todo, es decir, de nada. Los *sociolistas* echarán mano a las consabidas oraciones (no religiosas, aunque también, sino gramaticales) de "nosotros no supimos explicarnos bien", o "ustedes no supieron entender lo que quisimos decir". ¡Qué profunda terminología autocrítica! El *sociolismo* es un invento de Fidel Castro, como no podía ser de otra manera.

Los *sociolistas* constituyen una especie de cofradía aparentemente indestructible, una unión disparatada para ganar puntos a costa de los ingenuos. Porque entre ellos siempre se ti-

rarán un cabo, es decir, nunca dejarán a un socio abandonado, pero lo que es a los que no forman parte de su entorno, a los "escépticos" como prefieren llamarlos en una versión refinada, ésos que se fastidien. Que los desguace el león, tipo circo romano. Y Fidel, ¿no parece un personaje sacado de la época del imperio romano?

Por ejemplo, si un *sociolista* publica un libro, o edita un disco, o hace una película, por muy mediocrón que sea, siempre le darán páginas enteras en los periódicos y gozará de los horarios estelares en los programas de mayor teleaudiencia. Sea usted *sociolista* y gane la inmediatez. No lo sea y puede haber escrito el equivalente de *La montaña mágica*, o colocar el galillo infinitamente más alto que la Callas, o realizar una variante mejorada, si es que se puede, de *Sunset Boulevard,* que de usted no se hará una crítica positiva, pero tampoco negativa. Máximo, una reseña al margen.

La prueba más clara de que aquí, en este mundo, en el que nos tocó, ser *sociolista* constituye un plus es que Compay Segundo, que en gloria esté, ese viejito simpaticón o pujón —según el cristal con se mire— que me tuvo hasta las mismísimas glándulas mamarias con su *Chan Chan*, la única canción compuesta por él, gozó de una simpatía tal debido entre otros azares de la vida al apoyo de los *sociolistas*. Es como para recoger con pala la quijada, que se me cayó en el piso, del asombro.

Compay Segundo, cuyo verdadero apellido era Repilado, formaba parte de un dúo mata'ísimo, es decir, malísimo, del que él era la voz segunda. Resulta que este anciano se puso de moda con esa canción, (si van a cualquier casa de discos, hay miles de antologías donde aparece con la canción de marras), y también sonó mucho en el candelero por afirmar que fumaba

desde los cinco años, que bebía y comía como un puerco, y que se acostaba con una niña de menos de veinte años. A los noventa y tantos acostarse con una de diecinueve ya es como pedofilia. Pero después de Gabo y sus putas tristes cualquier *sociolista* puede ser pedófilo. Por cierto, ¿Compay Segundo gustaría a Castro?

A Compay Segundo lo colocaron muy a su pesar en el altar que no le corresponde. Primero, porque es falso que es el gran músico cubano. Pero como vivió y murió en Cuba, y sostuvo el discurso del pícaro *sociolista* pues a galardón limpio con él, ya que poseyó la habilidad de decir en Miami lo que los miamenses querían oír, y todo lo contrario a su regreso a la isla. Detrás de él sacaron a un bulto de viejos cañengos, con más o menos méritos, pero sobre todo magníficos exponentes de la estrategia del "yo no fuí" o "allí fumé" cuando de política se trata.

Han desempolvado a la Omara Portuondo. Su magnífica voz la malgastó desgañitándose en himnos patrióticos, y de vez en cuando un "feeling" para equilibrar. Y dicen los publicistas *sociolistas* que Omara es la reina de la canción cubana. Las verdaderas reinas son Celia Cruz, Olga Guillot, o la Lupe y la Freddy, ya fallecidas; o Lucrecia con un repertorio como compositora y cantante insuperable para su juventud. Lo siento, Omara Portuondo, Compay Segundo, y todos ese asilo Santovenia junto, no tendrán jamás el altísimo nivel, ni el repertorio, ni la calidad de un Orlando Contrera, de un Ñico Membiela, de un Chico O'Farrill, y de otros vivos o muertos en el camino del exilio.

Fueron ellos, y no los "compays segundos", quienes relanzaron la auténtica música cubana en el mundo entero, allá por

los años setenta. Pero, claro, éstos no son *sociolistas*, son sólo inmensos artistas cubanos en el exilio. Y los *sociolistas* que manejan los medios de comunicaciones, los artífices de lo efímero, les están tirando a los grandes las migajas que les sobran a los famosos cretinos del momento.

Los *sociolistas* enmarañan un discurso asegurado, con hablar en contra de los ricos y a favor de los pobres ya se sienten satisfechos. Creen que los pobres están muy contentos de ser pobres. A mí que no me vengan con el cuento, el sueño de todo pobre es ser rico. Pero los *sociolistas* se ponen —según ellos— de parte de los pobres, desde sus residencias con verjas patinadas en oro, desde su último auto del año, y encaramados desde la tribuna del robo y del engaño. Porque lo de los *sociocialistas* es quitarle a los ricos para emparejar la pobreza. Todo el mundo pobre. No, todos no, salvo ellos, claro está. ¡Les encanta ser ricos! Aunque no es precisamente la palabra "rico" que utilizan. "Compañeros con posibilidades", así se autodefinen, y si hacen alianza con el comunismo se llamarán muy pronto "camaradas". Fidel ha sido un maestro en esto de manipular a los pobres, y por eso es el rey de los *sociolistas*.

El *sociolismo* no es peor que el comunismo. Gracias a Dios, no. Ya que Dios no existe. Gracias a las causas y los efectos. El comunismo mató infinidad de gente. ¿Tan pronto han olvidado a Stalin, o a Milosévic, el más cercano criminal? ¡El *sociolismo* es de una sutilidad! Y si no, vean la Cuba del exterminio masivo, aunque sutil, durante cincuenta años. Y ni qué decir de Castro, ese criminal tan sutil y elegante, en cuanto muera preparémonos a leer los elogios a su superfigura de salvador mundial de la paz. Conmigo que no cuenten para semejante estupidez.

El *sociolismo*, cuando se ve hundido, acapara enseguida

a la juventud. Son como vampiros. A la experiencia espiritual prefieren la presencia física. Y se aferran a la tabla de salvación de la inexperiencia bonita. Como si sólo ser joven salvara de la ignominia. Tampoco me iría yo por el derecho a la vejez. Pues el viejo estúpido de hoy es el mismo joven tonto de ayer.

¿Cuándo acabará el *sociolismo* de enterarse de que su estrategia caducó y de que deben interesarse más por la vida que por todos esos artificiales estribillos de moralina falsa tipo el catolicón de la estampita? Dejen de atacar al contrario con tan barata alevosía y pónganse para lo suyo, si es que lo tienen.

9

Los presos cubanos y el Comediante en Jefe

HE SEGUIDO LAS QUEJAS y demandas de la prensa y de las organizaciones como Amnistía Internacional y Cruz Roja Internacional, entre otras, para conseguir que mejore el tratamiento a los prisioneros talibanes en Guantánamo. Estoy de acuerdo con que la justicia debe ser igual para todos; pero es que me doy cuenta de que la justicia es cada vez menos igual para todos, o sea, más injusta cuando de Cuba se trata. Las imágenes que he visto son las de los talibanes paseándose por un territorio que no tiene por qué seguir siendo americano, acompañados de unos soldados que los conducen esposados de pies y manos, el cuello inmovilizado, probada su alta peligrosidad. Caminaban por sus propios pies, paso a paso, o también conducidos en camillas al aire libre, mientras rezaban sus rezos, que imagino lleguen del otro lado de la cerca, y los cubanos se pregunten qué son esos alaridos estrafalarios; igual hasta se ponen de moda.

Perdonen, pero a mí esas imágenes no me van a borrar las otras mucho más crueles de asesinatos masivos cometidos por los talibanes, ni el tiro en la cabeza a la afgana, a quien sus verdugos ejecutaron sin ningún tipo de conmiseración por ser

—según ellos— adúltera, ni voy a olvidar a los ahorcados en plazas públicas, ni a los mutilados por "cometer delitos" como escuchar música, o disfrutar de "veleidades occidentales". A mí no me van a confundir "los humanitarios justos" que desde luego tienen razón en que no se puede responder con el diente por diente, eso es más viejo que Matusalén, pero a quienes también se les va la mano y la olla cuando tiran de un solo lado.

Y es que me pregunto, ¿dónde estaban "los justos humanitarios" cuando los talibanes para los que ellos piden un trato adecuado les rebanaban el cuello a niños, mujeres y ancianos? ¿Dónde estaban "los humanitarios justos" cuando el tiro en la cabeza a la afgana en pleno terreno de fútbol? Y desde luego, sigo con mis dudas, estos talibanes no pertenecían a ningún ejército, no representaban a ningún pueblo, actuaban como bandidos; es lo que nos ha dicho la televisión a diario. Entonces, ¿a los bandidos se los debe juzgar como prisioneros de guerra? A mis preguntas, conozco la respuesta, la oí ya varias veces, saldrán con que eran bandidos, o sea, terroristas, en un escenario de guerra. Cuando de terrorismo o de bandidismo se trata cada vez más vivimos en un escenario de guerra cotidiano, ¿o me equivoco? Y si vamos por esa vía, no hay que olvidar que a los nazis no se le aplicaron los Acuerdos de Ginebra, con justa razón.

Algunos periodistas y escritores, muy pocos, a decir verdad, en comparación con la cantidad que defiende el derecho de los talibanes, han señalado —ahora sí reclamando sinceridad a la justicia— la misma atención para los presos cubanos. Sí, porque ¿cuándo Amnistía Internacional y la Cruz Roja Internacional, entre otras, y la prensa, se ocuparán de los presos

en Cuba? En varios periódicos he publicado ya los nombres de Mario Chanes, 30 años y un día de prisión castrista; Eusebio Peñalver —negro, formó parte al igual que Chanes del movimiento revolucionario; murió en el exilio— hizo veintiocho años de prisión castrista, José Pujol, veintisiete años de prisión castrista; el poeta Ernesto Díaz, condenado por Fidel Castro a cuarenta años, cumplió veintidós años de prisión castrista; Angel de Fana, dieciocho años de cárcel.

Disculpen la repetición, pero que quede claro. Todos estos hombres fueron Presos Plantados en Cuba. Cumplieron todos esos largos años, medio desnudos, en calzoncillos, negados a vestirse con la ropa de preso común, exigían el reconocimiento de preso político, lo que ellos eran, y que no les fue concedido. A Mario Chanes le nació el hijo mientras él estaba en la cárcel, nunca le permitieron verlo; su hijo murió durante su encierro; los esbirros vinieron a anunciarle que le autorizarían la asistencia al entierro, y le extendieron el uniforme que Mario Chanes había negado ponerse hasta ese momento. El reo se negó, y añadió que, si ésa era la condición, traicionar su protesta vistiendo el uniforme de preso común, pues no asistiría al funeral de su hijo. Mario Chanes no conoció a su hijo, ni siquiera muerto.

Estos presos resistieron la condena desnudos, fueron torturados física y psicológicamente. ¿Dónde estaban los "justos humanitarios" cuando los carceleros cubanos asesinaron a Luis Boitel en su celda? ¿Dónde, cuando hace muy poco Maritza Lugo escribió desde su celda un *Yo Acuso* en contra de la dictadura castrista y por qué ningún periódico en Europa lo publicó?

Vladimiro Roca estuvo años en una de las cárceles más aisladas del territorio cubano. Oscar Elías Biscet es un médico

negro, su mujer pena cada vez que debe trasladarse a visitarlo porque lo han ubicado en un sitio inaccesible; sin embargo ella no ha faltado una sola vez. Oscar Elías Biscet estuvo en varias ocasiones en celdas tapiadas, de castigo. Marta Beatriz Roque Cabello fue encarcelada en dos ocasiones, en total pasó seis años presa; enfermó, y fue liberada bajo licencia extrapenal. Pasó buena parte de su primera condena en idas y venidas de las rejas a hospitales militares cada vez más sospechosos. Antes que ella, María Elena Cruz Varela, poeta y novelista, fue torturada durante el par de años que estuvo presa. Ángel Cuadra, poeta, quince años de prisión en las cárceles castristas... Y así *de suite...*

Desde hace tiempo, escritores y periodistas cubanos en el exilio pedimos que tanto los gobiernos europeos, los gobiernos americanos y las organizaciones internacionales, exijan a Fidel Castro la liberación de los presos políticos, quienes son considerados vilmente por el dictador presos contrarrevolucionarios y, lo que es peor, presos comunes.

Es hora de que se nos escuche, está bueno ya de que la justicia en boca de humanitarios siga siendo maniobra hipócrita y oportunista, o causa verdadera pero de un solo bando. En muchos casos los asesinos gozan de mejor tratamiento que las víctimas. Y en muchos casos las víctimas no podrán nunca más defenderse, jamás podrán protestar. Ésa es la máxima razón por la que debemos reclamar verdadera justicia, pero por igual. Porque un día uno de nosotros puede ser la víctima, y entonces, no nos gustaría, al menos en mi caso, que incluso muerta se violen mis derechos de justicia.

10

Murió el Comandante y mandó a parar

MURIÓ... ¿CÓMO DIGO?, ¿cómo dirá la gente en la calle? ¿El presidente, el guerrillero, el revolucionario, el comandante, el dictador? El título del artículo proviene de la canción de Carlos Puebla: "Se acabó la diversión, llegó el comandante y mandó a parar", y es que todavía no me lo puedo creer, que ya se haya ido, sin una orden de arresto colectiva dirigida al mundo democrático, sin un fusilamiento masivo, sin perseguir a los homosexuales del planeta, sin callarle la boca a los periodistas de los diarios internacionales condenándolos a decenas de años de cárceles o desapareciéndolos con asesinatos disfrazados de enfermedades graves, sin enviar a los terrestres a un exilio interplanetario, si hundir la isla en el mar, como tantas veces pronosticó, sin extender de una esfera a otra la guerra de guerrillas y el terrorismo, que él no sólo inventó, como inventó la mayoría de sus atentados, sino que además, perfeccionó como un maestro del drama a su favor, con sutilezas que "refinaron" la vulgaridad de algunos dictadores que le precedieron o que compartieron época; en fin, se murió Fidel Castro sin acabar de sembrar el caos mundial, que fue con lo que, en definitiva siempre soñó el patrón de finca en que se convirtió

al final el dictador cubano. Para un depredador de la democracia me esperaba un espectáculo a su altura, aunque aún no ha terminado todo.

Murió Fidel Castro, el opresor de Cuba, el dictador que más años se mantuvo en el poder. Y yo, que, como cientos de miles de cubanos, llevo años esperando este momento, no sé qué hacer. Sorprendentemente no estoy ansiosa como en el chiste de Pepito, el niño malo, que llamaba incesantemente al Consejo de Estado: "Compañera, ¿es cierto que murió Fidel Castro, el papá de todos los cubanos?" Y la secretaria que respondía: "Sí, compañerito, ha muerto nuestro Comandante en Jefe del Consejo de Estado, baluarte de la revolución, presidente de Cuba, comandante de las Fuerzas Armadas, primer secretario del partido político…" Pepito colgaba y volvía a llamar, y así seguía, hasta que la secretaria reconoció su voz: "Tú has llamado antes. ¿No eres Pepito? Ya te he repetido decenas de veces que nuestro querido…" Pepito interrumpió: "Sí, ya sé, que se murió Fidel, pero da tanto placer escucharlo una y otra vez." Yo no, no me siento feliz, ni infeliz. El daño que nos iba a hacer ya está hecho.

Como tantos compatriotas sufrí el castrismo dentro y fuera de Cuba. Nací en 1959, lo que significa una aptitud ante la muerte, llevo toda una vida conviviendo con la misma consigna: "¡Patria o muerte!" No me conmueve el cadáver de Castro, ni el dolor de su familia. No me invade ningún sentimiento de pena ni de comprensión por ninguno de ellos. Salvo por su hija, Alina Fernández, y la hija de ésta, su nieta Mumín. Pienso en mis padres, fallecidos en el exilio, me consumo en una profunda pena, porque precisamente hoy no podremos abrazarnos, y juntos imaginar el futuro de Cuba.

Pienso en los cubanos, en Guillermo Cabrera Infante, en Lydia Cabrera, en Reinaldo Arenas, en Néstor Almendros, en las víctimas del castrismo, y por ellos lloro. Hace poco leí que la hija de Salvador Allende declaró que no había comparación entre Augusto Pinochet y Fidel Castro; me temo que sus razones no sean las mías.

Fidel Castro mantuvo una férrea dictadura castrocomunista, de corte fascista, durante medio siglo; Augusto Pinochet mantuvo una dictadura de derechas durante diecisiete años. Castro ejecutó alrededor de dieciocho mil cubanos; Pinochet a alrededor de tres mil personas, entre chilenos y extranjeros. Conocemos los desaparecidos de Pinochet, los desaparecidos de Castro son casi ochenta mil, entre los que desaparecieron en las cárceles, en las guerras de Angola, Etiopía y Nicaragüa (guerras de ingerencia), en el Estrecho de la Florida, devorados por los tiburones, o ahogados; los desaparecidos (muertos) también fueron aquellos setenta y cinco en el *Remolcador Trece de Marzo*, niños incluidos. Las cárceles castristas continúan repletas, si vemos un mapa de la isla encontraremos más prisiones que playas.

Los horrores no se comparan, pero tengo que aclarar, como cubana víctima del castrismo, que el dolor de los cubanos no ha sido reconocido como lo ha sido el de las víctimas de Pinochet. El juez Baltasar Garzón no demostró la misma valentía que cuando detuvo a Pinochet en Londres ante los familiares de las víctimas del *Remolcador Trece de Marzo*, quienes le pidieron que iniciara un juicio en contra de Fidel Castro, por crímenes contra la humanidad. Todavía tiene tiempo, queda su hermano, Raúl Castro, o sea Castro II, otro asesino. No, no hay comparación, Fidel Castro gana en todo, hasta en este espantoso juego de comparaciones.

Cincuenta años después de una revolución que supuestamente se hizo para eliminar la pobreza, erradicar el analfabetismo (esto es cuestionable, en Cuba había un 23,6 por ciento de analfabetismo en el año 1959, comparado con el 60 por ciento de México, el de Cuba era bien modesto), crear un país que fuese un modelo mundial de desarrollo económico y social, pues podemos ratificar que esa revolución lo único que hizo fue empobrecer aún más el país, multiplicar la miseria, expandirla al resto del país. Cambiemos la palabra alfabetización por adoctrinamiento comunista, y hoy en día ocupamos uno de los últimos niveles en relación a desarrollo de todo tipo. La medicina es un fracaso, y se ha violado la ética médica, utilizando la medicina como negocio entre gobiernos del área, cualquier extranjero puede disfrutar de los hospitales cubanos en divisas, lo que les está vedado a los cubanos. Los salarios, comparados con los del año 1959, son vergonzosos. Ésa es la herencia del castrismo. Con eso tendremos que lidiar. Sin contar las secuelas psicológicas, las huellas que cada individuo llevará durante años. Esperemos que no sean muchos.

Ha muerto Fidel, ¡arriba, plañideras, inicien el gran espectáculo, saquen los pañuelitos rojos, desgárrense las vestiduras verdiolivo, arránquense las boinas y los cabellos! Hasta eso presenciaremos con calma, nosotros, los cubanos, las víctimas, les permitiremos que se desahoguen por un desconocido, por un inventado, inventado por muchos de ustedes, y al que no tuvieron que sufrir en carne propia. Les damos unas semanas para que se desahoguen, después, les rogamos que se retiren a llorar al muerto con decencia, como hemos llorado nosotros a nuestros muertos, en la más absoluta discreción, aún cuando se les ha denigrado públicamente, y se les ha llamado injusta-

mente "contrarrevolucionarios, gusanos, traidores", y todos esos innumerables epítetos tan disponibles siempre en las bocas de los procastristas. No le voy a negar a Fidel Castro su gran capacidad para destruir su país, traicionar a sus camaradas, Camilo Cienfuegos, el Ché Guevara, el General Ochoa, y de paso descomponer el mundo, en eso ha sido un maestro, un verdadero genio; lo hizo de tal manera que una mayoría creyó que hacía lo contrario, y aupado tanto por la izquierda como por la derecha, eso confirma su astucia de hechicero. Espero que esa gran mayoría sepa rectificar algún día, y que nos reconozcan la razón de nuestra lucha: la libertad. Murió el dictador y una vez más ha conseguido que se detenga la vida en su honor, y eso no es justo, que uno de los más grandes criminales de la historia desate aún tanta pasión y confusión.

Me late muy fuerte el corazón pero no es alegría, o no es solamente alegría, es una sensación muy extraña de alivio, de tensión y deseo de construir algo, de paz, de necesidad de avizorar el futuro con claridad. No abrí la botella de champán, por los muertos no se brinda. Y después de tantos años de tortura castrista, deberá imperar la cordura. Ahora a ver cómo nos quitamos la sucesión dinástica de encima, contaremos con la ayuda de todos. Dije bien ayuda, no avaricia.

No sé, ahora, cómo viviremos sin la ficción Fidel.

"Cuba será libre. Yo ya lo soy". Las palabras de Reinaldo Arenas me llegan muy hondo. Reinaldo, donde quiera que estés, Cuba ya es libre.

En una oportunidad en que se corrió la noticia de que Fidel había muerto y que, como tantas veces, no era verdad, porque la noticia la echaba a correr él mismo, Fidel salió y riéndose dijo que estaba ensayando su propia muerte. La vez

en que su ayudante comunicó su enfermedad a través del tele-
diario de las ocho, en el verano del 2006, los cubanos salieron
a celebrarlo en las calles de Miami. Recuerdo un cartel que
llevaba uno de ellos en las manos: "Fidel, si tú estás ensayando,
nosotros también".

Yo también.

11

Payá y pacá

OSVALDO PAYÁ SARDIÑAS RECOGIÓ el Premio
Sajarov, distinción otorgada por el Parlamento Europeo, viajó
de Estrasburgo a España a entrevistarse con el presidente José
María Aznar y con el presidente de la Generalitat de Cataluña
Jordi Pujols, de España vino a París, donde pudo conversar con
el ministro francés de cooperación Pierre-André Wieltzer (hace
poco fue a Cuba), y accedió a dar una conferencia de prensa
en el semanario *Le Nouvel Observateur*. Siempre he apoyado
a Osvaldo Payá Sardiñas, aunque él escogió una forma de en-
frentamiento con la que estoy de acuerdo cuando de razones
políticas tratamos y con la que disiento cuando la verdad se
impone. La verdad política casi nunca es compatible con la
verdad cotidiana. Aquella noche, al terminar la conferencia de
prensa, la corresponsal de AFP, me entrevistó para conocer mi
opinión sobre el líder demócratacristiano, puesto que yo había
sido la única que preguntó sobre una verdad real. No critiqué
a Osvaldo Payá Sardiñas, hice preguntas, puesto que se trataba
de una conferencia de prensa. Pregunté sobre la verdad real y
no sobre la política. No comprendo por qué cualquier chileno,
o argentino o español, o quien sea, tiene el derecho a hacer

preguntas políticas sin que sea tergiversada su duda en crítica. Tenía dudas, pregunté. Hoy no las tengo, daré mi opinión, respetuosa, como cuando hice mi pregunta.

Si sentía una profunda curiosidad por Osvaldo Payá Sardiñas, lo cual demuestran varios artículos míos favorables al Proyecto Varela, aunque este proyecto no me interese como única vía para la libertad, creo que es uno más entre los múltiples que han surgido y debieran surgir; sin embargo, siento ahora una sensación de *déjà vu*. Perdí la curiosidad, se hicieron evidentes las costuras, y esto porque el Proyecto Varela no es, a mi juicio, el único con marcadas intenciones democráticas y pacifistas que ha sobrevivido en la isla. Otros le han precedido, con mayor o menor exigencias, y han sido aplastados.

Aquella noche presidía la mesa Laurent Müller, francés y presidente de la Asociación Europea Cuba Libre, quien había hecho las gestiones para el viaje de Payá; también la periodista Catherine David de *Le Nouvel Observateur*, recientemente se le decomisó todo su material de trabajo al finalizar uno de sus viajes a Cuba, y el escritor y periodista Jacobo Machover, traductor de Payá. El disidente explicó el proyecto, sus once mil firmas (en aquel momento), y la decisión de continuidad. No hubo ningún otro adelanto político ni económico ni social. El único líder que consigue ser escuchado por diversas personalidades europeas, incluyendo al Papa, a Vaclav Havel y, por último, a Colin Powell en Estados Unidos, en apariencia no maneja ningún proyecto para el futuro, como no sea seguir con las firmas, obtener la democracia y el diálogo junto al dictador y sus secuaces. Es su derecho; pero yo tengo el mío: no creer. Y me temo, que el premio Sajarov —también dado a mucho guarro político— sirva para que endiose una vez más a la per-

sona y no se analice el proyecto. En ese trastorno del endiose, los cubanos llevamos cinco décadas. Castro salió en la primera página del New York Times, se granjeó los mejores artículos de *Bohemia* de la época y ganó el endiose.

¡Ah, frivolidad! Obvio, Payá no es Castro; no es el modelo a la exigencia del cubano de a pie, probable a la del intelectual. En una película americana, Payá sería el bueno: es paciente, habla despacio, responde sereno; aunque conteste lo mismo y no patine en el tono, da la sensación de que reflexiona, y ese arte seduce a los europeos, no a los cubanos.

Catherine David preguntó esperando claridad cartesiana. Al parecer, ella y Payá habían hablado allá, o sea, en Cuba, de los presos plantados. Pero ya no estaban allá, sino acá. Hasta David se sorprendió. Payá opinó sincero de los presos plantados; había conocido a algunos en la prisión (no mencionó nombres). El dato es que, con sigilo —grabación de por medio—, Payá aseguró que hoy la realidad era otra, que los presos plantados eran hombres de pelo blanco, calvitos, viejos, en una palabra... Soy muy rápida, debo admitirlo, me pregunté si uno solo de los periodistas presentes hubiesen aceptado y asimilado que el homólogo surafricano de Payá se expresase en semejantes términos de Nelson Mandela: pues sí, mire, los tiempos son otros, y hoy el líder surafricano es un viejo, ridículo por demás, cuando baila en público con Naomí Campbell. Nadie lo habría permitido, y yo menos; a nuestros presos plantados les sobra actualidad y ejemplaridad.

Se cambió el tema al del futuro de Cuba, y el periodista de *L`Express* preguntó si la educación y la salud serían lo mismo en otro sistema que no fuera el castrista. El disidente siguió por el camino correcto, en ningún momento criticó el horrendo

sistema comunista castrista de educación y salud. Quizás lo hizo por *politesse*, él sabe que en Europa no se puede cuestionar el "perfecto sistema de educación y de salud castrista", donde a un pediatra se le prohíbe diagnosticar una sífilis a un recién nacido y a su madre. Sin embargo, es verdad política, el "pacá" de la cuestión, que el régimen tiene a un Alvarez Cambra que operó a Danielle Mitterrand y a Sadam Hussein.

Payá siguió con su cadencia remolona, más que pacifista, y nada radical, a mi juicio. Entre col y col afirmó que tanto él como sus colegas de movimiento habían sido afectados, perseguidos, golpeados. Tengo amigos chilenos y argentinos que reprochan a los cubanos que no acaben de llamar las cosas por su nombre. Tortura, se le llama tortura. Cuando alguien desaparece, es enviado a Villamarista, sus familiares y sus compañeros no saben dónde se encuentra, se le llama desaparición. Cuando alguien muere en una cárcel por falta de atención médica, debido a una golpiza, sea por un pellizco, pero murió, se le llama asesinato. Como a la quinta finta de Payá, pregunté por qué razón las víctimas de Pinochet, y de la dictadura militar argentina, llamaban las cosas por su nombre, y él no. Asumió que se alegraba de que fuera una exiliada quien usara ese tipo de denominaciones: Dio a entender que no lo hacía porque debía regresar a la represión. Perfectamente comprensible. Que él vivía *allá*, dando por sentado que viviendo *allá* la credibilidad le asistía. El de adentro es creíble, ¿el exiliado no? Todos hemos vivido *allá* y a todos nos apretaron la tuerca. Percibí malestar, apareció el rictus.

Payá condenó las manifestaciones en Venezuela, negándole al pueblo venezolano su derecho a la protesta, con el pretexto de que su lucha es pacífica y desprecia la violencia. Ad-

vertí aún mayor desagrado cuando el periodista de Tele Martí preguntó si no temía a las represalias, si no estimaba que el premio Sajarov favorecía las relaciones oficiales con la Unión Europea, en fin, si el premio Sajarov no significaba un intercambio, o sea apoyo a la dictadura en los acuerdos del tratado de Cotonou. ¿Alguien derramó ácido, la discusión pacífica no puede existir entre nosotros? Payá reaccionó mal. El discurso pro exilio se le anudó en el gaznate: él es de adentro, y le tenían que dejar entrar. Añadió: si por casualidad no le dejaran entrar, de todos modos, él seguiría estando dentro, porque tao, tao, tao... Lo mismo que nosotros, que seguimos estando allá, aún acá. Agua al dominó con lo de Cotonou.

Me pregunto si en las visitas posteriores a distintos países la verdad real fue interpretada en los vericuetos de la verdad política por los políticos que vio el disidente. La suspicacia es sólo el producto de horas estudiando el discurso de Payá en Estrasburgo y en París, según él, no venía pidiendo nada para la oposición como no fuera solidaridad. Es lo que siempre dimos y daremos, ¿a qué vino? ¿No representa a la oposición, no le dieron un premio? De mal gusto mentar el precio del boleto de avión: dos mil euros de Madrid a París. Alguien lo timó, ningún billete cuesta eso. ¿Qué hará con el importe del Premio Sajarov?

Tengo derecho a saberlo, porque pago impuestos en Francia. ¿Qué proyecto avizora, además de las firmas? Intentar el diálogo y la democracia con Castro es de risa. Aunque después de unos cuantos años viviendo en la ilusión de la libertad, percibo que la democracia es convivir con el abad Pierre (acaba de morir), el nazi Papón (murió ya), los terroristas islámicos o vascos, los narcoguerrilleros, la derecha actuando como la

izquierda y viceversa, José Bové y el subcomandante Marcos...
No vamos a ser menos. Castro (que todavía no sabemos si se
murió o qué) puede continuar fusilando, ordenando la lenta
destrucción masiva; mientras tengamos disidentes dentro, po-
dremos empezar a soñar.

Sin duda este señor ha constituido y constituye una es-
peranza, una más. Ojalá nos siga dando sorpresas, como esa
de ser aplaudido en el aeropuerto por sus fans. Es un misterio
cómo pudieron llegar al aeropuerto sin ser interceptados por
las Brigadas de Respuesta Rápida. Tal vez del mismo modo que
llegan los fieles al Rincón el día de San Lázaro, por sacrificio.
O el pueblo combatiente a la Plaza el 26 de julio, a la caza de
cajitas con arroz amarillo. El precio es rezar y aplaudir.

12

La estatua y el minitoro

NI SIQUIERA SABÍA YO DÓNDE quedaba la estatua ecuestre de Franco en Madrid. No suelo pararme delante de las estatuas en las calles o en los parques; ni siquiera las miro, son cosas de borrachos y de gente de vejiga voluminosamente cargada; les perdí el respeto hace mucho tiempo, y me lo confirmó aquella estatua de José Martí, tan meada y tan cagada de gorriones, en el Central Park de New York.

Las estatuas las aprecio, o no, en los museos, cuando forman parte de la obra de un gran escultor, o en los cementerios.

Quitaron la estatua de Franco, leo en la prensa. No la han tumbado, la han quitado de noche, suavecito y en silencio. Yo, que desconfío de las estatuas y de toda la trama que se derive de ellas, me pregunto a dónde habrá ido a parar. Y enseguida me respondo —como dicen que suelo ser paranoica, añado la justificación que siempre da Paquito D'Rivera: "también a los paranoicos nos persiguen"—: la estatua fue a parar a La Habana, es muy probable.

Entre Castro y Franco hubo más romance que roña, o sea, que el motivo "real" —en el sentido real de palabra— de la

visita a España de Felipe Pérez Roca, el Ministro Castrista, fue el de llevarse la estatua hacia un parque habanero.

Sabido es que todo el deshecho que se pierde en el mundo va a parar a Aquella Isla. Por otra parte, no pienso que vayan a dejar un pedestal sin busto, para nada, que los pedestales hay que llenarlos enseguida, y si se puede con otro amasijo de caca, mejor. Y como la caca castrista parece agradar a este gobierno de ZP, pues quien quita que la próxima estatua que vean los madrileños sea la de Fidel Castro; encima del pedestal que le tocó por la libreta a Franco.

Un dictador de izquierdas no cuenta como dictador, y en cuanto guinde el pavo habrá que hacerle honores. Además, un gallego más uno menos, qué importa. Fíjense, todo calculado, aunque sólo sean suposiciones. La efigie en bronce del Coma Andante la situarán a las tres de la tarde, hora en que mataron a Lola, la Lola cubana, una hora en homenaje a la cubanidad. Y ahí tendremos a la *intelertualidá* más progre aprobando la medida.

Quien quita que, tal como veo las noticias en el telediario español, al que me he abonado, o sea, el que pago, sólo para que me dé dolores de cabeza (entre el telediario y los documentales regionales estoy botando un puñado de mis derechos de autor).

En uno de estos días aciagos, el corresponsal de TVE en La Habana dio la noticia del gran descubrimiento de un guajiro cubano que se ha dado a la tarea de crear vacas enanas, aunque no sé si el corresponsal sabe, con el historial que tiene en América Latina debe de estar informado, que esto de las vacas enanas es un antiguo plan de Castro, el de transformar vacas en monstruos.

Primero inventó a Ubre Blanca, cruzó varios toros con varias vacas, las agitó en un cóctel molotov y salió una vaca gigante que daba alrededor de quinientos litros de leche diarios. La vaca salió en primera plana del periódico *Granma* durante una tira de años, su imagen competía con la del primer astronauta cubano, Arnaldo Tamayo, que bajó del cosmos con las manos hinchadas, porque cada vez que iba a tocar un botón, su homólogo ruso le daba un manotazo:

"Caquita, no se toca, que vas a acabar con el cosmos".

Hasta que se murió la vaca, entonces Castro le hizo un monumento, o sea, calcó su imagen en bronce y la encaramó en un pedestal. No la momificó como a Lenin porque ese mérito sólo le está reservado a él, si es que se cumple ese día. Quien quita que...

Pues bien, según el periodista Vicente Luis Botín y el guajiro cubano, aunque hace rato que sabemos que Castro se interesa en los camellos y en las vacas gigantes o enanas, y que, como diría Carlos Alberto Montaner: "señor, las vacas enanas, por si no lo sabía, se llaman cabras", pues este buen compañero (compañero son las vacas, agregarían en mi barrio) del telediario, explica lo siguiente: La mini vaca daría entre siete y ocho litros diarios de leche, es del tamaño de un animal doméstico o de compañía, o sea, de un perro, porque no me imagino una vaca del tamaño de un gato, por más que quiera, y resulta uno de las últimas innovaciones en el ganado vacuno cubano.

Me digo que seguramente multiplicarán las vacas enanas como panes y peces, tocará una por núcleo familiar, y cada mañana, el padre de familia ordeñará la vaca antes de irse a la oficina. Sucedió ya con los pollitos que hubo que criar para comérselos después, y con las calandracas para alimentar gua-

jacones que después se volverían pescados, con el objetivo de ingerir esa carne, en un país que es una isla, rodeada de mar, por supuesto, pero en el que la pesca está prohibida para cualquier isleño.

Lo de las vacas fenómenos no es una noticia nueva. Forma parte del absurdo castrista, olla arrocera para cocinar ¿qué arroz? Chocolatín con leche, café, garbanzos… Jauja, vaya. Cada discurso de Fidel Castro confirmaba su antiguo cinismo mezclado con la sinvergüenzura de toda la vida y la arterioesclerosis galopante. Pero la gente aplaudía y aplaude.

No sólo la gente aplaude, uno de los actores de la película *Havana Blues*, cuyo nombre olvidé al instante, declaró en el diario *ABC*, que hay quienes prefieren ser actores en Cuba a ser friegaplatos en el exilio. Qué mediocre, ése es su techo, o sea, su límite: actor en una sociedad dictatorial o friegaplatos en el exilio. Respondo a esto: muchos grandes actores han fregado platos, lo que no ha constituido ninguna vejación para ellos, al contrario, se sienten muy orgullosos de haber hecho ese trayecto. La actriz Salma Hayek, después de haber conseguido renombre en su país como intérprete de telenovelas, decidió jugársela toda en Hollywood, contaba en las entrevistas que trabajó, entre otras cosas, como camarera, hasta que logró lo que quería, ser actriz. Hoy en día ha llegado a ser productora, se produjo a sí misma en *Frida Kahlo*, rol que la condujo a una nominación a los Oscar.

Pero para no ir por cuatro caminos, como dicen los franceses, Andy García vivía en Miami con su familia, hubiera podido hacer una carrera de abogado, prefirió irse de camarero y de friegaplatos a Los Ángeles. Hoy en día es uno de los actores más respetados en el mundo cinematográfico. Y es cu-

bano. Hace poco, una compañía entera de cincuenta y tantos artistas, Havana Night Club, viajó a Las Vegas, pidieron asilo político en masa, todos se quedaron. Triunfaron en Las Vegas y en Miami, pronto viajarán por el resto de Estados Unidos y por Europa presentando un espectáculo musical maravilloso, que deja chiquito al Lido de París y a la propia Tropicana.

Además, eso tiene la sociedad castrista, ser friegaplatos constituye una vergüenza para esa generación que no tiene una neurona que opine independiente del discurso oficial. Mi madre fue friegaplatos en la época de Batista y en la castrista, y no pasó nada.

Pero volvamos a la minivaca. El corresponsal español añadió en su noticia que la leche en Cuba es gratuita para niños y viejos, lo que es absolutamente falso. La leche en Cuba se vende un litro diario a menores de siete años y a mayores de sesenta y cinco, y se reparte de la siguiente manera: Un litro diario por la libreta de racionamiento, y claro está, hay que pagarla, a un peso veinte centavos el litro estaba hace diez años; para un jubilado que gana el mínimo, o sea, treinta pesos al mes como mi tía, jubilada de una fábrica de talco Brisa, ya me dirá usted. En caso de que cuando usted se dirija, si es cubano, a comprar el litro correspondiente y éste esté cortado, o sea, su contenido se haya agriado a causa del calor, de la mala o ninguna refrigeración y del escaso o ningún transporte, pues se quedó sin leche. Como dije y subrayo, el litro es uno diario, repito que sin derecho a más, y no se considera acumulable sobre los días siguientes. En caso de que el niño envejezca y consiga le meta de llegar a los sesenta y cinco años, lo que dudo teniendo en cuenta la carencia de calcio en sus huesos, entonces podrá empatarse con un litro de leche, que no quede

duda, uno diario, tendrá que pagarlo, y eso si no está cortado o si el camión ha podido distribuirlo. Hace cuarenta y nueve años y medio que se vive esa situación, sólo por citar una. Pero la gente aplaude, y declaran, afuera por supuesto, que no se van de Cuba ni muertos.

Entre tanto, las Damas de Blanco, las mujeres y madres de los setenta y cinco presos políticos de la Primavera de Cuba, desfilan por las calles de la capital, entregan información escrita a los transeúntes, retan a la prensa oficial cubana. Pero nadie se quiere enterar, porque si para algo ha servido la revolución castrista es para incentivar el egoísmo, el hacerse el chivo loco, el sálvese quien pueda, el quítate tú p'a ponerme yo, que se vayan, que se vayan, así se quedan reinando en el espacio mediocre que le toca a cada cual por la libreta de racionamiento.

También se puede comprar productos lácteos en diplotienda, en dólares y en euros, pero la moneda en que la que ganan su salario los trabajadores cubanos es el peso, además de que el precio de estos productos en las tiendas en divisas resulta mucho más caro que en España y en París. El mercado negro es una solución, pero también se puso en divisas desde hace más de una década, y en este mercado no siempre se encuentra lo que se busca.

Puedo proponer algo, ya que me he puesto picassiana, como en España la cosa va de toros —en Grecia iría de minotauros; Grecia no serviría, entonces—, sería bueno que el guajiro de marras y el Coma Andante, se muden otras cinco décadas a España, ya que Castro es inmortal gracias a la leche de *Ubre Blanca*, y entre el campesino y el dictador se pongan a crear el minitoro. De este modo, el futuro comunista de los españolitos estaría asegurado.

Los niños ibéricos podrían jugar desde párvulos con esos minitoros, en lugar de hacerlo con robots capitalistas y con computadoras. No sólo desarrollarán sus capacidades taurinas, desde luego que el gobierno español tendría un potencial enorme de toreros, podrían inscribir este arte como deporte en las Olimpiadas, lo que garantizaría un futuro repleto de Jesulines de Ubrique —nacionalizándole primero la enorme fortuna y las tierras que posee, muy a lo castrista—, en dos palabras, como diría el matador: "Im-presionante". Pensándolo bien, igual el pedestal sirve para el anunciar el advenimiento del minitoro.

13

Una noche con Fidel, o con… Fifo, El Caballo, El Uno, El Vianda, Esteban Dido, Armando Guerra, Luyanó (por no llamarlo La Víbora), Migdalia, Obdulia, Maritza, El Coma Andante, XXL… y los numerosos nombretes con los que el pueblo lo ha bautizado

FIDEL CASTRO Y SUS SECUACES empezaron a fusilar inocentes desde mucho antes del triunfo, que ellos llamaron "revolucionario", allá en los confines de la Sierra Maestra; sucedía en las montañas que, si un campesino no estaba de acuerdo con los rebeldes, sencillamente lo eliminaban de un tiro en la nuca. En la ciudad, el movimiento clandestino era un movimiento terrorista, sus miembros no vacilaban en colocar bombas en cines, tiendas, y en sitios para recreación y esparcimiento de la población habanera. El 30 de enero del año 1959, continuaron las ejecuciones de decenas de personas en desacuerdo con Castro, sin juicios o con juicios populares que duraban alrededor de una media hora. Seiscientos fue la suma de las primeras víctimas castristas nada más que en el año de su victoria.

Nadie podrá olvidar, de otra parte, el proceso estaliniano al poeta Heberto Padilla, a inicios de los años setenta; luego llegó el Quinquenio Gris y una represión brutal, las diversas oleadas de exiliados (el 20 por ciento de los cubanos vive en el exilio), las UMAP (Unidades Militares de Apoyo a la Producción) que no fueron otra cosa que campos de concentración, los crímenes políticos, las enfermedades salidas de los laboratorios del gobierno, las desapariciones, los asesinatos en las cárceles.

Setenta y cinco opositores fueron condenados a penas de entre dieciocho a veintiocho años de cárcel. Entre ellos, poetas y periodistas. Los dos casos más relevantes, el poeta de izquierdas (no sé si después de esto le quedarán ganas de seguir siéndolo) Raúl Rivero, el poeta Manuel Vázquez Portal, ambos periodistas. Una mujer economista, Marta Beatriz Roque Cabello, un médico negro, el doctor Oscar Elías Biscet. Diecisiete libreros independientes. Todos se consumían, y los que aún no han sido liberados se consumen todavía en celdas donde la higiene brilla por su ausencia, rodeados de ratas, sin alimentos, sin medicamentos, algunos padecen graves enfermedades, el cáncer es una de ellas. Hay un preso invidente, al que han torturado en diversas ocasiones vertiéndole ácido con aserrín en el cuerpo... Podría seguir contando los horrores, prefiero preguntar a los lectores, porque son preguntas que me hago cada día de mi vida. Las que se hacía mi madre, que murió hace siete años en el exilio, y las que se hacía mi padre, que murió hace cuatro años, también en el exilio: ¿Cuáles son las razones para que los occidentales europeos vivan una Cuba que yo nunca he vivido? ¿Qué los atrae, aparte de la imagen idílica inventada de las agencias turísticas? ¿De qué cultura me hablan

si la mayoría no habla español y, para colmo, el nivel cultural generalizado en relación a Cuba lo considero realmente vergonzoso? ¿Por qué se hacen los chivos locos y no denuncian, como han hecho en otros casos bajo otras dictaduras, los horrores del castrismo?

Existen varias respuestas que no por fáciles y hasta tontas desdeñaré: El turismo que viaja a Cuba es pobre e ignorante. O aquellos que se compran el billete de avión un poco más caro no siempre reúnen los impedimentos de los primeros, resultan ser bastante cínicos y llevan preparada una agenda sobreentendida, cuando no es tráfico de cualquier cosa, es prostitución infantil, o prostitución a secas, al igual que sucede en Tailandia. Aunque creo que se da un tercer caso, en el que confluyen una característica del primer tipo con una del segundo: la de aquellos que son a la vez ignorantes y cínicos. Luego están los hombres de negocios, cuya mayoría suele reunir cualquiera de las afectaciones anteriores, salvo la de ser pobre. Ésos van a lo que van, directos al grano, a desvalijar el país, a disfrutar de la mano de obra esclava, puesto que pagan en divisas al Estado por los servicios prestados por el sacrificado nativo. Algunos se apiadan y por debajo del tapete ofrecen a los trabajadores un puñadito de dólares clandestinos.

Habrá que añadir que estos últimos gozan de variantes especiales de una misma situación: Sus negocios jamás estarán a buen recaudo, los contratos siempre se firmarán a la mitad con el Estado; pero ese cincuenta por ciento es lo que le vale al Estado para asegurar —represión mediante— que no haya nunca la posibilidad de huelgas. Negocio que parecería redondo, si no fuera porque la espada de Damocles pincha hasta algunas veces herir a fondo al negociante. Como ocurrió con el dueño

de la célebre discoteca del Comodoro, cuando las autoridades decidieron que ya le habían sacado parcialmente todo el dinero que podían, cerraron el negocio y dejaron prácticamente en la calle y sin llavín al dueño español. Más temprano que tarde, el gobierno lo volvió a abrir como dueño absoluto.

Duele, además de todo esto, ver cómo la gente disfruta del folclorismo, de la mediocridad de una cultura agonizante, de las playas desiertas de cubanos, de la atmósfera de inercia dominante. Algunos turistas me han comentado que ellos se sienten muy a su antojo en Cuba porque la gente es cariñosa, alegre, y además viven en una permanente *nonchalance*. Hubieran podido decir en la indolencia, en la desidia. La mayoría de las personas que me han comentado acerca de este tema son franceses, puedo entenderlo.

Los franceses son muy curiosos, les gusta viajar a los sitios más espeluznantes del mundo, contemplar la miseria de los demás y comprobar que, pese a esa pobreza todavía existen seres humanos con deseos de divertirse, de hacer chistes, de reír (¿qué van a hacer? No pretenderemos que se suiciden en masa), eso los *rassure*.

Hasta un cineasta como Wim Wenders cayó en la trampa del folclor, y de paso dio a conocer al mundo entero los rostros de los protagonistas de *Buena Vista Social Club*.

Y volvemos al origen de la pregunta, ¿por qué los artistas más progresistas de Hollywood aceptan invitaciones directas del tirano? Algunos hasta poseen mansiones en barrios residenciales. El mínimo movimiento de sus pasos está filmado, incluidas sus infidelidades y proezas sexuales. Ellos dirán que les están tomando una peliculita familiar de visita en el museo del comunismo, ¿o del fascismo? ¿Por qué los escritores franceses y

españoles aceptaron ir a la Feria del Libro de La Habana mientras sus colegas cubanos sufren persecuciones y represiones de todo tipo? Por cierto, agradezco y felicito el valiente gesto de libreros, editores, y escritores alemanes, que cuando les tocó decidieron denunciar y castigar con sus ausencias a la dictadura caribeña.

Otra respuesta sería que la mayor parte del mundo considera que el parque temático del castrocomunismo en lo que se ha transformado la isla bajo el mando castrista no es una dictadura, sino más bien una *dictablanda*, por el simple hecho de que el Comandante siempre se ha declarado de izquierdas. Aunque haya hecho y deshecho como ha querido, lo mismo en complicidad con la izquierda que en contubernio con la derecha. No debemos olvidar que ha sido Castro quien ha exportado la guerrilla, una modalidad terrorista de lucha armada ideada por él y por Ernesto Ché Guevara, cuya violencia sin límites, asesinatos, secuestros y cobro de impuestos revolucionarios ha cambiado el rumbo democrático en varios países de América Latina, en África ocasionó pérdidas numerosas de vidas cubanas, y entre otras lindezas ha inspirado a organizaciones terroristas como ETA en España, el IRA en Inglaterra, y los grupos de narco-guerrilleros en Colombia.

Muchos de estos terroristas, perseguidos de la justicia, con una larga lista de actos criminales en su haber, perpetrados siempre cobardemente contra inocentes, se refugian en Cuba, o en la Venezuela de Chávez. Ignorarlo o minimizarlo es convertirse en cómplice.

¿Por qué razón la mayoría de los documentales que se programan en la televisión muestran a una isla destruida, no sólo físicamente sino también psíquica y espiritualmente? Es cierto

que Cuba ya no es lo que era cuando Fidel Castro la tomó por asalto e inició el programa político de saquearla económicamente (en 1957 estaba entre los países más ricos de América Latina, junto a Brasil y Argentina), socialmente (el porcentaje de analfabetismo alcanzaba la cifra de 23,6, en México en el año 1959 había un 60 por ciento de analfabetismo, además de que la tan cacareada Campaña de alfabetización Castrista se hizo a pocos años del "triunfo", o sea con los maestros formados antes de la revolución), culturalmente (la mayoría de sus protagonistas culturales tuvieron que marcharse al exilio, la censura devastó el panorama artístico, y se impuso un discurso oficialista extenuante y exterminador). Sin embargo, ¿por qué se habla poco del pasado ilustre de mi país, de los grandes escritores, pintores, músicos, cineastas que fueron obligados a exiliarse durante todos estos años?

Muy sencillo, resulta muy cómodo viajar y gozar sin cargos de conciencia a explorar la miseria y al mismo tiempo la belleza de la playa caribeña. Con Cuba se compra el billete que incluye varias opciones principales, el parque temático del castrocomunismo (una de las atracciones comprende que ciertos personajes-monumentos de la cultura francesa visiten a las familias de los disidentes presos y de paso les tiren algunos dolarcitos, al cambio en euro sale relativamente barato, para que vean cuán solidarios son; la otra atracción es constatar que la gente es pobre y, sin embargo está contenta, canta y baila, y hasta hacen chistes y se ríen de su propia desgracia —un fotógrafo me aseguró que aquellos que van a Cuba, lo hacen, entre otras cosas, para sentirse fotógrafos del último vestigio del comunismo, y que además la pobreza fotografía bien, y hace ilusión—), otra opción es el Caribe, que desata todo tipo

de pasiones y locuras en las mentes de los viajantes. Así podríamos seguir enumerando...

La que más se ha explotado es el hecho de que Castro, según algunos, es antiamericano, y eso sobra para que los turistas se vean, ante el embargo, obligados a "apoyar" al "único" que se enfrenta al imperialismo. Por debajo del tapete Castro se burla del embargo. Es sabido que, en el 2003, Castro compró en *cash* a los americanos todo lo que le dio la gana, mientras tanto la deuda con la Unión Europea crecía y él no pagaba ni un céntimo.

Castro se enfrentaba verbalmente a los americanos en sus extensos discursos, sin embargo, siempre que viajaba un mensajero de USA a Cuba, sea un hombre de negocios, un político, o un actor de Hollywood no cesaba de enviar mensajitos cuando menos controversiales, en doble sentido, creando así la confusión: ¿riña o romance?

Ahora, bastaría que Estados Unidos hiciera una señal para levantar el embargo, como en época de Carter y de Clinton, y él, entonces, arremetería con una bravuconería para evitar el levantamiento; sabe muy bien que si se lo eliminan, le eliminan las numerosísimas ayudas internacionales que siempre ha recibido, y que luego él vende al pueblo, como los medicamentos que donan gratis las ONG, cuyo destino es a los enfermos cubanos y que van a parar a las farmacias en dólares del Estado.

El cubano no gana en dólares, ¿cuánto habrá que repetirlo? Los turistas saben que los cubanos no ganan en dólares, enfermar es una de las más penosas odiseas. ¿Los turistas sabrán que los cubanos sobreviven más que viven? Por lo que veo, no les importa mucho, mientras se rían, se diviertan, y además les hagan sentir antiimperialistas, su objetivo está cumplido.

Sospecho que la consecuencia de la gran confusión creada por el propio Castro en el año 1959, cambiando cifras, borrando y rehaciendo la historia de Cuba, destruyendo, en una palabra, la isla donde nací, es el factor primordial por el que el mundo confunde a Castro con Cuba. Cuba no es Castro, afortunadamente. Pero Cuba es Fidel, desafortunadamente. Castro es un dictador de izquierdas, y como han dicho Bernard-Henri Lévy y Mario Vargas Llosa, y yo suscribo, no existen dictaduras de izquierdas y de derechas, existe el horror de la tiranía.

Espero una vez que todo acabe, Cuba renazca en todo su esplendor, y pueda mostrar al mundo su cara más hermosa, la de la libertad, y la de una sociedad cuya cultura siempre fue sólida porque fue moldeada en un rico mestizaje y por sus venas principales corre sangre india, europea, africana y china. Y esa mezcla es lo que salvará a la isla del odio.

Una vez, una mujer a la que yo le dedicaba un libro me preguntó si yo había pasado una noche con Fidel. Extrañada y no menos asombrada, le respondí que no, jamás; aunque hubiera podido responderle que no sólo había pasado una noche, sino la vida entera con Fidel, metido en mi existencia a través de la radio, de la televisión, de los Comités de Defensa de la Revolución, de los Pioneros Comunistas, de los chivatos del trabajo, y del diablo colora'o. Ella suspiró y no pudo evitar soltar un comentario:

"El sueño de mi vida es pasar una noche con Fidel".

Era una mujer de unos setenta años, se podía adivinar que había sido poco agraciada, ahora andaba descuidada, con el *look* de una hippy que arrastraba seguramente desde los años 60. Me dije para mis adentros que seguramente Fidel no habría ni reparado en ella, ni siquiera en la época en que tuvo quince, si es que los tuvo, en la de su juventud, en aquellos años *robolucionarios*.

14

Las damas de la paz

YA SÉ QUE HE HABLADO mucho de ellas antes, pero también se ha hablado mucho de las Madres de la Plaza de Mayo, con justeza, y nadie reprocha nada. Cuatro años y medio de represión (ya van cinco en el momento que corrijo el libro), de angustia ante las constantes amenazas, de temor ante las posibles consecuencias: las enfermedades, las torturas físicas y psicológicas, la desaparición sin explicaciones, que por desgracia siempre acecha, todo esto y más han debido soportar este grupo de mujeres que en Cuba luchan por la libertad de sus esposos, de sus hijos, de sus familiares encarcelados, desde la Primavera Negra del 2003, y de otros que han sido detenidos desde hace muy poco.

Las Damas de Blanco, como las llama el pueblo cubano, y nombre que ellas adoptaron desde el inicio, porque desde entonces se visten con ropas blancas en símbolo de paz y de la inocencia de esos presos, recibieron el Premio Andrei Sajarov, que recompensa a personalidades que luchan contra la opresión, el fanatismo y la intolerancia, junto a Reporteros Sin Fronteras y a la abogada nigeriana Huawa Ibrahim. Cualquier persona que ame la paz y la libertad deberá sentirse muy satis-

fecho con el otorgamiento de este reconocimiento a estas dos organizaciones y a la abogada.

Particularmente soy muy feliz por ese premio a Las Damas de Blanco, porque estas mujeres han sobrevivido dentro de Cuba con una dignidad que es la que realmente hoy debe representar a nuestro país, y no ese castrismo indecente que algunos gobiernos, entre ellos el español, aprueban y apoyan. Laura Pollán, la esposa de Héctor Maseda Gutiérrez, Miriam Leyva, la esposa de Óscar Espinosa Chepe, quien se encuentra, por razones de salud, bajo licencia extrapenal, o sea, en su casa, pero que corre el riesgo de volver a la celda, en la prisión sumamente lejana donde se encontraba, son sólo dos nombres importantes entre este grupo de mujeres.

Debo recordar que Óscar Espinosa Chepe y su esposa, han sido invitados en varias ocasiones al extranjero, y el gobierno cubano les ha negado la tarjeta blanca, o sea, el permiso o visa de salida, que necesita cualquier ciudadano cubano para viajar.

Hará cuestión de un cuatro años y medio, los periodistas Dennis Rousseau y Corinne Cumerlato, quienes habían trabajado como corresponsales de prensa en La Habana, organizaron un homenaje a Raúl Rivero —todavía en prisión en aquel entonces— y a los setenta y cinco presos de la Primavera Negra. Para mí constituyó un inmenso honor participar en este evento junto a la figura de Jorge Semprún. Decidí vestirme de blanco, en homenaje a estas valientes mujeres. Jamás olvidaré las palabras de Laura Pollán en el documental que se presentó aquella noche, titulado precisamente *Primavera Negra en Cuba*; ella dijo que lo único que le quedaba era su vida, y que tendrían que matarla si querían callarla, y que ella no se ca-

llaría mientras su esposo estuviera en prisión. Tampoco puedo olvidar, a esa anciana, sumamente huesuda, sufrida, contando cómo la golpeó la policía castrista cuando solamente preguntó por sus tres hijos encarcelados.

¿Cuál ha sido la fuerza de las Damas de Blanco? Por encima de todo, la paciencia; a mi juicio ha sido eso, una enorme paciencia. Porque estas mujeres no representan ninguna organización o tendencia ideológica; estas mujeres sólo piden la libertad y la paz. ¿Cómo lo hacen? Una vez por semana caminan unidas, desde la casa de Laura Pollán, hasta la iglesia de Santa Rita, en Miramar, con flores blancas en las manos, vestidas también de blanco, en silencio. Una vez en la iglesia, rezan y piden por sus familiares, y de nuevo de regreso a casa.

Reunidas en la humilde residencia de Laura Pollán leen poemas escritos por los presos o dedicados a ellos, o los artículos que les llegan de los periodistas independientes, rememoran momentos felices del pasado, y se atreven a soñar con el futuro, un futuro democrático para la isla cárcel.

Lo curioso es que el hecho de que este grupo de mujeres camine silencioso, por las calles habaneras, vestidas de modo diferente y con flores en la mano, se haya convertido en un acto de protesta en contra del gobierno, y lo peor, que el régimen haya enviado a las turbas, a las fieras de la Federación de Mujeres Cubanas, dirigidas por la difunta Vilma Espín desde el infierno, esposa de Raúl Castro, y a las Brigadas de Respuesta Rápida, grupos represores del régimen, para golpear, escupir, humillar, a las Damas de Blanco. Esto ha ocurrido en varias ocasiones, y las Damas de Blanco han respondido elevando los brazos, para que no quede duda, ante la prensa extranjera, de que no son ellas las que golpean. Ellas entonan cantos reli-

giosos o canciones cuyas letras evocan el amor y la libertad, o sencillamente rezan a coro.

Según me han contado, estas humillaciones se han extendido a sus hijos, en las escuelas. Como explicó el hijo del expreso político, el poeta Manuel Vázquez Portal y de Yolanda, otra Dama de Blanco, en el programa televisivo de Óscar Haza en Miami. Manuel Vázquez Portal fue liberado poco después de que Raúl Rivero, también con licencia extrapenal, y a él si le permitieron salir de Cuba junto con su esposa e hijo. El niño de unos ocho años, contaba cómo lo insultaron cuando le pidieron que redactara una composición en la escuela, debía leerla en voz alta; él decidió hablar de su papá, un poeta encarcelado, y de lo que significaba para un ser humano la libertad y la paz.

Me pregunto por qué no se ha tomado con el mismo entusiasmo, por qué aún no se ha apoyado mundialmente, como se hizo con las Madres de la Plaza de Mayo, mujeres en las que se inspiran las Damas de Blanco, ellas mismas lo han reconocido, estas marchas pacíficas por la libertad. Me lo pregunto, y tengo la respuesta. Y es una respuesta que duele muy hondo: La tragedia de los cubanos, cuarenta y nueve años de dictadura, moviliza aún demasiado lentamente y a muy pocos todavía.

El día que supe la noticia del premio llamé enseguida a la casa de Laura Pollán, hablé primero con Miriam Leyva, y luego con Laura, pude percibir una gran emoción en las palabras de ambas, la emoción del compromiso con la verdad, esta vez por fin reconocida. La esposa de Héctor Maseda me dijo que ya habían podido dar la noticia a algunos presos, no a todos, solamente con los que habían podido comunicarse por teléfono, y que todos estaban muy contentos. Contentos en sus celdas,

orgullosos de sus mujeres, resueltos a seguir pidiendo lo que pedían antes de entrar en la cárcel: cambios democráticos en su país.

También llamé a Robert Ménard, el presidente de Reporteros Sin Fronteras, en Francia, este periodista y los que hacen su equipo luchan cada día por la libertad de expresión en el mundo, y no han cesado ni un segundo de protestar en contra de los abusos perpetrados por Fidel Castro contra los periodistas opositores. Mucho hicieron por la libertad de Florence Aubenas y por la de Raúl Rivero, entre otros. Ménard me confió, también muy conmovido, que ellos dedicarían su premio a las Damas de Blanco.

La Unión Europea ha hecho una gran obra de justicia entregándole este premio a estas tres entidades, esperemos que las Damas de Blanco, las Damas cubanas de la Paz, puedan salir de su país para recoger el premio, y lo más importante, que después puedan regresar, sin problemas, y lo que sería todavía mejor, que sus familiares pronto se encuentren libres. (Jamás las dejaron salir a recoger el premio).

Y claro, pensé en el Coma… en Fidel, debía estar rabiando.

Hará unos meses leí que el cantante Sting se encontraba en La Habana, recibiendo clases de danzas folklóricas. El autor de *Ellas bailan solas*, la canción que dedicó a las Madres de la Plaza de Mayo en Argentina, ¿habrá tenido tiempo de entrevistarse con Las Damas de Blanco? ¿Sabrá de su existencia?

15

Dictadura y mafia

Que no me niegue nadie que las negociaciones
que según Gabriel García Márquez trataron sobre la paz en
Colombia, iniciadas en La Habana, (no es la primera vez que
esto ocurre sobre otros temas con el premio Nobel de media-
dor), no sirven más que para afianzar ese comercio mafioso
entre terroristas, muy a la moda: el del intercambio de vícti-
mas. Además, estos encuentros en mi país no sirven como no
sea para darle credibilidad a los terroristas narcoguerrilleros, y
para trampolín de inspiración a numerosos y variados grupos
de terroristas internacionales.

Ya lo reconoció el propio Márquez, que vive como un
marqués entre México y La Habana, ninguna de esas reuniones
ha dado resultados positivos. Hace mucho rato que García
Márquez comete la irresponsabilidad de confundir sus novelas
con la historia real de América Latina, por nada digo América
Letrina, cuando pienso en sus políticos, mejor dicho, caudillos.

En el artículo del corresponsal de *El País* en La Habana
(18 de diciembre de 2005), titulado "García Márquez conspira
por la paz", el periodista Mauricio Vicent, quien lleva más de
una década en Cuba ejerciendo como enviado de su periódico,

cita la frase del premio Nobel: "Llevo conspirando por la paz en Colombia casi desde que nací", y continúa Vicent: "… bromea Gabriel García Márquez en su casa de La Habana, que tantos secretos guarda". Esta frase del periodista es la clave de su artículo, que habrá que leer entre líneas, para entender cómo la prensa extranjera está obligada también a burlar la censura.

Primero, conspirar por la paz, para García Márquez es una broma, o una bruma. Segundo, la bruma son los secretos que guarda su casa. Dos verdades auténticas son entonces la broma y la bruma. El día que se sepan esos secretos, ¡a correr liberales del perico! Lo cierto es que el periodista describe la llegada de los participantes en la reunión, el besamanos a Márquez, todos llamándole "maestro", y él ejerciendo de padrino más que de escritor. Una vergüenza.

Me pregunto por qué García Márquez no utiliza su país, o por ejemplo México donde hace tantos años que también reside, y no el de los cubanos para darse esos aires que se viene dando desde que era un simple periodista de la agencia Prensa Latina, y leía con avidez *Celestino antes del alba* de Reinaldo Arenas, (por cierto, esta novela de Arenas, escrita antes que *Cien años de soledad*, es puro realismo mágico *avant la lettre*).

En su segundo artículo del 22 de diciembre de 2005, en *El País*, titulado "El diálogo de La Habana da esperanza a la paz de Colombia", Vicent no tiene otro remedio que referirse a que el "diálogo exploratorio" —frase con la que se inició la reunión entre el gobierno colombiano y los terroristas— había concluido "con perspectivas esperanzadoras" (aquí deberíamos escuchar solo de violines). Y continúa: "no se podía pedir más de este primer encuentro, ya que fue planeado siempre como una simple 'toma de contacto'."

De alucinar, verborrea hueca para intentar describir lo que no tiene sentido ni lo tendrá nunca: la paz bajo las alas de un dictador que en aquella fecha llevaba cuarenta y siete años viviendo del cuento de la guerra, de la invasión americana, y del complot internacional contra su persona y el pueblo de Cuba, que para él es exactamente lo mismo.

Admito que Mauricio Vicent es uno de los corresponsales que mejor ha hecho su trabajo en La Habana, cómo sólo se puede hacer allá, una de cal y otra de arena, porque se ve atrapado entre su vida y "la vida de los otros", la de los cubanos. Hago referencia a la película alemana *La vida de los otros* realizada por Florian Henckel von Donnersmanck, en el 2006. No en balde ha durado tanto, a eso le llamo yo astucia. Pero desde luego, estaba cantando que una reunión para buscarle solución a la paz en Colombia entre gobierno y guerrilla, auspiciada por Castro, el creador de las guerrillas y del terrorismo internacional, se sabía de antemano que no daría ningún resultado.

Babeo politiquero, o peor, mafia: porque algo se habrá sacado de ahí, algo que de seguro no tendrá nada que ver con la paz de Colombia; pero desde luego, esos secretos están muy bien guardados en la casa del patriarca *nobelero* (de Nobel, por supuesto).

El populismo está llevando a la democracia por un despeñadero insalvable, lo vimos con Hugo Chávez, el Mico Mandante, y lo hemos visto con Evo Morales, quien no ha dudado en hacer su primera visita mundial (casi escribo nupcial) al dictador de Birán, y desde luego, el día antes ha tenido que soltar unas palabritas para garantizar de que no le halen las orejas en la isla no más bajar del avión. Lo hizo en Al-Jazeera, expresándose en contra de Bush, de quien afirmó que es el único

terrorista del planeta, y añadió eso de que la coca le ganará al dólar, lo que ya saben todas las mafias: que la droga es el futuro de todo, y como podrán ver, incluido el porvenir de la política, que ya tiene representante oficial en el presidente Morales.

Hugo Chávez en Venezuela, los esposos Kirschner en Argentina, Evo Morales en Bolivia, Daniel Ortega en Nicaragua, Rafael Correa en Ecuador, y se sumarán otros. Los representantes de un populismo de ampanga han tenido su inspiración en Fidel Castro, el dictador que más años lleva en el poder, el tipo que más asesinatos tiene en su carrera dictatorial. A Castro no le ha bastado con destruir a Cuba; va en camino de destruir lo que queda de América Latina. No he citado a Lula, en Brasil, porque con toda evidencia Lula —que en su momento también jugó la carta populista y que se puso a jugar con fuego con Castro— resulta incómodo al trío anterior, no por gusto le vienen haciendo una cama desde hace un tiempo, metiéndolo en el vertedero de la corrupción. Tampoco a la presidenta chilena Michele Bachelet, quien ha sabido mantenerse digna.

Jugar con Castro es peligroso, eso lo saben muchos, hasta el presidente Rodríguez Zapatero, quien prometió que seguiría tratando por las buenas con Castro para conseguir la libertad de los presos políticos y, al parecer, se bautizó con que ni a las buenas ni a las malas, que con Fidel Castro hay que andar piano, si no te pincha la mano.

Porque desde luego, si algo debemos tener muy claro es que con Fidel Castro se rompió el molde. El tipo ha dado toda su vida la imagen del dirigente progresista, comunista a veces, socialista otras. Pero en realidad estamos ante la patología de un fanático fascista, admirador de *Mi Lucha*, el testamento ideológico de Adolfo Hitler; libro que leyó y releyó, subrayó,

y según dicen acotó con frases como estas: "Yo no haría esto, yo sería más duro". Se cuenta, que el joven que pudo sacar de Cuba el ejemplar acotado por el dictador, viajó a España. En Madrid intentó vender el documento, objeto único. Una semana después tuvo un accidente de coche, murió, y por supuesto que el ejemplar de *Mi lucha* desapareció.

Y digo "se cuenta", porque desde hace casi cincuenta años, cualquier noticia en referencia a Cuba, nunca se puede confirmar si es realidad o ficción. Siempre habrá alguien, un seguroso, o un mafioso, que se dedique a borrar las huellas, a enmascarar los hechos, a transformar la verdad en mentira. Pero esto no es nada, medio siglo no es nada, si multiplico el tango de Carlos Gardel por dos, y le sumo diez. Pura matemática: Vivimos tiempos de dictadura o de mafia, valga la redundancia, que se han ido extendiendo desde una pequeña isla hacia el mundo, y han envenenado de populismo la democracia.

Amárrense los cinturones, que el vuelo es largo y sin escala, se lo digo yo. Una víctima en la multitud.

16

Los amos desquiciados

CADA VEZ QUE OIGO AQUELLO de que "Bush es el dueño del mundo" me echo a reír, con una sonrisa sarcástica, por supuesto. El presidente de Estados Unidos ha jugado el papel, muy a su medida, por cierto, del malo de la película, eso sí, aunque no es el único. Cada uno ha tenido su papel. Jacques Chirac posee hasta el físico perfecto de justiciero, y Lionel Jospin, en sus buenos tiempos, ni se diga, sólo había que observar la forma en que se paraba en las ceremonias militares: un auténtico inocentón, muy parecido a José Luis Rodríguez. Todavía espero algo de Sarkozy y de Ángela Merkel.

Pero en verdad, la pura verdad, que nos negamos a querer ver, es que los verdaderos mandamases del mundo son dos, con toda su retahíla de fantasmas oscuros detrás: Osama Ben Laden y Fidel Castro. Ya me dirán ustedes, qué pareja. Pues por ahí va el futuro, y no nos debe extrañar, ¿nos merecemos tamaño castigo, el de estar en manos de unos desquiciados? Pues, según como veo yo que actúan ciertos presidentes, por ejemplo, observemos y analicemos todos estos años de presidencia de José Luis Rodríguez, el error en algunas de sus decisiones lo pagaremos caro nosotros.

No cabe la menor duda de que la gente se merece lo que tiene, o sea: presidentes que fungen como intermediarios entre la bravuconería, el terror y los ciudadanos. Los ciudadanos, ya sabemos, votaron por esos representantes, menos los cubanos que hace cuarenta y nueve años, vamos para cincuenta, que no votan libremente, y ya se olvidaron lo que es votar en libertad, pues viven en permanente estado de terror; sencillamente la realidad está sometida a puro terrorismo de Estado.

Y es que no se puede estar todo el día conectado a Internet, leer a Dan Brown y a su secuela de imitadores, llenarse el estómago con una Telepizza zapatúa (aquí no hay segundas lecturas, por favor) en el país del aceite de oliva, y luego ser buenos votantes; no puede haber consistencia. La gente vota al tuntún, imbuidos, no por su criterio, sino por el criterio de los cretinos. Es una pena que la mayoría de los medios masivos de comunicación no denuncie el cretinismo imperante. Nos domina el cretinismo, la marginalidad y el crimen; al menos es lo que vemos en los informativos. Así y todo yo creo en la gente, en nosotros, y creo en el voto y en la democracia. Los políticos, sin embargo, me confunden.

Nota al margen: El Coma Andante ya consiguió que de la misma manera que se dan los premios Casa de las Américas, verificación política mediante, se discutan los premios hoy en el mundo, o sea que prime la lectura ideologicona de la cosa, siempre desde el ángulo caprichoso de la izquierda. Si vas a escribir un artículo y quieres que se publique tienes que equilibrar cuando se trata del castrismo, o sea, hay presos políticos en Cuba, tortura y desapariciones, pero el imperialismo yanqui es peor, y ahí con la perorata que ya podrán imaginar. O sea, equilibrar quiere decir enmascarar la verdad.

Lo mismo si quieres realizar una película: la productora te pone como condición que no sea muy anticastrista, por favor. Todo lo contrario sucede si el cineasta es de otro país, mientras más en contra de su gobierno esté, mejor pasará. Si vas a grabar un disco, no puede llamarse *Cuba Libre*, deberá llamarse *Revolución*, aunque seas un cantante de segunda, tendrás asegurado el célebre Olympia de París.

¿Me exilé para qué? Para encontrarme con que el mundo involuciona a la medida del dictador de Birán, y para vivir una cierta ilusión de libertad. Me recuerda cuando en la escuela, en Cuba, aprobabas sólo respondiendo a la pregunta política: "Describa cómo era Cuba antes y después de la revolución." Con echar pestes en contra del pasado y regar de flores a la revolución, pasabas de grado; lo demás no tenía ninguna importancia. Algunos jurados europeos son así, si no lo creen, pregúntenle a Régine Deforges.

Por otro lado, Osama Ben Laden no sólo ha provocado todas las masacres de las que hemos sido testigos, y posibles víctimas, desde el 2001 para acá, incluso antes, para los que vivimos en Francia. Además cambia el curso de las elecciones españolas, y consigue, ¡esto es lo mejor!, ¡bravo Ben Laden!, matar a casi tres mil personas en las Torres de New York, y algunos hasta se alegran. Luego, que un presidente electo se refiera en las tribunas del mundo democrático a un "abrazo de civilizaciones". ¿Qué hay detrás de ese "abrazo de civilizaciones"? Nada, palabrería hueca. O lo peor, o sea Al-Qaeda destruye la vida de miles de ciudadanos y de sus familias, y vamos a darle a los terroristas residencia, ayudas humanitarias, becas, estudios costosos, seguridad social gratis, besos y abrazos, lo que ocurrió en Estados Unidos y sigue ocurriendo en

todas partes del mundo, y ahora con el abrazo de civilizaciones, ni se diga.

Hace poco leí un artículo brillante, donde se argumentaba lo raro que resultaba para el ciudadano español que Zapatero hable de "alianza de civilizaciones", con los de afuera y, por otra parte, le haya dado por apoyar el desmembramiento de España. No tenían bastante con una nación, que ahora tendrán nación de naciones. A mí, como todos los nacionalismos me dan un asco repulsivo; por si acaso, si alguna vez pensé que España era la solución para mi vida, ahora lo veo lejano. Y como dice el protagonista del novelista cubano Juan Abreu en su estupenda novela *Cinco cervezas*: "El nacionalismo es el caldo de cultivo ideal de todas las monstruosidades humanas. El nacionalismo es un tumor maligno, una plaga siniestra".

Hará poco salieron editados en Francia dos libros, *El Magnífico* (Hugo et Compagnie, París, 2005) de Juan Vives (seudónimo) ex agente cubano exiliado en Francia desde el año 1979 (el título de este artículo hace referencia a su libro *Les maîtres de Cuba*) y *Cuba Nostra* (Plon, París, 2005) de Alain Ammar, Jacobo Machover y Juan Vives. En ambos se cuenta una verdad como un templo: la creación del terrorismo y de la guerra de guerrillas por Castro y el Ché Guevara, la relación que ha propiciado Castro entre los guerrilleros y los terroristas.

Léase el capítulo donde el antiguo cónsul de Venezuela, Nelson Castellanos, cuenta los vericuetos de la amistad del terrorista Carlos *el Chacal* con Castro, Osama Ben Laden y Hugo Chávez. Pero la revelación de estos libros es —según los autores— el asesinato de Salvador Allende, perpetrado por tres ráfagas de ametralladora en manos de Patricio de la Guardia, ex coronel castrista, su hermano, Antonio de la Guardia, fue

fusilado en el año 1989 por Fidel Castro al finalizar el Caso Ochoa. La sobrina de Patricio de la Guardia llevó a juicio a los autores del libro en el año 2007. Los autores no fueron declarados culpables de difamación, e Ileana de la Guardia no apeló, según me explicaron los autores de ambos libros. Los hijos de Patricio de la Guardia viven en el exilio y jamás hicieron proceso de reclamación alguno.

En la actualidad, Patricio de la Guardia se mantiene en una extraña liberación en Cuba, debe moverse con custodios y no siempre puede hacerlo a su gusto, aunque le permiten comunicarse telefónicamente con el extranjero,; se hizo pintor y vende sus pinturas en Cuba, en Miami y hace algunos años consiguió exponer en Madrid. En cualquier caso, poco a poco el pasado se va aclarando, pero las cosas siguen iguales de injustas, y aunque ya son evidentes los orígenes de por qué vivimos en el terror constante, nosotros, los ciudadanos del mundo libre, ya tenemos el porvenir amenazado, y desde hace mucho rato, y no únicamente por Bush, o por el presidente norteamericano de turno. Por todos los dictadores que un puñado de ustedes no sólo han querido ignorar, que además han apoyado.

Estoy por pensar que si las cosas cambian en Cuba sería solamente porque Nicolas Sarkozy se lo propusiera. Hablando como los locos.

17

Un final de año estremecedor

Nunca olvidaré aquel fin de año, día de Nochebuena. Mi primo y yo éramos pequeños, contábamos entre unos seis y cuatro años, tal vez un poco más. La familia nos habíamos reunido en casa de mi tía, en la calle Merced, en La Habana Vieja. De súbito sonó un disparo. Mi primo y yo fuimos los primeros en abrir la puerta, mi abuela se parapetó entre nosotros y un cadáver: un hombre joven vestido de militar. La madre, el pelo blanco en canas, salió del apartamento y, deshecha, se lanzó sobre el cuerpo de su hijo. Después oímos decir a los mayores que el muchacho se había suicidado porque iba a ser juzgado por traidor a la revolución en un tribunal popular. Cuentan que sus últimas palabras fueron: "Muero por Fidel", lo que no dejaba de involucrarlo en un doble sentido. ¿Quiso decir que moría por fidelidad a Fidel o por culpa de Fidel? Sólo era un joven que hacía su servicio militar, se había escapado para ver a la novia, y por eso lo iban a acusar de desafección. Un charco de sangre rodeaba su cabeza, y la mano todavía temblorosa, en la agonía. Esa imagen no me ha abandonado jamás.

En el final de año del 2006 volví a recordar este suceso, sería porque murió un dictador, seguía enfermo el otro, y

ahorcaron a un tercero. Vaya noticias de fin de año, no pongo signos de exclamación porque no lo merece, de alguna manera nos lo esperábamos. Estaba cantado que moriría Augusto Pinochet sin ser enjuiciado y condenado como debió de haber sido. Murió de vejez, de sopetón, y yo diría que de gusto, con tal de fastidiar el curso que debió seguir el proceso.

Pero pasó, bastaron unos días, pocos, bastante pocos, para que nadie se preocupara más del asunto. En Chile la gente siguió con la algarabía de la Navidad y de las fiestas, como en cualquier otra parte del planeta. Tanta tela que cortar con Pinochet, y en un santiamén se paró la textilera. Aunque según la presidenta chilena y la hija de Salvador Allende, sus deseos son que el juicio continúe, aún en ausencia del dictador, y que se reconozcan los crímenes. Bien, me imagino que para algunos, si pudieran, irían más lejos, no sé cuánto, porque el ser humano sorprende las dimensiones que tiene para aceptar lo escabroso y macabro del espectáculo.

Sadam Hussein fue ahorcado, no creo que, pese a la amplia difusión de la noticia, acompañada de dos videos, mucha gente prestó la atención requerida, dado que se encontraba inmersa en las últimas compras de fin de año. La fecha no fue escogida supongo que por azar, al menos pensando en el impacto internacional; no es lo mismo colgar a un dictador en época normal que en época de fiesta. Espectáculo aparte, el consumismo de fin de año lleva mucho tiempo y neuronas. Sadam Hussein, el asesino de cientos de kurdos y de oponentes a su régimen, fue ahorcado de madrugada, víspera de fin de año; pero peor, al alba del día final de peregrinación musulmana a la Meca, el día de dar gracias a Alá. Simbólico, desde luego; como ha sido también de gran simbología, y mucho

más, de curiosidad inquietante, que casi tres horas después del ajusticiamiento ocurriera un atentado terrorista de ETA en el aeropuerto de Barajas.

El mundo ofrece un espectáculo horrendo de cotidianeidad, robándole al arte su espacio y las posibilidades de ver la vida a través de la obra artística.

También por las mismas fechas un doctor español viajó a La Habana, con el objetivo de traer noticias sobre el dictador enfermo. Esta vez se trata de Fidel Castro, al que no veíamos desde hacía algún tiempo en su achacosa calistenia empecinada, regalo que nos hizo en una de sus últimas apariciones. Regalo porque, empeñado en dar noticias de su salud por sí mismo, lo que brindó fue la más ridícula de las imágenes, una especie de Frankenstein, igual que a uno de esos juguetes de cuerda o batería defectuosa importados de China. Pues bien, en contra de todos los diagnósticos, y de lo que hemos ido viendo hasta ahora sobre el Coma Andante, el prestigioso cirujano José Luis García Sabrido dijo en lo que no sabemos si fue una conferencia de prensa o qué, dijo que... ¿Qué fue en realidad lo que dijo? Nada, la desabrida declaración de García Sabrido, no conduce a ninguna conclusión, como si no pasara nada, que es lo que quiere justamente la dictadura castrista que se sepa o que no se sepa. Qué pena que un prestigioso hombre de ciencia, que trabaja con la verdad, con la sanidad, con el cuerpo y la mente, haya tenido que exponerse, por razones ideológicas, no queda otra, a semejante confrontación personal por decisión propia. Sospecho que no tenga otras razones, porque este señor vive en un país libre, en democracia, y no tiene por qué acceder a ninguna orden que le exija dictadura alguna. O sea, este médico ha ejercido su libertad de asistir al lecho o al expediente clínico

de un dictador, de la misma manera que por falta de libertad ningún médico cubano puede hacer lo mismo o lo contrario, o sea negarse a lo que le impongan. Esperemos que este hecho no dañe la reputación de este excelente doctor. Desde luego, que si el dictador a visitar hubiese sido Augusto Pinochet, vamos, ni se diga, ya estarían los izquierdistas españoles dándole mítines de repudio a tiempo completo delante de la consulta.

Todo esto dio asco. Tanto el espectáculo de Sadam Hussein antes de ahorcar y ahorcado difundido como una nueva especialidad de publicidad navideña, como el atentado terrorista, el dictador chileno muerto como quiso, y el otro que se va a morir de la misma manera, con la complacencia de mucha gente, que sin embargo, no ha pedido jamás para Castro lo mismo que pidió para Pinochet, pese a que las víctimas del primero superan con mucho a las del segundo. Pero así es la vida, o sea, la del juez Baltasar Garzón.

No pude pasar un fin de año como la mayoría de los mortales, contenta, en unión de mi familia. No, porque mi familia se haya dispersa por el mundo, entre cementerios y ciudades, igual que mis amigos. Y porque en días tan festivos, un hombre, un preso político cubano Juan Carlos Herrera Acosta, condenado a veinte años, después de pasar veintiún días en una celda tapiada, de castigo, se cosió la boca con alambre de púas. El doctor madrileño seguramente no se enteró de este acontecimiento.

Juan Carlos Herrero Acosta pasó veintiún días en una celda tapiada, después de haber sido golpeado salvajemente, arrastrado por toda la prisión, delante de los demás prisioneros, humillado, por el mero hecho de exigir que le dejaran hablar por teléfono con su familia. A lo que se negaron sus verdu-

gos argumentando que él se dedicaba a denunciar las torturas en la cárcel. A lo que el prisionero añadió que si no hubiera torturas no tendría él que denunciarlas. Juan Carlos Herrero Acosta, según informó Oswaldo Payá, líder opositor del Movimiento Cristiano de Liberación, se cosió la boca con alambre de púas, no es la primera vez que lo hace. Imaginemos por un momento cómo pudo sentirse ese hombre para hacer lo que hizo, en qué condiciones se hallaba para trasmitir semejante mensaje de fin de año a su familia, a sus compañeros, al mundo. Pero el mundo ni siquiera se inmutó con la noticia, demasiado atiborrado como estábamos con la muerte de un dictador, la enfermedad de un segundo, el ahorcamiento de un tercero, un atentado terrorista, y la guerra, ahí, aliñando con sangre el pavo de la cena familiar.

El día 12 de enero del 2007 me enteré por la prensa de que el disidente Miguel Valdés Tamayo, negro, moría en condiciones sospechosas en un hospital cubano. Valdés Tamayo contaba cincuenta años, era uno de los setenta y cinco opositores encarcelados en el 2003. Había sido liberado con licencia extrapenal a causa de problemas de salud. Sufrió dos infartos durante su estancia en el hospital que le provocaron la muerte. En el pasado mes de octubre el disidente fue golpeado con bestialidad cuando, después de ser liberado, intentaba salir de su casa, acompañado de su esposa Bárbara Collado Portillo. La licencia extrapenal sólo sirve para que los presos enfermos no mueran en la cárcel.

En la cárcel, desde hace años, se pudre otro disidente negro, Jorge Luís García Pérez "Antúnez", quien ha sido golpeado brutalmente en múltiples ocasiones, incluso delante de sus familiares cuando lo han ido a visitar. El hombre lo que

ha pedido en diversas oportunidades es que le entreguen las cartas de solidaridad que recibe desde el extranjero. Bertha Antúnez, su hermana, ha denunciado numerosas veces que su hermano haya sido golpeado hasta sangrar por el cuello, esposado, delante de ella.

El periodista Guillermo Fariñas, director de la agencia de prensa independiente Cubanacán Press, mantuvo una huelga de hambre que estuvo a punto de acabar con su vida. Pedía no sólo que la conección a Internet fuera libre, sino también un derecho de todos. Por eso estuvo preso, y su huelga se extendió a siete meses.

Estoy revisando este libro un año después, un 18 de diciembre del 2007. No se ha muerto ni se morirá. Es eterno. Llegaremos a 2008 con él.

Ya llegamos al 2008... continuará...

18

Cuba, la malquerida.
Fidel o Fifo, el amante ideal

RECUERDO QUE PASÓ LA JORNADA de conmemoración del 50 aniversario de la Declaración de los Derechos Humanos, como si malanga, como si nada. Resultó vergonzoso constatar la mayoritaria indiferencia que existió con respecto a las violaciones de estos derechos en Cuba y, sin embargo, para muy pocos, constituye un secreto que en la isla se violaron y se violan absolutamente todos los artículos de la declaración. Pero el rollo de película llega a su fin, y la gente se tapa los ojos para no dañarse las pupilas.

Para empezar, el breve texto creado en París en 1948 apenas se editó en el país caribeño. En 1981, integró un pequeño cuaderno de reducida circulación. En 1985 fue editado por la Universidad de La Habana sólo para consulta interna de un ínfimo grupo de estudiantes. En 1988 fue impreso para impresionar a una comisión internacional que visitó la isla con el objetivo de informar sobre la situación de los derechos humanos en las cárceles. Luego vio la luz en otro libro titulado *Fidel Castro y los derechos humanos*, como si los hubiera inventado el Comandante, como si Fidel fuera el amante perfecto, a la medida, de los derechos humanos.

En el 1989, el compositor francés Michel Legrand llevó al Festival de Cine de La Habana su *Concertoratoria*, nada más y nada menos que cada artículo de la declaratoria cantado por sopranos, tenores, contraltos, además de tres coros. Trabajé con él, y soy testigo del corre-corre que se armó entre funcionarios y segurosos. Era el ocaso del año de los fusilamientos a cuatro generales en un juicio que la ONU calificó en enero de 1995 como desacato grave de las normas relativas a un proceso imparcial y violación de los artículos 9 y 10 de la declaración, los del famoso caso Arnaldo Ochoa y Antonio De La Guardia. Con el ambiente tenso existente en la época, la dictadura no podía permitirse prohibir los carnavales, ni el festival, ni al mismo Michel Legrand. Fidel tuvo que tragar en seco, y la declaración fue cantada y coreada. Y después, Fidel la volvió a esconder.

Muy pocas personas tuvieron y tienen acceso al texto de los derechos humanos, el documento más importante de este siglo y del venidero. Nunca ha formado parte del plan de estudios de las escuelas, tampoco de ninguna organización de masas, en un país donde la educación dejó de serlo para convertirse en adoctrinamiento masivo, basado y dirigido en y desde una única línea ideológica, intransigente y vejatoria de los valores humanos, culturales y universales.

Sorprende que el mundo titubeara y titubee cuando se trata de condenar los cincuenta años de férrea dictadura impuesta por Fidel Castro. Incluso, cosa rara, pareciera que, salvo en excepciones, donde único coinciden gobiernos u integrantes de partidos, ya sean de izquierdas o de derechas, es en jalarle la leva al barbudo, caerle bien, dorarle la píldora, cosa que, según los más y los menos ingenuos, facilitaría una transición

pacífica. Y mientras tanto nuestro dolor, el inmenso dolor del pueblo cubano no ha sido reconocido.

Es triste y deplorable comprobar la interpretación que algunos gobiernos occidentales hacen de la situación cubana, los intereses meramente económicos provocan que estos gobiernos abran las puertas al tirano que oprime a todo un pueblo, cerrándole así a ese pueblo las posibilidades de libertad, de dignidad, y de lo principal: de vida.

¿En nombre de qué justicia se ignoran los miles de fusilados, o crímenes enmascarados con accidentes de autos, de aviones, o simples agresiones callejeras? Oí decir a un viejo en una esquina de La Habana Vieja, que en *este* (aquel) país no le cortan las manos a nadie a la manera de como lo hicieron con Víctor Jara, pero que de seguro vendrá un ladrón, negro de preferencia, los niveles del racismo desbordan, que cortará la mano del non grato, y luego se argumentará que fue sólo cosa de un *nichardo* marginal para robarle el reloj.

¿En nombre de qué justicia se olvidan los cientos de presos políticos, no reconocidos como tales, sólo porque un hombre decide que son presos contrarrevolucionarios? ¿En nombre de qué justicia se justifican los miles de desaparecidos en el mar cuya cifra aún no se ha podido calcular? ¿En nombre de qué justicia se borra de la historia a dos millones y medio de personas en el exilio, entre los que se encuentra el pueblo trabajador, profesionales, intelectuales y artistas, políticos, hasta militares, confundidos en diferentes olas migratorias? ¿En nombre de qué justicia se incluyen o se tachan de las listas los deseados o indeseados? ¿Cómo olvidar que a una poeta, María Elena Cruz Varela, la obligaron a tragarse sus poemas y la torturaron salvajemente en la cárcel durante dos años? ¿Y a los cineastas Jorge

Crespo y Marco Antonio Abad (cuyo precedente se encuentra en el cortometraje censurado *PM*, realizado por Sabá Cabrera y Orlando Jiménez Leal), liberados luego de dos años de cárcel, condenados a quince por propaganda enemiga, debido a la presión internacional ejercida por las firmas de varios cineastas del mundo entero? ¿Y el bárbaro asesinato de las cuarenta y tres personas, entre ellas doce niños, a bordo del remolcador *Trece de Marzo*, en julio de 1994? ¿Por qué el mundo ha hecho oídos sordos a semejante crimen? ¿Es que esas víctimas, sobre todo los niños, son menos víctimas porque una dictadura supuestamente de izquierdas ha acabado con ellos? ¿Por qué no se habla de esos doce inocentes, por qué se les trata como a gusanitos que huían al falso paraíso? Relativamente hablando, ¿dónde queda el falso paraíso? ¿Y los muertos en la guerra de Angola? Una guerra forzada, impuesta a los cubanos.

Cuando se libera a un preso, éste debe abandonar de inmediato el país. Expulsar o asesinar a los rebeldes siempre ha sido la válvula de escape. ¿En nombre de qué justicia se esconde el caso de los setenta y cinco periodistas, poetas, bibliotecarios independientes encarcelados, sin juicio decente, o a aquellos cuatro cubanos miembros del Grupo de Trabajo de la Disidencia Interna, a los que nunca se les hizo juicio, cuya única acusación fue la de haber redactado un documento lúcido titulado "La patria es de todos"?

¿Por qué los ciudadanos cubanos no tienen el derecho de circular libremente, por qué necesitan y están obligados a pagar altos precios en una moneda que no ganan, el dólar, para comprar un permiso de salida del país, además de pagar permisos de residencia en el extranjero y después tienen que demandar y comprar visas, para entrar en su propia tierra natal? Señalo,

de paso, que aquel que abandone el país o sea expulsado del mismo pierde todas sus pertenencias y nunca más podrá residir en el interior.

En ninguno de estos casos se puede recurrir al bloqueo americano como atenuante o paliativo, además de que según cifras de la CEPAL cada año entran en la isla, vía el exilio cubano, ochocientos millones de dólares como mínimo, lo cual constituye la primera fuente económica del gobierno.

Mil veces leí en los periódicos las declaraciones de Castro sobre su salario y sus condiciones materiales de vida. El análisis que no hizo el periodista de turno fue que a Castro no le hace falta nada, es dueño de una isla y posee once millones de esclavos. El Sindicato Internacional de Trabajadores condenó en su momento a los empresarios foráneos que contratan a precio de esclavistas a los obreros cubanos, ya que el gobierno garantiza la obediencia sin peligro de revuelta social, ni huelgas. El salario medio era y sigue siendo de cinco dólares mensuales al cambio interno. Por supuesto, el dólar, la moneda del *enemigo* es como Bulé en la canción popular, el que manda.

Para concluir, en ninguna de las denuncias de violaciones de derechos humanos he leído los de los casos siguientes, no he tenido que remover cielo y tierra, las encontré en *El Nuevo Herald Digital*:

Un coronel de la Seguridad del Estado arrestó el martes 8 de diciembre en La Habana al doctor Oscar Elías Biscet González de 38 años, presidente de la Fundación Lawton de Derechos Humanos, informó su esposa, Elsa Morejón. Es la tercera vez en menos de una semana que el médico va a prisión.

O esta otra:

La reclusión de la invidente y activista de derechos humanos Milagros Cruz Cano en el hospital Siquiátrico de La Habana es una flagrante violación de los cánones éticos de la especialidad porque se utiliza a la medicina y a la ciencia con fines políticos.

Milagros no tenía historial de crisis agudas, siquiátricas o mentales. Era una mujer de treinta años cuando fue recluida. La invidente fue golpeada por miembros del Ministerio del Interior frente al Tribunal Provincial de La Habana, la víspera de un juicio anunciado contra el periodista independiente Mario Viera. La madre, Caridad Cano, aseguró que su hija estuvo encerrada con locos agresivos, según le informaron familiares de otros pacientes. La joven padecía de epilepsia, su vida corría peligro si se le aplicaran electroshocks. Hoy vive en el exilio.

Por otra parte:

Néstor Rodríguez Lobaina, de 32 años, presidente del Movimiento Cubano por la Democracia está preso y en huelga de hambre desde la noche del 7 de diciembre, según informó el padre del disidente.

¿Por qué nadie se arriesgó a investigar estos hechos?

¿Por qué ni siquiera se mencionaron estos casos evidentes en los dossieres conmemorativos del cincuenta aniversario de la Declaración de los derechos humanos?

En el mismo momento en que se creó una comisión

llamada Justicia Sin Fronteras, cuya petición es acabar con las barbaries del siglo veinte, y que esperaba hacer del año 2000 el año de la creación efectiva de una Corte Penal Internacional, cuyos firmantes son de altísimo prestigio: Abdelkarim Allagui, Tahar Ben Jelloun, Pascal Bruckner, Daniel Cohn-Bendit, Inés de la Fressange, André Glucksmann, Bernard Henri-Lévy, Rosé Ramos Horta, Jacques Julliard, Alain Madelin, Michel Rocard, entre otros. El mismo día de dicho cincuentenario, un grupo de exiliados cubanos de la Asociación Europea Cuba Democrática presididos por Jacobo Machover, escritor y periodista de la Asociación Sin Visa, y otros independientes asistimos a la denuncia presentada por cuatro víctimas directas o indirectas del régimen de Castro en la sede de Amnistía Internacional ante el abogado Serge Lewisch y varios órganos de prensa. Ileana de la Guardia, hija del general fusilado Antonio de la Guardia, sobrina de Patricio de la Guardia, condenado a treinta años de prisión por haberse negado a denunciar a su hermano; Lázaro Jordana, pintor, prisionero político, condenado a quince años, pasó seis; Pierre Golendorf, ciudadano francés, condenado a diez años años, estuvo treinta y ocho meses; Luis Ruiz, artista plástico, disidente, condenado a quince años de cárcel. Los políticos Alain Madelain y Michel Rocard se hallaban también presentes en la conferencia de prensa ofrecida en el local de Presse Club.

¿Hasta cuándo nuestra historia seguirá siendo incomprendida y nuestra dignidad vejada, hasta cuándo tantos sacrificios y esfuerzos pisoteados? Siempre nos quedará un mal sabor luego de este tipo de conmemoración tan importante para el futuro de la humanidad. Tengo la sensación de que

Cuba es más que *la malquerida* de la célebre canción; es la malinterpretada.

Si tanto quieren ustedes, ciudadanos del mundo, a esa Cuba de los cubanos, entonces ¿por qué se *empeñan*, como diría otro bolero, *en herirla así*? Con ignorancia e indiferencia. Y en tratar a Fidel como el amante ideal.

19

La guerra y el circo fidelista

HUBO OTRA MANIFESTACIÓN en La Bastilla; a mí siempre me tocan. En La Habana vivía frente a la Oficina de Intereses de Estados Unidos, podrán imaginar, el sitio donde Fidel ubicó el Protestódromo Elián. Y en París, vivo a unos pasos de la Bastilla.

Salí a comprar unos discos en la FNAC y distingo el tumulto, me aparto. Entonces se me acercó un muchacho vestido de militar, junto a otras dos chicas vestidas también de militar. Yo vestía una *doudoune* color fucsia, el joven se me pegó y, tirando del cuello del abrigo vociferó que el fucsia es anticuado. Me viré, y aunque asustada, le contesté que más anticuado, e imbécil, era disfrazarse de militar. En medio del careo que se armó, averigüé la causa de la manifestación, la respuesta enérgica no se hizo esperar: contra Sarkoky y contra la guerra. ¿Contra la guerra disfrazados de militares? A lo que respondieron que era lo más barato que había en materia de ropa. Mentira, lo más barato es mi abrigo comprado en Froggy. Esos trapajos verde olivo cuestan más caros que un esmoquin.

Alegaron que era lo mejor contra el frío, y una de las muchachas en perfecto francés aseguró que ella era rusa y que

sabía lo que era el invierno duro. Ahí me puse en un tacón, y le espeté: "Mira, tú, de rusos no me hables, que los conozco bien. Los sufrí durante treinta años. Toda una vida. ¿Y tú sabes quién es Fidel?" No sé por qué hablé de Fidel, no venía al asunto, pero como en la novela de la escritora italiana Domitilla Calamai, siempre para mí *La culpa la tiene Fidel*. La rusa fingió no conocer a Fidel.

Yo estoy contra la guerra; hemos vivido, vía medios masivos de comunicación, sobradas experiencias de bombardeos. Los más recientes, con el objetivo de atrapar a los malhechores, lo único que han conseguido es asesinar a inocentes. Y los truhanes siguen vivitos y coleando, Milosevic remoloneó en un juicio hasta que se murió de muerte natural, y Ben Laden, divertido, nos envía mensajitos mensuales para que nos vayamos muriendo lentamente, de pánico, o de un cáncer provocado por el terror de entrar en un supermercado, y pensar que seremos exterminados en menos de lo que canta un gallo.

Me gustaría saber por qué los americanos, en lugar de tanta guerra anunciada, y sus consecuencias —o sea, los espectáculos circenses de mal gusto organizados por la izquierdona— no van al grano y envían un comando, de esos de los que se inventa Hollywood en los soporíferos filmes de Van Damme a cuanto dictador o terrorista ande por ahí, más que perdido, encontrado. Todavía no me explico por qué no han logrado echarle garra a Ben Laden. La guerra en Afganistán sólo sirvió para matar a buena parte de la población, para que periodistas como Julio Fuentes, entre otros, fuesen asesinados vilmente, para aterrorizar al mundo, claro; y de paso para que los de Al-Qaeda recularan alguito, pues por lo que me cuentan el miedo allí sigue intacto, y muy pocas mujeres se han quitado el velo.

Sin embargo, ya no recibo más mensajes de solidaridad por Internet a favor de las mujeres víctimas de la burka... Recibo tantas cartas a firmar en contra de la guerra que si las firmo todas no podría terminar mi novela... Y juro que, por momentos, me dan ganas que acabe de estallar la guerra de una vez para que me dejen tranquila con las dichosas firmas. Conozco mi reacción, el culpable es Fidel, quien nos mantuvo tantos años, como en el cuento de ahí viene el lobo, y nos mantiene todavía desde su lecho de enfermo o de muerte, haciéndonos creer que los imperialistas van a atacarnos, y que hundirán de un bombazo la isla en el mar. Tanto va el cántaro a la fuente que al fin se rompe, pero no se romperá con Cuba. Fidel no tiene petróleo, y para colmo, los americanos lo ven como un loco simpático.

Lo extraño es que con las firmas sucede exactamente lo mismo que con lo del joven y sus compañeras vestidos de militar protestando en contra de la guerra. Mucha firma en contra de los americanos, pero ninguna petición en contra de Sadam Hussein en su momento, ni en contra de Fidel Castro, ni en contra de Hugo Chávez, quien ya ha cometido unos cuantos disparates de lesa humanidad, y que ha ido desmantelando Venezuela a una velocidad que ni cuando la furia de los Placatanes imperaba sobre la faz de la tierra.

Mucho menos firmitas en contra de Fidel Castro, pero ya eso es costumbre. Jamás había recibido por parte de los españoles, que en estos días me han enviado e-mailes en contra de la guerra de George Bush, jamás, les digo, he recibido de ninguno de ellos, una petición en contra de ETA. ¿Raro, no? A eso le llamo yo el circo de la izquierdona, el circo de lo políticamente correcto.

Y ni me hablen de los actores y actrices colaboracionistas. Viviendo en París y estudiando un poquito una cierta época situada en los años cuarenta, puedo explicarlo concretamente: las ganas de figurar, el embullo de clamar a lo loco y sin sentido, aliados de la ignorancia, exentos de dramas personales. La necesidad del drama, que como no lo viven cotidianamente, lo interpretan mal. O por otro lado, el lamentable silencio. Aburrido, en una palabra.

Es una pena que entre ellos haya gente con un pasado doloroso, y que hoy traicionen ese dolor, sólo por situarse del lado cómodo.

Porque es obvio, lo cómodo es ponerse en contra de George Bush o en contra de cualquier presidente norteamericano de turno. Sin tomar partido en contra de Hugo Chávez, de Fidel Castro, de ETA, de Tirofijo (en su momento, otro que murió de anciano) y compañía... Yo digo que estoy en contra de la guerra, pero también estoy en contra de las dictaduras y del terrorismo que las provocan. Es lo único que puedo decir, porque no sé nada más... No sabíamos si George Bush quería la guerra porque quería el petróleo, lo más probable; porque en ese caso Jacques Chirac también no la querría por lo mismo, o sea por congraciarse con los dictadores que le daban y con los que les puede quitar a la manera francesa, o sea a base de verborrea gala.

Y mientras tanto el peligro acrecienta. Y el terrorismo y los dictadores —valga la redundancia— se alían, hacen uno. La pauta en el mundo la dictó Fidel. Todos lo imitan.

Por cierto, en el 2003 se celebró en París la Cumbre Franco-Africana, mucho dictador africano asistió. Y uno más, el dictador cubano, que pasó por esta ciudad en escala hacia Vietnam, acompañado de su hijo mayor y del Ministro de

Relaciones Exteriores, Felipe Pérez Roque. El hotel Lafayette Concorde, en el que se hospedaron, posee un corredor que comunica con el sitio donde sucedió el evento. (Ver en www .telebemba.com, sección Reportajes.)

En el lobby del hotel se hallaba la plana mayor de la embajada cubana, además de un grupo de opositores, tal vez por eso los cuerpos de seguridad de ambos países daban al cuello. Felipe Pérez Roque salió del hotel y un periodista lo abordó, alguien gritó: "¡Viva el proyecto Varela!" Refiriéndose al proyecto de Osvaldo Payá Sardiñas, líder del movimiento demócrata cristiano en el interior de la isla, y premiado recientemente con el premio Sajarov en el Parlamento Europeo. El ministro de Relaciones Exteriores sopesó con las manos sus genitales y respondió: "¡El proyecto Varela me lo paso por los cojones!" O sea, el circo de una dictadura izquierdona. Parecía la segunda parte de una entrega de premios.

Por eso lo que más me gustó de la gala de los "Fracasos de la música", digo, de "Victoires de la Musique" en Francia, retransmitido por el Canal Dos, es que después de tanto mensaje oportunista en contra de la guerra y del presidente americano, dos artistas se pararon y pusieron las cartas sobre la mesa. Uno de ellos fue Renaud, quien se pronunció en contra de la guerra, sí, pero en contra de quienes la provocaron en su momento Ben Laden y Sadam Hussein. El otro cantante fue el africano Tiken Jah Fakoly —mejor disco reggae—, que hacía su debut con la canción *Francáfrica*. Después de cantar como un dios de ébano, soltó su mensaje: "Me pregunto por qué Francia mantiene los tanques en África." En perfecto francés, un gran artista, comprometido con su arte y con su causa, que es su dolor. Sin circo fidelista, por fin, a favor de la paz.

20

Cuba, *mon amour*

Cuba de 5 a 7

Si observamos un mapa de mi país nos daremos cuenta de que Cuba posee más cárceles que playas, y eso que somos una isla rodeada de mar. Desde hace casi cincuenta años el pueblo cubano padece una de las más represivas y sangrientas dictaduras. El proceso iniciado en el año 1959 con el nombre de "revolución" en corto tiempo devino una pesadilla, y los castristas comenzaron a fusilar inocentes, a asesinar a aquellos que no aceptaron el disparate como futuro. Desde entonces el horror ha seguido empañando la vida del cubano: ejecuciones, desapariciones, prisiones, con la complicidad de la comunidad internacional.

Reinaldo Arenas pasó dos años en la cárcel, marchó al exilio y se suicidó en Nueva York. Guillermo Rosales, Carlos Victoria se suicidaron en Miami. Tres escritores de talla universal.

El poeta Raúl Rivero fue condenado a veinte años de cárcel, premio David de poesía, premio Julián del Casal de po-

esía, premio Reporteros Sin Fronteras del año 1997, premio Guillermo Cano de la UNESCO. A Raúl Rivero se le acusó, como a los demás, de poseer una máquina de escribir, una computadora portátil, un fax, de navegar por Internet desde un sitio público, (Internet está prohibido en los domicilios, el régimen sólo lo autoriza a personas de máxima confianza que trabajan para instituciones oficiales, y en Cuba todo toma carácter oficial). También, en el caso de algunos de ellos, incluido Raúl Rivero, se les enjuició por haber sostenido entrevistas, en dos o tres ocasiones, con un funcionario de la oficina de intereses de Estados Unidos en La Habana.

Hay que señalar que entre los periodistas independientes el gobierno había infiltrado a varios espías, entre ellos Manuel Orrio, de seudónimo *Miguel*, uno de los más activos dentro de las organizaciones disidentes, tan activo era, que fue él quien insistió y convenció a Raúl Rivero a recibir y ser recibido por James Casson, el funcionario americano. O sea, el colmo de la chivatería: instigar, para después delatar. Es evidente el desahucio de ese gobierno; ni los espías tienen trabajo, y deben buscárselo como pueden.

Después de la ratificación de la condena hablé con Blanca Reyes, esposa de Raúl Rivero, con quien contactaba por teléfono, cada vez que el Ministerio de Comunicaciones y del Interior de Cuba lo permitían. Por Blanca Reyes también supe cómo se desarrolló el juicio de su esposo, y de algunos de sus compañeros. Las esposas de los presos crearon un grupo llamado Las Damas de Blanco, porque van vestidas de blanco y van juntas a todas partes, con el fin de protegerse entre ellas; gracias a ellas tenemos noticias de sus esposos.

Raúl Rivero tiene un gran sentido del humor, es un hom-

bre abierto, un demócrata, muy conciente de su lucha: la libertad de expresión. Blanca me contó que le vio entrar calmado en la sala del tribunal, y que incluso intentaba aligerar con sus respuestas sinceras el pesado ambiente provocado por los sicarios de turno: el fiscal, testigos, abogados, y ante el absurdo interrogatorio reaccionó con frases precisas no exentas de ironía mezcladas con humor.

El fiscal le llamó alcohólico y aseguró que él era peor que un drogadicto creyendo que de ese modo lo insultaba. Me pregunto qué pensarán los familiares de los drogadictos y los alcohólicos, cuando en el mundo civilizado cualquier alcohólico o drogadicto es considerado como enfermo y se los trata de salvar para integrarlos a la sociedad y puedan recuperar una vida normal. En Cuba, para la dictadura castrista ser alcohólico o drogadicto, según el fiscal de marras, es rebajar a alguien al mismo nivel que el peor de los delincuentes o de los asesinos.

Raúl Rivero conservó la calma, poco pudo hacer. Su esposa sólo pudo verlo durante tres minutos. Él pidió que hiciéramos algo para liberarlo. Fue muy digno y ante una pregunta del fiscal respondió con su verso más grande: "Yo no conspiro, yo escribo".

En los primeros meses fue encerrado en una celda junto a presos comunes, llena de excrementos, en calzoncillos a causa del intenso calor. Padeció una neumonía y tiene un enfisema pulmonar; estuvo encerrado en una celda del tamaño de un baño, tenía que secar las paredes constantemente con un trapo porque el agua chorreaba por ellas. Como compañía, el suelo cubierto de ranas.

En febrero del 2003 también hubo otro acontecimiento, bastó una semana para que el régimen enjuiciara y ejecutara a

tres jóvenes negros cuyo único delito fue secuestrar una vieja lancha con el objetivo de viajar a Estados Unidos. El régimen los tildó de terroristas, y de poner en peligro la vida de los rehenes. Es cierto que estaban armados, pero ninguno de los rehenes fue herido, no hubo violencia. Eran sólo tres jóvenes que deseaban huir en busca de la libertad.

Cuando sus familiares los visitaron en la prisión, ninguna de las autoridades les informó que los veían por última vez. La madre y la hermana de uno de ellos contaron que ni siquiera les mostraron el cadáver luego de haberle dado paredón. Debo señalar que entre las heroínas presentadas como tales en los medios de comunicación cubanos, todos en poder del castrismo, figuraban —ya lo dije antes— dos francesitas turistas que ayudaron a la policía cubana a detener a los asaltantes de la embarcación.

Me pregunto si a esas francesitas les gustaría que la pena de muerte se restableciera en Francia.

Algunas personas solidarias con el pueblo cubano se inquietaban. ¿Qué pretendía el criminal en jefe, Fidel Castro, con estos hechos? Pues varias cosas: intimidar al pueblo que, por el contrario, cada vez tenía menos miedo y cada vez hablaba con mayor entereza en las calles de la espantosa situación en la que se veían entrampados. Castro también pretendía intercambiar a los espías castristas condenados en Estados Unidos con los disidentes presos en Cuba; igualmente, en caso de que, a Estados Unidos, cosa que venía sucediendo desde hacía unos cuantos años, se le ocurriera levantar el embargo, pues éste es el pretexto para impedirlo, con represión y ejecuciones.

Entre los disidentes presos también hubo una mujer admirable, Marta Beatriz Roque Cabello, economista, condenada

a veinticinco años de cárcel, el gobierno le pedía doscientos. Esta mujer estuvo presa en otras ocasiones, y sin embargo no ha cesado en su lucha en contra de la tiranía. Y un médico negro Oscar Elías Biscet, condenado a veinte años. Otro poeta, Manuel Vázquez Portal, condenado a veinte años. Manuel Vázquez Portal fue liberado unos meses después que Raúl Rivero, con licencia extrapenal, lo que quiere decir que pueden ingresar en cualquier momento en la cárcel, aún viviendo en el extranjero como es el caso de ambos. Vázquez Portal vive en Miami; Rivero en Madrid.

Yo diría como dijo Martha Beatriz Roque en el proyecto que fundó con otros cuatro disidentes: "La patria es de todos". Martha Beatriz fue liberada también por problemas de salud, y bajo licencia extrapenal. Ella reside en Cuba, y creó junto a Félix Bonne, Vladimiro Roca, y René Gòmez Manzano, el documento "La patria es de todos", junio de 1997, y posteriormente la Asamblea para promover la sociedad civil en Cuba, en mayo del 2005.

Pido a los franceses y a los ciudadanos del mundo que aman a Cuba, que se sumen a las protestas en contra de la represión y de los fusilamientos, y pido al gobierno francés que cese cualquier negociación con la dictadura cubana y que reclame la libertad inmediata de los presos políticos. Cuba lo agradecerá en un futuro, más temprano que tarde. Sólo así ustedes podrán conocer la libertad en mi país del mismo modo que yo la aprendí en Francia. Y Cuba dejaría de ser no sólo la cárcel más grande de periodistas del mundo, sino también la cárcel más grande de poetas del mundo.

Raúl Rivero, en libertad, vive en Madrid, con su esposa y una de sus hijas. Tiene una página semanal en el periódico

El Mundo. Sin embargo, cuando hablamos, por teléfono, o cuando nos vemos, sólo sabemos hablar de lo mismo, de Fidel... Al poco rato, nos ocupamos de la poesía, y aparentemente conseguimos olvidarnos por un rato de Fidel.

Este capítulo parece una secuencia de cama entre la francesa y la japonesa en la película *Hiroshima, mon amour* (de Alain Resnais, basada en una novela de Marguerite Durás). Inagotable. O como una persecución por un parque parisino, con aquella chica enferma, *Cleo de 5 a 7* de Agnès Varda.

21

El derecho de morir

ACABAMOS DE PRESENCIAR, a través de los múltiples canales de televisión internacionales y nacionales, los festejos por el 50 Aniversario del desembarco del yate *Granma*, el barco que llevó 82 expedicionarios de las costas de México a las costas de Playitas, en Cuba, con Fidel Castro a la cabeza. Sesenta hombres murieron en el intento de un asalto a la isla, más que un asalto al ejército de Batista. Doce hombres sobrevivieron, doce apóstoles, diría el pueblo que no siempre acierta, como en la Última Cena, y ahí empezó la verdadera leyenda del castrismo. En verdad fueron dieciocho los sobrevivientes. El desembarco fue uno de los primeros y numerosos fracasos de Fidel Castro, pero fiel a su máxima de "convertir el revés en victoria", el joven Castro hizo lo posible para colorear la tragedia con tintes religiosos heroicos y de ponerse él, como no podía ser de otra manera, como el Cristo que reparte panes y que convierte el vino en sangre, la sangre del sacrificio.

Cincuenta años después asistimos vía satélite a unas celebraciones que tienen más de funerales que de aniversario glorioso. La fundación del pintor Guayasamín había convocado (ésta es la versión oficial, el gobierno cubano no podía aparecer

como espónsor principal) para festejar en el mes de diciembre el cumpleaños de Castro que había tenido lugar en agosto, pero que debido a su enfermedad, debieron posponer hasta esta fecha que conmemora, ¿qué? ¿El cincuenta aniversario de un desembarco fallido donde hubo más mártires que héroes? ¿El cumpleaños de un anciano de 80 años que padece una enfermedad terminal?

Lo que es cierto es que Raúl Castro hizo un discurso mediocre, dirigido a esa extraña ambigüedad con los americanos, habló de una mesa de negociaciones, ¿para negociar qué? Pero corroboró con un tono grandilocuente, antiguo, y engolado, que habrá que respetar la decisión del pueblo cubano de ser socialistas. ¿Y por qué no mejor respetar el derecho del pueblo cubano de elegir si desea seguir siendo castrista, socialista, o lo que sea vía las urnas? ¿Por qué el comandante Castro que sustituye al comandante Castro no le ha dicho al gobierno norteamericano, que será el del 2008, o sea probablemente demócrata, que en la mesa de negociaciones pondrá el destino democrático de una isla que en aquel momento hacía casi cuarenta y ocho años que vivía y vive bajo una férrea dictadura? No lo hará. Los tanques desfilaron, el armamento pesado, los aviones de guerra, una maqueta del yate *Granma*, rodeada de tres mil pioneros, los soldados más jóvenes de la patria, la carne de cañón del futuro (según los propósitos de toda la vida de *Castro and Castro*). Hemos visto las imágenes de un pueblo mal comido, mal vestido, mal informado, hemos sido testigos de las consignas de los corderos del castrocomunismo defender con pobres palabras algo en lo que ni creen porque ya ni se sabe qué es. Le zumba el mango llevar cuarenta y nueve, casi cincuenta años, resistiendo en contra de los americanos para

que ahora Castro II, porque aquí estamos ya en una dinastía, se agarre a una tribuna y declare que abrirá una mesa de negociaciones, desde luego, lo más condicionada posible, o sea, que ¿de qué mesa de negociaciones se trata? De la misma de siempre, donde las condiciones las pongan los Castros, sin derecho a réplica de la otra parte, sin excusas ni pretextos, a acatar lo que le sermonee la voz cantante de Castro I.

Fidel Castro no apareció en la tribuna, ni en silla de ruedas, ni siquiera a través de una pantalla, nada de nada. Los rumores corren a cien mil por hora. Pero son sólo eso, rumores. Poco se supo durante meses de la enfermedad que lo aquejaba, de la operación que sufrió, y ahora ni siquiera si está vivo o muerto. Está vivo, pero más muerto que vivo. Su sobrina Mariela Castro, a quien conozco muy bien, afirma que su tío pasará a ser un consejero sabio en la sombra, una especie de divinidad del más allá. Para una psicóloga de profesión es bastante claro el mensaje. Quizás hubiera sido mejor que hubiese seguido saliendo medio desnuda de un tonel de vino en una de sus clandestinas representaciones teatrales de los años ochenta, a orillas del Johnny's Dream Club; al menos, era más transparente.

A mí esta alharaca de los festejos con crespones de pompas fúnebres, había quienes decían que anunciarían la desaparición física el día 7 de diciembre, otra fecha histórica, se conmemoraría la muerte del general negro Antonio Maceo en combate contra los españoles, y se recordaría de esta manera las cajitas diminutas con los restos de los combatientes muertos en Angola, que llegaron un 7 de diciembre del año 1989 para hacer olvidar los fusilamientos a los generales en el verano de ese mismo año. Toda esta barahúnda revulsiva me recuerda a una novela por entrega, aquellos folletones del XIX, o sencillamente

a aquellos novelones radiales, autoría de Félix B. Cagnet; el mejor de todos, *El derecho de nacer*, en la que un paralítico, mudo y casi moribundo don Rafael del Junco, no hablaba durante toda la trama de la novela, pero tampoco se moría nunca, ni acababa de hablar, ni de aclarar nada, hasta el final, en que se aclaraba todo, como es de esperar de todos los finales.

En esta ocasión por supuesto que ocurrirá lo mismo, hasta el final no se sabrá cuál será el verdadero final, y la película pica y se extiende, como la bola de un extenso y cansón partido de béisbol.

Lo que sí es cierto es que ahora es que comienza a pasar algo, aunque sea mínimo, lo pude advertir en los rostros desencajados y hasta en el demudado de Gabriel García Márquez. Precisamente el autor mezcló a Félix B. Cagnet y a *Celestino antes del alba* de Reinaldo Arenas con *El laberinto de la soledad* de Octavio Paz, y le salió *Cien años de soledad*), en la mueca sanguínea del actor Gérard Depardieu, en la consternación de Danielle Mitterrand, en la sumisión de Evo Morales ante Raúl Castro, y la sinuosidad de culebra de Daniel Ortega y de los demás, que ya sabemos que son el coro de presidentes que desterrarán a unos cuantos países de Latinoamérica, tiempo al tiempo. Al menos démosle tiempo a Rafael Correa. Esposos Kirchner, Michelle Bachelet y Luis Inácio Lula Da Silva, lo han hecho lo mejor que han podido en relación al fantasma de Fidel.

Está pasando algo, o sea todo eso y más, y como afirma Raúl Rivero, a los superespecialistas de Cuba lo único que les interesa es que un cadáver salga y haga un gesto de marioneta gélida con el puño flacuchento, para ellos regresar, más calmados, a su copita de vino de primera calidad, a su queso, su

jamón, en resumen, a sus comodidades. Es el caso de Ignacio Ramonet y compañía, el pueblo cubano les importa un comino, de lo que se trata es de que el castrismo sea eterno, mientras más lejos de su confort personal, mejor; que viva Fidel y que no estire la pata hasta que no acabe de revisar la última versión del libro *Cien horas* —¿o cien años?— *con Fidel*. De lo que se trata es de que el muñeco, como ya le llaman los cubanos, se asome y balbucee, actúe su ridícula calistenia de mamerto revolucionario. Pero eso dudo que vuelva a suceder, aunque desde luego algo insólito acontecerá, que para algo somos cubanos, "y p'alante y p'adelante, y al que no le guste que tome purgante", porque Castro ha previsto todo, hasta su ausencia como presencia (la inspiración proviene de una canción de Pablito Milanés, "*Un homenaje para tu ausencia, lo llenas todo con tu presencia*").

Igual, en lo más profundo de su mente, si es que aún la conserva intacta, el enfermo, lo único que ansía es un descanso para la última de las fatigas, parar el carromato de una vez y por todas, y ejercer su derecho a morir. Pero el testarudo dictador que viste sus magras carnes no se deja vencer por un caprichito de la naturaleza, ese de morirse así porque sí.

22

No entiendo, siempre aparece él

REGRESÉ DE UN VIAJE corto a Barcelona, ciudad que adoro por su mar y su limpieza; pocos mojones de perros se atraviesan en el camino del transeúnte, nada que ver con las aceras parisinas. Allá me contaron un chiste: Castro cena en un célebre restaurant en París, en la mesa de al lado alguien exclama: *Garçon!*, llamando al camarero. Entonces el dictador, asustado, se manda a correr. Evidente referencia al juez Baltasar Garzón. Estábamos entonces en plena arrestación de Pinochet, fallecido ya actualmente.

Pero no todo fue chistes en Barcelona, a propósito de la visita a La Habana del Ministro de Relaciones Exteriores del gobierno de Aznar, en una radio, un presunto sociólogo, muy mal educado por cierto, ponía en mi boca frases que él se inventaba al dale al que no te dio. Pero para darme a mí hay que haber jugado al taco en La Habana Vieja (taco no es chiste, es una suerte de béisbol callejero con pelota fabricada con la punta cortada de un palo de escoba; al que le apunten en un ojo lo deja tuerto).

El tipo resultó ser un ignorante a matarse de la historia y de la cultura cubanas, un extremista, de los que adoran jugar con la ficción Fidel, un juguetón con el dolor cubano.

En un segundo encuentro, también radial, esta vez en conexión con Madrid, la locutora bajo pretexto de que estaba muy interesada en el disco *Te di la vida entera*, música de mi novela del mismo nombre, apenas habló de música para sumergirse en un monólogo sobre la favorable intervención española en una posible transición hacia la democracia en la isla. Luego interrumpió otro tipo con la cantaleta que ya conocen, y una señorona que según elogiaron a su entrada había llegado con muletas. Es el caso en que las muletas no sirven para nada, porque muy bien podía haberse quedado descansando sus gambetas en casa y nos hubiera ahorrado el ceremillal de sandeces, poco más o menos un discursito neocolonial, donde los pobres inditos necesitamos ser reconquistados.

La locutora, quien antes se ocupaba de la lotería nacional —yo que ella, me habría quedado en eso—, se hizo la monga cuando rogué que no mezclara por una maldita vez la política, y que yo estaba para hablar del disco. Entonces siguió enganchada sin hacer el más mínimo caso. "No estoy para esto, mi hermana", advertí a la encargada de prensa de Auvidis, y me largué. Si hubiera tenido un peo atravesado lo habría lanzado de jonrón en el micrófono, pero por más que me concentré, mi intestino no lo consiguió. Agradezco a aquellos que, conociendo la verdadera situación cubana, expresaron su desacuerdo.

Lo que sucede es que la llaga de Cuba no les duele, es un temita más de actualidad, y a otra cosa mariposa que los negritos no dan para tanto. En lo que a mí concierne, me da igual, *je m'en fiche*, como dicen por acá. Sigan creyendo que XXL, el nombre de ficción que le puse a Fidel en la novela *Te di la vida entera*, gana lo que dijo que ganaba, o sea nada, el pobre, un salario miserable. ¿Cómo ningún periodista hizo el análisis de

que a XXL no le hace falta nada pues es dueño absoluto de una isla y posee once millones de esclavos?

¿Y de las víctimas quién se acuerda ? Puesto que a nadie le importa, y para la justicia los desmanes de hace cincuenta años de uno de los más cínicos y sanguinarios dictadores no proceden, pues que se lo chupe quien esté dispuesto.

Hace poco alguien me pidió, de buena fe, que explicara en una nota cómo yo había creído en XXL al principio de la revolución, porque la prensa estaba utilizando mi frase en relación con el caso Pinochet y con lo que dije que había que acusar también a XXL. Lo siento, pero no voy a escribir ninguna nota, porque pensándolo bien, yo nunca creí en XXL, cuando yo nací él estaba puesto ahí, yo no lo elegí ni voté por él. Yo creí y creo en lo que me inculcó mi familia, que había que estar del lado de los pobres porque además nosotros siempre fuimos pobres, que había que ser generosos, y cuidar la belleza del mundo. Mis sentimientos solidarios y progresistas los adquirí por la educación que recibí en mi casa, humanamente, y no con manuales y discursos soporíferos. Yo era una niña y creí porque tenía que creer en eso que decían era mi vida, sin puntos de referencia. Estoy harta de tener que explicar la historia de Cuba; lean, coño, y tengan memoria: fusilados, presos políticos, desaparecidos en las cárceles y en el mar; cuarenta y tres personas asesinadas, entre ellas doce niños en el remolcador *Trece de Marzo* en el 94. Todavía no ha habido una explicación sobre este crimen. ¿Hasta cuándo? No escribiré jamás ninguna nota ni tolete. Ah, y como advirtió Arturo Pérez-Reverte sobre otro tema, ahórrense las carticas hablando de la salud y de la alfabetización. Primero es mentira, y segundo nunca fuimos un pueblo de ciento por ciento de enfermos y analfabetos, aunque con el tiempo y un ganchito...

23

Todo 20 de mayo pasado
fue mejor

Los cubanos del exilio celebramos en el 2002, algunos en silencio, el Centenario de la República de Cuba. No pude escribir para la ocasión, me enfermé, así que ruego disculpen que lo haga ahora, y que lo haga de una casi callada manera, porque lo cierto es que no se pueden concentrar cien años de historia de un país en un puñado de imágenes garabateadas, y porque me hallaba en aquel momento en medio de un doble desconcierto: primero, el papelazo de la izquierda francesa en las elecciones presidenciales donde por un tín a la maraña no ganó la ultraderecha, por culpa de la ineficacia *gauchiste*, aunque continúen negándolo; segundo, la bobería cubana.

Entre una y otra, apenas tengo nada que decir. Exhausta, me encuentro, como en un mediodía de hambre habanaviejero, tras engullir tajadas de aire y fritura de viento, imaginando un suculento pan con cebolla, lo máximo para una mente politizada de mujer nueva. Pero como no tener nada que decir no es motivo para callarse, ahí van mis acostumbradas impresiones torturantes sobre la isla.

El Culipandero Máximo, mentira tras mentira, como era

habitual. Y el Carter, Jimmy, de cartero, con guayabera *typical,* anunciándole al pueblo boquiabierto que en plena tierra cubana existían los disidentes, ¡mira tú, qué bonito, si hasta *disindientes* tenemos! Exclama uno entre dientes. Y un Proyecto Varela (marzo del 2001; autor: Osvaldo Payá), ¿quién fue ese Varela, caballero? El primero que nos enseñó a pensar. ¿A qué, tú, niño? ¡A pensar, chica! Ay, yo de lo que me acuerdo es de menear el fambeco. No en balde ocurrió hace mucho, lo de aquello de pensar, historia antigua. Porque pensar derrite las neuronas y tumba el mantecao.

Qué tristeza, mamá. ¡Cómo cambian los tiempos! Fíjense si cambian, que el Mamarracho en Jefe se vistió con traje, o también con guayabera, y cuida'o no se ponga el bobito de encaje para estar a tono con el gringo, ¡divino, pipo! Pero el mono aunque lo vistan de seda, mono se queda. Aunque en Cuba se podrá jugar con la cadena, pero jamás, óiganlo bien, jamás de los jamases, con el mono (cito a Mari Carmen, quien salió de Cuba con once años, se hizo médico en Sevilla, y ejerce en Miami).

Los tiempos cambian, sí, señor, cómo no. Tanto cambian que estamos en el mismo punto que en 1902, sólo que cien años después, y la fruta madura está asquerosamente podrida, pero los mismos de siempre continúan con la artrítica mano extendida, esperando a que caiga. Total, ¿para dechavarse? Sépanlo, señores europeos capitalistas: ya Castro entregó Cuba a los americanos, todita, todita, desde hace mucho, desde el uno de enero del 1959, y ya se la quitó también para dársela a Hugo Chávez. ¿No se habían enterado? España, otra vez perdiste legal, asere. Francia, te la dejaron en los callos, mi ambia. Y así los demás...

"Señores Imperialistas, no le tenemos absolutamente ningún miedo". Así reza un cartel delante del Protestódromo, frente a la Oficina de Intereses de Estados Unidos en La Habana. Un patriota, un revolucionario, porque la calle solo pertenece a los revolucionarios, según Castrotón y los gritones talibanes Hassan Pérez y Felipe Pérez Roque (por cierto, FPR, ¿por dónde anda el camarada de pesadillas, Robainíta? Ná, simple curiosidá). Pues un inmortal de aquellos que pululan por las calles que yo pisaré nuevamente de lo que fue La Habana ensangrentada, escribió en chirriquitico: "Más bien le tenemos cariñito". Y Carter fue a reclamar eso, chino, cariño, y de paso lo mismo que el Papa Juan Pablo II en su época, publicidad, mucha publicidad, que la vida es corta. Escolta, es corta, pero se menea, como dicen que decía la viuda de Mao del pene de su guardaespaldas.

Pues sí, todo 20 de mayo pasado fue mejor, esperemos que el próximo centenario (o sea el bicentenario de la república) podamos celebrarnos en la isla, y sin dictador. Aunque el final ni se avizora, cuentan que el Coma Andante colecciona dromedarios, y se pone a observarlos con deleite, así como contempla los videos pornográficos que él mismo ha ordenado filmar de las vedettes españolas en posiciones escabrosas (léase con la boca espumeante de autóctono semen mientras el intenso calor les desacoteja los flecos y les despega las pestaña postizas, que allí no hay pez rubia que aguante el implacable indio comunista).

Entonces, alguien, un extranjero —siempre son los turistas ideológicos los que tienen acceso— muy concientizado, obsequió un galápago al Marañero Mayor, y éste se negó a aceptarlo. ¿Por qué? Pues porque había leído en un libro de flora y fauna

que los galápagos duraban doscientos años. Y si el pobre animalito se moría él lo iría a sentir eternamente. Eternidad, así se llamaba una amiguita mía de tercer grado; también estaban Usnavy, Inrainit, y los jimaguas Samsonite y Sanyo. Ni en tercero, ni en cuarto, ni en quinto, ni en sexto grado, ni nunca, ningún maestro nos habló humanamente de la República y de sus maravillosas constituciones. ¡¿Qué República era aquella?! Vociferaban, uy, qué miedo, palla, pallá, solavaya. Oye, mi cielo, qué miedo le cogimos a la República. El mismo miedo que deberíamos tenerle a Bush, menos mal que el Presidente de la United States of America aclaró en Miami, justo el 20 de mayo, sobre el verdadero sentido del embargo, y aclaró que sólo relajará esta medida que sanciona a los violadores de los derechos humanos, (tómense ésa, políticos de este lado que todavía no se han enterado) si el dictador convoca a elecciones libres. Y agregó que Estados Unidos brindará becas a los hijos de los disidentes, entre otras holganzas, que ya ni sé si merecemos.

Temor a la democracia, es lo que nos inculcaron en la escuela, así de sencillo. Temor a decir nuestras verdades, alto y fuerte. Cuando escucho a la *gauche caviar* ponerse de parte de Castro y en contra de Bush, me pregunto si la pena de muerte no es la misma en todas partes, yo estoy en contra. Pero mientras que en Cuba la pena de muerte es la misma en todas las provincias, en Estados Unidos no todos los estados la sufren. Cuando me tengo que sonar la perorata de algunos falsos ilusorios, valga la redundancia, afirmar que ante los horrores de Machado, Batista, y de Pinochet (siempre nos cuelan a Pinochet en la historia cubana) prefieren a Castro, no puedo menos que evocar con una sonrisa, más estreñida que extra

ñada, otro afiche disidente en el que Castro aparece cargando a Batista en brazos. Metáfora: Batista comparado con El Vianda era el comunismo ideal.

Cien años de expectativa, cincuenta años de sumisión y oligofrenia asistida. No sé si consigamos escaparnos del estigma. Necesitaríamos una balsa del tamaño de la isla, si no es que ella misma se va a la deriva, como al final de *Underground*, el filme de Emir Kusturica, o en *El color del verano*, la novela de Reinaldo Arenas. Cien años, se dice fácil. El karma de la soledad los cubanos lo aguantamos a puro trago, y sin novelita de realismo mágico mediante, más bien como en un corrido mexicano de Chavela Vargas, con permiso de esa gran dama.

24

La actualidad

PARTICIPÉ EN EL FESTIVAL América de Vincennes. Muy agradable reencontrar a la escritora canadiense Monique Proulx, y firmar libros a los lectores. Como siempre se habló de política. De paso, no creo en ningún político, aunque Noël Mamère declaró al periodista, escritor y presentador Thierry Ardisson que Castro era un crápula. De Víctor Hugo a Thierry Ardisson. Mientras tanto, el terror en Bali, que no ha durado tanto como ha durado el horror en Estados Unidos. Es increíble, con Estados Unidos un año y dos meses después todavía estábamos viendo imágenes de las Torres en pleno derrumbe. Bali dio para una semana.

Albert Benssoussan, mi traductor, y yo conversamos con los lectores. Me sentí muy triste, porque debí contar cómo aprendí la libertad en Francia, y mientras hablaba me iba dando cuenta que aquí lo que aprendí fue a vivir una ilusión de la libertad, al menos. Anne-Marie Vallat, mi agente literaria estuvo también en Vincennes, cumplió treinta años de trabajo. Pienso sólo en la actualidad, qué desgracia. Papón liberado por enfermedad, que se joda. ¿Y los otros presos enfermos?

En el país del perfume abunda la peste. No entiendo cuál

es la pelea contra el baño, la riña entre el sobaco y el desodorante, entre los dientes y la pasta dental. Dentro de poco habrá que entrar al Metro con escafandra y balón de oxígeno. Lo frustrante son las mujeres impecablemente maquilladas exhalando un tufo a rayos. Regreso a casa y enciendo la tele. José Bové otra vez. Me gustaría que este mamerto, quien defiende tanto la antiglobalización, dedicara un pensamiento a los campesinos cubanos en tiempos de dictadura, años sin poder trabajar la tierra al gusto de la tierra, años sin los productos agrícolas nacionales, décadas cultivando el terror que les imponía el Coma Andante.

Apago la tele, y me lastimo el callo de escribir en el dedo del golpe que le doy al telecomando. Ya tuve callos de recoger papas, recoger caña, recoger tomates, deshojar y deshijar tabaco, coser tabaco; así fue como pagué los estudios de Historia del Arte o de Periodismo que me impidió hacer Castro, pues a esas carreras no tenía derecho el pueblo, estaban destinadas a los hijos de los Pinchos, nombrete de los dirigentes en Cuba. Sigue sin interesarme ningún político; si no fuera porque los Verdes dicen que en el futuro habrá que tejerse uno mismo los pulóvers, comer la zanahoria enfangada de la tierra a lo Scarlett O'Hara, y que en lugar de carteras Prada habrá que colgarse del brazo un saquito de yute al estilo de un profesor alemán de la Universidad de Heidelberg, yo estaría con ellos. Amo la Tierra y la diversidad, sin embargo con la libertad también aprendí a usar medias finas, hacen bonitas piernas.

Vi la película chilena no sé qué no sé cuánto *Rosa la china*. Yo había leído el guión del escritor cubano José Triana. Aprecio la obra anterior de Valeria Sarmiento, pero aquí se le fue la musa. Otra película sobre una Cuba inventada, los años treinta

metidos con calzador en los cincuenta, un arroz con mango ininteligible, fruto del caos de la producción en La Habana, o ella no entendió ni malanga. Y Fidel el salvador que nos tocaba por la libreta de racionamiento.

Los cubanos de la isla acudieron a las urnas para votar por el mismo hombre y el mismo y único partido; los candidatos eran del Partido único. Castro ni siquiera se obligó, como Mugabe en Zimbawe, a fingir pluralismo, los electores votaron obligados por los Comités de Defensa de la Revolución en cada cuadra; y nadie denunció esta mala broma.

Por otra parte, estoy harta de escuchar al antiamericanismo primario, echar pestes contra Bush II. Viste bien en los medios masivos; el petróleo impera a costo de nuestras vidas. Casi todos los políticos son unos cretinos, y los que no lo son se transforman en pirañas muy rápidamente. Pero los dictadores, no hay que olvidar, memoricen: asesinatos, desapariciones, represión. La negación de la vida en unas cuantas palabras. Lo más triste es ver en Francia a los actores, locutores, pintores, escritores, a los artistas, en fin, repitiendo el mismo discurso, arañando casi a quien intente dar una opinión diferente. Noto que para ellos es la moda hablar bien de los terroristas palestinos; eso hace antiyanqui. Confundir a Sharon y a Arafat con Israel y con Palestina es demencial pero es lo que hacían a diario los que se expresaban en los medios. Arafat murió y a Sharon lo llaman en Israel, "el presidente dormido". Castro hace la tira que se encuentra en estado grave, habría que buscarle un epíteto chino: "el pequeño hegemonista adormilado". Los bellos durmientes.

No hay análisis de la historia, no existe la más mínima sensibilidad con las víctimas del terrorismo, cuando se denuncia lo que sufren los palestinos, no hay equilibrio.

El petróleo impera. Da asco. A los cubanos tampoco nos reconocen las víctimas, se confunde Cuba con Castro. Y es que ya dejamos de ser Cuba para ser Castro. Si eres cubano y eres anticastrista, eres la peste.

La prueba fue en el Festival América cuando un escritor cubano dijo que él pensaba que los escritores cubanos debían estar en Cuba, pues no concebía a los escritores fuera de Cuba, y que él desde su octavo piso en La Habana podía empaparse de la realidad: Pedro Juan Gutiérrez. El público aplaudió en masa. Ignorando a José Martí, a Gertrudis Gómez de Avellaneda, a Gastón Baquero, a Guillermo Cabrera Infante, a Reinaldo Arenas, exiliado y suicidado en New York, ignorando a Guillermo Rosales, exiliado y suicidado en Miami, ignorando a tantos otros escritores exiliados. Parece que recientemente nos reconoció como escritores en el Hay Festival en Cartagena de Indias en Colombia (leer Blog de Jean-François Fogel, en "El Boomerang", del periódico *El País*). Pedro Juan Gutiérrez, menos mal que rectifica. No es concebible ignorar a estas alturas a 2.800.000 cubanos exiliados.

Gabriel García Márquez y Julio Cortázar fueron "exiliados" en Francia, claro, no son cubanos, vinieron por decisión propia y no huyendo de una dictadura y de su censura. A ellos sí, el mismo público francés que aplaudió al escritor cubano, a ellos sí los aceptaron. No fueron exiliados de Castro. Castro símbolo de Cuba, qué espanto, el mismo que ha destruido Cuba y su cultura. Y para aclararme el día, que lo tengo caliente, no me gusta ningún político: ni Arafat, ni Sharon, ni Bush II; pero me gustan menos los dictadores, el terrorismo existe realmente y hay que acabar con él, pero no deseo la guerra. Quiero que la gente se quiera y parece imposible.

Pobre de Nuestra América. Si José Martí pudiera ver se volvería a montar en un caballo blanco para que lo balacearan los españoles. Entre los autogolpes de estado, y los autoatentados, falsos por supuesto. Hugo Chávez se está comiendo al pueblo venezolano a mentiras. Siento un gran cariño por los venezolanos, cuando llegué por primera vez a París mis mejores amigos eran venezolanos. El discípulo de Castro, Chávez, les está vendiendo la misma mercancía que ya nos metimos nosotros, los cubanos; terrorismo ideológico, cáscaras de miseria a pulso.

Por otro lado, en las elecciones de Ecuador se perfilaron un magnate y un ex golpista. No paramos. ¿Quién ganó?

Hablé con mi familia en Estados Unidos, estaban aterrados con el francotirador, que resultaron ser dos, y a quienes apresaron antes que empezara a acabar con los niños. Esto toca a cualquier persona muy de cerca, pero a los padres y a la infancia más; atacar a un niño, desestabilizar a la familia, chantajear, vejar, maltratar, son delitos que debieran ser duramente penalizados. Confío en la justicia, es lo único en que se puede confiar; aunque son tiempos en que los abusadores y los asesinos estudian a profundidad las leyes, se aprenden de memoria por donde deben colarse, por los entresijos de la maldad, y se benefician de las oportunidades sociales que les ofrecemos los que trabajamos y hacemos el bien. Hay quienes pasan el tiempo ociosos tejiendo trampas en sus cabezas huecas contra nuestros seres queridos.

Existen acciones buenas en este mundo, menos mal. Como aquella: El Parlamento Europeo concedió su más alto galardón de derechos humanos, el Premio Sajarov a la libertad de pensamiento, al disidente cubano Osvaldo Payá Sardiñas,

líder del Movimiento Cristiano de Liberación y creador del Proyecto Varela (marzo del 2001), documento firmado por miles de cubanos dentro de la isla en el cual se piden reformas democráticas. La mayoría de los votos en el Parlamento no fue de la izquierda europea, siempre a la saga en derechos humanos cubanos. Los oficiales del régimen colmaron de insultos al opositor. No me extraña, cuando un tribunal americano condenó a veinticinco años de cárcel a la espía castrista de origen puertorriqueño Ana Belén Montes, de 45 años, analista de Inteligencia del Pentágono, el ministro de Relaciones Exteriores cubano Felipe Pérez Roque la calificó de heroína del pueblo, o sea que la embarcó todavía más. Y ella se salvó en tablitas llevándose solamente veinticinco años porque pedían mucho más, pero como confirmó su culpabilidad y colaboró con la investigación, pues se libró de la cadena perpetua.

Manifestantes de Venezuela resistieron atrincherados en una plaza de Caracas manifestando su desacuerdo contra Hugo Chávez.

Dentro de un rato saldré a caminar por el barrio, porque necesito evadirme de la actualidad que ya es pasado, historia antigua, y mirar a los ojos de la gente, sonreír con algunos conocidos, conversar y beber un café con Janine, la guardiana del inmueble; todo eso es mínimo, pero me coloca en el futuro. Anoche soñé que veía a Fidel Castro en calzoncillos en la Feria del Libro de Guadalajara, y que estaba todo chorreado por detrás. Hice una pequeña encuesta y casi todos los escritores cubanos en el exilio que conozco tienen pesadillas con Castro.

Se supone que me transforme en la Sibila de Cumas y adivine el futuro. Supongamos que Fidel Castro se muera esta noche, y que yo me levante temprano y las líneas estén tan con-

gestionadas que ningún amigo pueda comunicarse conmigo para informármelo. Salgo a la calle y harta de la realidad no compro el periódico, me voy al Petit Marcel a desayunar pero Roberto García York no ha llegado porque está abriendo la botella de champán en casa de Frank y de Sepideh celebrando el acontecimiento, y no se ha podido contactar conmigo. A lo mejor me vaya a comprar un disco, o quizás alquile unas cuantas películas en DVD, o simplemente regrese a casa y me ponga a leer sobre piratas, o la última novela de Gérard de Cortanze; luego abra mi cuaderno y me ponga a escribir. Entonces, al rato, me quedaré medio dormida, y soñaré que estoy en Cuba libre; vuelvo a ver a mis seres queridos, incluida mi madre quien falleció en París hace un rato, ¿o hace siete años?, pero siempre sueño con ella en La Habana. Entonces Ricardo llegará, me sacudirá suavemente, y me dirá: "Se murió Fidel". Y yo creeré que todavía estoy soñando.

25

Cuba, D.C.

No, EL TÍTULO NO ES sólo "Cuba, derechos civiles", sino además "Cuba, después de Castro".

No faltan quienes afirman que el futuro de la sociedad cubana tras Castro tendrá que ver más con el caos que con la democracia. Pienso que todo dependerá del estado en el que quedará el país los diez minutos posteriores a la desaparición del dictador, de las circunstancias nacionales e internacionales inmediatas en el momento en que Castro muera. Aunque no me hago demasiadas ilusiones; por supuesto, democracia es lo que desearía para Cuba, o sea organización de partidos entre las asociaciones del exilio y los grupos disidentes del interior, reconocimiento y respeto mutuos. La reconciliación entre el exilio y los cubanos de la isla, ya se ha hecho, remesas de dinero mediante. Sin embargo, lo que sí será menos fácil será la reconciliación interna entre víctima y verdugo, estoy casi segura que ninguno de los presos que hoy se pudren en los calabozos y sus familiares añorará una relación afable con los traidores que lo delataron antes y durante los juicios, si es que hubo juicios. Y no dudo que habrá más de un cubano con el machete guardado debajo del colchón junto a la lista de nombres de los

mercenarios castristas que le destruyeron la vida. Esperemos que el cambio sea pacífico, pero cualquier barbaridad podría ocurrir.

¿Qué sucederá detrás del derrumbe del tirano? Es la incógnita. Quedarán unos cuantos a los que cuestionar, porque tanto Felipe Pérez Roque como Carlos Lage y Ricardo Alarcón, aspirarán salvajemente al poder, y se disputarán tumbar a Raúl Castro. Pero Raúl posee muchos rostros. Es un hombre astuto, aunque sin carisma. Prepotente, impopular, torpe en las relaciones públicas, pero incluso bromista y simpático en las relaciones privadas, mucho más relajado cuando se encuentra en pequeños círculos. Se ha preparado para la solución china. No traga a Hugo Chávez. La solución venezolana vendría amparada por la vía de Carlos Lage, estrechos lazos familiares lo unen a ese país, y Lage no oculta su atracción por esta brecha económica, que sería la más rápida, pero también la que dependerá más de otro líder patético, por no decir, de otro loco. Ahí hay ya un conflicto no desdeñable.

Lo que yo recomendaría a las organizaciones de la disidencia es unirse, redactar inmediatamente un documento dirigido a los gobiernos democráticos, que sea una declaración de principios democráticos, para que estos gobiernos sepan que ellos existen y reconozcan de inmediato a estas organizaciones. Lo primero es enviar además, un documento de acercamiento digno a Estados Unidos, subrayando la necesidad del respeto mutuo, y de una vía pacífica.

Sin embargo, eso no evitará otras posibles reacciones. Resistiremos un tiempo inmersos en el desasosiego; después, probablemente, nos levantaremos, como se han erguido otros pueblos del mundo tras haber vencido a horrendas

dictaduras, por ejemplo, España, Chile y la República Checa. El precio será duro, y los resultados no los apreciaremos de inmediato.

Para los cubanos ha sido muy largo y pesaroso el camino, muchos dejaron sus vidas en el intento de vivir en libertad. El mundo tendrá que reconocer nuestro dolor, en la medida que se ha reconocido el dolor sufrido por otros pueblos bajo otras dictaduras.

La alegría, la ilusión de regresar a una patria libre nos hace olvidar con frecuencia que debemos reflexionar, organizarnos para el futuro. Un futuro que, a mi juicio no será fácil. Las fuerzas diezmadas por la ignorancia que ha sembrado el castrismo, las secuelas de desmoralización que germinarán después de tantos años de dictadura socavarán desde muy hondo. Habrá que reconstruir sabiamente, sin daños, teniendo en cuenta a todos los sectores de la sociedad, sobre todo a los más débiles, en contra del racismo y de la llaga clasista que infectó distintos momentos de nuestra historia para dar paso a estos terribles años de destrucción de la identidad cubana y americana.

Espero que una vez que acabe el *show* internacional de plañideras tras el deceso, Cuba pueda dedicarse a renacer en todo su esplendor, y que consiga mostrar al mundo su cara más hermosa, la de libertad, y la de una sociedad cuya cultura siempre fue sólida porque fue moldeada en un rico mestizaje, y por sus venas principales corre sangre india, europea, africana, y china. Y eso es lo que salvará a la isla del odio.

Para esa reconstrucción no hay que partir de las falsas conquistas de la Revolución. Habrá que lanzarse desde un pasado remoto, reconociéndolo, recibiéndolo con sabiduría; y sólo así

podremos liberarnos de su peso y del terror de tantos años de dictadura castrista, sólo así el cubano vivirá en el esplendor de sus posibilidades, mirando hacia el porvenir con entereza, y respeto a sus raíces verdaderas, reconociendo su verdadera historia. Sin vergüenza, Cuba podrá mirar al futuro.

26

La memoria del éxodo

LA PALABRA ÉXODO viene del griego *éisodo y hodós,* que significan salida o partida y camino. Su fonética, al igual que su escritura, provoca una seducción inextricable. Antes, para mí, el éxodo sólo ocurría en los libros o en las viejas películas en tecnicolor. En las lecturas del Segundo libro del Pentateuco, el contexto bíblico resultaba fabuloso una vez fantaseado. El Dios de los judíos me parecía demasiado colérico, exigente por no llamarlo insoportable, e incluso turulato. Moisés mostraba una indiscreción por momentos y en otros una paciencia que sacaría de quicio al más pachocho. El Faraón me caía como una bomba de neutrones por lo mentiroso y abyecto. Con Aarón, el hermano de Moisés, fue el que mayormente solidaricé mis anhelos ocultos, debido a que era el más aparentemente sensato, una especie de dador de la palabra, el que sabía decir, intermediar entre los hijos de Israel y Yahveh, aunque para disgusto mío, siempre para convencer a los primeros frente a los requerimientos del segundo.

Pasó algún tiempo para que me liberara de esta interpretación ingenua del Éxodo. Gracias a lecturas posteriores sentí la necesidad de interesarme de forma diferente en esa traumática

salida de Egipto, en la larga marcha que dio lugar al pueblo
santo de Israel, errantes escapados de la tiranía del Faraón, y
aspirantes a la divina alianza con su Dios, el de los atrope-
llados. El Todopoderoso, eterno, creador y maestro de todo lo
existente. La historia no ha cesado de entregarnos evidencias
dolorosas de los errantes; los cubanos hemos sufrido en carne
propia la humillación del destierro. Varios han sido los éxodos
de nuestro pueblo desde el año 1959 hasta la fecha. No en
balde se nos llama "los judíos del Caribe".

Mientras que Yahveh prometió a los hijos de Israel un
pedazo de arena en el desierto (Golda Meir dijo algo tan di-
vertido: "Moisés, nos tuviste cuarenta años en el desierto para
traernos al único lugar del Medio Oriente donde no hay petró-
leo".) para que pudieran venerar libremente a su Dios, es decir
a él, la mayor parte de los cubanos fue a recalar en Miami con la
esperanza de hallar un terreno próximo sin sentirse totalmente
exiliados. Al desembarcar o aterrizar les dio la bienvenida un
auténtico balneario o Jurásic Park. Los recién llegados se dedi-
caron a construir una parodia de La Habana confiando en el
mito que les vendieron —y que se comieron con papas—, del
sueño americano de libertad.

La similitud de los cuarenta años de errancia del pueblo
elegido con los cincuenta años de dictadura de Castro obliga a
creer en que, de alguna manera, hemos sido elegidos, pero para
la incomprensión. En la Biblia, la posibilidad de una batalla
perdida por los judíos dio cuerda a los hechos narrados en ella.
Dios eligió a un pueblo para sí mismo, los convirtió en doce
tribus, componentes de los doce hijos de Jacob-Israel, les ilu-
sionó con un lugar nada menos y nada más que en el desierto,
y los puso a caminar durante años para demostrarles a cada

paso que la humanidad no se aliviará jamás del escozor de las llagas, para que no olviden el sacrificio, el costo diario de ser libres. Gozar la libertad a plenitud podía ser más humillante y paralizante, peor que vivir en la antigua esclavitud, porque el hombre con las comodidades, según las palabras de Yahveh, pierde facultades, empobrece su espíritu.

Es por eso que el Éxodo narra con marcada intención la dependencia casi absoluta del déspota Faraón, quien se niega en múltiples oportunidades a liberar a los judíos de su servidumbre para dejarlos regresar al crisol de las arenas. Y las plagas enviadas por Yahveh constituyen el pago a la conducta temeraria del gobernante, complicándole así a Moisés las negociaciones de la partida, tantas veces prometidas e igual de veces incumplida; para que la duración de los trámites, la dureza, la angustia, el desgarramiento, y todas las pruebas de injusticia y sacrificio queden impresas eternamente en el alma del exiliado.

¿Fue una liberación o un castigo, o ambas cosas? ¿O la palabra bíblica contribuyó a una desnaturalización de los verdaderos acontecimientos? Buscar similitudes con nuestra experiencia es un ejercicio histórico absurdo en estos momentos.

Cuando en ocasiones me preguntan qué significa el exilio, siempre termino dudando si debería escribir extenso sobre el tema para que no se quede duda en el tintero, y no existan malas interpretaciones, circunstancia a la que invariablemente se verá expuesto el exiliado cubano. Debemos distinguir la diferencia entre éxodo y exilio: éxodo es la idea de la expulsión fundida con el vagabundeo o marcha infinitos, un irse hacia un sitio sin parar, toda la vida o por tiempo indefinido; un esperar errabundo. Así me siento, en una eterna espera, en la que sin duda alguna he perdido cosas y he ganado otras. Mi nostalgia

es mi memoria, y no siento vergüenza, al contrario. Soy a mucha honra una exiliada cubana.

El exilio contiene al éxodo. En exilio están comprendidas varias situaciones, el exilio impuesto, y el voluntario. El obligado muestra la expulsión explícita, o el impedimento de esa misma expulsión por parte del poder, una tortura mental en resumen que obliga a sentirse exiliado en su propia tierra al marginado. Entonces, en absoluto ostracismo, el pensamiento ya inició la huida.

Exilio define que se ha llegado a alguna parte donde se piensa uno quedar, a un puerto en cuyo muelle se anclará la nave con el deseo de hallar un efímero reposo, y hasta con el sueño de fundar. Entonces uno empieza a trabajar doblemente, las fuerzas se multiplican diciéndose que mañana será el gran día del regreso. Es ahí que la experiencia se convierte en enriquecedora.

Cuando se dice adiós al país natal, el viaje del recuerdo es interminable. Aquel que se marcha, aunque regrese, nunca podrá volver del todo, vivirá expuesto al punto en que su vida se detuvo. Exiliado debiera ser una nacionalidad y el exilio un país, pero sin papeleo y burocracia. Queda el consuelo del poema de K. Cavafis; se andará hasta el día final a la búsqueda de Itaca, posponiendo con consciencia el viaje: "Ten siempre a Ítaca en tu pensamiento. Tu llegada allí es tu destino."

Presiento que, aunque se haya encontrado una tierra donde sembrar huellas, mientras el exilio sea impuesto, mientras se tropiece con la prohibición de la entrada a la tierra de origen, continuará royéndonos la eterna salida, el deambular a la caza de reminiscencias, de olores, sabores, imágenes de la infancia, e invenciones de una realidad perversa. El país es una maleta que pesa demasiado y se carga con gusto.

Sé de personas que hace cinco décadas viven con el equipaje preparado para el retorno, luchando por no borrar de sus mentes un solo trazo de la geografía de sus raíces. Vivan donde vivan, permanecen en constante éxodo. Un éxodo al revés, hacia atrás, recorriendo sus propios pasos a la inversa pero sin destino claro, en un camino que ha eternizado el dolor de la memoria. Propongo deshacer las maletas y dejar que las raíces penetren en el suelo donde nos hallemos.

Los exiliados cubanos de Estados Unidos nunca se sintieron realmente exiliados; tuvieron el coraje y crearon las posibilidades de crear una prolongación de la tierra natal en Miami; esto fue una ventaja y un daño inconsciente. Y si los primeros chocaron con los trabajos más duros y empezaron de cero a reconstruir sus vidas, las generaciones que les secundaron y las últimas oleadas tuvieron un acceso menos dificultoso que sus antecesores, aunque aclaro que, en cualquier caso, angustioso y desgarrador. Por demás, los cubanos son trabajadores, logran avanzar en medio de conflictos, pero por otra parte también somos bambolleros y palucheros. Es lo que ha querido Castro —el primer bambollero y paluchero—, hacernos creer que somos superperfectos. La excesiva presuntuosidad opaca nuestra mejor imagen. No somos los mejores ni los peores porque sencillamente ningún ser humano es mejor que otro, aunque seamos diferentes.

Ahora recuerdo que un joven Fidel partió un día, mucho antes del año 1959, a hacer la América del Norte. Quería convertirse en actor de Hollywood. Allí fue figurante o extra de la película que protagonizó la estupenda Esther Williams, *Escuela de sirenas*, y creo consiguió actuar siempre en muy segundo plano en otra producción hollywoodense. Aquello no

era éxodo, ni exilio; aquello era una especie de moneda lanzada al aire. La ficción Fidel empezaba a rodar.

Hemos caído en la trampa histórica de la izquierda manipuladora, oportunista, y colaboracionista del terror castrista. Y en la trampa de una derecha egoísta, cuyo único interés es el enriquecimiento y los negocios sea con quien sea. Esto también compartido con la izquierda, ¿por qué no decirlo? Toda esta gente del poder viene intentando aniquilar nuestros sueños de libertad, colaborando con el dictador, y cuando se colabora con el asesino también se está matando. Tanta culpa tiene quien mata la vaca como quien le aguanta la pata.

Mucha de esta gentuza envió a un niño a la jaula mohosa de uno de los mayores asesinos de la historia. Gran parte de la prensa mundial fue cómplice de este abuso al enmascarar la verdad. Basta de situarnos entre la izquierda y la derecha, es un orden obsoleto para el mundo; y para los cubanos no ha significado nada, pues en Cuba ¿qué se ha sabido de pluripartidismo?, y analizándolo en buena ley, Castro jamás correspondió a ninguno de los dos modelos, siendo desde el inicio su credo el gangsterismo, el terrorismo, el guerrerismo, y todos los "horrorismos" posibles camuflados en revolución.

Habría que ser astrólogo para adivinar cuánto tiempo durará el dolor de nuestro exilio ante la indiferencia internacional y la impunidad de los secuaces, pero el día que todo se sepa, descubriremos a mucho espía sembrado desde el inicio en los matorrales del mundo, y en sitios de mayor envergadura. Pero antes, lo primero que debemos acabar de entender es que somos exiliados, que muchas trampas nos serán servidas y sólo unidos podremos enfrentarlas, lo cual no quiere decir que todos pensemos unilateralmente. Diversidad de pensamiento, y

un deseo común: la libertad de Cuba. Derrumbar al dictador y sus secuelas con las armas de la sensatez, que pueden ser también diversas.

Será difícil hacer comprender a la opinión pública, pero lo conseguiremos con dignidad. Elián González fue una prueba de que a la larga los perdedores han sido los opresores con su prepotencia de dictadura estéril aplastando a una humilde familia cubana, quien se defendió ante la mayor potencia mundial y el dictador más camaján. La papa caliente estuvo en muchas ocasiones en las manos de Castro. El tono triunfalista de la prensa de la isla, las entrevistas que desenmascaran a ciertos políticos norteamericanos, y a esos cubanos que tienen el descaro de llamarse periodistas y que viven entre Miami y La Habana les pondrá en la evidencia. La película no ha terminado. Oscar Elías Biscet, Regis Iglesias Ramírez, joven poeta, autor de *Historias gentiles de antes de la resurrección* (Aduana Vieja, Cádiz, 2004), Ricardo González Alfonso, autor de *Hombres sin rostro* (Rodes Printing, Miami, 2005), Héctor Maseda Gutiérrez, autor de *Enterrados vivos* (Solidaridad Española con Cuba, 2008), y muchos otros, continúan encarcelados. La patria es de todos, y en ella nos uniremos en el futuro. ¿Por qué no empezar desde ahora?

27

¿Dónde estaban los manifestantes?

EN LA PRIMAVERA DEL 2003 se ratificaron las penas de los juicios sumarísimos en Cuba, entre dieciocho y veintiocho años de cárcel para escritores, poetas, y periodistas independientes, un médico negro Oscar Elías Biscet, y una economista, Marta Beatriz Roque Cabello; en menos de tres días el gobierno fusiló a tres jóvenes negros. Me pregunté una vez más dónde están los manifestantes del "No a la Guerra". ¿Dónde está Javier Bardem cuya interpretación del escritor encarcelado y *suicidado* Reinaldo Arenas le valió una nominación al Oscar? Terminó ganándolo por un papel secundario en la película *No es país para viejos* (2007) de Joel y Ethan Coen basada en la novela de Cormac McCarthy. Creí y sigo creyendo que debió de enterarse de que Raúl Rivero, poeta, había sido condenado a veinte años de cárcel en las mazmorras castristas, que afortunadamente Bardem conoce tan sólo por metáfora, o sea por su experiencia cinematográfica en el filme de Julián Schnabel, basado en las memorias de Reinaldo Arenas, *Antes que anochezca*. Me pareció que debió interesarse por la suerte de estos hombres y mujeres, con todo el respeto que tengo por su obra, aunque ninguno por su ideología,

pero sí le admiro como actor, tanto él como a su madre, la actriz Pilar Bardem, quien también debió ponerse del lado de las víctimas y en contra del dictador. Debieron ambos enviar un mensaje claro de repudio a Castro, debieron comunicarse con Blanca Reyes, la esposa de Rivero quien mantuvo una postura intachable en defensa de su marido. No bastan las firmas, debieron lanzarse a la calle.

Pero Javier Bardem, según me cuentan, estuvo a punto de interpretar a Fidel, o a otro guerrillero parecido, en una película de Steven Soderbergh. Asistió al festival de La Habana donde, dicen, se ha excusado por la interpretación que hizo de Arenas. Puedo entender la fascinación de Steven Spielberg, de Jack Nicholson, de otros actores, por Castro. El mal resulta fascinante sobre todo para los artistas de Hollywood, es notorio conocido. Javier Bardem recibió el Oscar que no recibió con su papel del escritor anticastrista Reinaldo Arenas; es probable que si hubiera interpretado al revolucionario o al dictador la Academia de Hollywood lo habría galardonado con su interpretación del dictador Fidel Castro, aún si su actuación no hubiese estado a la altura, porque no habrá nunca mejor actor para interpretar a Castro que el propio Fidel, pero al menos Bardem se habría limpiado, y los de la academia tendrán orgasmos diarreicos viendo al dictador predilecto de Hollywood en la pantalla.

¿Dónde estaban las celebridades españolas justicieras? Debieron gritar: "¡No a los abusos castristas!" ¿No es lo que se supone que deberían hacer los militantes de izquierda cuando muchos de los poetas y escritores cubanos que se pudren en la cárcel son de izquierdas? Yo pregunto por los que a mi modo de ver aún son sensibles. ¿Dónde estuviste, Pedro Almodóvar,

por favor, amor de mis amores? ¿Dónde estás, Pedroooo? Escuchando tal vez a la Freddy, o a la Yiyiyi, las cantantes cubanas fallecidas en el exilio sin poder regresar a su país, y que tanto te han inspirado. Ya sé que también has firmado la carta en contra, pero ¿saldrías a la calle a reclamar la libertad de un poeta inocente? Aunque Almodóvar ha sido solidario con el exilio, y se le ha oído criticar moderadamente a Fidel Castro —no olvidemos que en el año 2003, en el teatro del Rond-Point de Champs-Elysées, le pidió públicamente al dictador que se marchara ya del poder—, aún así debería estar más presente en su acción anticastrista. ¿Es mucho pedir?

¿Dónde estabas, Susan Sarandon, musa de los telespectadores cubanos en las películas de los sábados? ¿Dónde estabas tú, que interpretaste a una monja en contra de la pena de muerte, junto a Sean Penn, y que tanto te has manifestado en contra de la guerra en Irak y que has visitado Cuba oficialmente apoyando de este modo al régimen castrista y al fusilamiento de tres negros inocentes? ¿Dónde estaban Sean Penn y Catherine Deneuve, Ry Cooder, Danielle Mitterrand, Arthur Miller, y Régine Déforges, entre otros intelectuales y artistas en contra de la pena de muerte? ¿Dónde estaba el negociante petrolero en Cuba, Gérard Depardieu?

Por Gabriel García Márquez ni me preocupo, es caso perdido. Hay que agradecer a Antonio Tabuchi, a Günter Grass, a José Saramago, y a Eduardo Galeano por sumar su apoyo a las firmas siempre presentes de Mario Vargas Llosa, y de otros tantos. Aunque Galeano y Saramago se limpiaron luego, borraron sus firmas. Papá Fidel soltó un regaño general, un gruñido, y rectificaron más pronto que estáte quieto.

La mayoría de los periodistas y escritores condenados en

Cuba no tuvieron abogados, ¿qué abogado se atrevería? Y los pocos que se atrevieron, recibieron los expedientes con tan solo unas horas de antelación. Los demás leguleyos, nombrados por el régimen, siguieron a pie juntillas la farsa, imitaron a los chivatones que fungían como periodistas independientes y que declararon en los juicios ser espías, mientras —entre otras— una de ellas era la mano derecha de la economista Marta Beatriz Roque Cabello, fundadora del proyecto "La patria es de todos", condenada a veinte años de cárcel.

Uno de los chivatones, el agente Miguel, conocido como Manuel David Orrio, sólo unos días antes redactó una columna encendida en contra de las detenciones y del gobierno, se veía venir, era uno de los más aguerridos, el que alentó a los periodistas y escritores a entrar en la Oficina de Intereses de Estados Unidos y a verse en dos ocasiones, —¡qué delito, vaya por Dios!— con uno de los funcionarios americanos. Los disidentes también se citaron con otros diplomáticos europeos o latinoamericanos.

Pero hablemos de los delitos. Se los acusó de navegar por Internet, de poseer aparatos de fax, ordenadores, de recibir remesas y libros subversivos. Mal debe de andar un país cuando este tipo de normalidad puede desestabilizarlo (según sus autoridades). Se les acusó de desestabilizar al régimen por el sencillo hecho de pensar, opinar y escribir.

La fiscalía de Santiago de Cuba pidió pena de muerte para José Daniel Ferrer miembro del Movimiento Cristiano de Liberación, tras modificar una condena a cadena perpetua, ha tocado de nuevo el *showcito* de los fusilamientos. En el juicio del doctor Oscar Elías Biscet, los hechos por los que fue enjuiciado ocurrieron estando ya él en prisión, o sea que... La co-

media continúa con el Comediante en Jefe a la cabeza, y sin él también. Y sin prensa extranjera presente, pues se les prohibió la participación, o sea que se reprimió además el trabajo de los corresponsales extranjeros.

¿Por qué los periódicos del mundo no se escandalizaron? Estarán ya habituados. Los juicios transcurrieron sin testigos, como no sea los que aporta el gobierno.

Entre tanto reaparecieron los aviones secuestrados y la lancha en medio del mar. A ello habrá que añadir el supuesto coraje de dos francesas que salvaron a los tripulantes de la lancha lanzándose al agua. Vaya, vaya, dos turistas francesas valientes, *quelle nouveauté!* Las declaraciones de las francesitas que al parecer fueron a buscar alegría a Cuba aparecieron contando la aventura en el diario *Le Monde*. Sentí pena e ira. Se lamentaban de que el gobierno, tras prestarse ellas a la manipulación, les regalara solamente dos CD que no funcionan y una estancia en Varadero un año después, y que no sabían si tendrían dinero para pagarse el viaje.

Por favor, hubieran podido dirijirse al embajador de Francia en Cuba, quien trabajaba más para la dictadura que para el gobierno de su país. Seguro les habría resuelto el viaje gratis. ¿No eran dos heroínas? Una de ellas contó que engañó a uno de los muchachos prometiéndole que se casaría con él, y el chico vaciló, y entonces ella aprovechó para hacerle una señal al policía cubano que apuntaba desde otra lancha. En fin, el mar... y las ejecuciones. A tres jóvenes negros. ¡Qué francesitas tan corajudas! ¿Dónde estaban el reverendo Jesse Jackson y Harry Belafonte?

¿Dónde se metieron los procuradores de los humildes, los representantes de las víctimas globales? ¿Dónde andaría Manu

Chao, que tanto ha bebido de la música cubana? Igualmente, ¿dónde estaría el verbo encendido y la mirada de águila de mis, en otros tiempos, admirados Joan Manuel Serrat y Antonio Gades? El segundo ya murió, sus cenizas fueron llevadas a la Sierra Maestra. ¿Dónde se escondieron Ignacio Ramonet y el antiglobalista Bernard Cassen, los amiguitos de Alfredo Guevara? Estos últimos, junto a Ramón Chao, el padre del famoso "Me gusta marihuana, me gustas tú", se hallaban en Venezuela, subyugados por el brillo de las botas de Hugo Chávez.

¿Dónde se escondieron los pacifistas del "No a la Guerra"? ¿Por qué no salieron a la calle a reclamar la libertad de los presos políticos cubanos? Es lo menos que pudieron haber hecho por la paz, y por los derechos humanos. Desgraciadamente, no llegaron a tiempo para impedir las ejecuciones, pero sí hubieran llegado a tiempo para liberar a los presos de conciencia.

Pidan, por favor, bien alto: "Libertad para todos los presos políticos cubanos."

¿Por qué nadie condenó con voz de acero la pena de muerte en Cuba, igual como cuando condenan la pena de muerte en Estados Unidos para un violador de niños o a un asesino de mujeres? ¿Por qué no se pintaron en la cara y en el cuerpo durante los conciertos y los programas televisivos: "No a Castro"? Eso habría servido de mucho. Al menos habrían podido redimirse de otras ausencias, porque: ¿dónde estaban ustedes cuando Sadam Husein gaseaba a su pueblo?

Intelectuales cubanos del exilio redactaron varias cartas en apoyo a los escritores, poetas, y periodistas independientes, condenaron la oleada represiva. Esas cartas circularon por Internet, como mismo ocurrió con la carta del "No a la Guerra", y cientos de personas la firmaron. Enseguida hubo respuesta

oficial. El ministro de Exteriores, Felipe Pérez Roque, declaró que las prisiones y fusilamientos eran medidas preventivas para evitar un conflicto bélico con Estados Unidos.

Desde que nací estoy oyendo el mismo estribillo, el de que los americanos nos bombardearán; no lo harán, no se haga ilusiones, ministro, y usted lo sabe de sobra. Lo que ustedes hicieron siempre, con Fidel Castro a la cabeza, fue impedir que los americanos levantaran el boicot comercial, puesto que se sabía que muchos habían sido los pasos de avance en ese sentido por parte del Congreso americano; de hecho, Castro había pagado de inmediato, sin chistar, algunos millones en alimentos a los americanos, mientras la deuda crecía con la Unión Europea.

Y claro, de paso, que cundiera el pánico entre los valientes que empezaban a despuntar en el pueblo, los firmantes del Proyecto Varela, los que ya no se callaban y pitaban fuerte en contra del castrismo.

Aunque intelectuales y artistas cubanos de adentro también han respondido como marionetas, los mismos de siempre, han firmado una carta en contra de la verdad, y a la que ellos llaman fascismo, cuando los fascistas son ellos, que apoyan las condenas a poetas, escritores, y aplauden el fusilamiento a tres jóvenes negros.

Silvio Rodríguez, amigo en otros tiempos del poeta Raúl Rivero, sabía que si no firmaba no podía seguir produciendo con el estudio de grabación Abdala, autorizado por Castro, para deshonor de José Martí y su poema, ¡qué vergüenza! Eusebio Leal es el capo de La Habana Vieja, el duende entre la muela histórica y el dólar. Alicia Alonso si no firma no podrá poner una zapatilla en España. Alicia Alonso es la Fidela Castro del ballet. Josefina Méndez murió de cáncer a los sesenta y cinco

años sin poder ser *primera ballerina absoluta* como lo merecía. Cintio Vitier y Fina García Marruz, si no firmaban no podían seguir sus investigaciones sobre la obra martiana; además, tienen hijos músicos, a los que el régimen cubano podía embarrar en cualquier momento, meterlos en cana, o fusilarlos si se les antoja, por diversas razones nada transparentes.

Y así, entre los más notables, también firmaron los sordos, los ciegos, y los mudos de Cuba, la Asociación Árabe, entre otras lindezas, esperábamos que firmaran los de ETA, faltaría más.

A la embajadora de Cuba en España, Isabel Allende (no confundir con la escritora chilena), se le permitió dar una conferencia de prensa, me pregunto si a una embajadora de Pinochet se lo hubieran permitido. Ella dijo que no se había puesto a nadie en la cárcel por sus poemas ni por sus ideas, sino por su relación con el enemigo imperialista. O sea, que a Federico García Lorca —según sus palabras— no lo fusilaron por sus poemas, ¿eh, embajadora? El enemigo al que ella se refería es el mismo enemigo al que el ministro de Comercio Interior, y Fidel Castro en persona, le pagó millones para comprar harina, pollos, y otros productos americanos, que luego revendió al triple de su precio en dólares al pueblo, que no gana en dólares.

Fue una lástima que el presidente Kennedy abandonara al pueblo cubano en su lucha en contra del castrismo en los años sesenta; hace rato que nos hubiéramos quitado de encima medio siglo de terror, y Cuba no hubiera sido como lo que es hasta hoy, un nido de etarras, de terroristas islámicos y de narcoguerrilleros. Cuba sería libre, en una palabra.

Tal vez yo no estuviera viva, hubiera muerto en uno de los bombardeos, es cierto, o mi familia no hubiese sobrevivido, y

es por esa razón por lo que nadie quiere la guerra. No quiero la guerra para Cuba. Es mi país, lo amo, tengo familia y amigos allí. Y no quiero la guerra para ningún país. Pero es mi deber recordar a las personas del "No a la Guerra" que una buena manera de ir en contra de la guerra y de hallar la paz es la de apoyar a los pueblos que sufren las dictaduras, y no a las dictaduras. Si el mundo entero se hubiera lanzado a la calle en contra de los crímenes de Sadam Husein, hoy no estuviéramos padeciendo las secuelas de la horrenda guerra. Si los rusos, los chinos, y los franceses no hubieran construido el búnker del dictador, la guerra hubiera sido aún más corta. Si hoy nos lanzáramos a la calle en contra de Chávez en Venezuela podríamos ahorrarle a los venezolanos y al mundo innumerables desgracias.

Pregunto, ¿dónde estaban los manifestantes? Vuelvo a reclamar a Zapatero, y a otros líderes de izquierda, aunque no tengo por qué hacerlo. Se supone que, siendo ellos de izquierda y al tener muchos de ellos negocios en Cuba, como muchos líderes de derecha también lo tienen, que al menos se sensibilicen solitos con el pueblo cubano.

Son ustedes los que tienen que apoyarnos a los que deseamos la paz para Cuba, son ustedes los que gozan de privilegios del castrismo los que tienen que acercarse a los familiares de los presos cubanos y apoyarles. ¿No se supone que es una de vuestras tareas, las de la izquierda? Y aclaro que esto no es un asunto de partidos: es un problema serio de derechos humanos. Basta ya de jueguitos y de desmentidos ridículos.

¿Por qué Fidel Castro, después de medio siglo de dictadura, continúa en el poder desde su lecho de enfermo? Por la complicidad con la que todavía cuenta. No voy a preguntar como Shakira, ¿dónde están los ladrones? Ya eso lo sabemos.

28

El silencio colaborador

NO CREA NADIE ni un segundo que todo no estaba previsto por Castro. Al anciano dictador se le cruzaban los cables de vez en cuando, pero su instintiva maldad campea por sus respetos como en los primeros días, aquellos en que ejercía de gángster en la Universidad de La Habana, como entrenamiento mínimo para lo que haría después con Cuba: un clan mafioso, una finca personal con once millones de esclavos a su servicio. El viejo zorro hacía como que metía la pata a conciencia, y le importaba un pito y una flauta que Saramago le abandonara, que "unos cuantos intelectuales y artistas" se le reviraran fuera de Cuba.

Total, como dijo en el discurso de inauguración de la Escuela de Cine de San Antonio de Los Baños, en el año 1987 —yo estaba presente—: "Yo siempre he desconfiado de los intelectuales". El Coma Andante le dio cordel a los opositores hasta que la soga llegó al límite, y entonces de un tirón los zumbó a la cárcel. Ejecutó a tres jóvenes negros, a quienes capturó la Seguridad del Estado con el apoyo de dos turistas francesas. Y de ahí para acá no hay desperdicio, él sabía que el mundo iba a gritar, entonces él metería el escándalo al que ya

tiene acostumbrado al mundo, todavía más alto, más frenético, más loco... Aunque con también mayor frecuencia la ronquera del anciano enfermo le apagaba la voz. Pero la película seguía, con idéntico guión.

También había calculado que el mundo denunciaría un poco más, pero no lo suficiente (de hecho todo parece indicar que por ese camino vamos).

Desde que Kevin Costner fue a La Habana a presentar el bodrio de película *Trece días*, en aquel momento que estuvo babeándose ante la cháchara en múltiples dimensiones del Comediante en Jefe de Matrix, Castro hasta le confesó que quería que le hicieran una película a su medida, y que él estaba dispuesto a ser el actor principal. Y así se hizo. Allá corrió Costner a sembrarle el bichito a su amigo Oliver Stone. El otro, que tiene menos sentimientos que su apellido, se interesó económicamente en el proyecto, y ahí podríamos elucubrar lo que sucedió desde entonces para acá. El asunto es que se le hizo la película a Castro, tal como la quiso, guión suyo, y Castro se aprovechó, sabía que habría estreno internacional, y metió preso a setenta y cinco personas, y asesinó cruelmente a tres negros. No contradijo para nada sus planes de gran actor de cine.

Es más, estaba en sus planes: los periodistas y opositores son los malos de la película, como dijo en Argentina, y los argentinos no sólo se lo creyeron sino que lo adularon en orgasmo colectivo. Ah, esa América Letrina en que nos hemos dejado convertir. Los tres negritos, dijo que tuvo que matarlos porque era de vida o muerte para él. Como si su vida fuera más importante que la de tres jóvenes negros de Centro Habana y de La Habana Vieja, de sacrificios brujeros se trata. Y entonces,

¿a quién tocaría afirmar, estreno internacional mediante, que él es un honesto y valiente luchador, divertido y deportivo, que usa zapatillas de una marca prestigiosa? Pues, hombre, nada más y nada menos que al propio enemigo, o sea, a un americano, Oliver Stone. Pero un enemigo "conveniente", que se supone estaría en contra de cualquier invasión.

Porque se trata, pasen, señoras y señores, pasen, que, de nuevo, como desde el primer día, Castro repite que se siente amenazado, a un milímetro de la agresión americana. Y dale que dale, bate que bate, a darnos la papilla de siempre, el Cola-Cao de "nos hundiremos en el mar antes que el imperialismo nos desaparezca de la faz de la tierra".

Lo que no esperaba la Unión Europea, era que un día el dictador la comparara con Miami, o sea que la engalanara con el epíteto de "mafia" al servicio de los Estados Unidos. Cabía esperar, sopesando la deuda que tiene con España, con Italia, y con el resto de la UE, y como desde hacía varios años pagaba millones en *cash* a los americanos por debajo del tapete, porque, claro encarcelando y fusilando nadie le quitará el embargo, que no existe, sólo en papelitos. Y de ese modo seguiría recibiendo ayudas de las ONG americanas, y continuaría los intercambios culturales.

O sea, que a los escritores y artistas de la isla que firman cartas a favor de los fusilamientos y del encarcelamientos de poetas, las universidades americanas les premiaron con becas de entre tres a seis meses, cuyo pago ascendió a entre veinticinco y treinta mil dólares; bendito sea el embargo, dijeron ellos. Demás está decir que la mayoría ni siquiera habla inglés; pocos son los escritores del exilio, ni siquiera los residentes en Estados Unidos que consiguen malamente que estas universi-

dades les inviten. Por otro lado, Europa les condecora, como fue la distinción que entregó la UNESCO a Alicia Alonso, pocos días después de que su nombre apareciera en la carta del dictador a favor de las ejecuciones. Lo mismo con Juan Carlos Tabío y compañía, quienes fueron distinguidos con la nacionalidad española, aún viviendo en Cuba. Soy española, mi hija también, a mi esposo, el cineasta Ricardo Vega, quien estrenó su largometraje *Te quiero y te llevo al cine*, película mucho más contestataria que *Fresa y Chocolate*, en el mismo año que esta película y dentro de la isla, le exigieron, para obtener la ciudadanía española, mudarse seis meses a España. Me pregunto por qué a él sí le reclamaron la estancia en España, y a los colaboradores del régimen no.

Ricardo Vega obtuvo el pasaporte francés. Pero entretanto la pasó negra, pues al ser golpeado por los gorilas de la embajada de Cuba en Francia, mientras hacía su trabajo como corresponsal para canales televisivos mexicanos y americanos, y al emprender una demanda judicial contra los diplomáticos que le agredieron, no pudo poner un pie nunca más en la embajada con la intención de hacer los endiablados trámites de regularización de su pasaporte cubano. Fue un cineasta indocumentado que pagaba correctamente sus impuestos y su seguridad social en Europa.

España y Francia se callaron. Sobre todo España, insultada, vejada hasta lo más hondo. En las manifestaciones que estos dos viejitos chochos aunque malignos, Fidel y Raúl, su hermano, encabezaron frente a las embajadas españolas e italianas. Vimos de todo: Aznar tildado de Hitler, los castristas le llaman el "führercito", vimos a algunos cubanos, o sea al pueblo enardecido, escupir la foto de Aznar. Menos mal que

Italia se enfrentó a estos desmanes. Porque incluso a España le nacionalizaron el Centro Cultural, y el gobierno español, como si malanga.

De Francia ni hablemos, la exposición de fotos del Ché que auspició la alcaldía de París dio asco; cuando menos debieron retirarla, aunque Francia no haya sido tocada todavía por la varita de caca castrista, ya le tocará. Siempre que se acerca una fecha magna algo extraño, satánico, deberá suceder...

Supongo que los artistas cubanos que acababan de recibir la nacionalidad española debieron renunciar de inmediato a ella, si querían continuar siendo cineastas y actores castristas... Aunque hay gente que se siente muy bien nadando en dos aguas, y salpicando de aquí para allá. Vladimir Cruz, el militante de *Fresa y Chocolate*, apenas me saludó cuando nos encontramos en el Festival de Rotterdam, más bien me evitó con cordial disimulo, y eso que nos conocemos de allá y fui miembro del jurado que le dio el premio al mejor guión cinematográfico a *Fresa y chocolate* (el premio convertía al guión en intocable en buena medida, y además TVE proporcionaba una suma importante de dinero para la realización del filme). Sin embargo, en la exposición de Jesse Fernández en Madrid, Cruz se acercó a Guillermo Cabrera Infante para elogiarlo humildemente. Habrá cambiado.

Durante un viaje a Madrid visité con entusiasmo Calle 54, el sitio de jazz latino creado por Fernando Trueba. El lugar, muy inspirado en el Café Nostalgia de Miami Beach, era espectacular. Pero al salir, sin ton ni son, un español que trabaja allí, me reprochó ser "tan dura con el régimen castrista". Me pregunté si le reprocharía lo mismo a las personalidades chilenas que visitan el lugar en relación a Pinochet.

Los extremistas no son sólo los cubanos a los que —según unos cuántos— habrá que alfabetizar sobre democracia. Yo me paso la vida alfabetizando a gente inteligente de todas partes sobre el castrismo. Con el individuo de Calle 54 no supe siquiera si valdría la pena. Al día siguiente regresé, pero sólo por la música, que me pertenece, es mi música, la de Paquito d'Rivera y Bebo Valdés. Pero el fantasma de Fidel campeaba por sus respetos. Ya no fue lo mismo.

En cualquier caso, la colaboración continúa, pese a la firmeza de la UE (Zapatero quebró esa firmeza), tengo la impresión de que algunos de este lado chapotean a gusto en las dos corrientes: manifestar que no y actuar que sí; aceptan los desmanes de Castro. España debería apoyar de una vez y por todas a los exiliados que lo necesitan. España debería responder enérgicamente a los ataques del Diablo del Caribe, devolviendo a los numerosos "segurosos" vestidos de funcionarios que controlan y desandan en terreno español. También Francia debería tomar medidas con los diplomáticos cubanos.

¿A qué teme España? ¿Que le quiten qué más, en Cuba? De todos modos, ¿a cuántos españoles Castro no les quitó todo en el año 1959? Lo que vimos: los insultos, las chusmerías organizadas, lo hemos visto ya, eso ocurrió contra Estados Unidos, muy al principio, y de ahí el boicot comercial.

Sin embargo, a Castro empezaba a atraerle el embargo europeo, porque había visto que ganaba más comprándole en el mercado negro a Estados Unidos, y que recibiría las ayuditas de los americanos, embargo o no. Y él se diría que de mafia a mafia, no va nada. Lo útil sería desenmascararle de una vez y por todas, cerrarle todas las vías, incluidas las alternativas ilegales que él mismo se inventó. Metiéndole un embargo tan

endemoniado como su corazón, y a su corazón mismo. Pero al revés, o sea, que miles de aviones lleguen al cielo cubano, y ahí se detengan, y en lugar de bombas caigan montones de periódicos de todo el mundo, que las señales televisivas invadan los televisores marca Caribe, que lluevan contratos de trabajo, créditos financieros para que la gente pueda realizar sus sueños, y al fin conocer que existen los sueños y las ilusiones... Que sea una verdadera invasión, pero de libertad, información, y elección. Ya veremos a cómo tocamos.

29

De topos e impostores

PARA EL CAMBIO EN CUBA deposito mi esperanza en la aceptación de las diferencias, en la sabiduría de la resistencia, en la madurez humana y política, en la unión de los que concientes buscamos la paz y la reconstrucción del país, política, social y económicamente; aunque existan contradicciones en estos tres puntos, debido a la ineficacia y endurecimiento del régimen desde los inicios y en este medio siglo.

Lo peor, lo realmente difícil será cambiar las mentalidades de aquellos que nacieron en el castrocomunismo y que no han vencido el miedo o el cinismo, de los que se han acomodado en las entrañas del monstruo, de los que han colaborado sólo en y para el terrorismo ideológico, o sea, un buen número de personas pertenecientes a cinco generaciones a las que les han insertado en el disco duro que no vale el talento, la constancia, el trabajo, porque para ellos lo esencial es fastidiar al prójimo, denunciar, pactar inclusive cuando no hay un pacto concreto; pactar de modo conciente o inconsciente, da lo mismo.

O sea, lo engorroso será conseguir que los ignorantes y desidiosos empiecen a autoanalizarse, esos que creen que opinando pésimo sobre un disidente, o sembrándole el camino de

tormentos a un compañero, están obrando, no bien, sino para su bien. Siendo obedientes, mientras respetan los límites establecidos por la dictadura y además se destacan poniendo un grano de más en la montaña de injurias, de tal modo ganarán el derecho a mantener la casa en Cuba, y de vez en cuando les envían o pueden aceptar una invitación a un viaje de seis meses a Madrid, un periplo por Italia, por Suecia, o se trasladan a París bajo cualquier pretexto, preferiblemente artístico.

El negocio de venderse como resistentes aunque críticos sesudos les permite regresar cada vez, porque para las autoridades y las embajadas cubanas han sido identificados como los disciplinados que se han portado consecuentes al protocolo del régimen. No los critico, creo que cada cual deberá cargar con su pesa'o, como dice el dicho, pero no los admito en mi entorno, y jamás me reconciliaré con esa zona oscura. A cada quien le tocó en un momento determinado justificar algún horror, por un motivo personal, o porque creyó realmente en un futuro mejor bajo la revolución, o porque le obligaron; y en toda aquella patraña que nos vendieron o nos inculcaron de niños, de jóvenes, la mayoría salió confundida. Sin embargo, cuando ya la confusión se vuelve costumbre o negocio, no cabe la menor duda del estropeamiento neuronal, no hay muchos caminos: se es un topo o un impostor. Esos personajes constituyen la verdadera enfermedad para la posible democracia.

En París, la opinión pública, habitualmente favorable a Castro, y en muchos casos hasta indiferente debido al mejunje entre lo que es Cuba y lo que es el castrismo, sin embargo, por fin se tornó en su contra a raíz de los últimos encarcelamientos y de los fusilamientos.

Reporteros Sin Fronteras realizó y realiza una labor enco-

miable, el periódico *Le Figaro, Libération* y la revista *Le Nouvel Observateur* nunca han dejado de poner los puntos sobre las íes, desde aquella célebre Feria del Libro en La Habana dedicada a Francia, hará cuestión de dos años, ahora se le une *Le Monde*, con anterioridad bastante flojo en sus posiciones anticastristas. Hoy en día reconoce, con frecuencia, aún al equivocarse de protagonistas, el terror y el horror padecidos por el pueblo cubano.

En un acto el 29 de septiembre del 2003, en el teatro del Rond-Point, numerosas fueron las personalidades de la política y de la cultura que mostraron su repulsión a la dictadura cubana. Varias de ellas supusieron razonable comenzar haciéndose el harakiri, absurda posición. Pero si bien este acto, así como el de la manifestación reprimida a golpes por diplomáticos cubanos delante de la embajada el 24 de abril, fueron los más mediatizados, es justo señalar que otras organizaciones han conseguido, uniéndose en el Colectivo Solidaridad Cuba Libre, que sesenta y cuatro diputados y senadores apadrinaran cada uno a un preso de conciencia.

Como era de esperar, aparecieron los topos y los impostores, aquellos que no vacilan en boicotear la presentación de un escritor en una feria del libro, y que nadie se sorprenda si estos saboteadores se nombren ellos mismos escritores cubanos. No diré nombres, para qué. Eso ya lo conocemos y ellos saben quiénes son, lo increíble es con la facilidad que se mudan de ciudad, de Roma a París, de Madrid a París, y lo rápido que encuentran dónde instalarse, y editoriales que publiquen sus miserias silenciosas. Nadie se alarme si en una jornada de *France Culture* en torno a la represión en Cuba, una topo burla los controles de seguridad de la Maison de la Radio, arrebate

el micrófono al locutor y dispare su discurso pro castrista en el tono agresivo y decadente de los revoltosos. Y cuidado, que si usted protesta, como hice yo en el salón de Toulon, entonces los impostores se harán eco del ministro de Cultura castrista, Abel Prieto, quien declaró a la prensa española que Guillermo Cabrera Infante es un loco, y la que escribe, una pornógrafa.

En el salón de Toulon, un escritor español de apellido Fajardo, me gritó que debo curar mi locura, que estoy de ingreso en un hospital psiquiátrico. Mientras otra escritora española, a la que han parafraseado en ese sitio Internet, al que prefiero llamar *La Zancadilla*, según el que cita las palabras de la escritora, ésta concluyó que de seguro yo me hice fotos desnuda para lograr lo que he logrado en la vida. Señora Gauche Divine, de esa hermosa Barcelona de caviar y cava, no puede usted superponer sus experiencias a las de los demás, recurrir a esos malabares difamatorios sólo conduce al odio. Yo no odio, yo trabajo; o sea, escribo noche tras noche. Me hice fotos desnudas porque amo la desnudez, pero jamás la utilicé para conseguir una publicación ni para promover mis libros: edité mis libros gracias a mi esfuerzo, a mi trabajo. En La Habana, eso sí, escribía desnuda a causa del calor, y con mi marido al lado. Porque resultaría muy triste terminar de escribir a las tres de la madrugada, enteramente desnuda, y sin un marido al lado; tal vez sea su lamentable caso.

En París, en cambio, escribo muy abrigada, hace frío, y por suerte desde hace quince años siempre tengo al mismo marido dispuesto a abrazarme. Y que conste que no tengo nada contra el desnudo. Aprecio mucho ese arte, pero lo considero un arte, no un medio de subsistencia. Cuando para ciertas damas no ha quedado más remedio que ser un medio de vida

sigo respetando discretamente el desnudo, aunque en semejante situación no lo comparta.

En París, tenemos a otra estilo la gran dama catalana, se llama Jeannette Habel, periodista de *Le Monde Diplomatique*, desde los años sesenta visita periódicamente Cuba. Muy amiga de uno de los más grandes censores que ha tenido la cultura cubana, Papito Cerguera. Cuando decidí exiliarme en París fue ella la que me visitó sorpresivamente acompañada de Aurelio Alonso, antiguo agregado político de la Embajada Cubana en París, oficial de la seguridad del Estado, director del Departamento América del Consejo de Estado, con la intención de atemorizarme, y de impedir que siguiera haciendo declaraciones a la prensa a raíz de la publicación de mi novela *La nada cotidiana* en Actes-Sud, en 1995. Resulta curioso que una periodista se preste a estos juegos. Desde entonces, y durante estos catorce años de mi exilio, siempre que me invitan a un programa radial o de televisión para hablar de Cuba, y en la mayoría de los casos, una mano misteriosa y malévola introduce a Jeannette Habel para que me haga la contrapartida.

Entre tanto, poco nuevo bajo el sol; en cambio y por primera vez los franceses se movilizaron realmente en contra de la más duradera de las dictaduras. Y el dictador sembró el terreno francés de topos. Los impostores, ésos, pertenezcan a un bando o a otro, se enquistan solos. Es otro modo precario de subsistencia, aunque sin desnudos, que los impostores siempre han escondido muy bien detrás del falso porte burgués, su mediocre chusmería.

30

Reinaldo Arenas: Rebelde con causa

"El escritor Reynaldo Arenas denunció que en Cuba a los homosexuales se los encarcelaba. ¿Qué hay de cierto"?

"Mira, no es precisamente así. Reynaldo Arenas con su historia personal hizo una buena operación comercial. Así lo muestra en su novela. En los años 60 y 70, en Cuba pasaban cosas similares a todo el mundo en relación a la homosexualidad. La Sociedad Americana de Psiquiatría la consideraba un trastorno mental, y tú sabes que ellos ponen las pautas. Por fortuna, desde hace algunos años se la reconoce como una manera más de vivir la sexualidad en el ser humano. La Organización Mundial de la Salud (OMS) también lo reconoce de ese modo".

—Mariela Castro, entrevistada por el
diario argentino *Hoy*

Resulta curioso que una sexóloga, directora de la CENE-SEX, opine con semejante ligereza, hiriente además, acerca de Reinaldo Arenas, uno de los más grandes escritores cubanos, que se suicidó en el exilio en 1991, dejando una carta donde

culpaba a Fidel Castro de las persecuciones y de los dos años de prisión que pasó en La Cabaña, de su exilio, de su enfermedad y de su muerte.

Otro dato curioso de Mariela Castro es que haya citado como referencia a la Sociedad Americana de Psiquiatría, cuando en Cuba su tío y su padre hicieron —según ellos— una revolución que pretendía romper con todo lo que viniera del imperialismo americano. No nos extrañemos, ella puede hacerlo, es Mariela Castro, sobrina de Fidel Castro, hija de Raúl Castro. Leí bien los objetivos de su centro, se trata de fabricar homosexuales castristas. Si eres homosexual y no eres castrista no tienes derecho a existir.

Antes de ponerme a escribir esta conferencia telefoneé a un familiar mío en Cuba. Es homosexual, y durante varios años ha intentado crear una revista sobre el tema, sobre la homosexualidad y la libertad de serlo en el castrismo, o la falta de libertad. Ha sido perseguido, golpeado, detenido en numerosas ocasiones. Lo expulsaron de la Juventud Comunista y de la Universidad de La Habana por andar en pajarerías por Coppelia, a mediados de los años setenta. Conversamos sobre los proyectos de Mariela Castro. "Eso no resuelve nada", me dice, "el mismo perro con diferente collar". Yo ya había visto a homosexuales dentro de Cuba analizando el fenómeno Mariela Castro en un reciente documental francés. "Todo eso es un invento de cara al exterior, aquí nada ha cambiado", insistió mi pariente, confirmando los testimonios del documental.

Mariela Castro, saco yo en conclusión, está tratando de hacer lo mismo que hizo su madre con las mujeres desde el inicio del castrismo, controlarlas a través de la FMC, la Federación de Mujeres Cubanas (menos mal que no se le ocurrió

el título FMC, Federación de Mariquitas Cubanas, seguro la aconsejaron mejor). El mismo negocio de siempre, el gobierno te entrega un carnet de identidad con tu nueva identidad sexual, incluso el gobierno te facilita la operación y ya has cambiado de sexo, pero para conseguir eso se debe ser incondicional a la dictadura. Debes poner la sexualidad al servicio de la dictadura, de la ideología castrista, la misma que oprimió a tantos homosexuales cubanos en épocas pasadas, y lo sigue haciendo, mediante la violencia y vejaciones de este tipo. Como cuando eras menor de edad, mujer, y sin consultar a tus padres podías irte a la FMC para tramitar un legrado, previa donación de sangre de los CDR (Comité de Defensa de la Revolución).

¿Cómo puede Mariela Castro fingir que ignora lo ocurrido en la Noche de las Tres P, una redada policial ordenada por las altas esferas castristas, en contra de proxenetas, prostitutas y pederastas, y que no fue una sola noche, (en realidad, venía sucediendo desde hacía años, pero tuvo su verdadera eclosión en el año 1971)? Siendo una científica, ¿cómo puede Mariela Castro voltear el rostro ante un pasado todavía llagado, las UMAP, auténticos campos de concentración donde encerraron durante años a homosexuales, opositores, intelectuales, artistas? ¿Cómo puede haber olvidado las palabras dirigidas a los intelectuales de su tío Fidel Castro, con una pistola puesta encima de la mesa, en el mejor estilo goebbeliano, mientras amenazaba: "Dentro de la revolución, todo; contra de la revolución ningún, derecho" (las imágenes se pueden ver en www.telebemba.com), ante un aterrado Virgilio Piñera, reconocido escritor homosexual? ¿Es Mariela Castro una científica o no? Si lo es, debería saber que en el año 1969, el Primer Congreso de Educación y Cultura se refería a los homosexuales en los términos siguientes:

No es permisible que los homosexuales ganen influencia
[…]

Hay que ubicarlos en otros organismos secundarios, evitar
que ostenten representación artística

Los homosexuales son depravados, elementos antisociales
irreductibles […]

Ocurrió hace años, delante de mí, en La Habana, le oí
repetir la misma jerga al comandante Tomás Borges, en el año
1991, durante el Festival de Cine de La Habana. Yo acababa de
ganar el primer premio de TV Española al mejor guión inédito
con *Vidas Paralelas*, justamente una película que citaré después,
(uno de los protagónicos es un homosexual exiliado). ¿Cómo
puede una defensora de los homosexuales, tal como ella misma
se pinta, empezar atacando e ignorando a las víctimas?

Estos años no han variado en nada, ninguna dictadura
cambia así de porque sí.

Voy a ir en *flash-back*, en París, muchos años más tarde
vi *Antes que anochezca*, la película de Julián Schnabel sobre las
memorias del escritor cubano Reinaldo Arenas en preestreno,
me habían invitado Margarita y Jorge Camacho, los amigos y
albaceas de la obra de Reinaldo Arenas. Desde hacia seis años y
medio, momento en que salí de mi país, no volvía a sentir ese
miedo que sólo se siente en Cuba, ese terror que te vacía las en-
trañas, que te enfría como un cadáver porque eres demasiado
consciente de que tu vida puede cambiar en un segundo, de ser
alguien aparentemente libre a ser un preso o un desaparecido,
y eso con la complicidad internacional.

Son innegables los valores artísticos de la película, la
belleza dramática de la fotografía en la primera parte de la his-

toria, durante la infancia rural de Reinaldo Arenas, la presencia exuberante y al mismo tiempo castradora de la madre, magníficamente interpretada por Olatz López Garmendía; la turbulencia eufórica de esa Habana de 1959 y de principios de los sesenta. Luego vienen las tinieblas, las persecuciones a homosexuales, intelectuales, y disidentes, los suicidios, los juicios populares, incluido el del poeta Heberto Padilla; todo eso narrado con la honestidad del auténtico arte. A pesar de las dos horas y algunos minutos de duración, la película fluye con ágil, estrepitoso y doloroso ritmo. Me hubiera gustado ver más del exilio neoyorquino del escritor, pero habría sido tal vez demasiado para una obra cinematográfica de semejante envergadura. La dirección de actores refleja la metamorfosis de un pintor que ha extraído con sabiduría los personajes del óleo de la vida. La música, cuyo espesor creativo de Carter Burwell, Laurie Anderson, y Lou Reed, conjuga agonía y pasión junto a la presencia de una amplia variedad de melodías y sonoridades cubanas. La selección de imágenes documentales es muy acertada. Y, los actores. Olivier Martínez en el papel de Lázaro Gómez Carrillo, y Johnny Depp en los roles de Bombón y del Lugarteniente Víctor son insuperables. Y sobre todo a Andrea di Stefano como Pepe Malas.

Sin embargo de esta película se ha hablado menos, aún cuando estuvo a punto de ser Oscarizada, que de *Fresa y chocolate*. Conozco los pormenores de *Fresa y chocolate* desde que era solamente un cuento, encargado por Alfredo Guevara a su autor. Alfredo Guevara es, como lo describió Carlos Franqui, en su libro *Retrato de familia con Fidel*, el cerebro gris del castrismo, notable homosexual cubano condenado a esconder su homosexualidad en aras de no perder la supuesta amistad

y protección del Jefe, Castro, quien además reprimió en una época a los artistas, incluidos homosexuales con tal de mantenerse en el pequeño poder del ICAIC. Alfredo Guevara es un ejemplo de alguien que pone la homosexualidad al servicio del castrismo para poder existir como homosexual tapiñado. No es el único; tenemos a Miguel Barnet, a Antón Arrufat, a Reinaldo González, todos salidos del armario, pero castristas de boca para afuera, entre otros, que al conocer en carne propia el precio de la Siquitrilla, prefieren morder el cordobán.

El cuento de Senel Paz ganó el premio Juan Rulfo de Radio France Internationale, en París. Ese mismo año concursaba *Adiós a mamá* de Reinaldo Arenas, un cuento superior al de Senel Paz, *El lobo, el bosque, y el hombre nuevo.* Pero Ramón Chao recibió instrucciones del gobierno cubano, de que debía premiar al escritor de adentro, y eliminar al de afuera, o lo hizo para ganarse puntos con la dictadura.

En cualquier caso, como saben, trabajé durante nueve años bastante cercana de Alfredo Guevara, presidente del ICAIC. En la época que me tocó trabajar con él conocí a un hombre cínicamente arrepentido de zonas oscuras de su pasado, como fue el hecho de censurar a PM. Alfredo Guevara es un hombre inteligente, y sabe introducirse usando una cita de Marcel Proust, otra de Marguerite Yourcenar, otra más allá de los *Pensamientos* de Pascal, y eso fue lo que me atrajo de su personalidad, en el panorama oficial de la dirigencia cubana no hay muchos como él. Fui testigo de cómo Alfredo Guevara fabricó a una figura que fuera la contrapartida de Reinaldo Arenas fuera de Cuba: Senel Paz, quien ya tenía una primera novela, *Un rey en el jardín*, de corte bucólico comuñanga, otro tapiñado sexual y políticamente.

Antes Alfredo Guevara hizo una labor de zapa, empezó por contarle a cuanto editor extranjero visitaba Cuba que Reinaldo era una persona con mucho odio dentro, que escribía bien, pero albergaba en su interior un enorme rencor que no lo dejaba desarrollarse como ser humano. Del mismo modo, como quien no quiere la cosa, seguía detallando un supuesto juicio por pedofilia, y después daba el puntillazo aclarando que en Cuba había otros escritores, cuasi homosexuales o bisexuales de mayor envergadura que Arenas. No hay que olvidar que Alfredo Guevara, como dije antes es un homosexual que jamás lo ha confirmado, pero que siempre ha jugado con esa ambigüedad, frente a jefes de Estado y sus esposas. Lo que hizo con madame Mitterrand, quien ha sido la única en confirmar con posterioridad la homosexualidad de Guevara en la televisión francesa.

El cuento de Senel Paz, tampoco es un mal cuento, fue premiado, y cuando llegó a Cuba, con el halo del premio, hubo una lectura en Casa de Américas, a la que yo asistí, y fue unánimemente aplaudido. Durante años nadie había podido hablar de la homosexualidad de la manera que lo hacía, tan abiertamente autorizado. Desde luego que a mí no se me escapó que el homosexual era un personaje visto de forma muy negativa por el militante, verdadero héroe y protagonista de la historia. Desde el inicio hasta el final, el homosexual es juzgado como un débil político, ocurrente, medio payasón, sumamente frágil, y al final, claro, se tiene que largar del país, abrazo mediante con el militante. Yo hubiera preferido un beso al estilo de Manuel Puig en *El beso de la mujer araña*, pero supuse que era pedir demasiado.

También fui testigo de cuando Tomás Gutiérrez Alea le

pidió el cuento a Senel Paz esa misma noche para una película. Un año después, estuve en el jurado que le dio el premio, por una razón sencilla, el año anterior yo había ganado el mismo premio con una historia similar *Vidas paralelas*, dirigida por Pastor Vega, la historia de un homosexual que vive fuera y que se muere de nostalgia por regresar a Cuba, y la historia de un cheo que desea largarse para siempre. Por ese guión tuve serios problemas con la seguridad del Estado, Pastor Vega aceptó hacer transformaciones a la película, no fue mi caso.

Pasaron tres años, la película del cuento de Senel Paz se hizo, la expectación era mucha. Asistí al estreno de *Fresa y chocolate*, al final, mientras el actor Jorge Perogurría daba su discurso me dirigí al baño acompañada de la cineasta Miriam Talavera. Antes de que la sala del Carlos Marx se abalanzara hacia la salida, en el pasillo escuché a Senel Paz, excusarse con el oficial de la seguridad del Estado, y murmurar en numerosas ocasiones:

"¡Ése no fue el guión que yo escribí, ése no es mi cuento! ¡Titón lo cambió todo!" Su miedo me dio asco. Miriam Talavera quedó perpleja, ella era una gran amiga de Titón.

De cualquier manera, Titón tampoco era un santo. Es conocida su polémica con Néstor Almendros donde el primero sobresalió por su enaltecida defensa de lo indefendible.

Lo demás, más o menos, ya lo conocen. *Antes que anochezca* no tuvo la misma trayectoria, todavía no se ha estrenado oficialmente en Cuba, y para colmo, se sigue atacando al autor de esas memorias, e incluso se utiliza a su madre en entrevistas en *La Jiribilla* —que yo llamo *La Zancadilla*— para denigrar la personalidad del autor de *Celestino antes del alba*, de *El Mundo Alucinante*, de *El color del verano*, de *Otra vez, el mar*, entre otras obras insuperables.

Viendo caminar a Javier Bardem, hablar, moverse, no pude remediarlo, me eché a llorar, porque ahí delante, en la pantalla, no estaba otro que Reinaldo Arenas. El riesgo de retomar la entrevista de Jana Bokova en el célebre documental *Havana* podía haber sido un desastre, el actor sale más que airoso. Creo que en los últimos tiempos no ha habido una nominación al Oscar mejor merecida. Salvo la de Fernanda Montenegro en *Central do Brasil*. Es una pena que Bardem contradiga hoy con ciertas actitudes al personaje que tan bien bordó. He pensado que igual Mariela Castro, debió de haber confundido a Reinaldo Arenas con Javier Bardem, cuando afirma que el primero ha hecho de su vida una operación comercial, ¿no lo confundirá con el segundo?

Era una madrugada calurosa y húmeda de no me acuerdo qué año; yo todavía estudiaba en el Preuniversitario cuando me dijeron: "Mira, ése es Reinaldo Arenas". Las clases habían terminado desde el día anterior a las siete y pico de la tarde, pero un grupo empastillado seguíamos tirados en el muro que bordea al instituto. Decidimos reunir menudo, comprar ron y mezclarlo con trifuopleracina. En la puerta del edificio gris de la calle Monserrate, maloliente a latones desbordantes de basura acumulados de varias semanas forcejeaban dos sombras masculinas. Yo también iba acompañada en aquel momento de mi última adquisición sexual. Por un instante mi mirada y la de Reinaldo se cruzaron. En la penumbra me pareció una belleza griega, con sus bucles desordenados, su mentón salpicón, o sato, o echa'o palante, y su boca de aquí estoy yo, ojos soñadores y pestañas rizadas, mirada impía, erotizada, para nada esquiva.

Yo no sabía que él era Reinaldo Arenas, jamás había salido

retratado en la prensa. Además, lo que menos me importaba en aquel momento eran los personajes literarios nacionales, yo estaba en mi pea de pastillas y alcohol quizás para olvidar, entre otras naderías, que al día siguiente tendríamos una de esas marchas obligadas de decenas y decenas de kilómetros. "Es Reinaldo Arenas, el de *Celestino antes del alba*", insistió el filtro del grupo. Yo había leído aquella novela que nadie encontraba por ninguna parte, pero que se leía de todas formas, prestada, de mano en mano, alquilada a veces, robada otras. Había sido publicada en Cuba avalada por la mención de narrativa de la Unión de Escritores y de Artistas de Cuba, pero contrario a las tiradas de cincuenta mil ejemplares de otros mamotretos, de este libro sólo se hizo una tirada de dos mil, y aunque se agotó nadie quiso reeditarlo. La idea fue, más bien, censurarlo con disimulo. La persona que me lo prestó me obligó a leerlo en su casa en dos mediodías por miedo a que se lo manigüeteara.

Aquel era Reinaldo Arenas. Apostamos a ver quién se atrevía a ir y preguntarle algo, como que qué estaba escribiendo. Pero el escritor desapareció en la boca de lobo de la oscuridad de la calle Obrapía; alguien había roto el único foco de una pedrada.

Días después lo volví a ver a través del ventanal de mi aula, su cabeza rizada se perdía entre la muchedumbre de la parada de la guagua, de la cola del pan de gloria. La tercera vez nos cruzamos en la esquina de Villegas y San Juan de Dios, éramos del mismo barrio, y habían pasado unos cuantos años. Ya yo le respetaba como a un maestro proscrito. Su presencia manifestaba melancolía. Caminaba apesadumbrado junto a otro hombre, hablaban desafiando el silencio con las pausas demasiado abarrotadas. Con la misma actitud como cuando

en la película se encuentra con Margarita y Jorge Camacho en el hotel Nacional. Al día siguiente se largó rumbo al puerto de Mariel, junto a ciento veinte mil cubanos, dirección Miami. Muchos de esos cubanos tuvieron que declararse "escoria", en la estación de policía del barrio, o parguitos, disfrazados de locas de carroza, aún sin serlo, para que les dieran la salida definitiva del país. ¿Ignora Mariela Castro que en una época te botaban por basura, por escoria, por el mero hecho de ser homosexual? Una amiga mía fue con su madre aludiendo que ambas eran parejas, no fue un problema buscarle pareja a su marido, pareja de su mismo sexo, por supuesto; de este modo pudieron irse por Mariel hacia América.

Aquella tarde en la calle Villegas yo iba con Manuel Pereira y Alfredo Guevara, Alfredo se detuvo a hablarle a la pareja de hombres, invitó a Reinaldo a que fuera a verlo al ICAIC para darle trabajo en la revista *Cine Cubano*, él respondió enseguida que no, demasiado tarde. Alfredo Guevara fue la persona que cuando se enteró que Reinaldo se iba por Mariel, corrió a su búsqueda y captura. Argumentaba que no podían dejar escapar a Reinaldo, que una vez fuera nadie podría detenerlo, y así fue.

Después, o antes, de los monstruos sagrados de la literatura cubana y latinoamericana, del realismo mágico, de lo real maravilloso, del señor barroco americano, y en algunos casos de tanto barroquismo de a porfía, Arenas narraba con un lenguaje rural permeabilizado de habanerismos; o sea metamorfoseado y enriquecido por la jerga urbana. Aunque desde la perspectiva de la infancia, de la iniciática adolescencia, de aquella primera juventud vivida en los umbrales de una transformación social que viró al país de cabeza. Arenas contaba desde una libertad

muy particular, ardiente, peligrosa, sin las trabas convencionales de los *ismos*. Semejante a un meteorito aterrado, intenso, y prolífico. Sus libros, publicados nada más y nada menos que en Francia, gracias a Margarita y Jorge Camacho, hicieron de él un ser excepcional en medio del basurero nacional. Y como tal fue perseguido. Por homosexual, por escritor, por vivir como un gran viviente. Vivir, leer, escribir, tan fácil que eso parece. Siempre subrayo que *Celestino antes del alba* fue escrito antes que *Cien años de soledad*, en una época en la que Gabriel García Márquez era periodista en *Prensa Latina*, también había sido editado desde hacía mucho *El Laberinto de la Soledad* de Octavio Paz. A nadie se le ha ocurrido decir, que el verdadero realismo mágico nació de estas dos joyas literarias, antes que de *Cien años de soledad*.

Reinaldo Arenas jamás renunció, dentro de la coherencia de su obra, a un lenguaje "primitivo", que en los contextos de un dramatismo fabuloso alcanzan niveles de expresión superior al más exquisito y académico castellano, en una auténtica epopeya del lenguaje. Allá por los años sesenta, José Lezama Lima, el monumental escritor cubano, hacía referencia al joven Arenas como alguien "naturalmente nacido para escribir". Pero quien realmente le esculpió la prosa, brindándole lecturas, aconsejándole, fue el dramaturgo Virgilio Piñera, por quien Arenas sintió siempre especial gratitud y admiración.

Nunca más volví a ver a Reinaldo Arenas; tampoco lo había conocido demasiado, pero su presencia me había impresionado. Detrás de su partida definitiva de la isla latía la amargura de las persecuciones, las delaciones, el terror de la cárcel. El escritor cayó preso en 1974, en la prisión del Morro, allí cumplió un año y seis meses, por su "posición contrarrevo-

lucionaria", según acusaciones de sus verdugos. Antes había hecho varios intentos de salidas ilegales del país, por balsa, y también un intento de suicidio.

Su obra es reflejo de una realidad que no tiene parangón con ninguna otra, lo absurdo mezclado con el ridículo, el humor y el dolor, el erotismo gozoso y trágico, el vacío como escape, el antihéroe tambaleándose en una cuerda floja. Su obra define sus traumas personales y sociales, las vías escabrosas que debió transitar para conquistar, desde adentro, un mínimo de justicia. La obra de Reinaldo Arenas explora la densidad filosófica personal del individuo; armado de un bisturí extirpaba, operaba, le hacía la autopsia a cuanto le rodeaba. Empezando por su infancia, por la presencia materna, que en la literatura cubana cobra dimensiones inusitadas. Asumido homosexual en un mundo machista y represivo, Reinaldo Arenas fue sin dudas un rebelde con causa, nacido para escribir, en el seno del desmoronamiento de una revolución sobreestimada desde opiniones nacidas en situaciones externas. No podía caber tanto en una vida: patriotismo poético e irreverencia ante el patriotismo nacionalista, traición, crímenes, violaciones, prisión, ilusiones y suicidio. El suicidio como elemento de enlace hacia lo inédito de la historia: habrá que hacer un estudio del suicidio en la historia de Cuba.

Es un *fatum* en la mayoría de nuestros escritores, el deber y tener que tocar temas políticos en su obra. Cuando se trata de los exiliados es visto y leído con resquemor y desprecio; sucede al revés cuando se trata de un creador comprometido con el régimen; entonces se le define como bravo resistente frente al imperialismo cuya obra contiene un mensaje político contundente. Es un destino que en la mayoría de los casos ha

operado de modo negativo; muchos han sacrificado los temas por los caminos de la evasión a ultranza, de la búsqueda desencaminada de una filosofía de pacotilla. Así, en el disimulo, se han matado hambres de todo tipo. Con Arenas ocurría lo contrario, su filosofía, su participación, nada camuflaban. Su análisis político se entreteje con la vitalidad del idioma creando novedosos códigos de relación con la realidad. Imponiendo claves desde el lenguaje popular encumbraba los temas escudándose en un barroco de biblioteca, ingeniándosela para que cada palabra sudara el filo de la ironía.

La lucidez narrativa de Reinaldo Arenas nunca le soltó la mano a su convicción política, a su claridad humana frente a los totalitarismos, específicamente el castrista. Su bibliografía consta de nueve novelas, a las que habría que añadir su poesía, libros de cuentos, y las memorias. En el año noventa puso punto final a su vida. No sin antes dejar una carta donde vibra la cuerda del valiente, en ella habla de su enfermedad, el SIDA, de sus posiciones políticas, rebelde incluso en el umbral de la nada escribe: *"Cuba será libre. Yo ya lo soy"*. Leyéndole, viendo la película de Julián Schnabel, me sentí parte de su libertad, de su muerte. La pregunta que habría querido hacerle aquella madrugada de borrachera adolescente me la han contestado ya por igual Reinaldo Arenas y tantos otros valientes cubanos, y mis hermanos. Mi hermano Gustavo Valdés, ensayista, curador de arte, llegó adolescente a Estados Unidos, por la vía peligrosa de Panamá. Su último recuerdo de Cuba fue en 1980; lo sacaron del aula a patadas, lo acribillaron a golpes, lo arrastraron hasta su casa, le rompieron la cabeza con la tapa de un tanque de basura, intentaron meterlo dentro, las hordas castristas le gritaban "¡maricón!", como insulto, claro. Él intentó

defenderse hasta el último momento. Cuando mi padre lo vio, dijo: "De aquí tenemos que largarnos." Mi padre había pasado dos años en la cárcel, aún no sabemos por qué; él se murió en el exilio, sin saberlo. Recuerdo una tarde que acompañé a la madre de mis hermanos a la escuela de mi hermana, la habían citado, era una beca detrás del Hospital Naval Militar. A mi hermana y a una compañera negra las habían puesto de castigo, aisladas. Las acusaban de "tortilleras"; ése fue el lenguaje de la maestra que nos recibió, e incluso creo recordar que hasta hizo un comentario racista en relación a la otra muchacha: "negra y, además, tortillera". ¿Cómo es ser homosexual en Cuba? La respuesta está en sus propias vidas, en un sufrimiento que sólo ahora empezamos a reconocer. ¿Cómo es ser escritor en Cuba? La respuesta está en la obra.

31

La generación del chícharo:
Viaje a través del paladar literario
de los felices

EMPECÉ A ESCRIBIR antes de aprender a leer, sin conocer el abecedario. Me di cuenta mientras observaba a mi hija: a los dos años garabateaba igual que yo en un papel con una caligrafía de oleaje, ordenada en renglones, inventada e imitada. Mi hija se mofaba de mí con esa inocencia de los niños, se desquitaba de verme tantas horas seguidas, sumergida en los libros, de mis rechazos a sus invitaciones al juego. Extendía la hoja y afirmaba pícara: "Mamá, escribí una novelita." Me mataba de la risa. Ese juego entre la infancia y los primeros escarceos del pensamiento tiene mucho que ver con mi concepción de la literatura. O lo más importante de ella, la imaginación.

No creo mucho en la fatalidad o destino generacional. Siempre pude comunicar igual con personas mayores que con más jóvenes que yo. Puedo estar influenciada, tanto en la vida como en la literatura, por gente sencilla como por escritores consagrados, o como por los que hoy publican, excepcionalmente, a temprana edad. Y en literatura, "temprana edad" es entre los diecisiete y los noventa años. Sin embargo, hablar de

la nueva narrativa como relevo o ruptura, visto el tema desde la situación de un escritor joven cubano, necesitará de cuidadosas explicaciones, bien detalladas y sinceras. Sabemos que la sinceridad no es asunto que seduce al mundo actual, si no va como moda, o sea, como actualidad luciendo falsas sinceridades.

Las primeras manifestaciones poéticas cubanas de la época colonial, después de la correspondencia y los diarios de Cristóbal Colón, los testimonios del Padre Las Casas, las *Elegías* de Juan Castellanos, las cuales cuentan como antecedentes, son:

Una, un verso del canónigo Miguel Velázquez, mestizo de español y de indio, datado de 1547, y que exclama:

¡Triste tierra, como tierra tiranizada y de señorío!

Dos, *Espejo de paciencia*, de Silvestre de Balboa, natural de Gran Canarias. Constituye esta obra un poema épico, publicado en 1608 y vuelto a descubrir en 1837. Relata en octavas reales uno de entre los cientos de episodios sobre piratería, corso y contrabando. Su trama comienza con el secuestro del Obispo Juan de las Cabezas y Altamirano, en 1604, por el pirata francés Gilberto Girón, y culmina con la muerte de este último en hazaña capitaneada por Gregorio Ramos.

A partir de estos dos hechos se desenvuelve la vida literaria en Cuba, paralela ineluctablemente a la política, profunda y en razón ligadas. Más tarde surgieron voces de diferente significación. Entre poetas, pensadores y hasta economistas quienes hoy a la luz de la distancia y el desarrollo de la humanidad pueden parecernos novelistas portentosos. Cito a Arango y Parreño en la agricultura, y Lázaro de Flores Navarro, con la

obra naval *Arte de navegar*. De los pensadores, Félix Varela, de quien decimos con orgullo que enseñó a pensar a todos los cubanos; José Antonio Saco, José de la Luz y Caballero; el Conde de Pozos Dulces, Enrique José Varona. Los poetas y novelistas costumbristas, pues tenemos a María de las Mercedes Santa Cruz y Montalvo (1789–1832), a quien considero ilustre novelista habanera; a Manuel Justo Rubalcava; José María Heredia; Domingo del Monte; Gabriel de la Concepción Valdés (Plácido); José Jacinto Milanés; Gertrudis Gómez de Avellaneda (la Tula); Cirilo Villaverde; Carlos Manuel de Céspedes, llamado el Padre de la Patria, el primer cubano que liberó a sus esclavos en 1868; Juan Clemente Zenea; Juana Borrero, la niña que a los doce años escribió un poema erótico publicado con seudónimo en el periódico de su padre *La Habana Elegante*, para asombro de Esteban Borrero; Julián del Casal; Manuel de la Cruz; Ramón Meza; José Martí, la más grande personalidad literaria y política de nuestra historia. Luego vendrá la primera época del período republicano, con escritores de la talla de Ramón Meza (que comparte este período también), Miguel de Carrión, Carlos Loveira, y novelistas eróticas como Ofelia Rodríguez Acosta, Graciela Garbaloza (*Las gozadoras del dolor*), o una Fanny Rubio, quien fue amante de Carrión, la rebeldísima Emilia Bernal. En la segunda etapa, contamos con nombres que más o menos todos hemos oído alguna vez. Pienso en primer lugar en una resistente y amiga, en Dulce María Loynaz, y en un genio, José Lezama Lima; un gran narrador y sabio, Jorge Mañach; etnólogos como Lydia Cabrera y Fernando Ortiz. Una lista extensa se sucedería aquí dentro y fuera de Cuba.

La obra literaria martiana se inicia con dos temas políti-

cos, un soneto dedicado al 10 de octubre de 1868 y el drama patriótico *Abdala*. Estos nombres citados, entre otros, como dije antes, que engrosarían una lista admirable, forman parte de nuestra cultura, activos en la historia política y social de la isla de Cuba; entre otros encarcelados, otros fusilados, otros desterrados, otros desaparecidos en el océano.

No persigo un análisis crítico del amplio panorama de nuestra cultura; es más bien un recuento sentimental y esclarecedor, un aprendizaje añadido a mis distintas etapas escolares: De niña en la escuela primaria República Democrática de Vietnam; de adolescente en la escuela secundaria Forjadores del Futuro (nosotros llamábamos en broma *Comedores de pan duro);* primera juventud en el preuniversitario José Martí, y después en la Universidad Pedagógica Enrique José Varona, de donde fui expulsada, y Facultad de Filología de la Universidad de La Habana, de donde me autoexpulsé. La metodología educacional del momento era muy curiosa. Bástese indicar, entre otras innovaciones del castrismo, cualquier estudiante de medicina obtenía el aprobado en un examen aunque suspendiera las preguntas correspondientes a la materia, sólo con que acertara en las preguntas políticas. Con poner que antes de la revolución todo era corrupción, prostitución y pobreza, y que después del 59 el cambio era maravilloso, con eso se obtenía el aprobado.

Mi formación es vasta, pero caótica, sin un cosmos didáctico. Soy la hija de una camarera y un ebanista, divorciados cuando yo tenía dos meses de nacida, nieta de una abuela con ínfulas de actriz. No soy hija de la revolución, como tantas veces me han presentado en eventos o lecturas. Soy el resumen del azar concurrente lezamiano, de la vivencia oblicua, de lecturas impuestas por una dictadura, de otras lecturas caídas del

cielo, digo, del extranjero, por casualidad de la vida, diría un amigo. Soy el delirio inducido por el ojo misterioso del mestizaje, el olor de los solares, el trepidar de la música. Escribo con la alegría del cubano de siempre, esa que no inventó ni creó revolución alguna. También soy una renunciante triste y dolida ante la mediocridad nacional, crítica del cretinismo atmosférico de esa Cuba nueva y destruida por un loco, por un fascista.

Fui adquiriendo el dominio del lenguaje de forma natural, en la universidad de la calle, en el cine Actualidades, cuando el solar de Muralla donde vivía se derrumbó y una linternera o acomodadora del cine me amparó en esa oscura sala del deseo. Aprendí a sobrevivir, y de ahí brota la fuente primordial de mi escritura. He vivido mucho, he leído más, pero para leer todo no alcanza la vida. Finjo que el idioma me domina. Me agrada seguirle la rima, y luego recurrir al conocimiento, al que me dedico a diario, segundo a segundo, el que respiro.

En el año 1995 firmaba libros en una de las casetas del parque del Retiro durante la Feria del Libro de Madrid. De entre los lectores que rodeaban mi mesa surgió un rostro en apariencia apacible. Se presentó como una joven nicaragüense. Normalmente la gente cuando desea que le dediquen un libro dice su nombre antes que nada. Ella, no. Afirmó por segunda vez que era nicaragüense, soltando su nacionalidad como la estrella mortífera de un ninja. Adiviné la vereda por donde venía: perseguía herirme. En cambio, yo sonreí; todavía puedo sonreír en semejantes circunstancias.

Hemos vivido definitivamente haciendo nuestras las guerras ajenas, Sandino sustituyó a Ho Chi Minh. Aquellas guerras, como todas las guerras, tenían que tocarnos por obligación,

con alevosía. Castro despreciaba la paz, debíamos seguirlo en ese afán incomprensible de guerrerismo.

En aquel instante sonreía delante de la nicaragüense, más por el recuerdo de un Rubén Darío que por la evocación de un Daniel Ortega. Rígida, labios apretados, ella lanzó su mal disimulado odio:

"¿No te da vergüenza haber escrito ese libro —*La nada cotidiana*—? ¿No tienes cargo de conciencia por atacar a la revolución cuando fue ella quien te enseñó a leer y a escribir?"

Calculé que tendría mi edad. Le pregunté entonces que si a ella la había enseñado a leer y a escribir Somoza. De inmediato gritó horrores contra Somoza, insultó y aseguró que yo recibía dinero de la CIA. Pensé que de esa porquería retórica también habían querido embutirme el cerebro, pero afortunadamente yo tenía el cerebro pleno de poesía. Por ejemplo, desde muy temprana edad me hice preguntas inquietantes: ¿será verdad que el avión de Camilo Cienfuegos se cayó al mar? Raro que jamás haya aparecido su cuerpo vista la zona, accesible, donde dicen que se hundió. ¿Por qué el Ché se fue a Bolivia a convencer a unos campesinos bolivianos analfabetos? ¿Qué hacían los cubanos metidos en otras tierras exportando revolución si nadie se lo había pedido? ¿Quién pagó, y en qué moneda cobraron los que asesinaron al poeta salvadoreño Roque Dalton? Aunque su muerte no sea asunto cubano. Como tampoco convenía mencionarlo a finales de los setenta en Cuba. Aunque su poesía estuviera incluida en los programas de estudio, no así la poesía de un verdadero cubano: José Lezama Lima.

Lo que evidentemente no podía de ninguna manera ser tema cubano, debido a la censura castrista, absolutamente inexistentes en los planes pedagógicos, ausentes de las librerías,

desterrados del universo estudiantil, bloqueados del pensamiento, condenados por la *nueva cultura de la nueva sociedad*, eran los escritores y pensadores proscritos por el gobierno revolucionario, tanto cubanos como extranjeros. Amplia es también la lista de los expulsados del paladar literario de las nuevas generaciones, de nosotros, aquellos que se suponía teníamos que ser obligatoriamente felices.

Lo que sí entendí aquella tarde soleada de la Feria del Libro, después que la nicaragüense huyó de mis respuestas —no pude callarme—, es que ser escritor y cubano, y serlo de verdad con toda la sinceridad y el compromiso intelectual y político que eso implica, significan dos estigmas terribles, cicatrices hondas y perdurables.

Pertenezco a la generación del chícharo, de la croqueta Soyuz 15, la que se pegaba al cielo de la boca, de los tallarines a capella. Soy de la generación del hambre real y espiritual, la que lleva sobre sus espaldas medio siglo de crímenes, opresión y dictadura férrea.

El mundo no ha querido reconocer el dolor de mi país. Esto me ha marcado muy hondo. No pretendo inspirar lástima; lástima siento yo de quienes aún apoyan a la dictadura castrista. ¡Qué falta de respeto a la salvación de la vida de un niño! Intento, sin embargo, echar a un lado la ira. Pertenezco, como decía, a la batalla cotidiana, la afronté con ingenuidad, como muchos otros. Con la esperanza del que cree que lo están dejando crear una sociedad nuevecita de paquete, limpia de todo mal; demasiado aséptica. Cada vez perdíamos más, pero qué importaba. Los lemas y consignas rezaban: "Haremos más con menos..." "Convertiremos el revés en victoria...", etc.

Sonaba bonito; comparaban nuestra situación aventajada

con los horrores que acontecían en el mundo exterior, mostrados, claro está, por el telediario nacional. En esa especie de competencia del horror, gastábamos juventud y los dirigentes auguraban que llegaríamos vencedores a la meta si conseguíamos alcanzar el primer galardón en las olimpiadas de los que menos horrores sufrían. Detesté las comparaciones, detesté los paralelos manipulados entre un país y otro. Sabía que Cuba no era Francia, hubiera podido casi serlo, pero nunca había sido ni Bolivia ni Haití. Castro logró que en los libros escolares franceses se presente a Cuba entre los países más miserables del planeta. Dudar no estaba permitido, declararlo menos que menos. Pagué por ello. El precio ha sido este exilio acompañada de dos millones y medio de cubanos, o algo más, el veinte por ciento de la población cubana.

Nosotros no debíamos ocuparnos de trivialidades tales como el exilio, los que se iban se morían. Nosotros éramos la generación de los felices: no teníamos libros, ni ropa, ni comida, ni casas, ¿cómo íbamos a soñar con discotecas? Pero podíamos gozar de un "comandante que le ronca los cojones", de un paternalismo abrumador, de un programa televisivo "Para Bailar", de otro que demostraba que todos podíamos cantar, de una serie titulada "En silencio ha tenido que ser", sobre espías cubanos y de cucharadas permanentes de guerra fría, y hasta caliente. Muchos jóvenes murieron en Africa sólo por hacer un viaje, por el afán juvenil de refrescar lejos.

Nosotros éramos —quién se atrevía a ponerlo en solfa—, la generación de los felices. La felicidad consistía en devorar un pan con pasta de ave, de *averigua,* y leer literatura de Pluma en Ristre, o empatarnos con una edición de *Moby Dick*, cuyas invocaciones a Dios tan frecuentes en el texto habían sido censuradas.

Teníamos que defender a la revolución, habíamos nacido de ella, dentro de ella. Todavía no había acabado de pujarnos. Fidel era nuestro papá. Seríamos los dueños del futuro, destinados al gran destino con derecho al sueño. Hoy no poseemos nada. Los héroes están enterrados; supuestamente murieron para construir nuestra culpa, digo, ese porvenir prometido. El horizonte cultural se pobló de consignas y de terror, de doble moral, doble lenguaje. El país de los sueños se convirtió en el reino de la mentira y de las pesadillas. Los homosexuales, los religiosos, y las prostitutas, fueron recogidos por la policía en una sola noche, la noche de las Tres P, por proxenetas, putas y proselitistas religiosos, y enviados a campos de concentración, las UMAP (Unidades Militares de Ayuda a la Producción).

Esta historia daría para unas cuantas películas de terror y no pocos dramas hollywoodenses. Pero a Hollywood le conviene esconder los horrores del castrismo.

Sigamos con lo mío. Yo robaba libros en las bibliotecas del Estado, pintaba a brocha gorda, la pared a cinco pesos, fabriqué para el mercado negro plataformas de madera, guaraches. Seguí robando libros en las estanterías de los diplomáticos extranjeros. Frecuenté personajes perjudiciales, periodistas extranjeros, turistas piadosos. Nunca me prostituí de milagro, porque sólo necesitaba conversar distinto. Para comer podía robar sobras de los restaurantes en los que trabajó mi madre de camarera. Intercambié libros de escritores exiliados por la ración de leche condensada de un mes. Robé dinero a mi madre para adquirir la poesía completa de Lezama en una subasta a precios exorbitantes. Pinté uñas a peso, vendí ropa a las jineteras, hice una revista de cine, me la censuraron, firmé un contrato para una editorial extranjera, por nada me llevan p'al tanque, me libró

un padrino. Lecturas, ron, guafarina, o chispa e'tren, pastillas; ése fue el universo revolucionario de nuestra juventud. Hurgué en los rastrojos de latones de basura; ése era el sentido rimbaudiano de cambiar la vida. Estuve a punto de lanzarme al mar, sin avisar a mi familia. Sentí pánico. Estuve a un milímetro de quedarme en mi primer viaje. Sin embargo, regresé, me torturaba demasiado la idea de luchar desde adentro.

Mi primera pastilla fue la ciproectadina. Masticaba pastillas y leía. Pasaba los días tirada en el suelo frío del balcón de la calle Empedrado, escuchando mis tripas, leyendo o durmiendo. Ida. En un silencio de cemento.

Por aquel entonces ya sospechaba, a fuerza de ejemplos precedentes, que para entregarnos a la vida, ese gesto tan normal, para darnos, en el sentido literario y político martiano de que *el hombre vive de darse* había que marcharse a ese "afuera peligroso, negativo, mortal". Ese más allá nos transformaba en traidores a la patria. Todos los escritores que me gustaban eran "traidores"; para colmo pensaban semejante a mi mente disidente y subversiva. Y la literatura debe ser subversiva, *dérangeante*. Opinar diferente de un pensamiento único era traicionar la línea directriz, apartarnos de los libros designados como tarea ideológica nos situaba en la fila de los diversionistas, vilipendiadores de la patria.

Hoy en día muchos escritores han devenido traidores de la traición, aún así, ante tanta desidia, son considerados valientes. Se autoengañan, vivir de esa manera tan estrictamente obediente los convirtió en borradores de sí mismos. Negando, por supuesto, su propia obra. Otros se refugiaron en el silencio, bloquearon su talento durante largos años, en ruptura y rechazo de cualquier manifestación literaria. Algunos tomaron

el camino del exilio, inspirados en sus predecesores, y éste no es siempre el camino de la libertad. Aunque yo considero que sí constituye el élan vital; desde José Martí, quien escribió su obra descomunal, alejado del suelo natal, y que retornó a ella sólo para morir en plena acción, en el campo de batalla.

En el año 1995, al presentar *La nada cotidiana* en la librería Crisol de Madrid anuncié de manera precipitada y hasta ingenua un *boom* de la literatura cubana. En aquel momento todavía yo pensaba que en Cuba podía repetirse el caso de un grupo *Orígenes,* es decir múltiples voces de alto timbre, enérgicas, y sobre todo cultas. Para nadie es un secreto que, salvo pocos casos, personas a quienes la dictadura destruyó moralmente, un José Lezama Lima, un Virgilio Piñera, la mejor literatura cubana se ha escrito en el exilio, o se ha publicado en ella. Reinaldo Arenas escribió en Cuba sus primeras novelas. Es también mi caso, a medias. *Sangre azul, La nada cotidiana, La hija del embajador,* la mitad de *Te di la vida entera* fueron escritas en Cuba.

José Martí, Félix Varela, Gertrudis Gómez de Avellaneda, entre otros, son los fundadores, quienes construyeron sólidas obras fuera de Cuba y sufriendo por ella. Los que se quedaron, históricamente, o en la actualidad, por desdicha el destino no les ha variado. Han sido perseguidos, han sido anulados por el ostracismo, por la represión, la cárcel, el fusilamiento. En el mejor de los casos, han sido recompensados en la vejez con premios de consolación y periplos al extranjero. Claro, antes hacía referencia a los que jamás pactaron con la dictadura.

Al salir de mi país yo tenía la ilusión de que, tanto dentro como fuera, se estaba gestando un fenómeno de reconocimiento y de unión entre los cubanos. Además de que un

movimiento literario venido de adentro apoyaría al que ya existía desde hacía años en el destierro. Estaba equivocada. Tanto fuera como dentro los nombres son pocos. Dispersos. Yo ansiaba algo parecido al movimiento pictórico de los ochenta, cuando una euforia creadora se apoderó de los jóvenes en aquellos momentos; yo soy testigo, pues participé activamente en ella. Aunque sabía que cualquier fenómeno parecido podría quebrarse en el camino, como mismo fue abortado el de los artistas plásticos. Sus principales protagonistas expulsados con guantes de algodón, empujados a un "exilio de terciopelo", según la definición del crítico de arte y poeta Osvaldo Sánchez, residente en México.

El tal *boom* no existe, o existe, pero desde *Espejo de paciencia* hasta hoy con su inmensa e insuperable calidad poética y política. Porque el mal llamado *boom* actual no permite ser sopesado, no se deja tomar la temperatura, no posee fluidez. En una palabra, es falso, no es más que un montaje difuso. La literatura cubana actual ofrece nombres de gran relevancia, pero también muestra un abanico de mentirosos, publicitarios del régimen, oportunistas de segunda mano, aprovechados.

A los escritores exiliados históricamente les ha costado mucho más trabajo y agonía ser reconocidos que a los de adentro. Los de adentro, mediocres o no, juntos en el mismo saco, recibirán el apoyo incondicional de un progresismo internacional a ultranza que venerará al sangriento dictador. Aunque cada vez hay menos ciegos. ¡Cuántos agentes policiales disfrazados de intelectuales y artistas han penetrado editoriales, galerías y centros culturales, ganando así las mejores plazas para los declamadores de Castro! Recordemos las jornadas culturales

financiadas por el gobierno en el extranjero: Venecia en 1984, Brasil en los ochenta también, Francia, España, etc. Negocio este de vender una imagen de apertura con los artistas e intelectuales exportables mientras dentro se encarcela y se asesina a los disidentes. La política del régimen en relación con la cultura no ha cambiado, es el mismo abre y cierra cíclico, que confunde y exaspera.

Castro botaba a los maduros, enseguida hacía desaparecer a los que comenzaban a saber demasiado, a los "listillos", engatusaba a los jóvenes, sabía seleccionar a los más susceptibles de pervertir. Castro inventaba escritores, compraba a los establecidos, les chantajeaba con minucias materiales que allá, en virtud de las carencias, serán codiciadas hasta la verdadera obscenidad. Sea con la autorización para comprar un auto, aunque lo pague jamás será suyo, o una casa que tampoco le pertenecerá del todo.

Sin embargo, bien poco convencen los escritores que enmascaran sus historias con aliños de prohibición, una suerte de embajadores autorizados, homosexuales de contrabando, quienes con tal de vivir en la isla, de "singar en cubano" (ésa fue la expresión que usó uno de ellos conmigo a las tres de la mañana en un hotel madrileño), se sienten obligados a pactar con el diablo, poniendo el pretexto de la madre que ha quedado de rehén, o los hijos, el apartamento que no quieren perder, y los cuadros, el sol, las palmeras. Siento señalar que madre, hijos, objetos personales, sol y palmeras tuvimos casi todos los que hoy nos hallamos en el exilio. El sacrificio es duro, pero peor es hacer el juego escribiendo a la larga contra sí mismo. Suicidándose de a poco con cada trazo de la pluma.

En uno de esos discursos de siete horas que Fidel

dio, después de criticar duramente la película *Guantanamera*, finalizó diciendo que la revolución cubana tenía tres enemigos: Reinaldo Arenas (ya se había suicidado en Nueva York), Guillermo Cabrera Infante (todavía vivo en el momento de este discurso) y Zoé Valdés. Honor que me hizo.

32

El niño Elián González, el cariño y el terror

París, 27 de abril del 2000.
Señor Bill Clinton
Presidente de Estados Unidos de América

Sr. Presidente:

En una ocasión no muy lejana, un gran número de intelectuales del mundo firmó una carta a pedido del señor Jack Lang, hoy Ministro de Educación en Francia, en apoyo a su persona.

En este momento somos los intelectuales, artistas, académicos y profesionales cubanos, y también del mundo entero, solidarios con la causa de nuestro exilio quienes solicitamos su apoyo para conseguir la reunificación familiar de decenas de padres a quienes el régimen cubano les retiene sus hijos en burla total del derecho internacional que tan enérgicamente ha defendido usted y su gobierno en el caso del niño Elián González. Los hechos recientes del caso González nos han demostrado hasta qué punto pesan esos derechos parentales, sobre cualquier otra consideración, ya que se le ha entregado el niño a su padre, Juan Miguel González, para que éste lo regrese a un país condenado en Ginebra, esa misma semana, por su continua violación de los derechos humanos.

Hemos sido testigos de cómo su gobierno empleó hasta métodos violentos para hacer respetar la ley en defensa de los derechos de Juan Miguel González; sin tener en cuenta a la madre del niño, Elizabeth Brotons, quien al huir de la dictadura castrista perdió su vida en el mar, como tantas otras víctimas.

Recordemos a la docena de niños asesinados por Fidel Castro en el año 1994 en el remolcador Trece de Marzo.

Las mismas razones que su digna administración ha argumentado para justificar la entrega de Elián a su padre son válidas para exigir que se entreguen a decenas de padres cubanos exiliados sus hijos mantenidos como rehenes, a veces durante años, por el gobierno castrista.

Estimamos que, si se ha argumentado el derecho de patria potestad para entregar un niño a un padre que lo llevará a donde ese derecho no tiene vigencia y donde se violan derechos humanos fundamentales, hay muchísimas más razones para exigir que sean entregados los hijos a padres que residen en países donde la patria potestad de estos últimos es legalmente reconocida y respetada.

Lo remitimos a usted a los propios documentos presentados por la delegación norteamericana en Ginebra. Confiamos en el espíritu justiciero de su administración, y que podremos contar con sus buenos oficios en esta justa causa.

Muchas gracias.

Clinton se limpió olímpicamente el trasero con esta carta escrita por mí y suscrita por numerosos cubanos exiliados, tampoco respondió a otras misivas similares.

Insisto en recordar que el niño Elián González sobrevivió de un naufragio. Fue salvado por delfines y por dos pescadores americanos. Su madre, y trece personas más, murieron al

final de la travesía de Cuba a Estados Unidos en una balsa impulsada por un precario motor. Afortunadamente el niño tenía familiares en Miami que se hicieron cargo de él. La desgracia pudo haber sido mayor, el niño podía haber perdido la vida, pero escapó, y por lo que se vió, sobrevivió feliz y sano durante meses, junto a una prima que le brindó la protección y el cariño de una madre y de unos tíos abuelos que lo mimaron como seres sencillos que son. El padre, al inicio, cuando todavía Castro le permitía hablar, lejos de exigir la devolución del niño, y querer ir a buscar a su hijo, declaró que "en Miami no se me ha perdido nada", y que si iría a Miami sería "con un rifle para matar a unos cuantos".

Por mucho que se le aconsejó al padre que debía viajar a Miami, quedarse un mes allí, preparar al niño para su regreso si es que éste lo deseaba, y si no pues quedarse con él, y mandar a buscar al resto de su familia, ya era muy tarde y cayó en las redes castristas. Éste sería el razonamiento mínimo para un caso semejante. Castro anunció que el padre estaba listo para ir a buscarlo, no a la casa donde reside el pequeño con sus familiares, sino a Washington, y pretendió mudar toda la provincia de Cárdenas, donde vive Juan González, a esa ciudad americana. Los condiscípulos, la maestra, la madrastra y el medio hermano, se desplazaron junto al padre.

No viajaron solos, de eso nada, fueron custodiados de psicólogos y agentes de la seguridad castrista. A Castro no le bastó con Elián, se empeñó en enviar a niños de seis años a Estados Unidos a rescatar a su compañerito de ideología; es ya el terrorismo infantil.

A esas alturas el pueblo cubano entero estaba haciendo chistes con esta situación, los once millones de cubanos "esta-

ban" dispuestos a ir a buscar a Elián, pero para quedarse ellos también. De más está aclarar que de esa delegación nadie pudo hacer un contacto que no fuera extremadamente vigilado por los agentes castristas, como ocurrió con las abuelas en un viaje anterior. Y si el padre se atrevía nada más a pestañear, balazo en el cráneo que tú conoces, y ya acusaría Castro al imperialismo y a la mafia de Miami.

El caso del niño fue utilizado por Castro para sus maniobras políticas. Culpo solamente a Castro de la utilización política del caso por la sencilla razón de que todavía en Miami no se había expandido la noticia del naufragio del menor cuando ya el dictador se había puesto a vociferar.

Encontré lamentable el artículo de Gabriel García Márquez titulado "Náufrago en tierra firme". Me pareció sumamente cínico de su parte jugar con la vida de un niño, y sobre todo repetir las mentiras que le dicta su dictador. Patético mancillar la imagen de la madre muerta. Hace rato que García Márquez viene siendo un personaje lamentable. Su obsesión por el poder da buena fe de ello. Amiguete de Clinton y de Castro, le encantaba hacer el papel de correveidile.

El posible intercambio de presos amotinados en una cárcel estadounidense por un niño evadido del tiburón más sanguinario, de un Castro, podría ser material para una de sus novelas. Su actitud sí que es realmente obscena.

Como obscena fue su mirada cuando en diciembre del año 1989 se acercó a mí en la recepción del Festival del Nuevo Cine Latinoamericano de La Habana para darme el pésame por mi marido muerto en el accidente de avión del 3 de septiembre del mismo año. Me dijo —percibí que disfrutaba dándome la noticia— que él había sido el primero, junto con Fidel, de en-

terarse de la caída del avión. Esto no constituye una pesadilla, esto forma parte de esa realidad elaborada por la ficción Fidel.

Yo sospechaba que lo del avión no había sido un mero accidente, todavía sigo con la duda, que se regó como pólvora por todo el país de que al avión lo habían tumbado. En ese avión iban sólo dos cubanos, los demás eran italianos, con destino a Milán. Mi marido, mucho tiempo antes de casarnos, José Antonio González, había estado muy cercano al general José Abrahantes y conocía vía el escritor Norberto Fuentes el objetivo de las visitas parisinas de Antonio De la Guardia, que supongo que a esas alturas no fuera información sensible para nadie. La gente divulgaba que estaba previsto que en el avión viajara Raúl Castro hacia Checoslovaquia con escala en la ciudad italiana, y que se trataba de un atentado a su persona. En el último minuto Raúl Castro cambió de vuelo. Gabriel García Márquez intentaba tranquilizarme. En ese instante me vino a la mente una noche estrellada y clara en una de las calles de Miramar, un premio Nobel descompuesto frente a una joven modelo de la Maison, Norkita.

García Márquez tampoco apoyó a Heberto Padilla, el poeta encarcelado, cuando su mujer Belkis Cuza Malé se lo pidió; y tampoco escuchó las súplicas de Ileana de la Guardia cuando la hija del general acusado de tráfico de drogas por Castro le rogó interceder por su padre para impedir que Castro lo fusilara.

En los días del caso Elián, Castro también acusó al exilio cubano de Miami de mafia terrorista. El presidente Clinton decidió no defender a la comunidad cubana —como siempre ha hecho con las comunidades negras o judías—, pese a que esta comunidad ha sido una de las más trabajadoras, prósperas

y prestigiosas, (hasta 1980 cuando Castro inoculó los barcos del éxodo de Mariel con delincuentes, locos y criminales comunes). Pero ya otro presidente demócrata había traicionado a la comunidad cubana, John Fitzgerald Kennedy, cuando después de prometer apoyo a la mal llamada invasión por Bahía de Cochinos a los cubanos que regresaron a su patria en 1961 para luchar por su libertad, los abandonó a cajas destempladas.

El dolor del exilio cubano no ha sido reconocido internacionalmente. En Miami y en otras partes del mundo también hay mujeres cubanas a las que les desaparecieron maridos e hijos, hay niños sin padres y padres sin hijos. Para nadie es un secreto que Castro bombardeó la familia cubana.

Castro albergó terroristas de ETA en la isla; ni hablemos de las guerrillas, los secuestros organizados por el Comandante Piñeiro (Barbarroja), fallecido recientemente, esposo de Martha Haeneker, la sexóloga marxista, quien confesó en una entrevista a *El País* que ella vive de manera "austera" en Cuba. Qué risa, o qué pena, o qué pene, me da su caso.

¿Quién es el terrorista entonces?

Castro también acusó al exilio de intentar asesinar al niño Elián. Tanto a Guillermo Cabrera Infante, como a Carlos Alberto Montaner, a María Elena Cruz Varela, a Raúl Rivero, como a mí nos organizaron mítines de repudio en diferentes sitios del mundo cuando impartíamos conferencias. No hay que averiguar mucho para enterarse de que las personas que se prestan para este tipo de actividad son agentes castristas pagados por el régimen o miembros de partidos políticos, notablemente de izquierdas, cuyas campañas en buenas ocasiones ha contribuido a pagar con su sangre el pueblo cubano.

Cabrera Infante recibió raros envíos de cajas de tabaco. A mí me sugirieron en varias ocasiones prestara atención a las comidas, podían contaminarlas con un virus. Hasta alguien me aconsejó de no aceptar botellas abiertas. Por supuesto, nunca conseguiríamos probar que hubieran querido eliminarme.

De la misma forma que Elián no puede probar nada hoy en día. Elián no regresó a un hogar con su familia, regresó a una dictadura y su padre desde entonces fue el dictador. Parece como si ante Castro todos debiéramos comportarnos como niños indefensos.

En el año 1993, Fidel ordenó asesinar a doce niños. ¿Nadie está dispuesto a acordarse? No tengo la menor duda de que Castro pudo haber sido capaz de matar a Elián y a su padre, de envenenarlo antes de que el niño saliera de Miami para luego reafirmar lo ya anunciado (esto va acabar siendo una caótica novela de García Márquez: *Crónica de un infanticidio anunciado*), que al menor lo enfermaron los "mafiosos radicales anticastristas de Miami". Epítetos difamatorios de los cuales se ha hecho eco la prensa mundial.

Radicales también fueron Jesucristo, Mahatma Gandhi, Martin Luther King, por sólo citar a algunos.

Fidel Castro es capaz de todo eso y de mucho más. Porque Fidel Castro era y fue siempre un megalómano, a quien ya le patinaba el coco en una senectud peligrosa, senilidad del asesino. Fidel Castro cuenta con los medios, el Departamento de Biotecnología y Genética, para enviar hacia Estados Unidos desastrosos virus, de eso se ha enorgullecido públicamente en múltiples ocasiones.

Era preferible que el niño fuera entrevistado mil veces por la periodista Diana Sawyer a que cayera en las manos de

los "psicólogos" castristas ("psicólogo", en argot cubano quiere decir agente de la seguridad del Estado), quienes también trataron a los soldados cubanos que regresaban "arrepentidos" de Angola.

Pude hablar con varios de ellos en el hospital Calixto García: los zombis de las películas de terror americanas podían hacerles los mandados. Habían sido rebajados al último grado de enajenación a base de fuerte medicamentación y tortura psicológica.

Y si no que le pregunten a la disidente ciega Milagro Cruz Cano, a la que encerraron en el hospital de enfermos mentales, conocido como Mazorra. Luego la obligaron a irse a Miami; pasó mucho tiempo antes de que consiguiera reunirse con su hija.

Pero la mayoría de los gobiernos continuaron apoyando al criminal. Y créditos van a las arcas castristas. Y apoyos económicos, para que el dictador entrara en la Unión Europea y siga deshaciendo, sí señor, cómo no. Y a los niños cubanos que se los coma el tiburón.

Nunca más vimos a Elián hasta que no reapareció en la plaza que lleva su nombre, allá en La Habana; vociferaba como pionero comunista: "¡Abajo el imperialismo!" O lo que es peor: "¡Abajo mi madre!" O sencillamente, nunca más veremos a Elián como lo vimos en un jardín de una modesta casa en Miami, sonriente, jugando con su perro.

De lo que sí estoy segura es que Elián no volverá a ser el niño que vi jugar en ese jardín de su otra familia, los González. Ningún ser humano se cura jamás de una travesía por mar donde ha visto ahogarse a su madre. Y lo que es aún más terrible, Elián quedará marcado para siempre luego de haber sido

arrancado a punta de metralleta por la Patrulla de Federales de los brazos del pescador que le salvó la vida, y del seno de la familia que lo acogió para protegerlo y cumplir el sueño de su madre, que su hijo viviera en libertad, lejos de la dictadura castrista.

Elián no podrá jamás creer en nadie, y menos en ese padre que prefiere que el presidente más poderoso del mundo, y uno de los dictadores más sanguinarios del mundo, y la fiscal más manipuladora e injusta del mundo, empleen el salvajismo en recuperar a su hijo. Es probable que Elián se refugie en el silencio, o que en su cerebro se instale el miedo y responda de forma obediente; al fin y al cabo Juan Miguel es su padre. Aunque para mí no es el padre que el niño merece. Usar el terror en contra de su hijo, en lugar de acercarse a él con cariño y preferir la violencia, confirma su carácter déspota.

Juan Miguel González aceptó la decisión de Castro, de Clinton y de Miss Reno del saqueo y secuestro a su propia familia e hijo, por lo demás una familia indefensa y humilde. Después de lo que vi en televisión, esas imágenes que el mundo entero difundió el Sábado de Gloria, para mí Juan Miguel González no merecía la custodia de su hijo; por menos que eso se las han invalidado a padres menos conflictivos. Y las leyes se hicieron para los hombres, no los hombres para las leyes. El caso de Elián, por tanto, es un caso determinado dentro de la legalidad, pero también en relación con la política norteamericana con respecto a Cuba, y en Cuba la patria potestad no existe.

Y Castro, claro estuvo, chantajeó a Clinton con un nuevo Mariel, y Clinton recordó demasiado la revuelta de los años ochenta en su época de Arkansas.

¿Por qué no fue Juan Miguel González directamente a buscar a su hijo a Miami? Yo me hallaba en esa ciudad a su llegada y la comunidad de exiliados recibió a Juan Miguel González con flores y carteles de bienvenida sinceramente amistosos, olvidaron las amenazas e insultos que desde Cuba, a modo bravucón, él mismo profirió en contra del exilio. Un exilio que lo único que le dio a su hijo es amor.

Entregar al niño, de manera tan siniestra a Juan Miguel González, fue ofrecer el botín a Fidel Castro, quien declaró que "habrá que reprogramar" a Elián a su regreso a Cuba. Raro que ningún psicólogo, ningún experto en los derechos del niño, haya saltado airados condenando esta afirmación. Frente a Castro todos se bajan los pantalones.

Incluso leí a una famosa pluma española decir que era mejor antes las dos alternativas, Miami o Cuba, que Elián se volviera a lanzar al mar; la frivolidad política roza el cinismo.

Castro ambientó una mansión convertida en hospital y en prisión ideológica, con todo tipo de especialistas, cuyo único objetivo fue el de efectuar dicha "reprogramación" lo más pronto que pudieron. Juan Miguel González pidió apoyo al pueblo norteamericano para la devolución de su hijo en arenga *lacrimógena*, y luego permitió que en cinco minutos lo destruyeran psicológicamente a punta de ametralladora. Un psicólogo norteamericano declaró en CNN que la sonrisa de la foto del niño con su padre justificaba el abuso cometido. No estoy de acuerdo. Tampoco me tragué la felicidad de esas fotos. Ojalá me haya equivocado por el bien de Elián.

Además, entre un policía armado hasta los dientes y la imagen del progenitor, ¿quién creen ustedes que pueda hacerlo sonreír? Pero los cinco minutos de violencia lo marcaron, y

muy hondo. Además de que Elián fue engañado por la mujer policía que lo llevaba en brazos cuando le dijo: "No te llevamos de vuelta a Cuba, sólo vas a ver a tu papá."

Juan Miguel González aseguró al pueblo americano que su caso no era un caso político. Mientras tanto, en Cuba, Castro inauguró una tribuna de discursos diarios en una plaza eminentemente política donde se condenaba al embargo americano llamada Protestódromo Elián.

No olvidemos que Castro movilizó durante décadas al pueblo cubano en manifestaciones políticas obligadas.

Juan Miguel González no viajó de Cuba a Miami para ver a su hijo; como mismo hicieron las abuelas quienes por cierto se desplazaron de la limosina del Consejo de Estado a compartir tribuna en Jagüey Grande con el Comandante. El padre viajó de Cuba a Washington, y más concretamente de Cuba a Cuba, ya que el sitio donde se hospedó gozaba de inmunidad diplomática cubana. Juan Miguel González no debió verse obligado a elegir entre venerar a un dictador y amar a su hijo en libertad, es evidente que Castro le obligó a ello. Pues Juan Miguel González —consta en declaraciones juradas de familia y amigos—, había expresado antes de los sucesos en múltiples ocasiones su deseo de abandonar el país e irse definitivamente a Miami.

Janet Reno y el padre del pequeño se negaron a la segunda oferta de la familia González de buscar un sitio neutral donde las dos familias pudieran vivir en paz con el niño durante el tiempo que quedara para la corte, obviando así la opinión de varios psicólogos. Detalle importante al que la mayor parte de la prensa internacional no prestó atención. En el instante que los federales entraron en la casa, todavía las negociaciones con la fiscal no habían concluido.

La familia González nunca se negó a entregar al niño al padre, siempre aceptó que lo viniera a buscar él como era debido, o que se lo entregarían en un sitio neutral, sin diplomáticos cubanos y sin federales. La familia González no podía traicionar al niño dándolo a desconocidos. La familia González fue engañada, y el niño profundamente traumatizado. La culpa de que los federales fueran a buscarlo de manera despiadada la tuvieron Castro, Clinton, Reno, y por supuesto, el padre. En Estados Unidos se llevaron a cabo operaciones contra el hampa donde no se utilizó armamento alguno.

Si observamos el rostro de Elián ante el arma que lo aterrorizó resulta fácil explicarse por qué ha habido en los últimos tiempos en ese país tantos casos de niños y adolescentes criminales que, en lugar de usar lápices y cuadernos a las escuelas empuñan las armas contra sus compañeros de clases. El mensaje es que la violencia siempre gana, y si ese mensaje es difundido por el propio gobierno, pues todavía resulta más efectivo.

Elizabeth Brotons Rodríguez no murió en vano. Algún día, Elián, junto a los sobrevivientes del remolcador *Trece de Marzo,* donde fueron asesinados doce niños, podrán hacerles justicia a las víctimas de la dictadura castrista.

Algún día se reconocerá el dolor del exilio cubano; y las viudas de tantos fusilados, y de tantos desaparecidos, y de los huérfanos, que viven en Miami y dispersos por diversos países, trabajando honestamente, respetuosos de la ley, pagando impuestos, soñando con la memoria de su tierra natal; en un futuro recibirán los homenajes que el mundo les debe.

La CNN difundió la noticia de exiliados cubanos que destruían la tienda de campaña de esa cadena televisiva; lo que no dijeron es que lo hicieron provocados por el monitor

donde CNN difundía frente a la casa de La Pequeña Habana el discurso del Comandante en Jagüey Grande (en ese discurso donde dijo, entre otras barbaridades, que "Elián sólo lloró un poquito, que así se evitó que llore toda la vida").

Mientras estuve en Miami en la semana del 3 al 9 de abril, fui testigo de cómo algunas cámaras de televisiones se burlaban de las ancianas que llevaban días y noches rezando en forma pacífica frente a la casa de los González; los medios de comunicación esperaban el momento oportuno para filmarlas bastante descompuestas. A los jóvenes cubanoamericanos ecuánimes, aquellos que intentaban establecer el orden, no les hacían el menor caso, pese a que ellos pedían ser entrevistados.

¿Cómo es posible, por último, que Estados Unidos devolviera un niño al país que ellos mismos acababan de condenar en Naciones Unidas por violar los derechos humanos? ¿Cómo es posible que ocurriera una represión feroz en Miami por parte de la policía, y que avionetas encararan a la comunidad cubana desde el cielo con un texto aproximado a algo así como "Si no les gusta este país, váyanse"? ¿Que hicieron con Griselle Ibarra, abogada de inmigración? La policía la golpeó, le arrebataron el dinero de la fianza de los detenidos; la mandaron al hospital.

¿Qué pasó realmente entre el régimen cubano, el gobierno americano y la comunidad cubana? ¿Castro gobernó a Estados Unidos por el espacio de tiempo que duró el caso Elián?

Elián no pudo asistir a la Corte el 11 de mayo como estaba previsto, aunque se suponía que su padre hablaría por él; su padre, o Fidel Castro, lo que ya daba lo mismo.

Fidel Castro se tomó ese caso tan a pecho, primero porque se vio retratado en Elián, cuando aún muy pequeño su

madre lo puso en manos de un amigo de la familia, lo montó en un tren, y lo mandó lejos del hogar. Luego, parece ser que los santos africanos le advirtieron que su Elegguá se había ido, se le había ido la protección. Elegguá es un dios niño en la religión yoruba. Castro creyó que el niño balsero simbolizaba a su Elegguá e intentó recuperarlo por la vía que fuera, a golpe de teatro, de una pésima e inhumana obra.

33

Cuba: Intrahistoria, una lucha sin tregua, y el doctor Rafael Díaz-Balart

Fue gracias al señor Orlando Fondevila que me envió el manuscrito del libro *Cuba: Intrahistoria, una lucha sin tregua,* del Doctor Rafael Díaz-Balart, y que sirvió de amistoso puente entre el señor Lincoln Díaz-Balart y yo que empecé a leer, a descubrir, a querer escribir sobre todo esto que leerán ahora.

Debo confesar que en cuanto el manuscrito *Cuba: Intrahistoria, una lucha sin tregua,* del Dr. Rafael Díaz-Balart, cayó en mis manos lo leí de un tirón; no lo leí, lo devoré. Porque, queridos amigos, estamos ante un libro que constituye las memorias de un hombre culto, pero sin trasfondos herméticos gratuitos. Rafael Díaz-Balart, todos los que lo conocieron coinciden en ello —desdichadamente, yo no tuve esa suerte—, fue un hombre claro, transparente como el misterio cursivo del agua, un hombre sabio y tierno. Un hombre que vivió de darse, y escribió José Martí: "el hombre vive de darse". Con palabras suyas empecé este libro.

Rafael Díaz-Balart puso —pocos son los que lo logran— su talento en las manos de la humildad. En las suaves manos

de la humildad que auxilia y sostiene, y sobre todo puso sus esperanzas en la sencillez que promete el futuro sin demagogias, y que no se anda por los recovecos con lamentos rinconeros. Éste es el libro de recuerdos vívidos con fuerza, nítidos, de un hombre de palabras como árboles, de ideas maduras como frutas jugosas. Éstas son las memorias de un país, porque Rafael Díaz-Balart fue uno de sus protagonistas.

Éstas son las palabras de un hombre generoso y visionario, y permítanme que evoque la célebre carta de un día de mayo de 1955, ante la Cámara de Representantes. Otro documento escamoteado por la dictadura, desconocido por generaciones de cubanos. Hay quienes dicen que este documento nunca existió, no me importa, si no existió, es tan extraordinario que para mí resulta como si hubiera existido:

Señor Presidente y Señores Representantes:

He pedido la palabra para explicar mi voto, porque deseo hacer constar ante mis compañeros legisladores, ante el pueblo de Cuba y ante la historia, mi opinión y mi actitud en relación con la amnistía que esta Cámara acaba de aprobar y contra la cual me he manifestado tan reiterada y enérgicamente.

No me han convencido en lo más mínimo los argumentos de la casi totalidad de esta Cámara a favor de esa amnistía.

Que quede bien claro que soy partidario decidido de toda medida a favor de la paz y la fraternidad entre todos los cubanos, de cualquier partido político o de ningún partido, partidarios o adversarios del gobierno. Y en ese espíritu sería igualmente partidario de esta amnistía o de cualquier otra amnistía. Pero una amnistía debe ser un instrumento de pacificación y de fraternidad, debe formar parte de un proceso de desarme moral

de las pasiones y de los odios, debe ser una pieza en el engranaje de unas reglas de juego bien definidas, aceptadas directa o indirectamente por los distintos protagonistas del proceso que se esté viviendo en una nación.

Y esta amnistía que acabamos de votar desgraciadamente es todo lo contrario. Fidel Castro y su grupo han declarado reiterada y airadamente, desde la cómoda cárcel en que se encuentran, que solamente saldrán de esa cárcel para continuar preparando nuevos hechos violentos, para continuar utilizando todos los medios en la búsqueda del poder total a que aspiran. Se han negado a participar en todo proceso de pacificación y amenazan por igual a los miembros del gobierno que a los de oposición que deseen caminos de paz, que trabajen a favor de soluciones electorales y democráticas, que pongan en manos del pueblo cubano la solución del actual drama que vive nuestra patria.

Ellos no quieren paz. No quieren solución nacional de tipo alguno, no quieren democracia ni elecciones ni confraternidad. Fidel Castro y su grupo solamente quieren una cosa: el poder, pero el poder total, que les permita destruir definitivamente todo vestigio de Constitución y de ley en Cuba, para instaurar la más cruel, la más bárbara tiranía, una tiranía que enseñaría al pueblo el verdadero significado de lo que es tiranía, un régimen totalitario, inescrupuloso, ladrón y asesino que sería muy difícil de derrocar por lo menos en veinte años. Porque Fidel Castro no es más que un psicópata fascista, que solamente podría pactar desde el poder con las fuerzas del Comunismo Internacional, porque ya el fascismo fue derrotado en la Segunda Guerra Mundial, y solamente el comunismo le daría a Fidel el ropaje pseudo-ideológico para asesinar, robar, violar impunemente todos los derechos y para destruir en forma definitiva todo

el acervo espiritual, histórico, moral y jurídico de nuestra República.

Desgraciadamente hay quienes, desde nuestro propio gobierno tampoco desean soluciones democráticas y electorales, porque saben que no pueden ser electos ni concejales en el más pequeño de nuestros municipios.

Pero no quiero cansar más a mis compañeros representantes. La opinión pública del país ha sido movilizada a favor de esta amnistía. Y los principales jerarcas de nuestro gobierno no han tenido la claridad y la firmeza necesarias para ver y decidir lo más conveniente al Presidente, al Gobierno y, sobre todo, a Cuba. Creo que están haciéndole un flaco servicio al Presidente Batista, sus Ministros y consejeros que no han sabido mantenerse firmes frente a las presiones de la prensa, la radio y la televisión.

Creo que esta amnistía tan imprudentemente aprobada, traerá días, muchos días de luto, de dolor, de sangre y de miseria al pueblo cubano, aunque ese propio pueblo no lo vea así en estos momentos.

Pido a Dios que la mayoría de ese pueblo y la mayoría de mis compañeros Representantes aquí presentes, sean los que tengan la razón.

Pido a Dios que sea yo el que esté equivocado.

Por Cuba.[3]

El maestro Díaz-Balart, en el sentido de *magister*, reunió en la más honda tradición de Félix Varela, de Carlos Manuel de Céspedes, de José Martí, con la estirpe de mambí que bullía en su sangre, con la grandeza de los más encumbrados pensadores

3 Rafael Díaz-Balart, *La aminstía*, 1955, pág. 63.

universales, sólo por el bien y la diversidad del pensamiento cubano y el amor a su tierra, reunió, dije, a varias generaciones de cubanos dentro y fuera de Cuba. Generaciones que hallarán en este libro lo que yo hallé: memoria histórica que no denigra con rencores, memoria palpable que servirá para reconstruir el futuro.

Memoria que rechaza esquemas antepuestos, teques baratos; memoria cuyo análisis es el del político sincero, reflexión del intelectual valiente, del político que se abre al intelectual, y del intelectual que actúa con ideas y con hechos, con una política poética, a la manera de la antigua *polis*.

Memorias estas son del hombre sencillo, inmerso en los dramas de la nación cubana, los menos atendidos de nuestra historia, el de la complejidad del individuo en la vida cotidiana, sus razones de amor, su alegría, la familia, el trabajo, la muerte y la heroicidad; y la sencillez de su visión real de ambos dramas en la historia que comparte, protagoniza, y en la que debe decidir.

Confieso que me hallaba en un momento pesimista en relación con Cuba, un poco cansada, pero con la lectura de las memorias de Rafael Díaz-Balart, poco a poco el pesimismo fue mutando, metamorfoseándose en deseos nuevos de volver a luchar sin tregua por la libertad de nuestro país.

Este libro por encima de sus valores que son numerosos, sobre todo enseña, y menos mal que lo hace con magisterio útil y no con aspaventoso y bambollero análisis marxista —leninista o machista— castrista, que tan de moda se ha puesto en los salones europeos de la *gauche* caviar, de la izquierda divina, y también aquí en América, desde luego sólo cuando de Cuba se trata, o cuando viene escrito de la mano de

uno de esos nuevos filósofos, estudiados y graduados en la antigua URSS que ahora intentan patentar su exploración "científica", con lupa *marxchista*-leninista, del candor y la *bonhommie* de las ausencias de las hilachas del guarapo, del marañón que aprieta la boca, o de la sedosidad del mamey en el paladar castrocomunista. Oh, gracias a Dios, este libro es, sobre todo, nada de eso.

Me gustaría destacar antes de finalizar aspectos que considero clave en los textos de *Cuba: Intrahistoria*, para aquellos que deseen participar activamente en la política y en la vida de una Cuba futura. Primero, la valoración que hizo Díaz-Balart, justa, sincera, de una parte de la historia de Cuba que todavía hoy algunos consideran funesta: la época de Fulgencio Batista. Llevo quince años y medio estudiándola, y las palabras del autor de *Cuba: Intrahistoria* son más que reconfortantes por lo que iluminan ese pozo, que yo no considero ya para nada sombrío. No olvidemos que, mientras Europa vivía una de las peores contiendas mundiales, la guerra contra el fascismo, y millones de personas morían en campos de exterminio, Cuba, en comparación con el resto del mundo, podemos afirmar que gozaba de una época de esplendor. Me refiero a los años del 40 al 44, la época dorada del presidente Fulgencio Batista.

Por otra parte, Rafael Díaz-Balart hace un análisis profundo, implacable, como ya era hora que se hiciera, de la personalidad real de Fidel Castro. Es, aún así, una mirada humana sobre la inhumanidad de aquel joven vil, egoísta, astuto, cruel y oportunista. Encontrarán en este libro secretos, sucesos verdaderamente sarcásticos, como el de aquella primera visita de Castro a Batista en la finca "Kuquine", y el comentario posterior que le hace el monstruo de Birán a Rafael Díaz-Balart:

ese hombre no le interesaba en lo más mínimo porque, según él, jamás sería capaz de dar un golpe de estado, que era lo que Castro necesitaba.

O aquella otra similitud —que hago yo— entre dos niños en la vida de Castro: su hijo Fidelito y el niño Elián, que no son más que un tercer niño, Fidel Castro en su infancia, alejado del hogar por el deseo de sus propios padres. Y todo el rencor y la venganza que fue alimentando, y que derivó en lo que fueron aquellos secuestros perpetrados por él a su hijo, después a Elián. No olvidar que Rafael Díaz-Balart fue el primer cuñado de Fidel Castro, el tío de su primer hijo: su hermana Mirta Díaz-Balart fue la primera esposa del Comandante.

No puedo cerrar sin hacer alusión al proyecto de toda una vida que es el corazón de este libro: El sueño o ideal humanista, político, social, económico, que es *La rosa blanca*, y que como ningún otro proyecto nos enfrenta en el espejo y nos invita a mirarnos en la Cuba del mañana, con dignidad, sin complejos de culpa ni de superioridad. Porque como dijo René Ariza en *Conducta impropia*, el documental de Néstor Almendros y Orlando Jiménez Leal, debemos cuidarnos "de ese Fidel Castro que todos llevamos dentro".

A eso también apunta, en palabras políticas, el texto de *La rosa blanca*, a una claridad crítica, dentro de espacios diferentes, pero comunes de libertad. ¿Quién puede argmentar que los cubanos no contamos con un proyecto político para después de que Castro se haya ido? Lo tenemos en *La rosa blanca*, antecedente de *La patria es de todos*, un documento de principios redactado por el grupo de Trabajo de la Disidencia interna, Marta Beatriz Roque, Vladimiro Roca, René Gómez Manzano y Félix Bonne Carcassés, que considero valiosísimo.

Finalmente, si *El laberinto de la soledad* de Octavio Paz, editado en 1951 por primera vez (qué raro que a nadie le haya extrañado hasta ahora la coincidencia de este título con otro, *Cien años de soledad*, por cierto publicado mucho más tarde, en 1967, después de que Reinaldo Arenas ganara un segundo premio en la UNEAC con *Celestino antes del alba*, la que yo considero la primera novela del realismo mágico), perdonen la digresión, si *El laberinto de la soledad*, decía, constituye una investigación ensayística acerca de la búsqueda de la identidad mexicana, *Cuba: Intrahistoria, una lucha sin tregua*, de Rafael Díaz-Balart, representa la reconquista de nuestra dignidad, depositándola cuidadosamente, con cariño, en el pedestal que le corresponde, el de la cubanidad universal, junto a Quintín Banderas en el parque Trillo, pero también en el olimpo de los próceres de América y del mundo. Es lo que deseo para la memoria de Rafael Díaz-Balart, para nuestra historia.

★
EPÍLOGO ANTES DEL EPÍLOGO

El raulismo

Queridos compatriotas:

Les prometí el pasado viernes 15 de febrero que en la próxima reflexión abordaría un tema de interés para muchos compatriotas. La misma adquiere esta vez forma de mensaje.

Ha llegado el momento de postular y elegir al Consejo de Estado, su Presidente, Vicepresidentes y Secretario.

Desempeñé el honroso cargo de Presidente a lo largo de muchos años. El 15 de febrero de 1976 se aprobó la Constitución Socialista por voto libre, directo y secreto de más del 95% de los ciudadanos con derecho a votar. La primera Asamblea Nacional se constituyó el 2 de diciembre de ese año y eligió el Consejo de Estado y su Presidencia. Antes había ejercido el cargo de Primer Ministro durante casi 18 años. Siempre dispuse de las prerrogativas necesarias para llevar adelante la obra revolucionaria con el apoyo de la inmensa mayoría del pueblo.

Conociendo mi estado crítico de salud, muchos en el exterior pensaban que la renuncia provisional al cargo de Presidente del

Consejo de Estado el 31 de julio de 2006, que dejé en manos del Primer Vicepresidente, Raúl Castro Ruz, era definitiva. El propio Raúl, quien adicionalmente ocupa el cargo de Ministro de las F.A.R. por méritos personales, y los demás compañeros de la dirección del Partido y el Estado, fueron renuentes a considerarme apartado de mis cargos a pesar de mi estado precario de salud.

Era incómoda mi posición frente a un adversario que hizo todo lo imaginable por deshacerse de mí y en nada me agradaba complacerlo.

Más adelante pude alcanzar de nuevo el dominio total de mi mente, la posibilidad de leer y meditar mucho, obligado por el reposo. Me acompañaban las fuerzas físicas suficientes para escribir largas horas, las que compartía con la rehabilitación y los programas pertinentes de recuperación. Un elemental sentido común me indicaba que esa actividad estaba a mi alcance.

Por otro lado me preocupó siempre, al hablar de mi salud, evitar ilusiones que en el caso de un desenlace adverso, traerían noticias traumáticas a nuestro pueblo en medio de la batalla. Prepararlo para mi ausencia, psicológica y políticamente, era mi primera obligación después de tantos años de lucha. Nunca dejé de señalar que se trataba de una recuperación "no exenta de riesgos".

Mi deseo fue siempre cumplir el deber hasta el último aliento. Es lo que puedo ofrecer.

A mis entrañables compatriotas, que me hicieron el inmenso honor de elegirme en días recientes como miembro del Parlamento, en cuyo seno se deben adoptar acuerdos importantes para el destino de nuestra Revolución, les comunico que no aspiraré ni aceptaré, repito, no aspiraré ni aceptaré, el cargo de Presidente del Consejo de Estado y Comandante en Jefe.

En breves cartas dirigidas a Randy Alonso, Director del programa "Mesa Redonda" de la Televisión Nacional, que a solicitud mía fueron divulgadas, se incluían discretamente elementos de este mensaje que hoy escribo, y ni siquiera el destinatario de las misivas conocía mi propósito. Tenía confianza en Randy porque lo conocí bien cuando era estudiante universitario de Periodismo, y me reunía casi todas las semanas con los representantes principales de los estudiantes universitarios, de lo que ya era conocido como el interior del país, en la biblioteca de la amplia casa de Kohly, donde se albergaban. Hoy todo el país es una inmensa Universidad.

Párrafos seleccionados de la carta enviada a Randy el 17 de diciembre de 2007:

"Mi más profunda convicción es que las respuestas a los problemas actuales de la sociedad cubana, que posee un promedio educacional cercano a 12 grados, casi un millón de graduados universitarios y la posibilidad real de estudio para sus ciudadanos sin discriminación alguna, requieren más variantes de respuesta para cada problema concreto que las contenidas en un tablero de ajedrez. Ni un solo detalle se puede ignorar, y no se trata de un camino fácil, si es que la inteligencia del ser humano en una sociedad revolucionaria ha de prevalecer sobre sus instintos".

"Mi deber elemental no es aferrarme a cargos, ni mucho menos obstruir el paso a personas más jóvenes, sino aportar experiencias e ideas cuyo modesto valor proviene de la época excepcional que me tocó vivir".

"Pienso como Niemeyer que hay que ser consecuente hasta el final".

Carta del 8 de enero de 2008:

"...Soy decidido partidario del voto unido (un principio

que preserva el mérito ignorado). Fue lo que nos permitió evitar las tendencias a copiar lo que venía de los países del antiguo campo socialista, entre ellas el retrato de un candidato único, tan solitario como a la vez tan solidario con Cuba. Respeto mucho aquel primer intento de construir el socialismo, gracias al cual pudimos continuar el camino escogido".

"Tenía muy presente que toda la gloria del mundo cabe en un grano de maíz", reiteraba en aquella carta.

Traicionaría por tanto mi conciencia ocupar una responsabilidad que requiere movilidad y entrega total que no estoy en condiciones físicas de ofrecer. Lo explico sin dramatismo.

Afortunadamente nuestro proceso cuenta todavía con cuadros de la vieja guardia, junto a otros que eran muy jóvenes cuando se inició la primera etapa de la Revolución. Algunos casi niños se incorporaron a los combatientes de las montañas y después, con su heroísmo y sus misiones internacionalistas, llenaron de gloria al país. Cuentan con la autoridad y la experiencia para garantizar el reemplazo. Dispone igualmente nuestro proceso de la generación intermedia que aprendió junto a nosotros los elementos del complejo y casi inaccesible arte de organizar y dirigir una revolución.

El camino siempre será difícil y requerirá el esfuerzo inteligente de todos. Desconfío de las sendas aparentemente fáciles de la apologética, o la autoflagelación como antítesis. Prepararse siempre para la peor de las variantes. Ser tan prudentes en el éxito como firmes en la adversidad es un principio que no puede olvidarse. El adversario a derrotar es sumamente fuerte, pero lo hemos mantenido a raya durante medio siglo.

No me despido de ustedes. Deseo solo combatir como un soldado de las ideas. Seguiré escribiendo bajo el título "Reflexiones

*del compañero Fidel". Será un arma más del arsenal con la cual
se podrá contar. Tal vez mi voz se escuche. Seré cuidadoso.*

Gracias,
Fidel Castro Ruz
18 de febrero de 2008

Con una carta precisa más que minuciosa, donde aclara
que su deseo siempre fue resistir hasta el último aliento, Fidel
Castro se despidió del gobierno, no así del poder. Desde hace
tiempo los cubanos esperábamos la noticia en dos variantes,
como en una novela de Gabriel García Márquez; una era la que
ha sucedido, *Crónica de una jubilación anunciada*, y la otra,
Crónica de una muerte anunciada, que hasta el momento no
sabemos exactamente cómo y cuándo acontecerá, pero sí que
no tardará. Acostumbrados a la teatralidad del personaje, en
ambas formas tendremos espectáculo por todo lo alto, así que
a alquilar palcos. La noticia fue divulgada en plena madrugada,
cuanto los cubanos dormían; nos enteramos antes en el exilio
que dentro de Cuba, como resulta ya habitual.

Hace unos días, Jorge Ferrer, escritor residente en Barce-
lona, me envió un breve e-mail en el que se refería a la nueva
situación cubana, que aunque no ha variado en absoluto, algún
matiz nuevo contiene. Y es precisamente el término que él uti-
lizó para denominar el actual estado de la política cubana —si
es que a eso podemos llamarlo política en su real significado—
desde que Castro I enfermó y pasara el poder a su hermano
Castro II, el "raulismo", en referencia, por supuesto, a Raúl
Castro, quien ahora dirige el país.

Ferrer me decía que los códigos de La Habana habían

cambiado con el "raulismo". Llevo tiempo reflexionando sobre eso, todo el tiempo que hace que conozco a Raúl Castro, o sea, la tira de años. Porque los cubanos hemos sabido siempre que Raúl sería el sucesor, desde entonces ya lo sospechábamos; llegado ese momento, el castrismo continúa, pica y se extiende para definirlo en el lenguaje beisbolero, con la vía raulista, el mismo perro con diferente collar.

Conocí a Raúl Castro personalmente, yo tenía veinte años, fue a través del ICAIC (Instituto Cubano del Arte e Industria Cinematográficos). La primera vez que lo tuve frente a frente fue durante una de las primeras visitas de Geraldine Chaplin a La Habana, en la casa de protocolo que le adjudicaron en El Laguito, antiguo reparto de millonarios cubanos que los revolucionaron se apropiaron una vez que tomaron el poder poniendo de patitas en la calle, y en el exilio, a todos esos ricos que, por cierto, muchos de ellos apoyaron a Fidel Castro, y áun en el exilio lo siguen apoyando.

Geraldine Chaplin estaba en La Habana en aquel momento para inaugurar la sala de cine dedicada a su padre, la antigua Cinemateca que pasó a llamarse Cine Chaplin. En un salón amplio, se hallaba aquel grupo conversando tranquilamente, yo escuchaba, yo no hablaba jamás, para evitar reescucharme en una cinta magnetofónica en algún momento de peligro, porque viniendo de donde yo venía, de la pobreza total, la advenediza allí era yo, según los ñángaras (comunistas) millonarios. Al rato apareció Mariela Castro, que ese día se había acabado de graduar de Pedagoga, y luego llegó su madre, Vilma Espín, presidenta de la Federación de Mujeres cubanas desde el año 1959 hasta que se murió, hace muy poco. Mariela Castro se pavoneó dándoselas de princesa, aunque muy joven

se veía que campeaba por sus respetos, que se encontraba en su salsa, en la confianza que da conocer y crecer en la mentira del poder. Yo me sentía incómoda, pero me parecía fascinante estar junto a la hija de Chaplin, la actriz fetiche de Saura, una gran actriz. Al poco rato, me di cuenta de que hubo como un movimiento humano raro, de guardaespaldas y de gente que corría hacia la entrada de la casona, y hasta las copas de los árboles empezaron a ondular en otro sentido, o al menos así lo percibí. Alguien comentó por lo bajo, "llegó El Jefe." Ahí me enteré de que a Fidel Castro le llamaban El Jefe entre sus allegados y sus familiares.

No llegó Fidel, no en aquel instante. Llegó Raúl, sonriente, vestía una guayabera azul clara regalo del Gabo. Halló acomodo junto a Alfredo Guevara después de darle unas palmadas encima de la jiba con el saquito cubriéndole los hombros, lo que le valió el mote al presidente del ICAIC, de Ñico Saquito (pobre del trovador que murió envolviendo cubiertos en La Bodeguita del Medio). Raúl Castro entró, besó a Geraldine, a su mujer, a su hija le dio otra palmada, a los hombres les saludó con un "quiay" jaranero y se sentó junto a Alfredo Guevara.

Se hizo un silencio de hielo, que el segundo hombre de la isla quebró desalmidonando la situación, porque enseguida se puso a hacer chistes. No eran chistes pesados como los que hacía y hace su hermano; me percaté de que Raúl tenía su gracia al contar bromas. Luego pasó a burlarse fraternalmente de "el intelectual Guevara", pero haciendo gala de su conocimiento, citó sus lecturas, que podían ser envidiables, de hecho, mencionó libros prohibidos en Cuba, y así, haciéndose el simpático, siguió adelante dirigiendo el monólogo. Después,

cuando ya tenía a la escuálida audiencia en un bolsillo, menos a mí, le preguntó al que era entonces mi marido si estaba escribiendo. El otro le contestó que no, que acababa de terminar un ensayo… "Y ella es tu mujer", me señaló, convencido que acertaría. Mi marido asintió. "Ya veo por qué no puedes escribir, con esas piernas…" Me piropeó las piernas. Todo el mundo se echó a reír, incluido mi marido. Yo esbocé una sonrisa. No suelo entregarme al choteo cuando de políticos se trata, y nunca antes había tenido a uno delante.

Cuento esta anécdota porque desde entonces me intrigó enormemente la figura de Raúl Castro. No menos asesino que su hermano. Sabemos que con el Ché Guevara dirigió los fusilamientos masivos en la prisión de La Cabaña desde el 30 de enero del año 1959. Cuando se acabaron las balas, Raúl prosiguió con la cuerda, o sea mandó a ahorcar a los reos. Sin juicios de ningún tipo, como no fueran los juicios populares revolucionarios, acusaciones de a dedo. Muchos inocentes murieron en esa masacre que se vendió al planeta como justiciera.

Desde aquella noche en que conocí a Castro II, cada vez que Fidel Castro pronunciaba enardecido un discurso en la tribuna, yo me dedicaba a observar a Raúl, quien aplaudía ecuánime, el rostro fijo, sin un rasgo expresivo, apenas a veces una media sonrisa, los ojos escondidos en gafas oscuras a lo Jaruzelsky. Mientras el pueblo creía que el simpático era Fidel y el duro Raúl, sólo había que ser un poco más ágil para comprender que ése era un rol pactado de antemano. Raúl se las daría de duro, la gente lo temería mucho más, quizás porque justamente alguna flaqueza tendría que esconder. Sólo que el pueblo siempre ha temido más a Fidel que a su hermano. Raúl de antemano fracasó hasta en hacerse el duro.

Dos fenómenos me dan la medida de que ahora la parte *marketing* del sistema está girando levemente hacia el gusto y el estilo de Raúl, y a eso probablemente la gente quiera llamarle, con esperanzas, el "raulismo". Los dos fenómenos han tenido que ver con el área de las comunicaciones. El primero fue el Pavongate o Pavonato, cuando aparecieron en la televisión cubana figuras represivas de los años sesenta y setenta, Pavon y compañía, hablando como si ningún daño hubiesen causado. Los intelectuales cubanos oficiales, que ahora cuentan entre sesenta y setenta años, protestaron enérgicamente, se sintieron vejados por la presencia de esas personas que en años anteriores los habían siquitrillado a ellos, los habían parametrado, durane diez años o más hundiéndolos en el ostracismo, para decirlo con los términos castristas del momento.

Todo aquello, los censores y los censurados en riposta indirecta cuarenta años después, fue una excelente puesta en escena. Los corresponsales extranjeros, los primeros en caer en la trampa, comentaron a diestro y siniestro que en Cuba se percibían cambios, por el mero hecho de que los ex represores (que sólo recibían órdenes de los Castro en la época que reprimían y ahora también, para nadie es ajeno que la televisión pertenece al Estado) se habían podido expresar en la televisión cubana y que, ¡oh, milagro!, sus víctimas lograban finalmente protestar, atacar a sus represores abiertamente, renegar y condenar un pasado, etc. Todo eso, me atrevo a afirmarlo, es una manipulación del "raulismo" y del "guevarismo". Raúl Castro siempre ha seguido los consejos de Alfredo Guevara, que como bien dijo Carlos Franqui en su libro *Retrato de familia con Fidel*, es "el cerebro gris" de esa "robolución" (el término "robolución" es mío). No olvidemos la puesta en escena en el momento del

caso Ochoa, donde se fusiló a grandes figuras de la jerarquía cubana, al general Arnaldo Ochoa, el más importante, y a Antonio de la Guardia, entre otros. Raúl Castro hizo un discurso melodramático que le daba un toque de culebrón venezolano a la verdadera tragedia; sin embargo, el pueblo entero sabía que en el orígen estaba el odio que le profesaba Castro II al general Ochoa.

Del segundo fenómeno mediático hemos sido testigos hace muy poco tiempo. Internet mostró a dos estudiantes cubanos de la Universidad de Ciencias Informáticas (una facultad creada meticulosamente por el Coma Andante, en donde estudia la crema y la nata) que enfrentaron a Ricardo Alarcón, presidente de la Asamblea Nacional del Poder Popular. El estudiante Eliécer Ávila Cicilia fue quien más desató su pensamiento —llevaba notas escritas incluso—, preguntó por qué un obrero tenía que trabajar dos jornadas laborales para adquirir en dólares un cepillo dental, por qué la moneda nacional válida era el dólar, por qué no podían viajar los cubanos, aún cuando quisieran hacer turismo patriótico o ideológico… La respuesta de Alarcón fue caer en el ridículo, resbaló en un patiñero enrevesado, como para despetroncarse de la risa, y fue lo que ocurrió, Alarcón se convirtió en el hazmerreír del mundo entero, con una sola frase, "la trabazón de los aires" al referirse a la imposibilidad de viajar de los cubanos. El segundo estudiante preguntó sobre el voto unido, por qué tenía que votar por gente que ni siquiera sabía quiénes eran.

Desde luego, Internet reventó la noticia, y los blogs cubanos del exilio se hicieron eco de inmediato, sobre todo "Penúltimos días" de Ernesto Hernández Busto. Empezó a divulgarse que los jóvenes habían caído presos, que la policía y

la seguridad del estado habían ido a buscar a Eliécer a casa de sus padres, que su madre estaba desesperada. Como siempre hago, llamé a La Habana y verifiqué la noticia con Juan Carlos González Leiva, secretario ejecutivo del Consejo de Relatores de Derechos Humanos de Cuba, quien me corroboró la información y me dijo que él mismo había obtenido los detalles a través de los familiares de Eliécer Ávila Cicilia.

Apenas dos días más tarde, los jóvenes salieron en una televisión cubana por Internet, en el programa Cuba Debate, interrogados por una periodista oficial, así como el hijo de Carlos Lage, vicepresidente del Consejo de Estado, César Lage, estudiante y dirigente estudiantil de la UCI, aclarando que ellos eran revolucionarios, que habían votado el 99, 99 por ciento a favor de los de siempre, y que habían sido víctimas del terrorismo mediático internacional, lo que recordó los antiguos juicios estalinistas en los países ex comunistas, y el juicio a Heberto Padilla en Cuba, en el año 1971, en el que el poeta tuvo que hacer un discurso completamente al revés de su pensamiento. Una vez en el exilio explicó que había debido hacerlo por orden de la seguridad del Estado, y así y todo no pudo evitar la prisión.

Lo interesante de este fenómeno no es que la información haya sido preparada o no. No creo que haya sido preparada por la UCI, mucho menos por Alarcón en combinación con los estudiantes, para desacreditar la prensa internacional y a los blogueros cubanos en el exilio. No es el estilo "aperturista". Pero como conozco el estilo "alfredoguevarista" y he leído Fouché en varias ocasiones. Creo que el estilo de ambos, de Raúl Castro y de Alfredo Guevara coincidió en este hecho, concertado para que tanto Ricardo Alarcón como los jóvenes cayeran

en una trampa, filmarlos, y ponerlos en evidencia. Lo que sí creo es que todo esto se les fue de las manos a los jóvenes de la UCI. La obra de teatro consistía en convertir el revés en una victoria "raulista", estimando que desacreditarían de modo informal (los jóvenes aparecen vestidos de cualquier manera, el que se presentó como profesor da pena tal como aparece y como se expresa) a la prensa internacional. En primer lugar, creo que en ese momento en que prepararon el golpe, Castro II se frotó las manos, "Qué bien, así salimos de Alarcón, quien hizo un papelazo descomunal, y mezclamos a Lage, a través del hijito", recuerden el juicio a Ochoa, y el célebre discurso por patético de Raúl Castro, "y de paso damos una lección al exilio, pero sobre todo enviamos mensajito a los americanos". Raúl Castro no ve con buenos ojos a Lage y tiene atravesado a Alarcón. Sólo que una vez más le falló el cálculo, para el mundo libre de hoy sólo quien tiene que explicarse de lo que dijo, de la manera como lo hicieron esos jóvenes, es prueba de que no son libres, de que tienen miedo, de que se sienten acorralados. Y acorralada sentí la voz del primer joven que habló y del segundo con su movimiento nervioso de piernas, sus brazos replegados, cruzados, protegiéndose. Ninguno de los dos se retractó de lo que dijo, sólo afirmaron que lo habían dicho para defender todavía más el socialismo.

Sí, por supuesto, el "raulismo" tiene sus sutilezas mínimas. Los jóvenes tomarán plazas importantes, pero sólo en la medida en que sean hijos de dirigentes y que sean castristas a pulso. En cualquier caso, Raúl Castro, no olvidarlo, ha hecho dos llamados a los americanos, dos llamados leves de un cierto entendimiento. Tampoco hay que creerlo, son amagos teatrales. El "raulismo" no es diferente en nada al castrismo.

Pero posee un nuevo elemento: a Raúl le gustan los jóvenes, le agrada controlarlos, y doblegarlos. Y ponerlos al servicio de su ideología personal es una manera de controlar domésticamente el país, semejante a una severa ama de casa que impone sus reglas. Es lo que desean los americanos, que los hijos de los viejos comunistas, los hijos de Fidel, los de Raúl, los hijos del Ché, los de Lage, en fin… vayan tomando un cierto poder, sus nombres se vayan escuchando dentro de la población de la isla, los periódicos de afuera hablen de ellos, para que, en la hora final no se arme el Armagedón, y que Cuba entera quiera emigrar hacia Estados Unidos, para que los cubanos no invadan a los Estados Unidos (que es, en definitiva lo que ha sucedido en cinco décadas de castrocomunismo). Los americanos desean que los hijos sucedan a los padres, y que el puñetero enredo quede en casa.

Raúl Castro puede agasajar dándole respuestas de este tipo, de bajo perfil, a los americanos, desde luego. Pero no lo olviden, Raúl Castro es igual o peor que su hermano, como me confirmó en una tarde calurosa de Miami, Hubert Matos, antiguo comandante de la Sierra Maestra, con los ojos claros enrojecidos, quien pasó 22 años en las cárceles castristas, por culpa de Raúl y de Fidel.

★
EPÍLOGO

Crónica de una jubilación anunciada

EL 18 BRUMARIO, perdón, 18 de febrero, despertamos con dos noticias particulares, subrayo, nosotros los cubanos del exilio, los cubanos de adentro fueron los últimos en enterarse, como es habitual en las noticias que salen de la pluma del Coma Andante en jefe, Fidel Castro: primero se entera el mundo a través de *Granma Internacional* y luego Cuba a través del papel sanitario, perdón nuevamente, del *Granma Nacional*. La buena noticia es que Castro abandona el gobierno; la mala noticia es que Castro sigue en el poder. Castro I se retira a sus reflexiones, o rifles-xiones; Castro II, su hermano Raúl, dirige ahora el país, estamos en las mismas de siempre, con los mismos de siempre. Originalidad: regresa Machado Ventura. Dos apellidos que por separado hicieron temblar en la historia de nuestra isla, imagínense juntos en un mismo nombre, en una misma persona.

Estamos, como había sospechado y repetiré, en dos versiones de la novela de Gabriel García Márquez: *Crónica de una jubilación anunciada*, y luego vendrá, *Crónica de una muerte anunciada* (sinceramente, supongo que la segunda no está muy lejana de la primera). En lo único en que no ha fracasado Castro

es en la puesta en escena de su final, una teatralidad magistral, y para subrayarlo en términos beisboleros, deporte nacional, el juego no ha terminado mientras la bola esté en el aire.

¿Alguien se ha leído la carta de despedida entera? Yo sí, múltiples veces. Casi la puedo recitar como ciertos discursos antiguos que han pasado tanto por la televisión isleña que ya casi son como raps pegajosos o hits del verano, se pueden ir tarareando mientras le cambias el pamper a un bebé o realizas una labor cotidiana.

Si la leemos con detenimiento la carta no constituye una renuncia, la carta es una disipación de su presencia, de su ubicuidad. O sea, un me voy pero me quedo, "Siempre quise resistir hasta el último aliento". Muy bien podemos pensar que dentro de unos días, cualquiera de éstos, justo el de las elecciones o después de ellas, qué más da, El Coma Andante podría reaparecer, carta mediante, en otro tono, anunciándonos que regresa al poder porque ya el pueblo lo reclama, el pueblo no puede vivir sin él, el pueblo se muere, y él no, desde luego, como en aquel cuento en el que un Franco moribundo se niega a aceptar la realidad. Un ayudante le susurró al moribundo: "General, el pueblo ha venido a despedirse". Y Franco le contestó: "¿A despedirse? ¿A dónde se va el pueblo?" Cosas de dictadores.

Y como Castro nos tiene acostumbrados a esos numeritos, la única renuncia en la que creeré será en la de la muerte. El Padre Bertoni, del Vaticano, visitó la isla, igual para darle la extremaunción al Coma, que según expertos terminará en la beatería más absoluta. No lo dudo, igual se muere ahora, porque él no se muere hasta que no vaya uno del Vaticano a darle la extremaunción. Tiene que ser del Vaticano, si no no se

muere. De cualquier modo, su hermano es el mismo, uno de los hombres más crueles y perversos de la historia de Cuba y de la humanidad, lo tendrá todo amarrado. Con Castro II, no creo en cambio alguno.

El cambio sólo puede venir de la democracia, de la liberación inmediata de los presos políticos, del reconocimiento de las organizaciones disidentes de dentro y del exilio. El cambio sólo vendrá cuando Marta Beatriz Roque, Osvaldo Payá, u otros de dentro y figuras del exilio puedan intervenir en un cambio democrático dentro de la isla. No pienso que Raúl Castro asumirá semejante riesgo. Por otro lado, a los americanos les conviene calma en la isla, que no se les desborde hacia ellos el drama, o sea, no quieren más invasión de cubanos, lo que podría ocurrir con cambios inminentes y drásticos. Es la razón por la que los americanos apoyarán la sucesión dinástico-comunista, y seguirán pidiendo libertad para los cubanos, en esa letanía o *ritornello* que dura ya cincuenta años.

¿Qué sentí en los primeros minutos de la renuncia de Fidel? Nada, no sentí nada. Luego me repuse y enseguida me inundó un vacío, una extraña tristeza. Justo la necesaria. Regresé a mi escritorio y me puse a escribir.

París, febrero de 2008.